미술원 우리와 우리 사이

Art(ificial) Garden, The Border Between Us

미술원, 우리와 우리 사이
Art(ificial) Garden, The Border Between Us

Preface

For over a year, we have been in the midst of a global pandemic. Social distancing asks us to reflect over the relationship with our neighbors. The proximity between people or between people and animals has been cited as the key cause of the pandemic. In other words, animals that are meant to live in the wild are currently living too close to people. This close contact is one of the consequences of the reduction of natural territories. Nature destroyed by humans is in turn harming humans.

As in zoos and botanical gardens in the middle of a city, animals and plants exist in places they don't belong. We live together with them in the city, but this is clearly not natural. Considering how even voluntary isolation and distancing cause depression and lethargy, it makes me wonder how animals or plants would feel or suffer under involuntary confinement.

The exhibition *Art(ificial) Garden, The Border Between Us* at the MMCA Cheongju is organized to reflect upon the relationship between humans and nature. This exhibition attempts to think about the questions we must bear in mind to be able to coexist and how art can visualize these questions.

This catalog includes texts written by a number of specialists to look back on the relationship between humans and nature. These experts, who come from various fields such as veterinary science, ethics, landscape architecture, and architecture, analyze the current situation and call for a change by suggesting ways about how animals, plants, and humans can live together, and by proposing how the power humans have gained can be redirected.

I want to express my deepest gratitude for all of the artists who have provided their works for this exhibition, as well as for the writers who have contributed meaningful words for the catalog. I hope the exhibition and the catalog can both act as a small seed that propels us to look back on our surroundings and to reflect on the relationship between humans and nature.

Youn Bummo
Director, National Museum of Modern and Contemporary Art, Korea

6

발간사

감염병의 세계적 대유행이라는 상황이 일 년 넘도록 지속되고 있습니다. 사회적 거리두기 상황에서 우리는 이웃과의 관계에 대해서 돌아보게 됩니다. 특히 감염병 원인의 하나로 사람과 사람 사이 혹은 사람과 동물 사이의 근접 거리가 논의되고 있습니다. 야생에서 살아야 할 동물들이 사람과 너무 밀접하게 접촉하고 있어 문제라는 것입니다. 이러한 밀접 접촉은 자연의 영역이 점점 좁아지고 있는 탓이기도 합니다. 사람이 파괴한 자연이 결국 사람을 파괴하는 상황으로 돌아오는 것입니다.

도시 한가운데의 동물원과 식물원처럼 있어야 할 곳이 아닌 곳에 동식물이 존재하고 있습니다. 이들은 도시에서 함께 있지만 자연스럽다고 볼 수 없을 것입니다. 자발적인 고립과 거리두기도 사람에게 우울함과 무기력함을 불러일으키는데, 타의에 의해 갇혀 있는 동물과 식물은 어떤 감정이나 고통을 갖고 있을지 새삼 생각하게 합니다.

이번 국립현대미술관 청주관에서 개최한 《미술원, 우리와 우리 사이》는 사람과 자연의 관계에 대해서 생각해보고자 마련한 전시입니다. 동물과 식물, 사람 사이의 관계와 경계의 문제, 그리고 모두가 함께 살기 위해서 우리는 어떤 고민을 해야 하는지, 예술은 이러한 고민들을 어떻게 시각화하는지 모색한 전시입니다.

전시와 연계하여 발행하는 이 도록은 사람과 동식물 등 자연과의 관계를 돌아볼 수 있도록 여러 전문가의 원고를 수록했습니다. 수의학, 윤리학, 조경학, 건축학 등 다양한 분야의 전문가들은 동물과 식물, 사람이 함께 살기 위해서 어떤 자세와 생각을 가져야 하는지, 사람이 가진 힘이 어떻게 쓰여야 하는지, 현상을 짚어내고 변화의 시작을 촉구합니다.

이번 전시를 개최할 수 있도록 작품을 출품해주신 작가들과 도록 발간을 위해 좋은 원고를 작성해주신 필진께 깊은 감사의 말씀을 드립니다. 전시와 도록이 작은 씨앗이 되어 우리 주변의 상황을 다시 살피고 인간과 자연의 관계를 돌아볼 수 있는 기회가 될 수 있기를 희망해봅니다.

윤범모
국립현대미술관장

미술원,
우리와 우리 사이

김유진
국립현대미술관 학예연구사

#1
목련과 비둘기

국립현대미술관 청주관 앞에는 미술관이 생기기 이전부터 그곳에 자리 잡고 있던 목련 세 그루가 있다. 언제부터 그 자리에 있었는지 정확히는 알 수 없지만 미술관 개관 이전의 영상 기록과 사진을 통해 확인한 목련은 높게 뻗은 가지와 모양새가 잘 가꾸어진 모습이었다. 그러나 2019년 늦여름부터 세 그루 목련 나무는 시름시름 앓기 시작하며 무성했던 잎을 떨구기 시작했다. 넓은 잔디광장 안에서 곧은 자세로 아름답게 꽃을 피워내던 목련이 갑작스럽게 죽어가던 사건은 당시 많은 의혹과 의문을 낳았다. 나무가 죽어가던 시기는 마침 한일 무역분쟁으로 일본 불매운동이 한창이던 시기로, 극단적인 반일 감정이 일본목련이라는 이름을 가진 나무에도 미쳐 해코지를 당했을 것이라는 추측과 의혹이 난무했다. 공업용 철심 등 나무에서 발견할 수 있었던 각종 상처의 흔적들은 이러한 의혹을 가중시켰다.

나무의사의 진단에 따르면 세 그루 중 두 그루 목련은 배수 문제로 이미 고사했다. 토질과 배수 문제는 나무가 죽는 가장 흔한 이유로 알려져 있는데, 새로 조성된 나무 주변의 잔디와 환경의 변화 등 복합적 원인이 나무의 삶에 영향을 미쳤을 것이다. 나무는 죽음 이후에도 숲에서 다른 생물들의 서식 공간이 되는 등 생명 순환의 역할을 하지만 사람이 많이 다니는 곳에서는 또 다른 문제다. 청주관 앞 일본목련은 이번 전시 이후 베어질 것이다.

한편 2018년 12월 옛 연초제조창을 리모델링하여 개관한 국립현대미술관 청주관은 개관 전부터 비둘기 문제로 몸살을 앓아왔다. 언론을 통해 몇 차례 보도되기도 한 '비둘기 전쟁'은[1] 흡사 인간과 비둘기의 쫓고 쫓기는 싸움과도 같았다. 약 700여 마리의 비둘기 떼를 붙잡아 멀리 떨어진 곳에 방사하고, 각종 맹금류 모형과 조류기피제, 뾰족한 버드스파이크, 레이저 조류퇴치기를 설치하는 등 대응책을 마련했지만 귀소 본능을 가진 비둘기는 다시 돌아오곤 했다.

비둘기가 기피 대상이 된 이유는 도심에서 집단 서식하며 균을 옮기고 강한 산성의 배설물로 미관을 해칠 뿐만 아니라 건물 등 도시 시설을 부식시키기 때문이다. 평화와 행운의 상징이었던 비둘기의 과거를 생각하면 도시 무법자로 전락한 현재의 모습이 안타깝기도 하다. 사실 우리에게 비둘기는 단순히 비둘기지만 유해조류로 지정된 '집비둘기' 외에 멸종위기종으로 분류된 '양비둘기'까지 300여 종에 이르는 비둘기가 있다. 개체 수가 적을수록 귀한 대접을 받는 종이 되는데, 도심 속 풍부한 먹이로 인한 이상 번식으로 개체 수를 늘려왔던 집비둘기는 결국 유해조류가 되었고, 여전히 도시를 떠나지 못한다. 지저분하고 유해한 '피존(pigeon)'과 평화, 성령의 상징으로서 '도브(dove)' 사이에서 비둘기의 의미는 여전히 오해와 왜곡의 대상이 된다.

목련과 비둘기는 이번 전시에서 인간과 동식물의 미시적 공존 관계를 보여주는 대상이다. 일상생활에서 흔히 볼 수 있는 목련과 비둘기를 통해 주변의 자연을 살피고 의미를 되새기는 것, 사라져가는 목련과 비둘기를 기억하는 것, 그것이 이번 전시의 시작점이다.

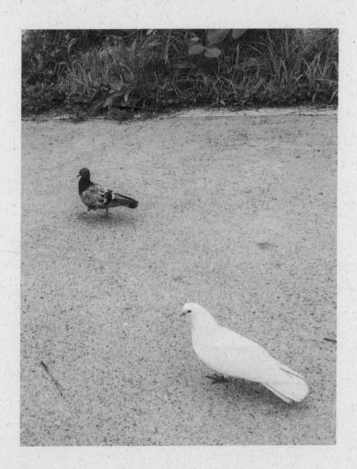

1 박재천 기자, 「맹금류 모형 연까지... 국립현대미술관 청주 '비둘기 전쟁' 백태」, 『연합뉴스』, 2019.04.07.

우리와 우리 사이
어색한 공존
도시와 자연, 그 경계에서
함께 살기 위해

목련과 비둘기 외에도 동물과 식물, 자연은 늘 가까이에 있다. 주위를 둘러보면 도심 속에 조성된
동물원과 식물원 등 목적과 역할이 분명한 공간뿐 아니라 반려의 이름으로 가정에서 함께
살아가는 동물과 식물들 또한 쉽게 발견할 수 있다. 한편에서는 살아있는 동식물로서가 아닌
그 죽음으로 인간의 식탁에 오르는 가축 동물과 채소 식물을 생각해 볼 수 있다. 이처럼
자연과 인간은 서로에게 밀접한 영향을 주고받지만 그 관계성과 적절한 거리에 대한 문제는
지속적으로 제기되어 왔다. 특히 최근 감염병의 세계적 대유행을 촉발시킨 코로나19의 원인 중
하나로 야생동물과 인간의 근접한 거리가 지목됨에 따라 우리와 '그들' 사이의 거리와 관계의
문제점들이 주목받기 시작했다. 세계적 영장류학자 제인 구달(Jane Goodall, 1934 -)은
코로나19의 원인으로 동물 학대와 자연 경시 문제를 지목했다. 숲이 사라져가면서 여러 종의
동물이 가까이 살게 되고, 종이 다른 동물끼리 질병이 전이되며 이러한 팬데믹 사태를 이끌어내게
되었다는 것이다.[2]

　　　지구에 존재하는 종과 종 사이의 거리두기는 각 종의 생존환경에 매우 중요한 역할을
한다. 인간과 별개의 종이라는 사실 때문에 인간의 삶과 동물의 삶은 '평행선'을 이루며 지속되어
왔는데, 거리가 가까워질수록 독립된 삶이 이루고 있던 평행선이 파괴된다.[3] 무절제한 파괴로
야생으로서 자연의 범위가 줄어들고, 체험형 동물원이나 동물 카페 등지에서 야생동물
접촉 사례와 야생동물 식용 문제 등이 빈번하게 이루어진다. 같은 공간에서 여러 종이 공존하기
위해서는 물리적인 거리두기만이 관건은 아니다. 삶을 구가하는 방식 자체, 즉 생태적인
거리가 어느 정도 확보되어야 여러 종이 동시에 한곳에서 살아갈 수 있다.[4]

　　　감염병의 세계적 대유행은 사람과 사람 사이뿐만 아니라 모든 생명들 사이에 물리적
거리와 교차되지 않는 경계 지점을 만들었다. 국가적으로 시행된 사회적 '거리두기' 방침에 따라
우리 사회는 뜻하지 않게 모든 문을 걸어 잠그고 자발적 감금의 사회가 되었다. 여러 언론에서
보도한 내용에 따르면 '인간이 숨자 동물이 나타났고,'[5] '인간이 멈추자 지구가 건강해졌으며,'[6]
'인간의 오만이 팬데믹을 자초'했다.[7] 인간과 자연의 공존 불가능에 대한 항간의 이야기들은 마치
인간이 있는 한 지구는 존재하지 못할 것 같은 비극적 관계를 상정한다. 우리와 우리 사이의
물리적 거리를 멀리 떨어뜨리는 한편 자연과의 관계를 돌아보며 정서적으로 멀어졌던 관계를
회복하고자 하는 밀고 당기는 싸움이 현재 인간과 자연의 모습이다.

　　　이번 전시는 관계의 경계의 의미가 다층적으로 내재된 현재의 위기에서 인간 중심의
사고방식과 동식물을 생각하는 관점에 대해 이야기한다. 인간과 자연, 특히 동물과 식물을

2　최민우 기자, 「제인 구달 "코로나19 원인은 동물 학대와 자연 경시"」, 『국민일보』, 2020.04.13.
3　존 버거, 「왜 동물들을 구경하는가?」, 『본다는 것의 의미』, 박범수 옮김(동문선, 2020), p. 13, 26.
4　김산하, 「야생의 거리와 공존의 생태계」, 『관계와 경계』, 인간·동물 연구 네트워크 엮음(포도밭출판사, 2021), p. 57.
5　조일준 기자, 「인간이 숨자 동물이 나타났다…'코로나 봉쇄'에 야생동물들 도시로」, 『한겨레』, 2020.03.25.
6　김민수 기자, 「코로나의 역설… 인간이 멈추자 지구가 건강해졌다」, 『동아일보』, 2020.04.03.
7　김동규 기자, 「[기고] 인간의 '오만'이 자초한 코로나19 팬데믹」, 『세계일보』, 2021.05.06.

'우리'라는 관계 안에서 바라보며, 우리 사이의 보이는/보이지 않는 경계를 시각화한다.
'우리'를 중의적 의미로 해석하여 우리(we)로 규정된 주체를 인간과 동물, 식물로 확장하고,
우리(cage)라는 물리적 경계 안에서 감금과 보호 사이의 의미를 묻는다. 이러한 질문들을 통해
우리가 우리 안에서 같이 살아가기 위해 무엇이 필요한지 고민하고 미술은 어떤 방식으로
이러한 고민을 시각화하는지 살펴본다.

전시는 '우리와 우리 사이', '어색한 공존', '도시와 자연, 그 경계에서', '함께 살기 위해'라는
네 개의 소주제로 나누어 공간을 구성하였다. 그러나 각각의 소주제는 분명하게 구분되지 않는다.
전시 공간 안에서 함께 섞여 상호 영향을 주고받으며 그 관계성과 모호한 경계를 드러낸다.

"일반적으로 '우리'는 나를 포함한 타인 혹은 집단을 다소 친근하게 이를 때 사용한다.
동시에 동음이의어로서 또 다른 '우리'는 동물, 가축을 가두어 키우는 곳을 가리킨다.
이처럼 '우리'라는 표현에는 정서적 동질감과 동시에 물리적 테두리로서 경계, 집단과
집단의 배타성이 담겨 있다. 우리가 '우리'라는 틀 안에 갇혀 있는 대신 동물과
식물의 입장에서 '우리'의 의미와 관계를 생각하는 것은 공존을 위한 시작이 될 것이다.
그리고 모두를 포함하는 다양한 '우리'의 개념 안에서 함께 살기 위한 적절한 거리와
관계의 의미를 생각해 볼 수 있을 것이다."

전시는 미술관 1층 로비 공간에서부터 시작된다. 로비에 설치된 박용화 작가의 〈Human
Cage(인간 우리)〉는 제목 그대로 '우리(cage)'를 제작 설치한 작품이다. 관람객이 직접
우리 안에 들어가 갇힌 상태를 간접 체험할 수 있는 이 작품은 동물원 우리 속 동물들의
삶과 동시에 보이지 않는 틀과 경계 안에서 살아가는 사람들의 삶을 반영한다. 우리 안에 설치된
〈나는 나의 삶과 죽음을 인정할 수 없다〉는 2018년 대전 오월드에서 탈출했다 사살된
퓨마 뽀롱이를 그린 작품이다. 당시 뽀롱이는 열려있던 문을 통해 동물원을 나왔고 결국
사살되었다. 이 사건으로 인해 동물원 환경개선과 존폐 문제가 대중의 큰 관심을 받기도 했다.

작품 속 뽀롱이는 그 형체가 분명하지 않은 모습이다. 작가는 뽀롱이의 모습을 그리고
지워내며 갇혔던, 그리고 결국 사라져 버린 뽀롱이의 모습을 마치 유령처럼 형상화한다.
〈Human Cage(인간 우리)〉 안에서 대면하게 되는 뽀롱이는 인간의 실수와 욕심을 마주하게
하며, 동물원 동물의 삶에 대해 다시 한번 생각하게 한다. 한편 〈Human Cage(인간 우리)〉
뒤편의 〈눈을 감은 관람자〉는 우리에 들어간 '인간'을 관람할 수 없는 사람들의 모습과 동시에
뽀롱이의 죽음 혹은 동물원 동물들의 갇힌 삶에 무관심한 인간을 대변한다고 할 수 있다.

로비에 설치된 또 다른 작품 〈아시다시피〉는 기둥 난간에 자리 잡은 비둘기의 모습을 재현한
박지혜 작가의 작품이다. 비둘기는 도시에서 기피 혹은 혐오의 대상이지만, 사실 과거의
비둘기는 평화의 상징으로 대접받았고 현재에도 여전히 기업의 로고나 브랜드로 사용된다.
이처럼 인간이 규정하기에 따라 비둘기의 운명은 달라지지만 비둘기의 입장에서 생각해보면
다소 황당한 상황이 아닐 수 없다. 인간의 기분과 경험에 의한 의미 부여와 판단의
대상은 비둘기만이 아니다. 작가는 해명할 수 없는 그들의 입장을 대변하듯 'AS YOU
KNOW(아시다시피)'라는 자조적인 문장을 비둘기의 배설물 형태로 설치하여 보여준다.

박지혜 작가는 실제 대상의 모습과 숨겨진 의미, 기대와 현실, 실제와 가상, 보편적인 것과

특수한 것 사이의 틈을 꺼내 시각화한다. 5층 기획전시실에서 관람객을 맞이하는 높은 좌대 위
삽살개 한 마리는 박지혜 작가의 또 다른 작품 〈blind(보이지 않는)〉이다. 천연기념물로
지정된 삽살개는 귀신이나 액운을 쫓는다는 뜻을 지닌 '삽(쫓는다, 들어내다)'과 '살(귀신, 액운)'이
합쳐진 한국 고유 종으로 과거 수호신으로 추앙받기도 했다.[8] 일제강점기 일본 견과 모양새가
다르다는 이유로 천연기념물 지정 대상에서 제외되고, 긴 털과 가죽이 방한과 방습에 탁월하다는
이유로 대규모 학살을 당하는 등 수난을 겪은 삽살개는 액을 막을 뿐 아니라 그 자체로
민족정신의 상징이 되었다. 그러나 삽살개 형상 뒤로 작품의 재료가 된 마포걸레가 그 물성을
드러내며 삽살개에 부여된 의미를 감각적 현실로 전환한다. 삽살개의 상징성과 마포걸레의 물성
사이에서 관객은 무엇에 우선순위를 둘 것인지 갈등하게 되는 모순적 상황에 빠진다.
　　　보이는/보이지 않는 것 사이를 오가며 인식의 반전을 꾀하는 감각은 또 다른 작품
〈네가 잘 되었으면 좋겠어, 정말로〉에서도 이어진다. 화려한 장식의 액자에 돈과 재물,
풍요와 번영을 기원하는 매미, 돈벌레, 꿀벌, 번데기가 그려져 있다. 그러나 이들은 모두 죽은
모습이고, 번데기는 조리되어 있다. 문화에 따라 각기 다른 대상의 의미는 때로는 기원의 의미로,
때로는 금기의 상징으로 해석되며 그 가치의 기준을 무엇에 두어야 할지 알 수 없게 한다.
작품 제목 말미에 사용된 '정말로'는 혼란스러운 가치 기준과 문화적 차이에도 불구하고
진심 어린 기원의 의미를 힘주어 강조하는 듯하다.

이처럼 첫 번째 '우리와 우리 사이' 공간은 각자의 상황과 시각에 따라 다른, 다양한 우리의
모습을 살펴볼 수 있는 공간이다. 새장을 손에 든 채 관람객을 바라보고 있는 이소연 작가의
〈새장〉과 커다란 나무 앞에 선 사람의 모습을 작은 캔버스에 표현한 김라연 작가의 〈나무와 사람〉,
박용화 작가의 〈동물원 들어간 사나이〉를 통해 우리의 관계성을 생각해볼 수 있다.
또한 정찬영 작가의 근대기 식물 세밀화 〈한국산유독식물(韓國産有毒植物)〉을 자세히
관찰하며 누구에게, 무엇이 유독한지 궁금해할 수도 있다. 다리 한쪽을 잃은 투명한 말 조형을
두드러진 좌대 위에 올려 둔 최수앙 작가의 〈Esquisse Over The Autonomy(자율성을 위한
소묘)〉와 사람들이 각자 자신의 모습을 증명하는 사진을 찍듯이 개별 식물에 집중하여
거대한 크기로 확대한 김이박 작가의 〈식물 증명사진〉은 다양한 특성을 지닌 개별 존재에 대해
생각하는 계기가 된다.

한편 이창진 작가의 〈철조망(내덕동)〉은 우리와 우리 사이를 나누는 경계이면서 동시에
어색한 공존 자체이다. 전시실을 분절시키는 거대한 철조망은 공간을 물리적으로 분리하면서
시각적 위압감과 동시에 심리적인 경계를 느끼게 한다. 이 작품을 통해서만 전시실 깊숙이
들어가고 나올 수 있는데 이러한 행위를 통해 경계를 넘나드는 것의 의미를 생각해 볼 수 있다.

　　"인간과 동물, 식물은 종과 종으로서 지구를 공유하며 함께 살아간다. 각자의 거리와
　　간격을 유지하며 공존하는 존재들인 것이다. 그러나 각자 살아가야 할 생의
　　터전이 다름에도 불구하고 지나치게 밀접해진 공간과 가까워진 거리는 낯선 곳에서
　　어색한 공존의 모습을 만들어낸다. 인간에 의해 조성된 인위적 공간에 존재하는

8　(재)한국삽(살)개재단 홈페이지 http://www.sapsaree.org 참조.

자연의 모습은 때로 감금과 통제의 형태로 나타난다. 인간의 입장에서 자연을
바라보고 판단하며 동식물의 삶과 죽음에 관여하는 어색한 공존 방식에 대해 생각하며
자연스럽다는 것이 무엇인지 질문해 볼 수 있을 것이다."

이창진 작가는 전시실을 수직으로 가르는 철조망 작품과 더불어 죽은 식물들을 갇혀 있던
화분에서 들어내 수평으로 정렬한 〈죽은 식물(내덕동)〉을 전시실에 설치한다. 일상생활에서
식물은 어디에서든 흔히 볼 수 있다. 화분에 담긴 식물들은 도심 곳곳에서, 각 가정과 사무실에서
다양한 목적으로 소비된다. 하지만 손쉽게 구해 기르는 만큼 화분 속에서 죽은 식물 또한
흔히 발견된다. 온습도와 햇빛 등 여러 환경적 변화나 적절한 분갈이 시기를 놓쳐 죽은 화분
식물이 주변에 하나쯤은 있을 것이다. 동물과 달리 고통을 표현할 수 없는 식물은 더욱 세심한
관찰과 관심이 필요하다. 좁은 화분을 견디며 생존했던 식물은 죽어서야 온전히 그 모습을
드러내며 마치 자연은 소비의 대상이 아님을 외치는 듯하다. 화분 모양 그대로 굳어진
흙과 뿌리들이 해방되어 그 모습을 드러낸 채 수평의 선으로 정렬된 모습은 작가의 표현대로
'죽어버린 식물들의 무언의 웅성임'과 같다.

금혜원 작가는 반려동물의 삶과 죽음 사이, 소유와 욕망 사이에서 인간과 반려동물의 관계를
들여다본다. '트위티', '쿠키', '루이', '플로피', '헤드윅', '알라딘', '조이', '베이비', '머핀', '스누컴즈',
'슈거', '케이시', '윙키', '다이아몬드', '칠스', '칠리'라는 이름으로 불렸을 사진 속 반려동물들은
자연스러운 자세로 엎드려 있거나 잠들어 있다. 제거된 뒷배경이 마치 반려동물의 증명사진을
촬영한 듯 보이나 사실 그들은 생명이 떠난 이후의 모습이다. 가족이었던 반려동물의 죽음 이후
박제를 하는 것은 해외에서는 이미 빈번한 사례가 되었다. 상실로 인한 빈자리를 대체하고
평생(인간의 생 동안) 함께하기 위한 목적으로 박제된 동물은 슬픔을 극복하는 방편이 된다.
박제나 표본이 주로 진귀한 동식물의 영구적 소유, 천연기념물이나 역사적, 교육적으로 의미 있는
대상을 보존하기 위해 이루어져 왔다는 것을 생각했을 때 일반 가정의 반려동물 박제는 다소
낯설고 생소하다.

반려동물은 이미 각 가정에서 가족 구성원으로 존재하며 삶과 죽음을 함께 한다.
함께 살아가는 가족이자 친구인 반려동물이 애완에서 반려로 변화를 거듭해옴에 따라 반려동물과
관련한 각종 장례문화 또한 급속도로 발전해왔다. 상대적으로 수명이 짧은 반려동물의
죽음 이후 남겨진 사람들이 가족 구성원으로서 장례와 추모 의식을 치르는 것은 일견 당연하다.
한 생명의 삶과 죽음의 과정을 책임지고 추모하는 것은 생명 존중의 의미 또한 담고 있다.
그러나 그 추모의 의식과 각종 기념물, 박제된 동물을 통해 인간이 진심으로 추구하는 것은
무엇인가. 자연스러운 소멸의 과정 대신 죽음까지도 소유하려는 것은 아닌지, 추모를 위한 각종
의식과 방법들은 과연 누구를 위한 것인지 생각해 볼 필요가 있다.

가족이 된 반려동물과 달리 동물원 동물들은 여전히 일방적 시선의 대상이다. 박용화
작가의 〈미완의 기념비〉와 〈자연의 인공적 재구성〉은 동물원이라는 공간과 동물원 동물의
파편화된 모습을 보여주는 작품이다. 살아있는 생명이지만 동물원 우리 속에서 인공적 구조물과
하나가 된 모습은 주체가 아닌 대상화된 생명이다. 우리 안에 갇혀 있는 동물들의 모습과
그 흔적들은 인공적인 자연, 인간에 의해 재구성된 자연의 모습으로, 기념비로만 남아야 할

그 무엇이다. 그리고 '그들이 사라진 공간'에 무엇이 남을 것인가 박용화 작가는 질문한다.

동물원 공간과 환경을 담은 또 다른 작품 〈거짓과 진실의 경계〉에서는 '그림 속 그림'이라는 틀을 발견할 수 있다. 활발한 움직임을 보이는 호랑이와 대자연의 풍경이 담긴 '벽화' 앞으로 실제 동물원 동물의 삶이 한 화면에서 매우 대조적으로 처리되어 있다. 거짓과 진실 사이의 경계를 오가는 대자연의 벽화는 관람객을 위한 환상을 제공하는 것인지 혹은 동물원 동물을 위한 것인지 알 수 없다. 보여주기 위해 무대장치 같은 장식을 갖추고 있는 동물원들은 사실 어떻게 해서 동물들이 철저하게 주변적인 것으로 밀려나게 되었는지를 입증해 주고 있다.[9] 사람들이 보고자 하는 환상, 상상하는 대로 움직이는 동물 환상을 보여주기 위한 가짜 그림은 그 앞에서 환상이 되기를 거부하는 실제 동물의 모습과 섞여 실체 없는 풍경을 창조한다. 거부된 환상을 목격하는 동시에 그 환상이 현대인의 삶과 별반 다르지 않음을 깨닫는 순간 동물원 '구경'은 점점 어려워진다.

한편 김미루 작가는 돼지우리에 들어가 다른 종인 돼지와 인간인 자신의 몸을 접촉한 경험을 사진으로 기록한 작품을 보여준다. 돼지는 피부색을 비롯해 소화기관 등 사람과 매우 비슷한 구조를 갖고 있다. 주로 '몸'을 통해 세계를 접하고 타자와 소통하는 작가는 돼지와 몸을 맞대는 원초적 행위를 통해 돼지라는 타자를 이해하는 과정을 보여준다. 옷이라는 인위적 요소를 벗어낸 채 살과 살이 맞닿은 모습은 타자 속에 흡수된 개별 존재의 보편성을 드러낸다. 작가는 〈돼지, 내 존재의 이유〉라는 작품명을 통해 '나는 생각한다, 고로 나는 존재한다.'는 데카르트의 주장을 비판적으로 사유하고, 인간의 이성이 과연 돼지보다 우월할 수 있는지 질문한다.

"잘 정비된 도시는 인간 삶의 산물이다. 반면 자연은 '사람의 힘이 더해지지 않은' 곳이다. 도시와 자연은 그만큼 상반된 위치에 놓여있다. 그러나 우리는 도시 환경에서 사람의 힘이 더해진 길들여진 자연을 만날 수 있다. 삶의 편리함과 자연에 대한 갈망을 모두 누리려는 목적으로 조성된 인공적인 자연들은 모두 인간에 의해 선택된다. 함께하는 것도 파괴하는 것도 인간의 선택에 의한 것이다. 도시 건설을 위해 파헤쳐진 땅과 아스팔트 도로 틈에서 자라나는 식물, 재개발 현장의 한편에서 버려진 채 살아가는 동물 등 자연과 인공 사이, 그 경계에서의 삶을 생각해 볼 수 있을 것이다."

도시의 재개발과 함께 버려진 유기견들이 야생화된 사건은 몇 차례 언론을 통해 보도되고 사회적으로 이슈가 되기도 하였다. 주택이 밀집해 있던 지역이 재개발 구역으로 확정됨에 따라 대부분이 아파트로 이주하게 된 상황에서 주택 마당에 살았던 마당 개들은 갈 곳 없는 동물이 된다. 인간과 친구 또는 가족으로서 생활을 함께하며 정서적으로 의지하는 동반자 관계에 있는 것이 반려견이라면, 현재 마당 개는 반려견이 아니다.[10] 마당 개는 반려도 아닌, 야생도 아닌 경계에서 '들개'로 취급된다. 하지만 '들개'라 불리는 개들은 대부분 인간에 버림받은 유기견이다. 종종 거리를 떠돌던 들개의 습격으로 양계장의 닭과 송아지, 인간이 상해를 입었다는 내용의 기사가 등장하는데, 이것은 결국 '인간에 버림받고 인간을 공격하는' 상황과 다르지 않다.[11]

9 존 버거, 같은 책. p. 42.
10 조윤주, 「팬데믹 상황의 보호소 동물들」, 『관계와 경계』, 인간-동물 연구 네트워크 엮음(포도밭출판사, 2021), p. 84.
11 한상봉 기자, 「인간에 버림받고 인간을 공격하다」, 『서울신문』, 2021.05.24.

정재경 작가의 〈어느 마을〉과 〈어느 집〉은 서울 서초구 내곡동에 위치한 헌인마을을 배경으로 한다. 1960년대 음성으로 판정된 한센병 환자들의 재활촌이었던 헌인마을은 2000년대 초 대규모 가구 단지로 재조성되었고, 이후 재개발 소식과 함께 강남의 마지막 미개발지로 부상하며 각광받는다. 하지만 2009년 도시개발 구역 지정 이후 경제 위기와 시공사 부도 등 여러 사건으로 인해 오랫동안 시간이 멈춘 장소가 되었다. 작가는 2018년부터 헌인마을에 대한 연구를 지속하며 재개발을 둘러싸고 복잡하게 얽힌 사람 간의 이해관계와 그 속에서 헌인마을에 거주하고 있던 개들의 삶을 살핀다.

재개발 상황으로 인해 버려진 개들과 이들을 돌보는 사람이 화자로 등장하는 〈어느 마을〉은 파괴되고 부서진 건물 사이에서 생겨난 새로운 공동체에 관한 이야기다. 정지된 풍경 속에서 거의 유일하게 움직이는 개들의 모습과 자막을 통해 담담하게 이야기를 전하는 사람의 관계는 헌인마을에 부재했던 공동체를 다시금 불러온다. 생명을 돌본다는 책임과 경제적 현실 사이에서 윤리적 갈등에 휩싸인 사람과 마치 그것을 이해하듯 사람을 배려하는 개의 상호 관계는 서로의 고통을 이해하는 공감의 윤리를 보여준다.

사람에게 키워졌고 버려졌으며 다시 사람과 함께 살아갈 수밖에 없는 유기견들의 모순적인 삶은 현재는 폐허와 같지만 곧 새로운 공간으로 재탄생 될 헌인마을의 나중 모습과 묘하게 겹친다. 부수고 다시 짓고, 떠나고 다시 돌아오는 반복되는 흐름 속에서 부재하는 것과 존재하는 것은 무엇인가. 〈어느 마을〉의 후속작인 〈어느 집〉은 강제로 거주지를 빼앗기고 이주하는 과정에서 알 수 없는 이유로 사라져 버린 개들의 뒤를 쫓는 작업이다. 사라져 가는 풍경 속에서 단지 '거기 있음'을 확인하는 것만으로도, 희미해진 존재는 다시 분명해질 것이다. 한편 작가의 작품이 헌인마을이라는 특정 장소를 배경으로 함에도 불구하고, 제목에 쓰인 관형사 '어느-'가 암시하듯 마을과 집은 대상화할 수 없는 어느 누군가의 장소가 된다.

정재경 작가는 또한 이번 전시를 위해 미술관 비둘기들을 소재로 신작 〈어느 기록소〉를 제작했다. 쫓고 쫓기는 관계 속에서 여전히 미술관을 맴도는 비둘기들은 무질서해 보이는 모습이지만 그 속에서 나름의 질서를 갖고 있다. 비둘기들이 건물 앞에 자리 잡은 모습에서 마치 암호나 고대 문자와 같은 형상을 포착한 작가는 미술관이라는 문명화된 공간에서 무엇인가를 말하는 듯 진동과 파동을 일으키는 비둘기의 날갯짓을 쫓는다. 기록이 인류 문명의 질서를 의미한다면, 비둘기 또한 암호, 기호, 수수께끼 같은 형상으로 나름의 기록을 만든다. 동일한 장소로 회귀하는 비둘기가 가진 과거 미술관에 대한 기억들만으로도, 비둘기는 그 자체로 '기록소'일 것이다. '무질서한 질서'라는 개념을 바탕으로 문명과 자연, 질서와 무질서를 동등한 관계로 바라보는 작가의 시각을 살펴볼 수 있다.

김라연 작가는 도심 속 식물의 생성과 소멸의 과정을 회화로 담아낸다. 빠르게 변하는 도시의 풍경과 달리 식물은 고유의 시간과 생명력으로 자신의 자리를 만들어간다. 소리 없이 자라났다가 다시 소리 없이 사라지기를 반복하는 식물들은 익숙해진 풍경 속에서 당연하게 지나갔던 모습들을 새롭게 읽도록 한다. 공사를 위해 인위적으로 조성한 가림벽 너머에서 자연스럽게 자라나기 시작한 식물들은 마치 '도시의 섬'과 같이 자신의 존재감을 만들어낸다. 삭제된 담 너머 현실과 달리 울창한 나무와 풀들이 자라난 낙원과도 같은 〈도시의 섬〉에서 오직 이질적인 것은 제한과 경계를 의미하는 차가운 울타리다. 아파트를 건설하기 위해 파헤쳐진 땅 위로 자라난 식물들은 편한 세상을 위해 우리가 가진 것/가져야 할(We have) 것들의 의미를 묻는다.

자연과 자연을 가장한 도시에서 과연 파라다이스의 의미는 무엇인가. 김라연 작가는
작품을 통해 사라져간 '어느 곳을 기억'하고 또 '어느 산을 기억'한다.

> "우리가 동물과 식물, 자연과 함께 살기 위해서는 서로를 알기 위한 노력이 필요하다.
> 모습은 다르지만 차이를 인정하고 서로에 대한 존중 나아가 생명에 대한 존중의 자세는
> 공존을 위한 기본적 요건이다. 또한 인간이 가진 힘이 공존을 위한 이로운 방향으로
> 쓰일 때 변화의 시작을 발견할 수 있다. 여기에는 의도적으로 외면했던 타자의 고통이라는
> 진실을 직면하고자 하는 용기가 필요하다. 작은 관심과 새로운 시각으로 개별 존재를
> 발견해나가는 작품들을 통해 동식물, 자연이 인간에게 어떤 존재인지, 우리가 우리에게
> 어떤 존재가 될 수 있는지 그 관계성에 대해 생각해 볼 수 있을 것이다."

기억한다는 것은 개별 존재에 대한 이해와 앎의 시작이며 함께 살기 위한 시작이다.
'다만 하나의 몸짓에 지나지 않았던 것이 내가 이름을 불러주었을 때 비로소 나에게로 와서
꽃이 되었다'는 시인의 말처럼[12] 잊히지 않는 무엇이 되기 위해서는 서로의 이름을 불러주는 것이
필요하다. 김라연 작가의 〈사라진 것들의 이름을 묻다〉는 이처럼 기억하기 위해서 식물의
이름을 찾아 묻는 작업이다. 그저 식물로만 인지했던 들풀들을 자세히 관찰하고 그 이름을 찾아
단단한 덩어리로 뭉쳐 캔버스에 굴리는 작업은 식물을 기억하며 우리의 내외부에 흔적을
새기는 일이다. 이미 아파트가 올라간 그 땅에 존재했던 사초, 망초, 개망초, 억새, 개오동나무,
버드나무, 아까시나무, 애기똥풀은 작가의 작품을 통해 기억될 것이다. 일상적으로 보아왔고,
존재했던 식물들의 이름을 발견하는 행위는 부재의 대상을 존재로, 나에게 의미 있는 대상으로
환원하는 과정이다. 있음에도 있음을 몰랐던 사소한 것들에 대한 관심과 이름 부름은 관계의
시작이 될 것이다.

사소하고 작은 것들에 대한 관심은 김이박 작가의 작품에서도 발견할 수 있다. 〈사물의
정원_청주〉는 작가가 미술관 주변에서 직접 채집하고 수거한 사물과 식물들로 이루어져 있다.
화분 속에는 본래 있어야 할 식물 대신 역할을 다한 소소한 물건들이 심겨 있다. 임시적
터전이라고 할 수 있는 화분 안에서 자라난 각종 사물과 식물은 각자의 숨겨진 이야기와
기억을 공유하는 매개가 된다. 마치 생명을 가진 듯 화분 안에 뿌리내린 사물들에는 주변의
작은 것들에 대한 작가의 세심한 관찰의 의미가 담겨 있다.

　　　　김이박 작가는 원예를 공부하고 플로리스트로 활동한 자신의 이력을 한껏 살려
식물을 진단하고 적절한 처방을 하는 식물 전문가다. 〈식물 요양소〉는 아픈 식물들이 휴식을
취하며 치료를 받고 있는 현장이다. 작가는 단순히 식물의 외양만 살피는 것이 아니라
식물과 교감하기 위해 직접 말할 수 없는 식물 대신 식물을 키우고 있던 당사자의 이야기를
듣는다. 그리고 이 상호 관계성 안에서 발생하는 상황과 요소에 귀 기울이고 다양한
형식으로 표현한다. 자신이 가진 능력을 활용해 식물 고유의 모습을 발견하고 우리와
우리 사이 관계에 노력하는 세심함과 보살핌이 필요한 식물을 '돌보는' 행위에 담긴 따뜻함은

12 김춘수(1922-2004) 시인의 1952년 작 〈꽃〉 인용.
13 천명선, 「감염병 환자로서의 동물 : 팬데믹 상황의 가축」, 『관계와 경계』, 인간-동물 연구 네트워크 엮음(포도밭출판사, 2021), p. 97.

식물과 사람이 함께 사는 방법을 보여준다.

송성진 작가는 2011년 구제역 확산으로 살처분 된 돼지들을 소환한다. 전염성이 강한 구제역
바이러스는 공기로 감염되는 특성으로 그 확산 속도가 매우 빠르다. 공장식 축산이
발전함에 따라 대량으로 사육되기 시작한 돼지들은 좁은 우리에 갇힌 채 고기가 될 육체를
부풀린다. 밀집도가 높은 환경에서 길러지는 만큼 구제역을 비롯한 감염병에 매우 취약할 수밖에
없다. 그러나 돼지를 포함해 가축으로 취급되는 동물이 감염병에 걸렸을 때 그들은
치료의 대상이 아닌 처분의 대상이 된다. 인간에게 치명적인 질병을 공유하는 동물은 불결하고
없애야 할 존재(pest)일 뿐 이 동물들이 질병으로부터 받는 고통은 고려의 대상에서 벗어난다.[13]
　　사실 돼지는 동물임에도 불구하고 일상 속에서 돼지보다 돼지'고기'로 더 많이
인식되는데, 먹을 수 없는 고기는 단순히 처리해야 할 것에 불과하다. 감염병으로 동물이
살처분된 사건은 과거의 일만이 아니다. 덴마크에서 코로나바이러스 감염이 확인된 밍크
수백만 마리를 살처분한 일은 불과 얼마 전의 일이다. 일방적인 사육방식과 잔인한 도축의 현장
그리고 감염병 확산에 따른 대규모의 살처분은 우리가 외면하고 있는 농장동물의 현실이다.
　　송성진 작가는 살처분 행위가 폐기가 아닌 '은폐'에 불과하다 말하며, 돼지의 '살'을
그들이 묻힌 장소의 흙으로 다시 빚어 육화한다. 결코 먹음직스러워 보이지 않는, 흙으로
빚어진 돼지는 비로소 고기가 아닌 돼지로 인식된다. 살아있을 당시에는 돼지'고기'였던 돼지는
돼지 그 자체가 되기 위해서 죽어야만 했던 것일까. 전시 기간 동안 송성진 작가의 작품
〈Reincarnation..Sunday(다시 살..일요일)〉를 통해 돼지의 형상으로 빚어진 흙은 다시
그 속에서 새싹을 발아하며 생명을 품은 흙으로 돌아갈 것이다.

한석현 작가는 청주관 앞 목련 나무에 폐목재와 식물들을 설치하여 새로운 종류의 생명을
탄생시킨다. 작가는 한때 나무였지만 잘리고 가공되어 제품이 된 폐목재를 모아 나무의 형태로
만드는 작업을 지속해왔다. 다시 나무의 형태가 된 폐목재 사이사이 자라나는 식물들은
마치 죽은 나무를 '살아있는' 것처럼 보이게 하며 새로운 형태의 생명을 만들어낸다.
청주관 앞 죽은 목련은 〈다시, 나무 프로젝트〉를 통해 폐목재, 식물과 하나가 되어 생명을 품은
새로운 모습을 드러낼 것이다. 전시 기간 동안 나무를 둘러싼 식물들은 점점 자라고
전시 이후 베어질 나무와 주변의 사람들에게 새로운 기억을 남길 것이다. 그리고 이러한
과정과 결과는 인간과 나무, 자연이 함께 살기 위한 예술의 노력을 보여주는 '미술원'으로서
이번 전시의 방향성을 담고있다.

미술원(園)

1998년 개봉한 '미술관 옆 동물원'이라는 영화를 기억한다. 지금까지도 종종 회자되곤 하는
이 영화는 개봉 당시 약 40만의 관객을 동원했던 흥행작으로, 서로 다른 생각을 가진
남녀의 사랑 이야기를 미술관과 동물원이라는 장소에 빗대었다. 당시 영화 전단에 소개된 다음의
내용은 꽤 흥미롭다.

> "미술관은 견고한 아름다움을 담고 있는, 그저 바라볼 수만 있을 뿐 다가갈 수 없는 곳.
> 반면 동물원은 동물들의 울음소리와 분비물 냄새, 사람들의 번잡한 소리로
> 가득 차 있는 곳이다.…. 춘희의 사랑은 미술관처럼 고여있으며, 철수의 사랑은
> 동물원처럼 활기차다."[14]

이 문장처럼 미술관과 동물원은 성격이 다른 공간이다. 미술관이 조용하고 정적인 느낌의
공간이라면, 동물원은 생명이 살아 숨 쉬는 공간이다. 살아있는 자연을 보고 싶다는
도시민의 열망에 이끌려 만들어진 동물원에서, 살아 움직이는 동물로부터 받는 인상을 박물관,
미술관 전시나 그림으로 대신할 수 없다.[15] 하지만 동시에 영화 전단의 내용처럼 정말
동물원은 활기찬 공간이었는지 일방적인 시선으로 바라본 동물은 과연 어떤 모습이었는지
질문하게 된다. 우리에 갇힌 동물원 동물을 대하는 관람객들은 화랑을 찾은 관람객들이 한 점의
그림 앞에서 멈췄다가 곁에 있는 그림, 또는 그 다음다음 그림으로 이동하는 것과 별반
다르지 않게 우리에서 우리로 옮아간다.[16]

　　　영화 제목 속 '옆'이라는 단어가 상징하듯 미술관과 동물원, 식물원은 많은 공통점을
가진 공간이다. 미술관에서 일반적으로 이루어지는 수집과 보존, 전시의 기능은 동물원과
식물원에서도 동일하게 이루어진다. 이것은 미술관의 설립과 운영에 관한 사항을 규정하는
「박물관 및 미술관 진흥법」에서도 확인할 수 있다.[17] 미술관이 미술작품을 수집-분류-전시-
보존하는 것처럼, 동물원에서는 동물을, 식물원에서는 식물을 '수집'하고 '전시'한다.
그러나 미술관에서 수집하고 전시하는 미술품이 하나의 '사물'이라면, 동물원과 식물원은
살아있는 생명을 대상으로 한다. 자연사박물관 같은 곳에서도 동물과 식물이 전시되곤 하지만
이곳에서는 주로 죽은 동물의 박제이거나 식물 표본과 같은 역사적 '사물'로서의 생명체이다.
현대의 동식물원은 미술관과 마찬가지로 보존과 보호의 역할 또한 강조한다. 심각한
자연의 위기와 생태 환경의 변화에 따라 멸종되어 가는 동식물종을 보호하고 개체를 관리하는
역할 또한 동식물원의 운영 목적이다. 이처럼 미술관과 동물원, 식물원은 다른 듯 비슷하고,
비슷한 듯 다른 곳이다.

　　　그런데 두 공간에 대해 생각하다 보면 단순하게 '관'과 '원'이라는 차이에 시선이 멈춘다.
왜 미술관은 '관'이고 동물원은 '원'일까. 두 개의 단어 사이에는 어떤 의미가 존재할까.

14 『아카이브 프리즘 #1』, 한국영상자료원, 2020 여름호, p. 138.
15 니겔 로스펠스, 『동물원의 탄생』, 이한중 옮김(지호, 2003), pp. 38-39 참조.
16 존 버거, 같은 책, p. 38.
17 문화체육관광부령 「박물관 및 미술관 진흥법」에서 동물과 식물은 예술과 함께 '자료'로 규정되어 있다.

음절 하나의 차이에서 느껴지는 위계의 느낌은 어떤 이유에서일까. 그것은 혹시 인간이 그동안 쌓아 온 동물과 식물에 대한 어떤 위계에서 비롯된 것일까. 혹은 단순히 발음상의 문제일까.

　　미술관의 '관'은 한자로 '집 관(館)'을 사용한다. 이것은 어떤 기관이나 건물을 나타낼 때 사용되는 한자다. 반면 동물원과 식물원의 '원'은 한자로 '동산 원(園)'을 사용한다. '동산 원'은 일정한 범위를 갖고 있으면서 사람들이 휴식하거나 놀 수 있는 장소를 가리키는 한자다. 집과 동산은 둘 다 일정한 범위를 가진 공간을 가리킨다고 할 수 있으나, 그 차이는 사실 단순하게 정리하면 '관'은 실내의 것이고, '원'은 실외의 것이라는 결론을 내릴 수 있다. 하지만 그럼에도 '동산 원'자에 쓰인 '囗'자 편방은 한정된 범위 혹은 경계와 울타리를 시각화하는 듯하여 의미심장하다.

　　동물원과 식물원, 미술관은 인간의 욕망에 의해 창조되었다. 애초에 모든 '수집'이 인간의 욕망과 밀접하게 연결되어 있듯이, 새롭고 진귀한 것을 곁에 두고 오랫동안 지속하기 위한 소유의 욕망과 얽혀 있는 것이다. 인간에 의해 선택적으로 수집된 소유물들은 정해진 규칙에 따라 분류되는데, 이러한 범주화는 우리가 기억하고자 할 때부터 인류의 중심선상에 있어왔다. 왜냐하면 우리가 간직하는 것을 알고자 한다면, 잘 분류하고 구분해야만 하기 때문이다. 범주화는 그러므로 사고와 언어의 한가운데에 있게 된다.[18] 언어가 언제나 인류의 특수성으로 여겨져 왔고, 인간과 동물이 다른 근본적인 근거가 되어왔듯이 인간 중심의 구분과 분류는 인간과 자연을 차등적으로 만들고 우리 사이의 보이지 않는 경계선을 만드는 데 이용되었다.[19] 동물이 공통적인 언어를 가지고 있지 못하며 침묵한다는 사실은 언제나 그것이 인간으로부터 거리를 두게 되는 것, 인간과는 별개의 종이라는 것, 인간으로부터 배제되는 것 등을 확실하게 만든다.[20]

　　이번 전시는 일정한 범위 혹은 틀 안에 인위적으로 규정된 세계를 들여다본다. 야생으로서 자연과 달리 동물원과 식물원은 이 공간들이 생겨난 시점부터 돌이켜본다면, 무수히 많은 이야기와 논란, 가치판단 등이 뒤섞인 곳이다. 그러나 동물원과 식물원이 가진 역사적 사건들에도 불구하고, 긍정적 의미를 가진 낙원으로서의 '미술원', 모두가 함께 공존할 수 있는 곳으로서의 '미술원'을 생각해 보고자 했다. 인간의 언어라 할 수 있는 미술을 통해 반려동물에서부터 동물원 동물, 가축으로 길들여진 동물까지 우리가 알지 못했던 혹은 외면했던 동물들의 삶을 살펴보고 우리의 관계를 돌아볼 수 있을 것이다. 또한 식물에 대한 세밀한 관찰과 관심, 보살핌의 과정을 통해 우리만의 언어가 아닌 타자의 언어를 이해하고 우리가 가진 힘을 이로운 곳에 사용할 수 있는 방법을 발견할 수 있을 것이다. 보호와 감금 사이에서 동물원과 식물원, 그리고 미술관은 무엇을 해야 하는지 그 의미를 묻고자 한다. 전시 제목으로 사용된 '미술원'은 그런 의미에서 동물원과 식물원, 미술관의 구분 없는 공간을 상상하는 시작이다. 이번 전시를 통해 인간과 자연의 관계를 돌아보고, 우리와 우리 사이의 적절한 거리와 관계 맺기에 대해 생각하는 기회가 될 것이다.

18 조르주 비뇨, 『분류하기의 유혹』, 임기대 옮김(동문선, 2000), p. 24.
19 아르멜 르 브라 쇼파르, 『철학자들의 동물원』, 문신원 옮김(동문선, 2004), p. 43.
20 존 버거, 같은 책, p. 13.

Art(ificial) Garden,
The Border Between Us

Kim Yujin
Curator, National Museum of Modern and Contemporary Art, Korea

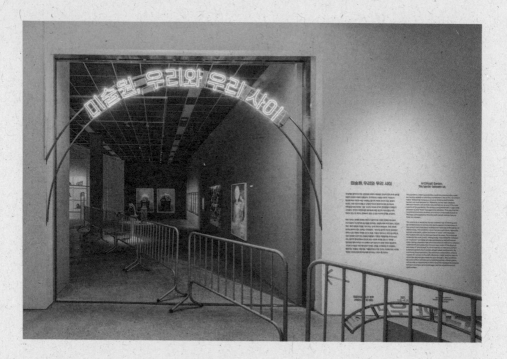

#1
The magnolia and the pigeon

In front of the National Museum of Modern and Contemporary Art (MMCA) Cheongju, there are three magnolia trees that have been there even before the museum was built. No one knows exactly how long the trees have existed but from the video and photo records of the site before the museum opened, one can see their upright branches and well-kept shape. However, since the late summer of 2019, these trees started to wilt and shed their leaves. The sudden withering of trees that once bloomed magnificently in the wide plaza raised various doubts and questions. Especially, as a massive boycott on Japanese products was going on at that time due to a trade dispute between the two countries, people suspected those with extreme anti-Japanese sentiment to have caused harm to these trees because they were named "Japanese magnolia." Traces of wounds, such as industrial metal pins driven into the trees, increased such suspicion.

 According to the tree doctor, two magnolias out of the three have already died due to a drainage problem. Poor drainage and soil quality are known to be the most common causes of a tree's death; the magnolias must have been affected by a combination of factors including the changes in the surrounding environment and the newly created grass lawn around the trees. In a forest, a dead tree contributes to the circulation of life by providing shelter for other organisms, while in a city where many people pass by, it becomes a problem. The Japanese

20

magnolia trees in front of the museum will have to be cut down after this exhibition.

Meanwhile, in MMCA Cheongju, which opened in December 2018 after re-constructing the old tobacco factory, the issue of pigeons has been a headache even before its opening. As recent media reports also covered, the "war on pigeons" was close to a fierce battle between humans and pigeons.[1] Various solutions were adopted, such as capturing around 700 pigeons and releasing them far away from the museum, installing predatory bird replicas, bird repellents, sharp bird spikes, and lasers, but the pigeons always returned with their homing instinct.

Through history, pigeons started to be shunned from the city because they form a colony at the city center, spread germs, not only spoil the cityscape but also corrode the city infrastructure with their highly acidic excrement. Considering how the pigeon used to be a symbol of peace and fortune in the past, their current status as an outlaw of the city is rather pitiful. While a pigeon is simply a pigeon to us, in fact, there are around 300 different species, stretching from "domestic pigeons" classified as pests to "rock pigeons" classified as endangered species. The less population there is to the species, the better treated they are. Domestic pigeons that went through an abnormal multiplication due to the abundance of feed in the city consequently became a pest of the city. And yet, they cannot simply leave the city. Between the dirty and harmful "pigeon" and the "dove" as a symbol of peace and holy spirit, the meaning of the bird remains misunderstood and distorted.

The magnolia and the pigeon are entities that reveal the microscopic relationship of coexistence between humans and animals/plants at this exhibition. Through the magnolia and the pigeon — familiar existences in our daily lives — the exhibition begins to look back on our surrounding nature and its meaning, as well as to remember the disappearance of these beings.

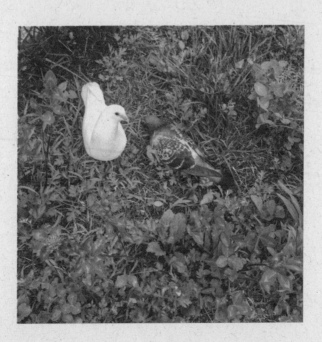

1 Park Jaecheon. "From bird models to kites... various phases of the 'pigeon war' at MMCA Cheongju," *Yonhap News Agency*, April 7, 2019.

#2
The border between us
Awkward coexistence
At the border of city and nature
To live together

There are also other animals, plants, and nature near us besides the magnolia and the pigeon. If we look around, it's easy to find not only spaces that have concrete purposes and roles such as the zoo or the botanical garden but also "companion" animals and plants that live together with people in the household. Meanwhile, we can also think about meat and vegetable, served on our tables no longer as living animals and plants but as dead corpses. Although nature and humans closely influence each other like this, the relationship and the adequate distance have always been raised as a problem. In particular, when experts pointed out that proximity between the wild animal and humans is a key catalyst of the COVID-19 global pandemic, issues of distance and relationship between us and 'them' started to get the spotlight. Jane Goodall(1934–) pinpointed animal abuse and disrespect for nature as the cause of COVID-19. As forests disappeared, various animal species had to live close to each other and diseases spread between animals of different species, leading to the current pandemic crisis.[2]

The distance between species existing on earth plays great importance in the survival of these species. Because humans have been thus far considered as a distinctive species, their lives and the lives of animals have been running in a distant "parallel."[3] However, when the distance narrows down, the parallel that sustained these independent lives starts to collapse. Due to uncontrolled destruction, the scope of wild nature decreases, and wild animals are often brought into contact with humans at zoos and animal cafés and are also often eaten as food. For various species to coexist in the same space, it is not only physical distance that needs to be considered. The way of living itself, in other words, an ecological distance must also be maintained for different species to simultaneously live in the same space.[4]

The global pandemic not only created physical distance and a non-intersecting boundary between humans but also between all living entities. Following the state-led social "distancing" measures, our society unexpectedly closed all doors and became a voluntarily confined society. As many news reports have already told, "as humans went into hiding, animals re-appeared,"[5] "as humans stopped, the earth recovered its health,"[6] while "the human arrogance brought the pandemic."[7] Certain narratives that talk about the impossibility of the coexistence between humans and nature presuppose a tragic relationship as if the earth cannot exist as long as humans reside on it. What we currently witness between humans and nature is a push-and-pull fight between the attempt to create a physical distance between "us," while looking back upon the relationship with nature to recover the emotional distance.

2 Choi Minwoo, "Jane Goodall 'The cause of COVID-19 is animal abuse and disrespect for natur'," *Kookmin Ilbo*, April 13, 2020.
3 John Berger, "Why look at animals?," *About looking* (Vintage International,1992), p. 6.
4 Kim Sanha, "The distance in the wild and the ecology of coexistence," *Relations and Borders* (Pŏdobat, 2021), p. 57.
5 Cho Iljun, "As humans went into hiding, animals re-appeared…Wild animals return to the city during COVID Lockdown," *Hankyoreh*, March 25, 2020.
6 Kim Minsoo, "The paradox of COVID-19…As humans stopped the earth recovered its health," *Donga Ilbo*, April 3, 2020.
7 Kim Dongkyu, "[Contribution] The human arrogance brought COVID-19," *Segye Ilbo*, May 6, 2021.

Facing today's crisis, in which the meaning of relations and borders are overlapped, this exhibition talks about the anthropocentric mindset and perspectives on animals and plants. It views humans and nature — animals and plants, in particular — within the relationship of 'us,' and visualizes the visible/ invisible border between us. By taking the word "woori" — a homonym in Korean that means both "us" and "cage" — the exhibition expands the notion of the subject "us" to embrace not only humans but also animals and plants; it also questions the difference between confinement and protection within the physical border of a cage. Through these questions, the exhibition reflects on what it is that is needed for us to live together, and also how art can visualize these reflections.

The exhibition consists of spaces divided into four sub-themes: "The border between us", "Awkward coexistence", "At the border of city and nature," and "To live together." However, there is no clear distinction between these sub-themes. They are interwoven in the exhibition space, mutually influencing each other to reveal the intricate relationship and the blurry border.

"In general, we use the Korean word 'woori' (which means 'we/us' in English) when we refer to a group of people including ourselves in a friendly way. At the same time, the word 'woori' bears another meaning – 'cage,' a place where animals and livestock are kept and raised. The expression 'woori' thereby encompasses emotional fellowship and exclusivism among groups that form a border as physical boundaries. The first step towards coexistence could be to look beyond the frame of 'woori' and to start thinking about the meaning of 'woori' and its relationship from the perspective of animals' and plants' instead. Only then can we think about appropriate distance and the meaning of relationship coming from an inclusive 'woori' encompassing various concepts."

The exhibition starts at the Museum lobby on the first floor. Park Yonghwa's *Human cage* is installed in the lobby; the artist has literally produced and installed a cage. The visitor can enter the cage and indirectly experience what it feels like to be confined in a cage. The work reflects not only the lives of animals at the zoo but also the lives of people who live within an invisible frame and border. Installed inside the cage is *I cannot accept my life and death*, a drawing of the Bborongi, a puma that escaped from the zoo Oworld in Daejeon in 2018. Bborongi escaped from the zoo through a gate that was open and was eventually killed. This event sparked public attention on improving the zoo environment and raised the question of whether zoos have to be maintained or abolished.

Bborongi in the artwork is portrayed as an obscure form. The artist draws and erases the figure of Bborongi, creating a ghostly figuration of this creature that lived in confinement and eventually died. Faced inside the *Human Cage*, Bborongi confronts us with the mistakes and greed of humans, letting us reflect on the lives of the zoo animals. Meanwhile, located behind the *Human Cage*, *Spectator with eyes closed* represents those who cannot look at 'humans' inside the cage, as well as those who are indifferent to Bborongi's death or the confined lives of zoo animals.

Another work installed in the lobby is Park Jihye's *As You Know*, expressing a figure of the pigeon on a pillar railing. While today pigeons are hated and shunned creatures in the city, they were once symbols of peace and are still often used

in company logos or brands. As such, the fate of pigeons changes depending on how humans define them, a ridiculous situation from the pigeon's perspective. There are many more — not only pigeons — that are signified and judged according to the feelings and experiences of humans. In this work, as if representing the perspective of these beings, the self-mocking phrase 'AS YOU KNOW' is installed in the form of pigeon excretion.

Park Jihye brings out and visualizes the crack between the appearance of the object and its hidden meaning, between expectation and reality, the real and the virtual, and the universal and the particular. Another work of Park, *blind* is located on the 5th floor Special Exhibition Hall, where a Sapsal dog greets the visitor from a high pedestal. Sapsal dog, Korea's Natural Monument, is a native breed that was worshipped as a tutelary god in the past as its name infers ("sap" means "to expel" and "sal" means "misfortune" or "ghost.") [8] It went through various sufferings during the Japanese occupation; it was excluded from the Natural Monument list because it "looked different from Japanese dogs" and was massively killed for its fur and leather, known to be excellent in protecting against cold and moisture. Today, Sapsal dog not only expels misfortune but has also become a symbol of the national spirit. In this work, however, the hemp rag — the material that was used to create the figure of the dog, reveals the materiality and transforms the meaning ascribed to the dog into a sensible reality. The visitor faces a paradoxical situation, where one becomes unsure which to prioritize, the symbolism of the Sapsal dog or the materiality of the hemp rag.

Another work that seeks to reverse our perception by oscillating between the visible and the invisible is *I hope you're gonna do well, sincerely*. Inside the lavishly decorated picture frame, money, goods, cicadas that represent abundance and prosperity, centipedes, honeybees, and pupas are painted. But they are all represented in their dead state, for instance, the pupas are cooked. Depending on the culture, each object can hold the meaning of yearning or can be the symbol of a taboo, making the value criterion ambiguous. The word "sincerely" used in the title of the work seems to emphasize the significance of a sincere yearning, regardless of such opaqueness in the value system and the cultural difference.

As such, the first section "The border between us" is a space where we can see the various looks of ourselves depending on the situation and perspective. Lee Soyeun's *Birdcage* that looks at the audience holding a birdcage, Kim Rayeon's *A tree and a man* that portrays a person standing in front of a huge tree in a small canvas, and Park Yonghwa's *The man who entered the zoo* lets us reflect on our relationship with others. Also, by closely observing Jung Chanyoung's miniature plant paintings titled as Poisonous Plants in Korea dating from the modern period, we can raise the question of what is poisonous to whom. Choi Xooang places a transparent horse figure with a missing leg on a prominent pedestal in *Esquisse Over The Autonomy*, while KIM LEE-PARK focuses on individual plants as if they would take their own identification photo and magnifies the images to an enormous size in *Identification Photo-Petplant*. These works propel the visitor to think about individual existences that have diverse characteristics.

Meanwhile, Lee Changjin's *Wire net (Naedeok-dong)* is a border that divides us and simultaneously embodies an awkward coexistence in itself. The large wire net

8 Reference from Korean Sapsaree Foundation Website: http://www.sapsaree.org.

dividing the exhibition room physically segments the space and creates a visually overpowering feeling as well as a psychological boundary. You can only enter the deeper parts of the exhibition space through this work, leading one to reflect on the meaning of crossing a boundary.

"Humans, animals, and plants as species share and live together on the earth. All of us are living beings that coexist while keeping our distance from one another. However, even though each of us should live in our respective habitats, we are all living in an excessively overcrowded space in close proximity. This creates an uncomfortable coexistence in an unfamiliar place. Nature artificially made by humans sometimes takes the form of confinement and control. We can raise questions regarding what it is to be natural by thinking about the uncomfortable way of coexistence where humans understand and make decisions on nature from their own perspectives and interfere in the life and death of animals and plants."

Together with this wire net that vertically cuts through the exhibition space, Lee Changjin installs *Hanging garden for dead Plant (Naedeok-dong)* in the space, horizontally lining up dead plants from the pots they were confined in. We see plants everywhere in our daily life. Potted plants are consumed for various purposes in the middle of the city, in households, and in offices. As easy as it is to find these plants, it's equally easy to find dead ones in a pot. You will be able to find at least one plant that died due to changes in the environment, such as temperature, humidity, and sunlight, or because one forgot to repot them at the right timing. Unlike animals, plants cannot express their pain and thus require more careful observation and attention. The plant that survived in the narrow confines of the pot finally reveals its true shape only after its death, as if it is crying out that nature is not an object for consumption. The way these plants are aligned as a horizontal line — freed from the pot and revealing their soil and roots solidified in the shape of the pot, truly makes them appear like "a silent cry of dead plants" as mentioned in artist's words.

Artist Keum Hyewon looks into the relationship of humans and companion animals, seen from the perspective between life and death, between possession and desire. The companion animals in the photo named "Tweetie", "Cookie", "Louie", "Floppy", "Hedwig", "Aladdin", "Joy", "Baby", "Muffin", "Snookums", "Sugar", "Casey", "Winkie", "Diamond", "Chills", "Chilly" are comfortably lying on the floor or sleeping. With the background erased, the photos look like the animals' identification photos, but in fact, they are photos taken after they died. In countries overseas, it has become common to taxidermy your companion animal after its death. Taxidermies are created to fill in the emptiness and to be able to stay for the rest of the (human) life; they become a means to overcome the grief of the loss. Up until now, taxidermies or specimens have been created to permanently possess rare animals and plants, or to preserve historically and educationally significant objects like natural monuments. In this sense, it's rather unfamiliar and strange to think about the taxidermy of a companion animal that lived in an ordinary household.

Companion animals already exist as members of the family, sharing life and death with them. Now a family member and a friend, the companion animal has transformed from a pet into a companion. Along with such changes,

various funeral cultures have also rapidly expanded for companion animals. It's quite natural that the family members left behind hold a funeral and carry out a memorial ceremony for the companion animal that has a relatively shorter lifespan than humans. Taking responsibility and commemorating the life and death of a being is also a way of showing respect for life. However, what do humans truly want through such ceremonies, memorials, and taxidermied animals? We must question whether or not this is an attempt to even possess death rather than letting a being perish naturally. We must ask for truly whom these rituals and methods of commemoration exist.

Unlike companion animals that have been incorporated into the family, zoo animals are still the objects of a one-sided gaze. Park Yonghwa's *An unfinished monument and Recreate nature artificially* shows the fragmented figures of the zoo and the zoo animals. Although they are living creatures, the way these animals have been solidified together with the artificial structure in the cage make them look like objectified entities, not as independent subjects. The figures and the traces of animals confined in the cage show how they must remain as artificial nature, as nature reconstructed by humans, as a monument. Park questions what will remain "in the space when they are gone."

Another work that captures the zoo and its environment is Park's *The boundary between lies and truth*, which takes a "mise en abyme" structure. On a single screen, an active tiger and a "mural" of vast nature are contrastingly juxtaposed next to the actual life of zoo animals. The mural of the nature oscillates between truth and lies, making it vague whether it is there to provide a fantasy for the visitor, or to fool the zoo animals. The stage-like structures in the zoo designed to exhibit an animal demonstrate how animals have been thoroughly marginalized thus far.[9] The fake painting that shows the fantasy people want to see, the fantasy of an animal that moves according to human imagination, is jumbled with images of actual animals that refuse to be reduced to a fantasy, creating a phantom-like landscape. Witnessing a rejected fantasy and realizing that such fantasy is not much different from modern life, 'looking around' in the zoo will become more and more difficult.

> "A well-organized city is a result of human lives, whereas nature is a place beyond human touch.' As such, cities and nature are placed on two opposite sides. However, there is also nature tamed by human touch in urban areas. This kind of artificial nature, made with the purpose of enjoying both conveniences in life and born out of the desire for nature, depends on human choice. Human choice determines whether to live with it or to destroy it. We should think about life at the borderline between nature and artificiality- land upended by city construction, plants sticking out of an asphalted road, and animals abandoned at redevelopment sites."

Incidences of feralization of abandoned dogs in urban redevelopment areas have been covered by the media a couple of times and had once become a social issue. When densely populated areas become designated as redevelopment sectors and the inhabitants move to apartments, dogs that lived in the front yard

9 John Berger, ibid. p.42.

have nowhere to go. Unlike the "companion dog" that builds companionship with humans, living together and emotionally relying on each other as friends or family members, these "yard dogs" are not considered as a companion dog.[10] They are neither companions nor wildlings but are considered as 'stray dogs' somewhere at the border. However, these 'stray dogs' are mostly dogs abandoned by humans. We often see news reports on how chickens in the poultry farm, calves, and humans have been injured due to the attack of a stray dog. It eventually becomes a situation where they are 'attacking humans after being abandoned by humans.'[11]

Jung Jaekyung's *A Village* and *A House* is set in Heonin Village, located in Naegok-dong Seocho-gu, Seoul. In the 1960s the village was used as a rehabilitation center for lepers and in the 2000s it was renewed as a large-scale furniture complex. Later, when a redevelopment plan was announced, the village came into the spotlight, named as "the last undeveloped spot of the Gangnam area." However, after it was designated as an urban development sector in 2009, the plan was stopped due to the economic crisis and bankruptcy of the constructor, and the village became a place of frozen time. Since 2018, the artist researched Heonin village, looking into the complicated interests tangled around its redevelopment plan, as well as the dogs that once lived in the village.

Through the perspective of dogs abandoned due to the redevelopment plan and the person who takes care of them, *A Village* talks of a new community arising amongst destroyed buildings. Through the relationship between dogs — the only moving creatures in a still landscape — and a human being calmly telling the story, the work summons a community that went missing in Heonin village. While the human carer is ethically torn between the responsibility of taking care of life and the economic reality, the dogs act considerately as if they understand the situation. This mutual relationship suggests an ethics of empathy, through which the human and the dog understand each other's pain.

The paradoxical life of abandoned dogs — raised and abandoned by humans, yet inevitably living with humans again — strangely overlap with Heonin village, a ruin that will be reborn into a new space in the future. In the repetitive cycle of destruction, reconstruction, departing, and returning, what remains existent and what goes absent? A sequel of *A Village*, *A House* follows the track of dogs that have disappeared for reasons unknown when people were forced out of their homes and had to migrate to another place. The simple act of affirming the 'existence' amid a disappearing landscape will bring back the faint existence into clear visibility. Meanwhile, although the work takes place in a specific location — Heonin village — the indefinite article 'a' in the title refers to a village and a house that is for some a place that cannot be objectified.

Jung Jaekyung also created a new work on the pigeons at the Museum titled *An Archive*. In this relationship of chasing and being chased after, the pigeons that still linger around the museum seem disorderly. But in fact, they have their own order. From the figure of pigeons sitting on the facade of the building, the artist discovers the shape of a hidden code or an ancient script. The artist traces the vibration of the flaps of pigeons; they seem as if they are trying to

10 Cho Yoonju, "Animals at the Shelter in COVID-19 Situation," *Relations and Borders* (Podobat, 2021), p. 84.
11 Han Sangbong, "Abandoned by humans, attacking humans," *Seoul Shinmun*, May 24, 2021.

say something in this civilized space of the museum. If a record signifies the order of human civilization, pigeons also create their own record through figures that resemble codes, signs, and enigmas. Considering how pigeons always return to the same place, their memories of the past museum will make them a 'record center' in and of themselves. The artist's perspective is based on the concept of 'disorderly order'—perceiving civilization and nature, order and disorder to be equal in the relationship.

Kim Rayeon portrays the process of a plant's birth and death in the city. Unlike the fast-changing cityscape, plants create their own space through their own time and vitality. The plants continue to silently grow and silently disappear, letting us see the ordinary, familiar landscape in a new light. Plants that have naturally started to grow beyond the fence—artificially set up at a construction site—create their own sense of presence like 'islands of city.' The plants in *Islands of City* boast their vitality growing on dug-up land; they are portrayed like a paradise, dense with trees and grass unlike the deleted reality beyond the fence. The only disparate image is the cold fence that signifies a certain limitation and boundary. Plants that grow on a land dug up to construct apartments, question us what we have and what we have to have to live a comfortable life. In nature—and in a city that pretends to incorporate nature—what could the meaning of a paradise be? Through this work, Kim 'remembers a place' that has disappeared and 'remembers a mountain.'

> "In order to live in harmony with animals, plants, and nature, we need to make efforts to learn about each other. The basic requirement for coexistence is the acknowledgment of differences and respect for each other and life itself. Furthermore, only when we humans use our power for a beneficial way for coexistence can we initiate change. This requires the courage to face the truth about the suffering of others that we intentionally chose to ignore. These works, which work towards acknowledging the existence of different beings by caring more and adopting new perspectives, exhibit an opportunity to ponder on our relationship with animals and plants; their meaning to us humans, and what we can be for each other."

To remember something is the beginning of understanding and knowing that individual entity, the beginning of living together. As expressed in the poem *The Flower* by Kim Chunsoo, "Before I called her name, she was nothing more than a gesture. When I called her name, she came to me and became a flower," [12] to become something, we need to call each other's names. Kim Rayeon's *Call the name of the lost things* is a work that searches for the plant's name to be able to remember it. Carefully observing wild plants that seem like ordinary plants, finding their names, creating solid blocks out of them, and rolling them on the canvas is an act of remembering the plant and engraving a trace within and outside ourselves. The sedge, fleabane, reed, catalpa, willow, acacia, and celandine that once existed on the land now filled with apartments, will be remembered through this artwork. Finding the name of a familiar, existing plant is the process of bringing an absent entity into existence, of transforming it into an object

12 *The Flower* (1952) by Kim Chunsoo (1922–2004).

meaningful for me. Paying attention and calling the names of little things that always existed but were neglected will be the beginning of a new relationship.

Interest in little and petty things can also be found in the works of KIM LEE-PARK. *Garden of Things_Cheongju* consists of objects and plants the artist collected and gathered around the Museum. Inside an empty pot, trivial objects that have fulfilled their duty are planted in place of original plants. These objects and plants growing in the pot — their temporary homes — become the medium to share their hidden stories and memories. As if they have their own lives, the planted objects embody the artist's careful observation of little things around.

Garden of Things_Cheongju consists of objects and plants the artist collected and gathered around the Museum. Inside an empty pot, trivial objects that have fulfilled their duty are planted in place of original plants. These objects and plants growing in the pot — their temporary homes — become the medium to share their hidden stories and memories. As if they have their own lives, the planted objects embody the artist's careful observation of little things around.

Having studied gardening and having worked as a florist, KIM LEE-PARK is a botanic specialist who can diagnose the plant and give prescriptions. *Botanical Sanatorium* is the site where sick plants are taking rest and being treated. The artist not only takes care of the appearance of the plant but to be able to empathize with the plant, he listens to the plant owner's story instead of the plant that cannot speak. He listens to the situation and consisting factors of this mutual relationship and expresses them through various forms. The sensitivity of the artist to make use of his talent to discover the uniqueness in each plant and to pay effort for the relationship between us, his warmth in taking 'care' of the plants that need care, show how plants and humans can live together.

Song Sungjin summons the pigs slaughtered in 2011 due to foot-and-mouth disease. Because the disease spreads through the air and is highly contagious, the speed of spread is very fast. Pigs are raised in densely populated conditions, making them fragile to all sorts of infectious diseases, including foot-and-mouth disease. As factory farms develop, pigs are confined in battery farms, enlarging their bodies in a narrow space to eventually become meat. Although pigs are animals, they are mostly considered as 'pork' in our daily lives; inedible meat is simply an object that needs to be processed. Including pigs, all livestock become entities that must be "processed" not "cured" when infected with a disease. Animals that spread a fatal disease to humans become filthy pest to get rid of, and the pain these animals have to go through due to the disease escapes from our interest.[13] Slaughtering animals due to an infectious disease is not an incidence of the past. Millions of minks were slaughtered in Denmark when they were found out to be infected by COVID-19. The unilateral way of breeding, the cruel process of butchery, and mass killings due the spread of infectious diseases is the reality of farm animals we often neglect.

Song Sungjin claims that mass culling is not an act of "discard" but "concealment"; he reincarnates the "flesh" of pigs by carving them with the soil, under which they were buried. These highly unappetizing soil-carved pigs are finally

13 Chun Myungsun, "Animals as patients of the infectious diseases : Livestock in COVID-19," *Relations and Borders* (Podobat, 2021), p. 97.

perceived as pigs, not meat. When the pig was alive it was considered as "pork"; did it have to die to become a pig again? During the exhibition period, through Song's *Reincarnation.. Sunday* the pig-shaped soil will germinate seeds and return to soil embracing life.

Han Seok Hyun installs waste wood and plants in front of the Museum's magnolia tree to give birth to a different kind of life. Through the continued *Reverse-Rebirth project*, the artist gathered waste wood — previously cut, processed and transformed into a product — and created them back into the figure of a tree. Plants growing in-between these tree-shaped waste wood make the dead tree seem "alive" and express a new form of vitality. Through *Reverse-Rebirth project* the magnolia tree will reveal its new appearance, embracing life by becoming one with waste wood and plants. Throughout the exhibition period, the plants surrounding the tree will grow and offer new memories for people to remember the tree that will be cut down soon. This process and result reflect the direction of this exhibition, an "Art(ificial) Garden" that shows art's efforts to help humans, trees, and nature live together.

#3
Art(tificial) Garden

I remember the movie *Art Museum by the Zoo* released in 1998. Often mentioned even today, this movie was a box-office hit drawing around 400,000 audiences at that time. The movie was a love story between a man and a woman who had different ways of thinking, respectively symbolized as the art museum and the zoo. The following description of the movie is rather interesting:

"An art museum embodies a firm beauty, it's a place you can only look at but never approach. The zoo, on the other hand, is filled with the cries of animals, the smell of their excretion, and the busy sounds of visitors. ... Chunhee's love is as stagnant as the art museum, while Chulsoo's love is as lively as the zoo." [14]

As mentioned here, the art museum and the zoo have two distinctive characteristics. If the museum is a quiet and still space, the zoo is a space filled with life. The zoo was created with the desire of city dwellers to see live nature. The sensation delivered by a live animal cannot be replaced by an installation or a painting at a museum. [15] However, I cannot help but question if the zoo is really a lively place as mentioned, and how animals are coping with this one-sided gaze. The visitors look at the animals confined in the cage, moving from one cage to the next; this seems not much different from visitors at the gallery moving from one painting to the next. [16]

As the word "by" in the title of the movie implies, the art museum, zoological garden, and botanic garden share a lot in common. The museum's function of collecting, preserving, and exhibiting artworks is equivalent to the work done in

14. "Archive Prism #1," *Korean Film Archive*, 2020 Summer Edition, p. 138.
15. Nigel Rothfels, trans. by Lee Hanjung, *Savages and beasts: the birth of the modern zoo* (Jiho, 2003), pp. 38–39.
16. John Berger, ibid. p. 38.

zoos and botanical gardens. This can be also found in the clauses of Museums and Art Museums Promotion Law, which determine the establishment and management of art museums.[17] When art museums collect, categorize, exhibit, and preserve artworks, zoological and botanical gardens "collect" and "exhibit" animals and plants. If the artworks collected and exhibited by the museum are "objects," zoological and botanical gardens handle living entities. Animals and plants are also exhibited in a natural history museum, but mostly as taxidermies and specimens, in other words, as historical "objects." Contemporary zoos and botanical gardens emphasize their preservation and protection function, just like an art museum. One of their aims is to protect and manage animal and plant species that are going extinct due to serious climate crises and changes in the ecological environment. As such, the art museum, zoological garden, and botanical garden are similar and distinct at the same time.

But thinking about the two different spaces, you notice how two different characters are used to call each of them in Korean; the museum uses the letter 'kwan(pavilion)' and the zoological and botanical garden use the letter 'won(garden).' Why is one called a pavilion and the other a garden? What is the meaning that lies between these two words? Why do we sense a certain hierarchy from the difference in this single syllable? Could it be the hierarchy humans have built up until now against animals and plants? Or is it merely a pronunciation issue?

The letter "kwan" comes from the Chinese character "kwan 館," which means a building or a pavilion. The character was used to refer to an organization or a building. However, zoological and botanical gardens use the Chinese character "won 園," which means a small garden. The letter refers to a place where people can take a rest or play within a limited area. Both the pavilion and the garden describe a space of limited scope, and simply put, the former indicates an indoor space, while the latter implies an outdoor space. And yet, what is interesting to note is the square shape used in the Chinese character "won 園," which seems to visualize the limited scope or a certain boundary and barrier.

Zoological and botanical gardens and the art museum were all created to cater to human desires. All sorts of "collections" are deeply intertwined with the human desire to possess unique, valuable things for a long time. These possessions collected under the human choice are then categorized through a set of rules; this act of categorization is deeply rooted at the center of the human race that have always attempted to remember things. If we want to understand what we want to possess, we must categorize and distinguish them. As such, categorization remains at the center of human thought and language.[18] Language has always been considered as the singular trait of the human race, a ground justifying the difference between humans and animals.[19] The fact that animals do not have a common language and therefore keep quiet, confirms how humans are different from animals, that animals are completely different species, disparate from the human race.[20] The human-centered categorization creates a hierarchy between humans and nature, an invisible border between "us."

This exhibition looks into a world that is artificially constructed within a certain

17 Under the "Museums and Art Museums Promotion Law" of Ministry of Culture, Sports and Tourism, animals and plants are classified as a "material" together with arts.

18 Georges A, Vignaux, trans. Lim Kidae, *Le démon du classement* (Dongmunseon, 2000), p.24.

19 Armelle, Le Bras-Chopard, trans. Moon Shinwon, *Zoo des philosophes* (Dongmunseon, 2004), p. 43.

20 John Berger, ibid. p.13.

scope or a frame. Unlike wild nature, zoological and botanical gardens are spaces where several stories, controversies, and value judgments have jumbled up ever since their emergence. And yet, despite the historical events surrounding zoological and botanical gardens, the exhibition attempts to think of an "Art(ificial) Garden" that can become a paradise in a positive sense, an "Art Garden" where everything can coexist. Through art — a language unique to humans — we will be able to reflect on the lives of neglected animals, such as companion animals, zoo animals, and livestock animals, and to rethink our relationship with them. Also, through considerate observation, attention, and care for plants, we will be able to discover a way to use our power for the benefit of others by understanding/learning the languages of others. The exhibition questions the role of zoological and botanical gardens, and art museums that oscillate between protection and confinement. The exhibition title, therefore, refers to the beginning of imagining a space where there is no boundary between the zoological and botanical garden and the art museum. The exhibition will offer an opportunity to think about the relationship between humans and nature, to reflect on the appropriate distance and ways of building the relationship between us.

우리와
우리 사이

일반적으로 '우리'는 나를 포함한 타인 혹은 집단을 다소 친근하게 이를 때
사용한다. 동시에 동음이의어로서 또 다른 '우리'는 동물, 가축을 가두어 키우는
곳을 가리킨다. 이처럼 '우리'라는 표현에는 정서적 동질감과 동시에
물리적 테두리로서 경계, 집단과 집단의 배타성이 담겨 있다. 우리가 '우리'라는
틀 안에 갇혀 있는 대신 동물과 식물의 입장에서 '우리'의 의미와 관계를
생각하는 것은 공존을 위한 시작이 될 것이다. 그리고 모두를 포함하는 다양한
'우리'의 개념 안에서 함께 살기 위한 적절한 거리와 관계의 의미를 생각해
볼 수 있을 것이다.

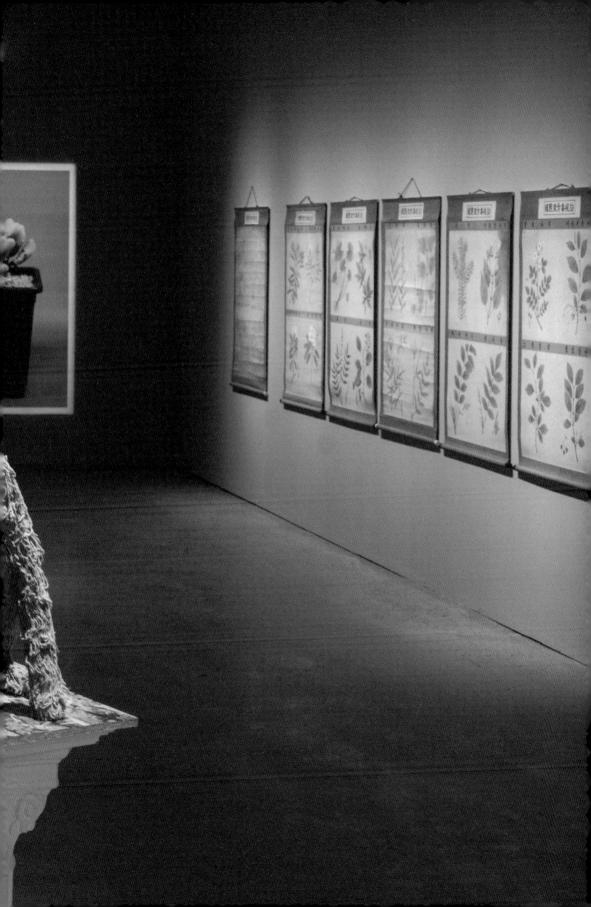

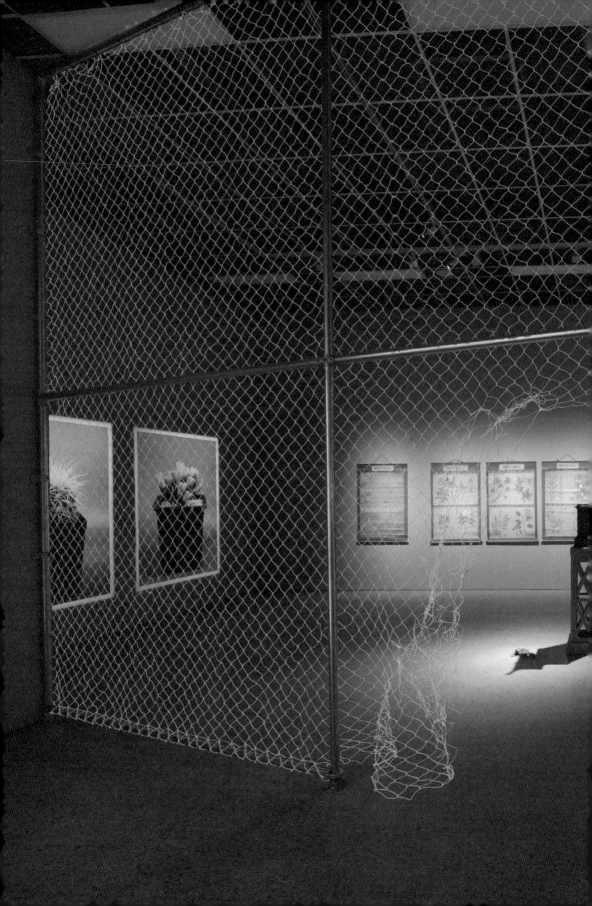

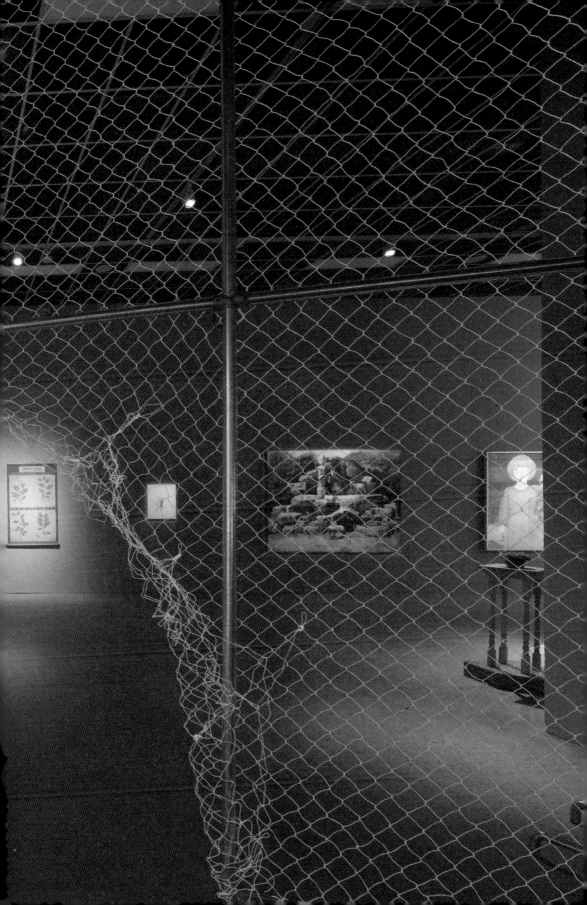

The Border Between Us

In general, we use the Korean word 'woori' (which means 'we/us' in English) when we refer to a group of people including ourselves in a friendly way. At the same time, the word 'woori' bears another meaning—'cage,' a place where animals and livestock are kept and raised. The expression 'woori' thereby encompasses emotional fellowship and exclusivism among groups that form a border as physical boundaries. The first step towards coexistence could be to look beyond the frame of 'woori' and to start thinking about the meaning of 'woori' and its relationship from the perspective of animals' and plants' instead. Only then can we think about appropriate distance and the meaning of relationship coming from an inclusive 'woori' encompassing various concepts.

경계에 균열을 만드는 건축

최나욱
건축평론

21세기 지어진 건축 프로젝트 중 상당 규모가 경계를 짓는 데 할애됐다. 현재 국경 간에 존재하는 66개의 물리적 장벽 중에서 50개가 이번 세기 들어 건설되었으며, 대표적으로 미국 정부가 2017년부터 진행한 미국-멕시코 간 장벽은 건축비만 해도 어림잡아 300억 달러다. 같은 해 완공된 서울 롯데월드타워의 총건축비가 30억 달러 정도였으니 규모를 짐작해볼 수 있겠다. 이후 미국 정권이 바뀌기도 하는 등 해당 계획에 많은 수정이 가해지고는 있지만, 이미 진행된 것만으로도 어마어마한 프로젝트다.

그러나 규모에 비해 동시대 건축가들이 이 논의에 가담하는 모습은 잘 보이지 않는다. 미국-멕시코 간 국경에 세워진 9미터가 넘는 콘크리트 벽은 기관에서 발주한 매뉴얼에 따를 뿐 건축적인 논의와는 거리가 멀다. 아무래도 여기에서 건축이란 보이지 않는 힘을 표현하기 위한 부차적인 수단에 불과하기 때문일 테다.

2006년 미국-멕시코 간 국경에 대한 논의가 있었을 때 뉴욕타임스가 진행했던 기획은 이를 잘 보여준다. 건축가들에게 현대의 국경이 아름답게 만들어질 수 있는 방법을 묻는 뉴욕타임스의 기획은 아주 낙관적이고 이상적이었는데, 이 기획에 대해 대상 건축가 중 하나였던 딜러 스코피디오+렌프로(DS+R)의 리카르도 스코피디오(Ricardo Scofidio)는 성실한 답변 대신에 "바보 같다"고 일축했다.[1] 이것은 건축의 영역을 벗어난 문제라며 말이다. 그나마 답을 한 다른 건축가들의 계획안 역시 10년 뒤인 오늘날에 실행된 국경과 비교해보면 터무니없어 보이는 게 사실이다.

대신 벽에 관한 건축적 논의는 '다른 목적을 위해 소비하는 건축 요소'로서가 아니라, 그것을 뒤집어 '다른 목적을 전복하거나 경시하게 하는 건축 요소'의 맥락에서 이루어진다. 무언가를 단일 기능으로 해석하고 사용하는 게 외부 정치의 일이라면, 건축을 비롯한 전문 영역에서의 해석이란 그것이 갖는 복합성과 또 다른 잠재성을 찾아내는 데 초점을 두기 때문이다. 경계를 강조하는 도상으로서의 벽이 아니라 벽 자체를 제반 시설로 사용하거나 기타 다른 가능성을 탐구하는 사례가 이에 해당한다. 실제로 미국-멕시코 간 장벽이 대수선을 거치기 전에는 펜스를 배구 네트로 활용하는 등 벽이 갖는 또 다른 기능들이 발견되고 제시되는 경우가 더 많은 관심을 끌곤 하였다.[2]

이러한 맥락에서 20세기를 대표하는 경계인 베를린 장벽은 시사점을 준다. 상징으로서도, 물체로서도 베를린 장벽은 정치적으로 의도했던 것과 정반대로 존재했기 때문이다. 미국이 멕시코와의 국경에 거대한 장벽을 건설하듯 베를린 장벽 역시 동독의 입장에서 서독을 억압하고 배타화하기 위한 도구였는데, 시간이 지나고 이 의도는 정반대로 전복되었다. 장벽이 무너지기 전 리서치를 진행한 바 있는 렘 콜하스(Rem Koolhaas)의 회고는 두 영역에서 모두 통상적인 기대값과 실제의 발견이 상이했다는 사실을 잘 일러주고 있다.

"서베를린은 장벽으로 둘러싸였음에도 불구하고 '자유'라고 불렸으며, 정작 장벽 너머에 있는 더 넓은 영역은 자유로 여겨지지 않았다. 또다른 놀라움은 벽이 단일한 물체가 아니라 시스템이었다는 것이다. 거대하고 현대적인 벽 뿐 아니라 벽의 부지에 파괴되어있거나 벽에 통합되어있는 건물 등 많은 덧없는 것들까지 이 거대한 영역을 구성하고 있었다. 하나의 벽은 언제나 다른 조건을 가정하고 있다는

1
William L. Hamilton,
"A Fence With More Beauty,
Fewer Barbs", *New York Times*,
June 18, 2006.
2
Ronald Rael, "Boundary Line
Infrastructure", *Thresholds*
No. 40, SOCIO-, MIT Press,
(2012).

점은 너무도 흥미로웠다."[3]

경계 안팎의 관계를 역전시킨다는 관점을 상기해보는 것은 사뭇 특별하다. 건축에서 벽을 말한다는 것은 기본적으로 영역 간의 이동과 역전의 불가능을 목표하기 때문이다. 예컨대 미국-멕시코 간의 국경이 대수선을 진행하는 것도 기존 경계가 가지고 있는 이동 가능성을 없애기 위해서인 것처럼 말이다. 기존의 경계가 다른 용도로 사용되고 회색 지대로 변하는 등 배타성이 줄어들자, 높다란 벽을 지어 더이상 일련의 가능성을 차단해버리는 것이다. 그런데 같은 전략을 가지고 지었던 베를린 장벽이 정작 반대의 결과를 낳았으며, 정치적 의도와 정반대의 건축적 논의를 생산했다니 특기하지 않을 수 없다.

한편 인용한 부분의 마지막 문장은 시간이 지나고 경계에 관한 다른 논의로 넘어간다. 베를린 장벽에서 동베를린과 서베를린 간의 관계가 전복되었다는 사실을 지적하고, 벽이 형성하는 배타성의 의미가 곧 "다른 조건을 가정하는 것"이라고 풀어 말한 렘 콜하스는 "정작 장벽 너머에 있는 더 넓은 영역"에 대한 관심을 도시적으로 접근하는 것이다. 2020년 뉴욕 구겐하임 미술관에서 선보인 전시 《시골 지역: 미래(Countryside, The Future)》는 그 결과물이다. 활동 초창기에 뉴욕이라는 대도시에 대한 출판물을 발표했던 그는 시골이라는 말 그대로 도시를 존속하게 하는 경계 바깥의 조건에 주목한다. 갇혀 있어야 마땅했던 서베를린이 역으로 베를린을 수복하는 '자유'의 주체가 되었듯, 그동안 도시의 경계 바깥에서 물자를 공급하던 시골 지역에 대한 조망은 마찬가지로 경계가 갖는 일차적 의미를 뒤집는다.

이 관점은 《미술원, 우리와 우리 사이》가 집중하는 경계의 한 종류인 '우리(cage)'와 긴밀히 연동된다. 여러 종류의 경계 중에서도 '우리'는 명확한 위계 관계를 상정하는 것이기 때문이다. 예컨대 '우리'가 가장 많이 사용되는 사육장의 경우는 인간이 동물을 지배하고 보호한다는 전제에서 만들어진다. 그 안에 들어가 있는 동물들은 언제나 인간이 일방적으로 사용하는 도구로서 존재한다. 앞서 베를린 장벽이나 미국-멕시코 장벽을 예시로 든 것도 한 주체가 높은 위계를 갖는다는 경계의 불평등을 지적하기 위해서였는데, 이 선상에서 '우리'는 가장 극단적인 의미를 갖는다고 할 수 있겠다.

그러니 도시적 관점에서 시골을 구분 짓는 경계를 '우리'라고 불러보는 것이 가능하다. 기본적으로 도시의 탄생은 본국(metropole)과 식민지(colony)라는 상하 관계에서 출발하였으며,[4] 도심에 물자를 공급하는 영역으로서 시골을 나누는 경계는 '우리'라고 불러도 무방하기 때문이다. 도시화가 지속된지 수십 년이 지나면서 도시와 시골 간의 경계에는 더이상 육중한 장벽이 필요하지 않을 정도로 완전한 배타적 관계가 만들어졌다. 사육 우리 안에 있는 동물들을 쉽게 단순화하고 목록화하듯, 메트로폴리스 시대에 이르러 사람들은 도시 바깥 시골에 관한 사유를 멈추었다.

이내 건축가들은 경계 바깥을 '슬럼'이라 부르며 이를 배타적이고 일방적으로 개발하는 데 동참했다. 적어도 도시 바깥 시골을 개발하는 역사에 있어서 건축가는 경계 자체에 의문을 제기하고 균열을 가하는 대신, 규정된 경계를 지고지순하게 따랐던 모습이 더 많았다. 말마따나 '다른 목적을 위해 소비되는 건축'의 역사인 셈이다. 언젠가 미국-멕시코 장벽 문제가 두드러졌을 때 영국의 건축 저널리스트 캐서린 슬레서(Catherine Slessor)가 "이 직업은 소외된 지역 사회를 차별하고, 체계적 불평등을 구체화하는 정치를 따라간다"[5]고 지적한 것은, 반성에 기초한 경고였다. 경계에 관하여 건축가들이 응답을 거부하고, 건축적 논의를 다른 데서 구하는 것은 이러한 역사에 기반한다.

따라서 한 건축가가 베를린 장벽에서 '경계'의 의미를 발견하고, 이후 도시와

3
Hans Ulrich Obrist, 'Hans Ulich Obrist Interviews, Volume 1', Edited by Thomas Boutoux (Florence: Fondazione Pitti Immagine Discovery ; Milan: Charta, 2003)
원문: I had never really thought about that condition, and the paradox that even though it was surrounded by a wall, West Berlin was called "free," and that the much larger area beyond the Wall was not considered free. My second surprise was that the Wall was not really a single object but a system that consisted partly of things that were destroyed on the site of the Wall, sections of buildings that were still standing and absorbed or incorporated into the Wall, and additional walls some really massive and modern, others more ephemera, all together contributing to an enormous zone. That was one of the most exciting things: it was one wall that always assumed a different condition.

4
임동근, 김종배, 『메트로 서울 탄생』(서울: 반비, 2015), p. 7.

5
Catherine Slessor, 'A world of walls: the brutish power of man-made barriers', The Observer, 11 August 2019, section Art and design.

시골을 나누는 경계를 리서치하고 제기하는 의문이 무엇인지는 짐작해볼 수 있을 것이다. 지구 전체 면적의 98%에 해당하는 시골 지역은 언젠가부터 '우리' 안에 후진적으로 갇혀있는 영역이 아니라, 오히려 도시에서는 접할 수 없는 무수히 많은 최첨단 기술을 도입하고 있는 발견들과 함께 말이다. 농업이라는 오래된 생산 방식이자 도시를 조달하는 수단이 고도의 기술로 중무장하고 있으며, 일어나는 무대 또한 도시에서는 상상할 수 없는 거대한 규모라는 점이 드러나고 있다. 여기에서 오는 스펙터클은 한때 대도시가 자랑하던 마천루의 스케일을 넘어선다. 도시의 관점에서 시골을 배타적으로 목록화했던 내용에 균열이 생겨나는 것이다. 단일 건축 프로젝트로서 베를린 장벽이 그러했듯, 일련의 건축을 촉발시킨 도시적 관점에서 또한 기존의 경계에 대한 물음표를 던진다. 건축과 도시에서 경계를 논하는 방식은, 짓는 게 아니라 균열을 내는 데 방점을 두고 있는 것이다.

요컨대 건축에서 경계란 경계 자체를 짓는 게 아니라, 경계 너머의 것들을 끊임없이 의식하는 일이다. 경계를 요구하고 구축하는 게 어차피 외부 정치의 문제라면, 차라리 경계에서 발견할 수 있는 다른 가능성을 발견하거나 경계 너머에서 일어나는 일을 가져와 경계에 균열을 만들어낸다. 일전에 렘 콜하스가 도시적 관점에서 시골 지역을 제시하기 위해 연구, 발표해온 건축도 그래왔다. 베를린 장벽, 네바다주의 사창가, 건축과 별개인 무형의 활동으로 여겨지는 쇼핑 등. 이러한 태도는 건축이 일방적으로 지정된 경계에 복속하는 분야가 아니도록 한다. 단지 대형 프로젝트로서 장벽을 짓고 마는 일이 아니라는 듯, 이때 건축은 이분법의 표현 수단이 아니라 이분법의 기준 자체를 성찰하는 분과가 된다.

역사적으로 경계를 정의하는 것이 수많은 정치의 결과물이었다면, 건축은 줄곧 그것을 구체적이고 물리적으로 표현하는 수단으로서 존재해 왔다. 경계 너머의 가능성을 차단하는 분과로서 말이다. 사실 미국-멕시코 간 국경 계획이 발표되는 초창기에도 많은 건축가들이 거대한 사업에 참여하고 싶어했으며, 도시의 이름으로 농촌을 개발한 방식들처럼 경계 바깥에 대한 생각보다는 경계를 구축하는 데 무작정 동참한 적이 적지 않다. 하지만 그러한 전례를 두고서 나아가는 건축적 논의란, 더이상 경계를 굳건히 지어내는 일이 아니라 역으로 균열을 찾고 또다른 가능성을 찾으려고 하는 노력에 가 닿아있다.

최나욱은 한국예술종합학교와 영국왕립예술학교 대학원에서 건축학을 전공했다. 건축평단 건축평론상과 그래비티 이펙트 미술평론상을 수상했다. 2019년, 한시적으로 존재하고 사라지는 클럽을 아카이빙하고 동시대 문화를 다루는 『클럽 아레나』를 썼으며, 18세기 조선의 문인을 소재로 과거로부터 현대성을 발견하고 예술과 사회가 맺는 복합성을 다루는 『자하 신위』를 출간 예정이다.

Architecture that Creates
a Crack at the Border

Choe Nowk
Architectural critic

Many of the architectural projects built in the 21st century were dedicated to creating boundaries. Of the 66 physical barriers—constructed in the form of walls—between countries around the world, 50 have been established in this century; the most notable case is the U.S.-Mexico barrier initiated by the U.S. government in 2017, of which the estimated construction cost reached up to $30 billion. The total construction cost of the Lotte World Tower in Seoul, completed in the same year, was about $3 billion, so you can imagine the scale. Since then, the U.S. government made many modifications to the original plan, but the scale of the construction that has taken place thus far is already enormous.

However, despite this enormity, you rarely see contemporary architects participating in the discussion. The concrete wall reaching over 9 meters on the U.S.-Mexico border simply follows the manual ordered by the organizer and is far removed from any architectural discussions. Perhaps this is because architecture here is only a secondary means to express the invisible power.

The project that The New York Times carried out when the U.S.-Mexico border became an issue in 2006 is an example of this. It was a highly optimistic and ideal project, which asked architects how modern fences could be made beautifully. One of the architects, Ricardo Scofidio, from DS+R, dismissed the whole project as "a silly thing" instead of giving a sincere reply.[1] For them, this was a project far out of architectural territory. Even those who responded to the question submitted a plan that seems absurd today, compared to what has been actually built 10 years later.

Instead, architectural discussions about fences are not about "architectural elements in service of other purposes," but rather they are about "architectural elements that subvert or disvalue such purposes." External politics understands and utilizes an object according to its single purpose, as well as other specialized fields, including architecture, and focuses on finding the object's complexity and its alternative potential. For example, architects do not consider the barrier as a simple icon of separation, but something that can become an infrastructure in and of itself or hold other possibilities. In fact, before the U.S.-Mexico wall went through major repairs, cases of discovering or suggesting other functions of the wall drew much attention, such as using the wall as a volleyball net.[2]

In this context, the Berlin Wall, a boundary representing the 20th century, holds a significant implication. Both as a symbol and as an object, the Berlin Wall existed in the exact opposite of its initial political implication. Just as the United States built a huge barrier on the border of Mexico, the Berlin Wall was also a tool for East Germany to oppress and exclude West Germany. However, as time passed, this intention was completely overturned. According to the recollection of Rem Koolhaas, who conducted research on the times before the collapse of the Wall, both territories witnessed outcomes different from the original expectation.

"I had never really thought about that condition, and the paradox

1
William L. Hamilton, "A Fence With More Beauty, Fewer Barbs," New York Times, June 18, 2006

2
Ronald Rael, "Boundary Line Infrastructure," Thresholds No. 40, SOCIO- (2012), MIT Press, 2012.

that even though it was surrounded by a wall, West Berlin was called "free," and that the much larger area beyond the Wall was not considered free. My second surprise was that the Wall was not really a single object but a system that consisted partly of things that were destroyed on the site of the Wall, sections of buildings that were still standing and absorbed or incorporated into the Wall, and additional walls—some really massive and modern, others more ephemera— all together contributing to an enormous zone. That was one of the most exciting things: it was one wall that always assumed a different condition."[3]

It's special to think about how the relationships inside and outside of the boundary can be reversed, because normally in architecture, the aim of building a wall is to make any movement or reversal between territories impossible. For example, the major repair of the U.S.-Mexico border aimed to eliminate the possibility of movement that the existing border had. When the existing boundary started to be used for other purposes and turned into a gray zone, a high wall was built to completely block such possibilities. It is interesting to note that the Berlin Wall was built with the same strategy and yet produced an architectural discourse directly opposite to the political intention.

Meanwhile, the last sentence of the above-mentioned quotation moves on to another discussion as time passes. After pointing out that the relationship between East Berlin and West Berlin was overturned at the Berlin Wall and explaining that in this case, the meaning of exclusivity formed by the wall "assumes a different condition," Rem Koolhaas takes interest in "the much larger area beyond the Wall." Such interest resulted in the form of an exhibition titled *Countryside, The Future*, which was presented at the Guggenheim Museum in New York in 2020. In the early days of his career, Koolhaas published a book on New York as a metropolis and focused on the condition outside the boundary that sustains the city. Just as West Berlin was supposed to have been an area of confinement but rather became the subject of "freedom" and ended up reclaiming Berlin, re-examining the rural area—considered as the city's supplier of materials from outside of the border—can overturn the initial meaning of the boundary.

This perspective is closely linked with the keyword of "cage" this exhibition *Art(ificial) Garden, The Border Between Us*. Among the many kinds of boundaries, the "cage" assumes a clear hierarchical relationship. For example, breeding farms—where a cage is used the most—are based on the premise that humans are the ones who dominate and protect animals. The animals in the cage always exist as tools used by humans. I've previously mentioned the Berlin Wall and the U.S.-Mexico Wall as examples that point to the inequality of a boundary where one subject always holds superiority over the other. In this sense, a "cage" is the most extreme case of such inequality.

In a way, the boundary that sets the city apart from the countryside could also be called a "cage." Originally, a city was born out of a hierarchical relationship between the metropole and the colony[4] and one could call the boundary that separates the countryside as a "cage" supplying the city. As a result of decades-long urbanization, a completely closed relationship was created between the city and the countryside and we no longer need a heavy wall to divide the two. Just like the way we simplify and catalog caged animals, in the era of the metropolis, we stop thinking about the countryside outside the city.

Soon enough, architects named the outside of the boundary as a "slum" and took part in the exclusive and unilateral development of this area. At least in the history of developing the countryside outside the

3
Hans Ulrich Obrist, *Hans Ulrich Obrist Interviews, Volume 1*, Edited by Thomas Boutoux (Florence: Fondazione Pitti Immagine Discovery; Milan: Charta, 2003).
4
Donggeun Lim, Jongbae Kim, *The Birth of Metropolis Seoul*, Banbi, 2015, p. 7.

city, architects have tended to obediently follow the existing boundary rather than questioning and creating a crack in it. It has indeed been a history of "architecture serving other purposes." When the problem of the U.S.-Mexico barrier became an issue, British architectural journalist Catherine Slessor pointed out that "this profession discriminates against marginalized communities and follows politics that materialize systemic inequality."[5] This was a warning based on self-reflection. Such history leads to the tendency of architects to fail to respond to the issue of boundaries and seek architectural discussion elsewhere.

We can therefore assume why an architect tried to discover the meaning of the "boundary" at the Berlin Wall and started to research and question the boundary between the city and the countryside. Today, rural areas, which account for 98% of Earth's total surface, are no longer locked up in the "cage" as underdeveloped regions but rather are starting to adopt a number of cutting-edge technologies that even cities don't have. Agriculture—an ancient production system and the supply system that sustains the city—is now equipped with high technology and runs on an unimaginable scale. The spectacle created in these rural areas surpasses the scale of the skyscrapers once boasted by metropolises. From the perspective of the city, a crack arises in the boundary that used to exclusively catalog the countryside. As with the Berlin Wall—an architectural project, this crack poses a question mark on the existing boundaries that were created under construction of the urban perspective. In architecture and the city, the discussion around boundaries is focused on creating a crack rather than on constructing the boundary.

In other words, the notion of the boundary in architecture is not about creating a boundary, but rather being constantly conscious of the things beyond it. If the external politics concentrates on demanding and building boundaries, architecture discovers other possibilities or brings in elements from the outside to create a crack in the boundary. As such, Rem Koolhaas studied and presented architectures that showed rural areas from the perspective of the city. He dealt with the Berlin Wall, the red-light districts in Nevada, and the intangible activity of shopping—seemingly unrelated to architecture. This attitude makes it possible for architecture to escape from subordinating to unilaterally designated boundaries. It is no longer just a simple construction project of building a barrier; architecture is not a means of expressing a dichotomy but a discipline that reflects on the dichotomy itself.

Historically, defining boundaries was the result of politics, while architecture served as the means to express this in a specific and material form, as a discipline that excluded the possibilities beyond the boundary. During the early years of when the U.S.-Mexico border plan was first announced, many architects wanted to participate in this huge project. Just how rural areas were developed by the city in the past, many have blindly participated in constructing a boundary rather than thinking about areas beyond. However, departing from such precedents, the new stream of architectural discussion no longer takes interest in creating a firm boundary but rather strives to find a crack or a different possibility in the boundary.

Choe Nowk Studied Architecture at Korea National University of Arts and at Graduate School at the Royal College of Art. He won the Architectural Critics Award from the Architectural Critics Association as well as the Gravity Effect Art Critic Award. In 2019, he wrote *Club Arena*, in which he archived traces of clubs that

5
Catherine Slessor, "A world of walls: the brutish power of man-made barriers," *The Observer*, 11 August 2019, section Art and design.

최림 외 사이의

exist temporarily and disappear and dealt with contemporary culture. In *Jaha Shinwi*, his next book to soon be published, Choe brings in a writer from the 18th century Joseon Dynasty to discover a certain contemporary in the past and the complexity formed by art and society.

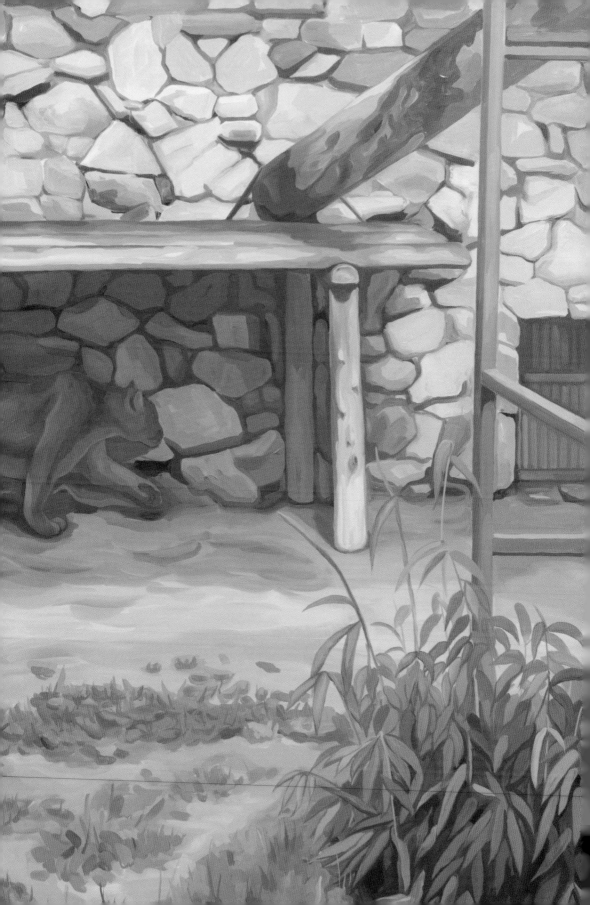

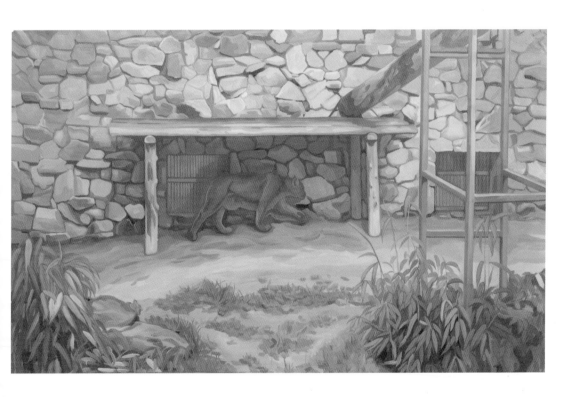

박용화
나는 나의 삶과 죽음을 인정할 수 없다
2018, 캔버스에 유채, 150×270cm

Park Yonghwa
I cannot accept my life and death
2018, Oil on canvas, 150×270cm

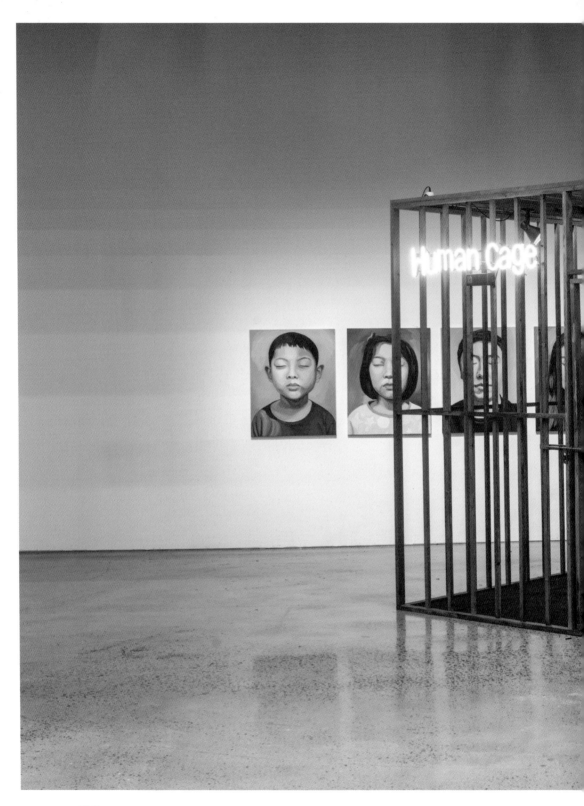

박용화
Human cage(인간 우리)
2018/2021, 나무, 300×300×260cm

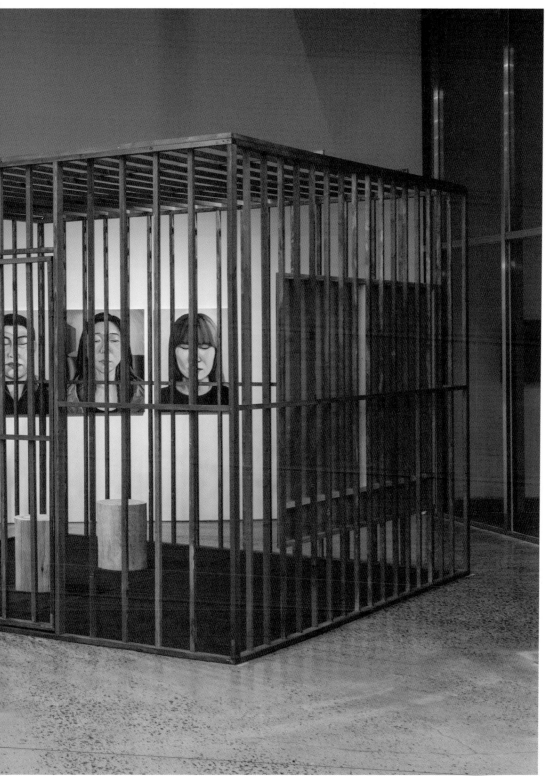

Park Yonghwa
Human cage
2018/2021, Wood, 300×300×260cm

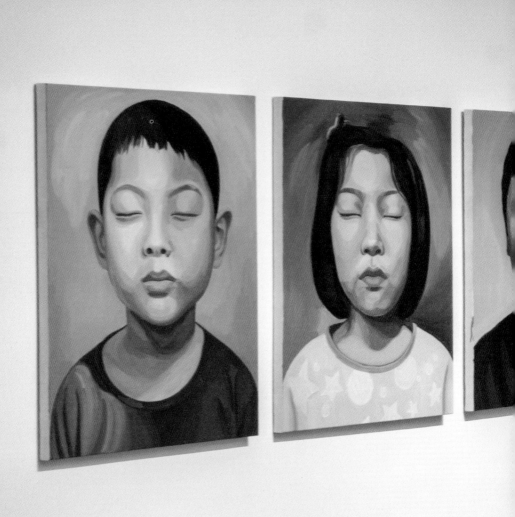

박용화
눈을 감은 관람자
2018, 캔버스에 유채, 90.9×72.7×(7)cm

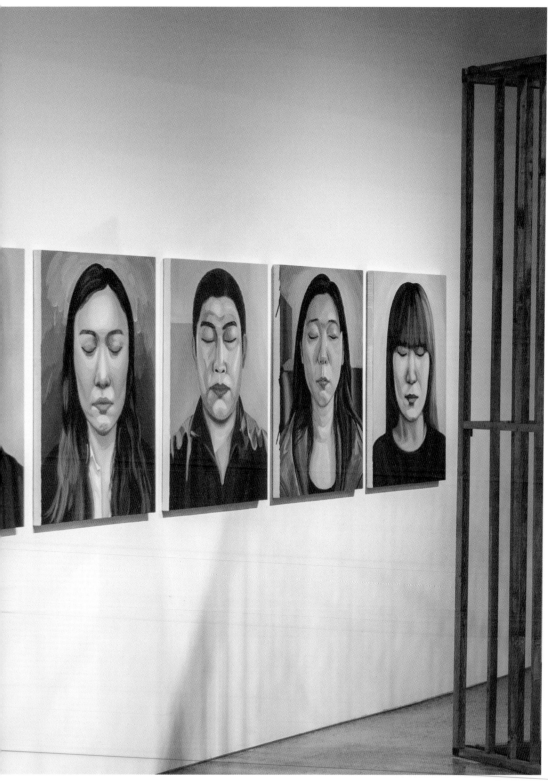

Park Yonghwa
Spectator with eyes closed
2018, Oil on canvas, 90.9×72.7×(7)cm

박지혜
아시다시피
2018, 합판, 각재, 스티로폼, 레진, 가변크기

Park Jihye
As You Know
2018, Wood, styrofoam, resin, Variable size

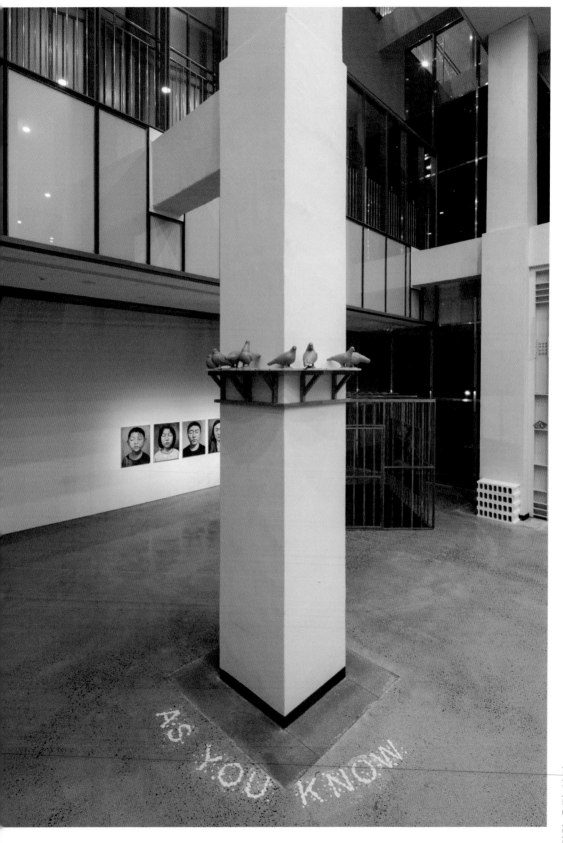

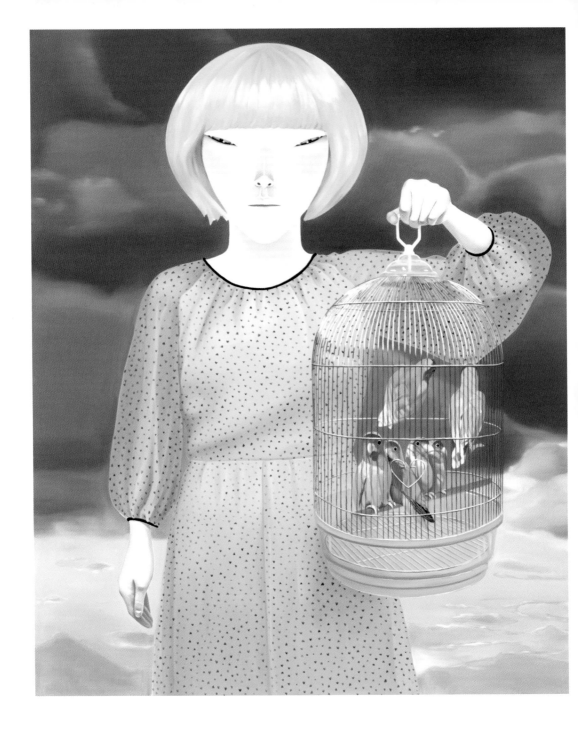

이소연
새장
2010, 캔버스에 유채, 145×120cm
국립현대미술관 미술은행 소장

Lee Soyeun
Birdcage
2010, Oil on canvas, 145×120cm
MMCA Art Bank collection

김라연
나무와 사람
2019, 캔버스에 유채, 53×45.5cm

Kim Rayeon
A tree and a man
2019, Oil on canvas, 53×45.5cm

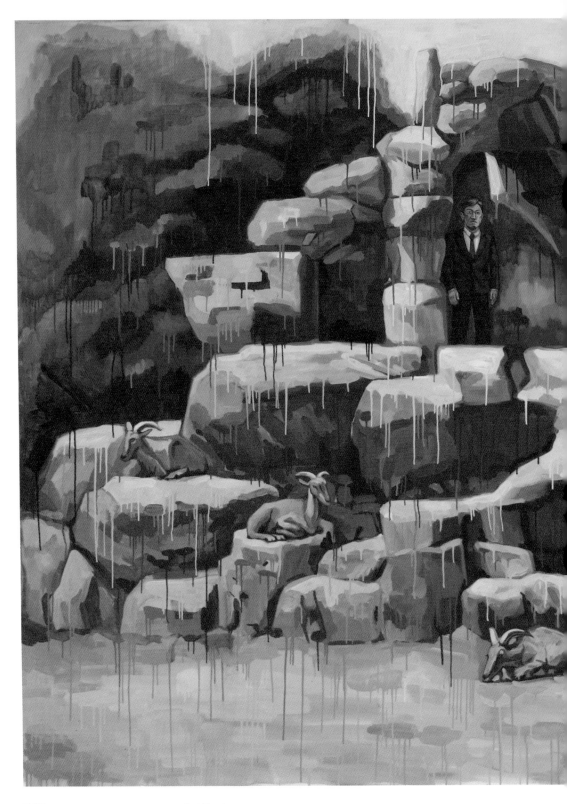

박용화
동물원 들어간 사나이
2014, 캔버스에 유채, 160×217cm

Park Yonghwa
The man who entered the zoo
2014, Oil on canvas, 160×217cm

김이박
식물 증명사진—금호
2017, 피그먼트 프린트, 200×150cm

KIM LEE-PARK
Identification Photo—Petplant
2017, Pigment print, 200×150cm

김이박
식물 증명사진—축전
2017, 피그먼트 프린트, 200×150cm

KIM LEE-PARK
Identification Photo—Petplant
2017, Pigment print, 200×150cm

우리어 우리 사이

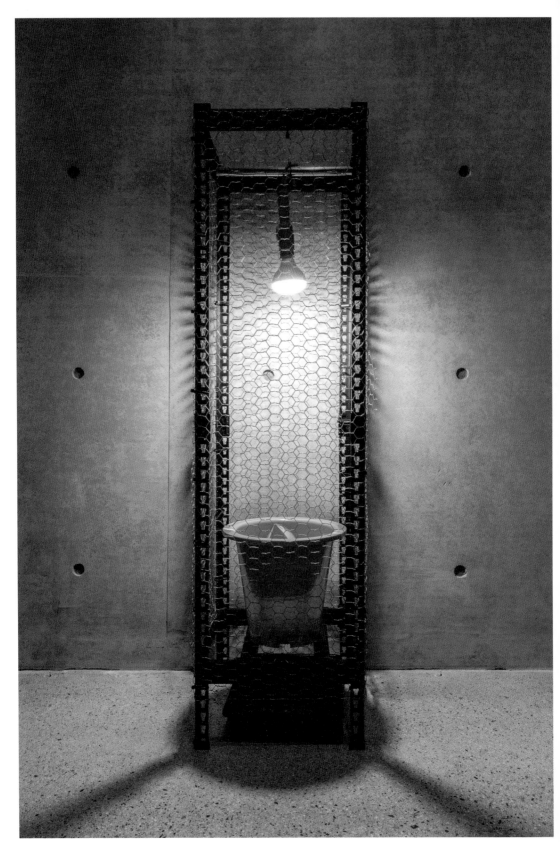

김이박
경계의 모뉴멘타
2021, 철제 프레임, 화분, 식물재배 등, 채집된 식물, 가변크기

KIM LEE-PARK
Plant_Monument
2021, Iron frame, flower pots, grow lights, collected plants,
Variable size

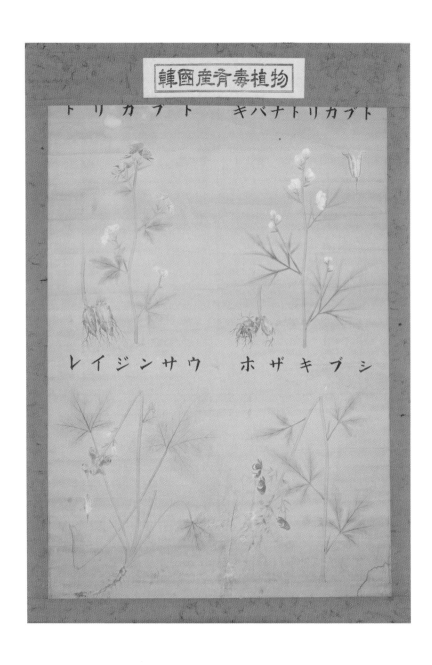

정찬영
한국산유독식물(韓國産有毒植物)
1940년대, 종이에 채색, 103×74.5cm
국립현대미술관 소장

Jung Chanyoung
Poisonous Plants in Korea
1940s, Color on paper, 103×74.5cm
MMCA collection

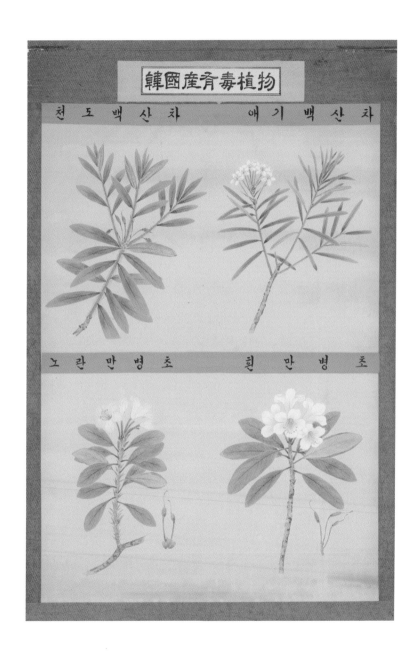

韓國産有毒植物

천 도 백 산 차　　애 기 백 산 차

노 란 만 병 초　　흰 만 병 초

정찬영
한국산유독식물(韓國産有毒植物)
1940년대, 종이에 채색, 107×75cm
국립현대미술관 소장

Jung Chanyoung
Poisonous Plants in Korea
1940s, Color on paper, 107×75cm
MMCA collection

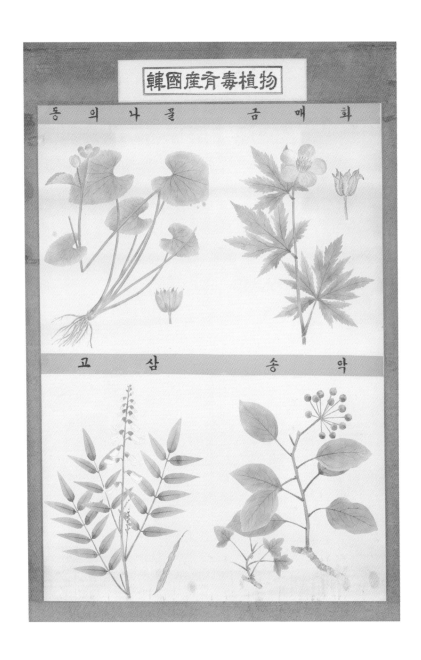

정찬영
한국산유독식물(韓國産有毒植物)
1940년대, 종이에 채색, 107.5×76.5cm
국립현대미술관 소장

Jung Chanyoung
Poisonous Plants in Korea
1940s, Color on paper, 107.5×76.5cm
MMCA collection

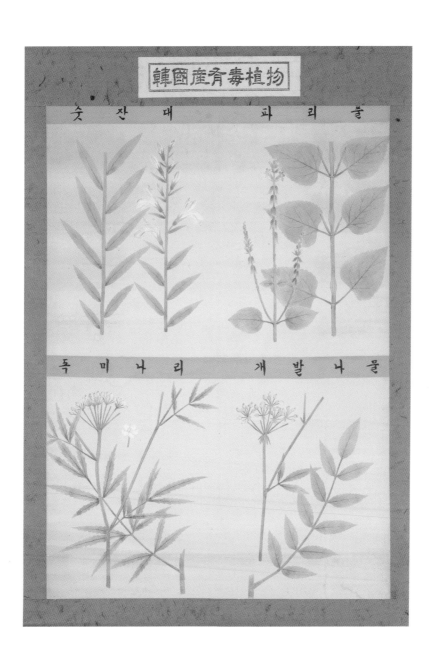

정찬영
한국산유독식물(韓國産有毒植物)
1940년대, 종이에 채색, 107×75.5cm
국립현대미술관 소장

Jung Chanyoung
Poisonous Plants in Korea
1940s, Color on paper, 107×75.5cm
MMCA collection

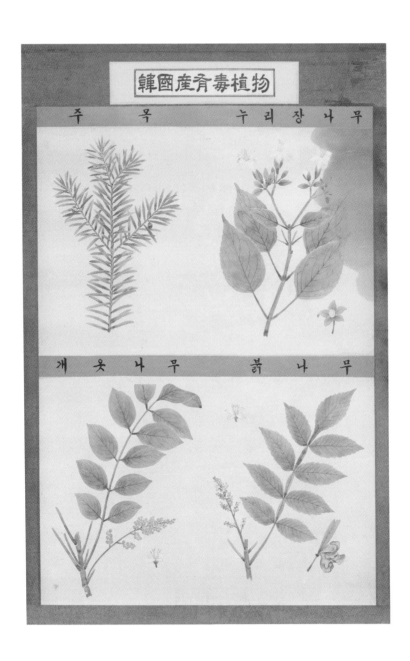

정찬영
한국산유독식물(韓國産有毒植物)
1940년대, 종이에 채색, 107×75cm
국립현대미술관 소장

Jung Chanyoung
Poisonous Plants in Korea
1940s, Color on paper, 107×75cm
MMCA collection

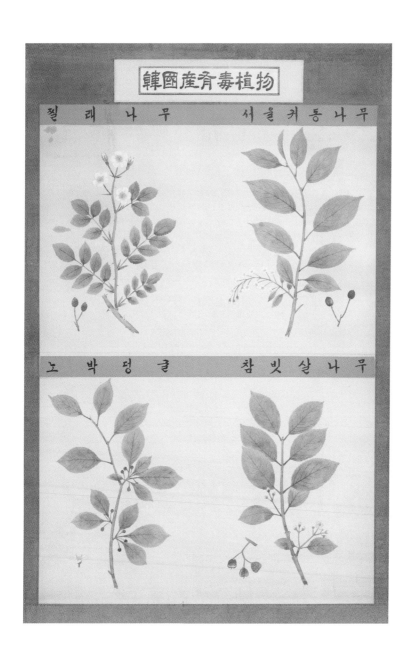

韓國産有毒植物

찔 래 나 무 　 　 서 을 커 통 나 무

노 박 덩 굴 　 　 참 빗 살 나 무

정찬영
한국산유독식물（韓國産有毒植物）
1940년대, 종이에 채색, 107×75cm
국립현대미술관 소장

Jung Chanyoung
Poisonous Plants in Korea
1940s, Color on paper, 107×75cm
MMCA collection

우리와 우리 사이

최수앙
Esquisse Over The Autonomy(자율성을 위한 소묘)
2011, 크리스탈 레진, 석고, 나무, 100×35×47cm
국립현대미술관 미술은행 소장

Choi Xooang
Esquisse Over The Autonomy
2011, Crystal resin, plaster and wood, 100×35×47cm
MMCA Art Bank collection

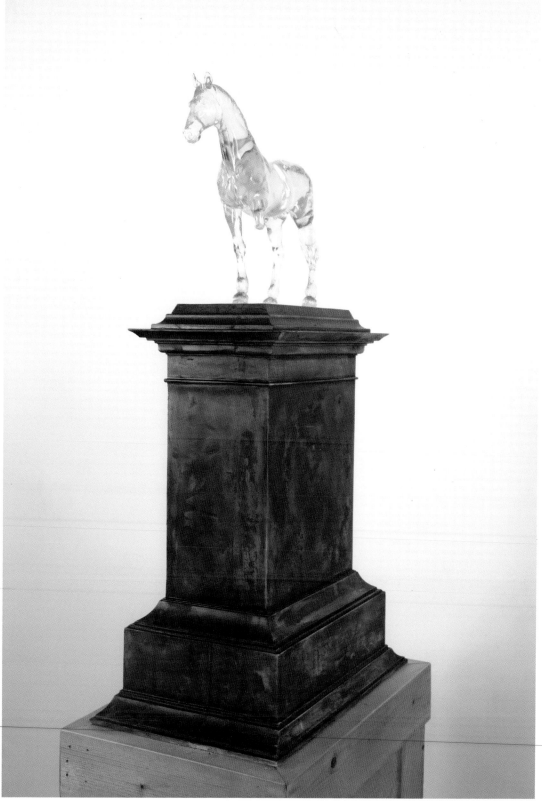

우리와 우리 사이

이창진
철조망(내덕동)
2021, EL-와이어, 450×1600cm

Lee Changjin
Wire net(Naedeok-dong)
2021, EL-wire, 450×1600cm

박지혜
blind(보이지 않는)
2019, 합판, 스티로폼, 레진, 마포걸레, 가변크기

Park Jihye
blind
2019, Wood, styrofoam, resin, mop, Variable size

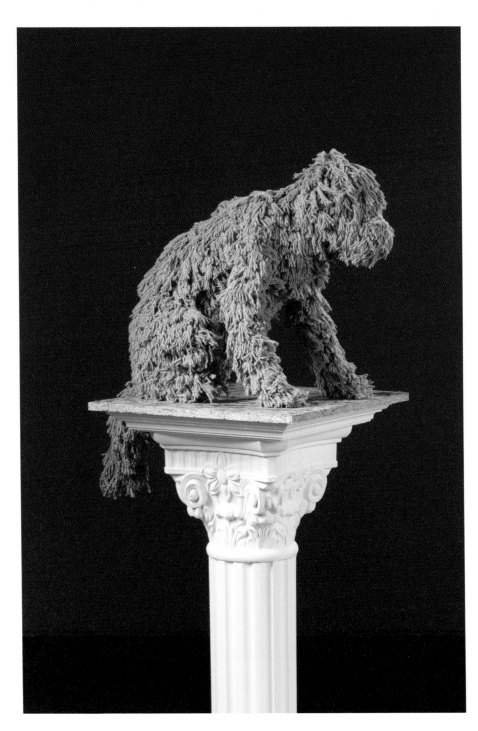

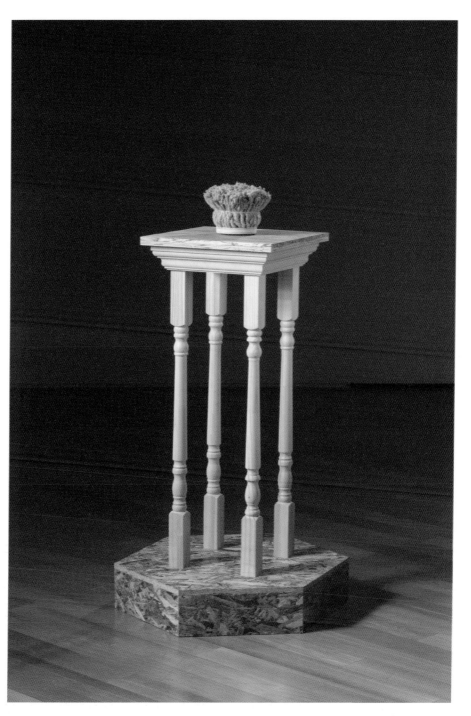

박지혜
네가 잘 되었으면 좋겠어, 정말로
2019, 종이 위에 아크릴, 나무 액자, 47×47×(4)cm

Park Jihye
I hope you're gonna do well, sincerely
2019, Acrylic on paper, wooden frame, 47×47×(4)cm

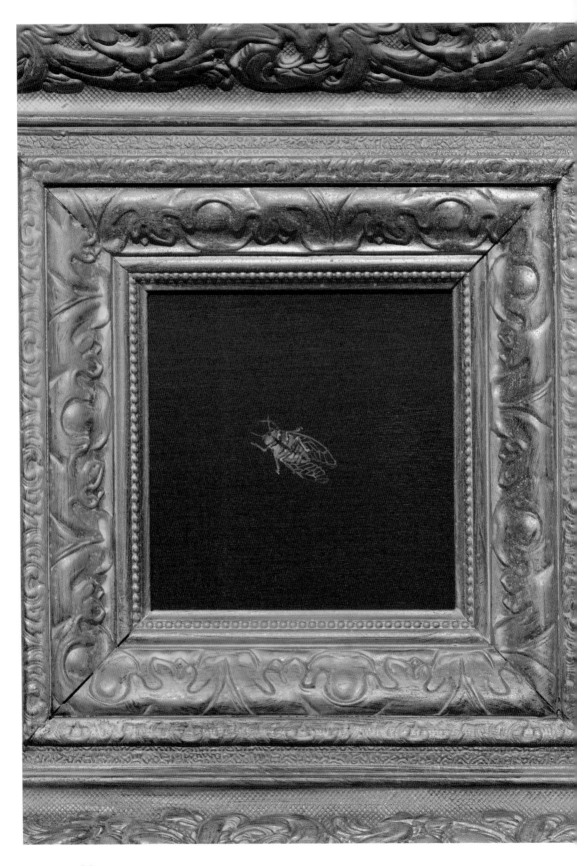

반려 문화와 미술관

정현
미술비평, 인하대학교 교수

2021년 한국반려동물보고서에 따르면 현재 한국의 591만 가구, 1418만 명이
반려동물과 함께 살고 있다고 한다. 그러나 이러한 수치가 어떤 의미를 갖는지는
여전히 파악하기 어렵다. 몇 해 전보다 빠르게 반려동물에 대한 인식과 제도적인
측면이 개선되었다는 것을 지시하지만, 막상 반려견과 여행을 떠나거나
장기 체류를 위한 집을 구하려고 하면 누구나 보이지 않는 장벽을 만나게 될 것이다.
그것은 한국에서의 반려동물 문화가 명백하게 소비 중심으로 발전했다는 사실을
증명한다. 여하튼 이 글은 반려동물에 관한 철학적 사유가 아니다. 오히려 누구나
공감할만한 반려견과 함께 사는 기쁨, 하지만 피할 수 없는 곤란함과 돌봄을 위한
피로함을 나누고자 한다. 또한 반려 문화의 열풍 속에서 발견되는 시장논리의
역설도 함께 생각해보고자 한다. 마지막으로 반려 문화의 현상들을 흡수하여 예술과
삶을 교차한 이 전시의 화두인 다양성, 평등성, 포용성에 대한 동시대 미술관의
정체성도 간략하게 다루어 보았다.

반려견과 함께 이사하기

지난 겨울에 일어난 사건이다. 아파트 수리로 인해 잠시 살 집을 구해야 했다.
집 근처 복덕방에 들렀다. 의외의 대답이 돌아왔다. 냉랭한 목소리로 이제 그런 일은
하지 않는다는 것이다. 복덕방이 취급하지 않는다고 하니 어쩔 수 없이 에어비앤비를
통해서 정보를 수집했다. 반려견을 허용하는 매물은 한정적이었다. 실제로
이사를 갈 곳을 찾을 수가 없었다. 이유는 간단했다. 반려견 때문이었다. 서울시 안에서
반려견을 데리고 이사를 갈 수 있는 집은 채 열 개가 되지 않았다. 호텔이나 펜션,
게스트하우스를 포함하면 두 배 정도로 수가 늘어나지만, 결과는 큰 차이가 없었다.
연락이 닿는 곳은 호텔이 가장 빨랐는데, 막상 반려견이 있다고 하면 완곡하게
거절을 당했다. 분명히 반려견 동반 가능이란 항목을 보았는데도 말이다. 개인의
경우는 메시지를 보내도 답장이 없거나 코로나19를 이유로 거절을 당했다. 이사를
이틀 앞두고도 집을 구하지 못했고, 결국 가까운 작가의 지인 소개로 외국에
체류 중인 누군가의 빈 집에서 잠시 머물 수 있었다. 반려동물을 키우다 보면
이전에는 몰랐던 사실을 발견할 수 있다. 반려동물과 생활하는 인구 대비 대도시에서
반려동물 동반 장기 투숙이 가능한 공간은 매우 한정적이고, 그 조건이 다소
인색하다는 느낌을 받게 될 것이다. 이러한 결과는 한국의 반려동물 문화가 주로
산업과 소비에 집중되었다는 의구심을 부추긴다.

반려동물과 페티시

누구나 자신과 함께 살 반려동물을 선택하는 데 있어서 주관적인 원칙이나
취향이 존재할 것이다. 선택의 조건은 대략 품종, 크기, 나이, 외모, 성별, 장애 유무
등을 들 수 있을 것이다. 여기에 매우 중요한 한 가지를 덧붙이자면, 아무래도
입양과 구매도 포함된다. 동물보호협회 등에서 입양을 권장하는 캠페인을 지속하지만,
애완동물숍은 의외로 쉽게 발견된다. 반려동물 관련 업종 중 동물판매업이 21%를
차지하고 있다고 하니 정확한 업소 수를 알 수는 없지만, 여전히 적지 않은
업소가 운영되고 있음을 알 수 있다. 사실 반려동물을 입양하는 선택지는 다양하다.
그러나 자신의 선택에 있어서 반려동물에 대한 사회적 감수성과 그 민감함을

반영하여 결정하기란 역시 쉬운 일이 아니다. 특히 대형견을 사랑하는 사람들은 뉴스 보도에 등장하는 비극적인 사건에 쉽게 반응하기 마련이며, 잠시 공공의 적이 되어 숨죽은 듯이 비밀 산책을 하는 경우도 종종 발생할 것이다. 무엇보다 사회적 합의가 된 사항들을 잘 지키는 것이 중요하며, 이를 절대 원칙 삼아 스스로 익숙해지는 게 필요하다. 남에게 과시하기 위하여 반려동물을 입양하는 사람들도 적지 않을 것이다. 사실 소유의 욕망을 다스리는 건 쉽지 않기에 우리는 한순간에 책임지지 못 할 실수를 저지르곤 한다. 생명을 잉태하는 것만큼 이미 세상에 나온 생명을 자신의 식구로 받아들이는 결정은 욕망이 아닌 책임감과 큰 의미의 애정을 요구한다. 이런 경우엔 반려동물 전문가들의 조언을 참고하기를 추천한다. 대형견, 희귀동물 등 페티시의 대상을 입양하기 위해선 더 많은 고민이 필요하다. 그들의 존재를 생명이 아닌 사물로 대상화하는 일은 모두에게 상처가 되기 때문이다. 나는 세상에 존재하는 모든 생명은 종의 다름과 관계없이 서로의 애정만 있다면 분명히 소통이 가능할 뿐만 아니라, 상대방과의 감정을 공유함으로써 그들만의 비밀을 나눌 수 있다고 믿는다. 물론 의지와 애정이 뒷받침되어야만 가능한 일이긴 하다.

산책의 의미

도시에서 반려견을 키우는 건 시골과 비교할 때 매우 취약한 조건임에 분명하다. 특히 개들은 유독 식물의 냄새를 좋아한다. 그들에게 식물은 근방의 정보를 얻는 일종의 기지국과 다름없다. 다른 개들의 냄새를 맡기도 하고 자신의 냄새를 남기기도 한다. 때로는 다른 개들의 냄새를 몸에 묻혀 자신을 숨기기도 한다. 그래서 산책을 할 때는 나름의 계획과 계산이 필요하다. 개들이 자연스럽게 정보를 수집하고 공유할 수 있는 스폿이 존재하는지, 남에게 들키지 않게 배변을 할 수 있는 나무나 풀이 있는지, 자주 방문하는 동물병원의 원장님과 눈을 맞출 수 있는지와 같은 사소한 즐거움 말이다. 이런 과정은 반려견의 사회화에 도움을 줄 뿐만 아니라 정신건강에도 좋다. 햇볕을 받아 특유의 체취도 줄고 충분한 산책이 기분 좋은 피로감을 주어 숙면을 도와주기 때문이다. 사실 나는 도시개와 시골개의 차이를 비교할 수 없다. 그렇지만 한 가지 분명한 것은 반려동물은 자신의 가족과 함께 하는 공간을 가장 선호한다는 점이다. 물론 위생과 청결에 신경을 쓴다는 조건도 포함된다. 반려견에 따라 차이가 있지만 익숙한 곳과 새로운 장소의 경험을 적절히 혼합하는 것도 바람직한 산책술이다. 나는 되도록 하루에 두 번 산책을 지키려고 노력하는데, 사실 쉬운 일은 아니다. 무엇보다 몸이 피로하거나 일이 많은 날이면 산책이 귀찮아질 때가 반드시 찾아온다. 산책을 도와주는 아르바이트가 없는 것은 아니지만, 아직 이용해 본 적이 없어서 의견을 주기는 어렵다. 그러나 독신인 경우라면 집 주변에 사는 가족, 지인, 또는 돌봄 서비스를 잘 활용하기를 추천한다. 반려동물을 위한 삶만큼이나 자신의 상태를 꼼꼼히 파악하는 것도 소중하기 때문이다. 또한 다양한 사람들과의 관계를 경험하는 것도 반려동물에게 새로운 자극이 될 수는 있다. 분명한 사실은 자신과 반려동물과의 교감과 경험은 매우 변증적이라는 것이다.

반려 문화와 착시현상

반려(伴侶)는 짝이 되는 동무라는 뜻을 가지고 있다. 반려동물 열풍은 반려 문화라는 새로운 장르로 확산되었다. 반려식물, 반려에코백, 최근에는 애착인형 대신 반려인형이란 용어도 자주 사용된다. 애착인형이란 용어는 어딘지 모르게 심리학적 대상처럼 들리기도 한다. 반면 반려인형은 개인의 취향과 문화적 현상을 아우르는 듯한 인상을 준다. 반려 문화는 21세기 동시대의 풍속도를 표상하는 키워드로 봐도 무방할 것이다. 일련의 반려 현상들은 기존의 가족 공동체의 대안으로

자리를 잡아가고 있다. 이 현상은 인간관계의 피로함, 가족에 부여되는 법적, 경제적 권리와 책임으로부터 해방되려는 의지를 표명한다. 도나 해러웨이(Donna Jeanne Haraway)는 개들을 "함께 살기 위해 있다"[1]라고 말한다. 개는 인간과 함께 진화했고 앞으로도 그럴 것이란 게 그의 생각일 것이다. 한편 작금의 반려 문화는 어떠할까? 반려식물은 분명 성장과 소멸을 함께 하는 유기체이다. 그러나 반려식물 문화는 식물산업과 탄소배출의 연관성과 같은 민감한 이슈를 언급하지 않는다. 식물의 생명권 역시 보장받아 마땅하지만, 인간과 식물 간의 교감을 가시화, 감각화하기엔 논리적 한계를 느낄 수밖에 없다. 오히려 반려식물은 문화적 트렌드, 동물을 키우기 어려운 사람들의 새로운 선택지로 언급되거나, 홈 가드닝과 같은 인테리어 산업으로도 확장되어 소비의 관점에서 더욱 주목받는 현상으로 풀이된다. 더불어 테라피 열풍이 접목되면서 정신건강, 실내 환경 등과 같은 반려식물의 파생 효과에 더 주목한다.

삶의 일부로서의 미술관

미술관은 전시를 감상하는 역할에 국한될 수 없다. 왜냐하면 이 공공적 장소는 문화적 사회적 맥락 안에서 끊임없이 상호작용하는 유기체이기 때문이다. 이곳은 또한 정보와 지식이 한데 모이는 기관(institution)으로 기억과 역사, 회고와 전망을 제시하는 문화 권력의 장이기도 하다. 21세기 이후, 미술관은 다양성, 포용성을 추구하는 사회적 현상과 보폭을 맞추기 위하여 노력하기 시작하는데, 이 역시 약간의 시차를 두고 세계 곳곳에서 공통적으로 발견되는 양상 중 하나이다. 특히 자본을 매개로 한 글로벌리즘과 달리 지구 환경과 생태계 문제를 통하여 다른 차원의 지구 공동체 의식이 강화되는데, 이는 곧 미술관이 정치적 가장자리의 미학을 실천하는 플랫폼으로 전환되는 듯한 인상을 주기도 한다. 정치적 가장자리는 그간 몫을 갖지 못한 존재들을 소구한다. 자크 랑시에르는 그들이 과연 몫 없는 존재였느냐고 되묻는다. 그는 평등은 투쟁으로 얻어내야 하는 가치가 아니라고 말한다. 원래 평등은 모두에게 주어진 권리이기 때문이다. 미술관 정체성이 변화하는 역학은 아무래도 사회적 요구와 어느 정도 이어져 있는 게 사실이다. 최근 들어 미술관 활동은 예측할 수 없을 정도로 변화무쌍하다. 뉴욕현대미술관에서는 요가 클래스(2010)가 열렸고 리크리트 티라바니자(Rirkrit Tiravanija)의 Food/Still(1992/1995/2007/2011)이 재연되기도 했다. 프랑스 파리의 팔레드 도쿄(Palais de Tokyo)에서는 내추럴리스트만을 위한 전시 투어가 기획되었고(2018), 피에르 위그(Pierre Huyghe)는 퐁피두센터 개인전(2014)에서 곤충, 해양 생명체, 포유동물을 포함한 자연과 문명의 교집합을 제안한 바 있다. 아브라함 크루즈비예가스(Abraham Cruzvillegas)는 테이트 모던 터바인홀 내부에 텃밭을 가꾸기도 했다(Empty Lot, 2015).[2] 현대미술은 매번 새로운 도전을 꾀한다. 미술은 고정된 형식이나 매체가 아닌 새로운 세계를 상상하는 하나의 관문이자 문턱과 다름없다. 1960년 이후 퍼포먼스와 바디아트의 등장은 세계의 재현이라는 미술의 특성을 실제 신체로 전유하여 몸을 창의적 매체이자 담론으로 제시함으로써, 정신과 물질, 지각과 현상, 젠더와 섹슈얼리티 등의 쟁점들을 끌어낼 수 있었다. 대지예술도 참조할 만하다. 땅은 인류에게 주어진 생명의 터전이지만 근대 국가와 자본주의의 관점은 그것을 개발의 대상으로 축소시키거나 풍경이라는 장르로 고정시켰다. 대지예술가들은 땅을 생명의 물질로 상정하여 미학적 전유를 시도하였다. 오늘날 거의 전지구적인 공통의제가 된 환경 문제의 전조로 보아도 될 정도로 대지예술의 실험은 탈문명주의와 관계를 맺고 있다. 예를 들어 로버트 스미드슨(Robert Smithson)은 장소/비장소(Site/Non

[1]
도나 해러웨이, 『해러웨이 선언문』, 황희선 옮김 (서울: 책세상, 2019), p. 122.

[2]
이 전시를 위해 작가는 전시장 주변 공원을 돌아다니면서 흙을 가져다가 묘목판을 채웠다. 전시 기간 6개월 동안 흙 속에 있던 종자와 미생물에 의하여 조금씩 싹이 자라는 변화가 나타났다.

Site)라는 개념을 주장하는데, 장소는 외부에 설치된 대지예술을 의미하고,
비장소는 외부의 것을 전시 공간에 맞춰 설치한 대지예술을 뜻한다. 즉 비장소 작업은
장소에서 발굴/선택한 흙과 돌로 이뤄진 일종의 설치-조각으로 볼 수 있는데,
이러한 개념적 설정은 곧 전시 공간의 조건에 따라 예술작품을 보여주는 방식을
조율할 수 있다는 점을 강조한다. 그는 이러한 조율을 엔트로피 개념으로 환원하여
에너지의 불가역성으로 해석하기도 한다. 스미드슨의 실험은 전시 공간과 작품의
관계를 시각성의 차원 이전에 생명체/에너지의 관점에서 다루고 있다는 점이
인상적이다. 나아가 사진과 다큐멘터리 제작 등으로 매체를 다양화하는 방식 역시
엔트로피의 개념으로 이해될 수 있다. 따라서 미술 활동과 전시의 영역은 형식적으로
고정될 수 없으며 서로 간의 간섭과 개입, 화해와 봉합 과정을 거쳐 어떤 예술적
특수성을 찾아 나아가는 과정으로 볼 수 있겠다.

정현은 미술비평과 전시기획을 세상을 인식하고 배움을 실천하는 방법으로
여긴다. 2018년부터 장애인 미술 비영리단체 잇자잇자 사회적협동조합을
운영하고 있으며, 장애와 비장애의 경계를 가로지르는 '협동예술'을 토대로
장애인 작가의 주체성 연구에 참여하고 있다. 인하대학교 예술체육학부
조형예술학과 부교수로 재직 중이다.

Companion Culture
and the Museum

Jung Hyun
Art Critic, Professor of Fine Arts at Inha University

According to the 2021 Korean Companion Animal Report, there are 5.91 million households and 14.18 million people living together with a companion animal in Korea. However, it's difficult to grasp what these figures mean. They do imply a rapid improvement in people's awareness and institutional measures on companion animals compared to a few years ago, and yet anybody who has tried to go on a trip with a companion dog or find a place for a long stay will have faced an invisible barrier. This proves that the development of the companion animal culture in Korea is clearly centered around consumption. In any event, this piece is not a philosophical reflection on companion animals. Rather, I would like to share the joy anyone who lives with a companion dog would empathize with, as well as the inevitable trouble and exhaustion caring entails. Moreover, I aim to think about the paradox of the market logic found in the fever of "companion culture." Lastly, this essay briefly touches upon the identity of a contemporary museum based on the notion of diversity, equality, and tolerance—key themes of this exhibition, in which art and life are interwoven by embracing various phenomena of companion culture.

Moving with a companion dog

This is what happened to me last winter. I needed to find a house to stay in temporarily because my apartment had to be repaired. I went to a real estate agent nearby. The agent coldly answered that they no longer provided that kind of housing. Because of this rejection, I had no other choice but to search for information on Airbnb. There were very few options that allowed companion dogs. I couldn't find any place to move to. It was for a simple reason: because of my companion dog. All across Seoul, there were less than 10 homes I could move to with my dog. If I included hotels, pensions, or guesthouses, I had about twice the number, but the result was the same. Among places that I managed to get in touch with, a hotel was the fastest to respond to my inquiry. And yet, they gently refused my stay when I told them I had a dog, although it was clearly stated they allowed dogs to enter. In cases of private houses, they either didn't answer my message at all, or rejected my request for reasons of COVID-19. It was two days before my moving day and I still couldn't find a house. Eventually, a close artist friend introduced me to someone's place who was currently abroad. As such, if you have a companion animal, you will discover things you were not aware of before. Despite the large population of people living together with companion animals, there are very few places you can stay in for a long period of time together with your companion animal —and even those places have a stingy policy. These results stir up doubt that the Korean companion animal culture is solely centered around industry and consumption.

Companion animals and fetishism

Anyone will have a subjective principle or a taste when it comes
to choosing a companion animal. The criteria will be something
like breed, size, age, appearance, sex, disability, etc. One additional
important factor is whether to adopt the animal or to purchase it.
While animal protection associations continue to hold campaigns
that promote adoption, it's still easy to find pet shops with around.
21% of companion animal-related enterprises are still dedicated
to selling animals, showing that—although the exact number remains
unknown—still a significant amount of shops are being operated.
There are several ways to adopt a companion animal, but it's
still difficult to make a decision when choosing one's own companion
animal, considering the social sentiment and sensitivity of the issue.
For instance, those who love big dogs will react sensitively to reports
of tragic incidents of dog attacks; for a while they will have become
the public enemy and will have to walk their dogs in secret.
It becomes important to follow the public consensus and one must
consider it as an absolute principle and must get accustomed
to it. Meanwhile, there are also quite a lot of people who adopt
a companion animal to exhibit it to others. We often make these
mistakes because it's not easy to tame one's desire to possess
something. However, as much as giving birth to a baby, the decision
to embrace a living entity into one's family requires responsibility
—not desire—and a significant amount of affection. I recommend you
to refer to the advice of a specialist if you have plans to adopt
an animal. To fetishize certain existences like big dogs or rare animals
is equivalent to objectifying them rather than treating them as life.
I believe that regardless of the difference in species, all living entities
can communicate with each other if there is affection, and also
are capable of sharing secrets through empathy. Of course, this
requires a certain amount of will and affection.

The meaning of a walk

Compared to the countryside, living with a companion dog in
a city is clearly more undesirable. For instance, dogs love the smell
of plants. For them, each plant is a base station that gathers
surrounding information. They smell other dogs and leave their smell
as well. Sometimes they even cover themselves with the smell
of other dogs as a camouflage. Thus, walking a dog requires a certain
level of planning and calculation. There are small details to check,
such as if there are spots for the dog to naturally gather and share
information, or trees or grass that can be used as secrete toilets,
or if the walk passes by the vet that you frequently visit. A walk not only
helps the dog's socialization process, but it also improves its mental
health. Getting sunshine reduces the dog's stench and a sufficient
amount of walking makes the dog pleasantly tired and leads to
a deep sleep. Honestly speaking, I cannot tell a city dog from
a country dog. But one thing is clear to me: the most favorite place
for any companion animal is where it can be together with the
family. Of course, the place has to be hygienic and clean. It could
be different for every dog, but one good way of walking a dog is
to mix a familiar route with an unfamiliar route. I try to walk my dog
at least twice a day, and it's not easy. There is certainly a moment
when walking becomes troublesome, especially when I am tired
or have a lot of work to do. There are dog walking services,
but I cannot comment on this as I've never tried any of them yet. If you
are living alone, I recommend receiving help from family members,

acquaintances, or these caring services because it's equally important to take care of yourself as much as your companion animal. Forming a relationship with various people can also provide a new stimulus for the companion animal. What I am certain of is that empathizing and sharing experiences with a companion animal is highly dialectic.

Companion culture and optical illusion

The word "companion" refers to a friend that you form a pair with. The recent companion animal boom expanded and became a genre called "companion culture." People now have companion plants, companion eco-bags. Some people even call their stuffed doll a "companion doll," instead of the previously popular word "attachment doll." While the term "attachment doll" somehow assigns a psychological role to the object, "companion doll" gives an impression that it embodies both the individual's taste as well as the cultural phenomenon. Companion culture has, without doubt, become a popular term representing the cultural landscape of 2021. The phenomenon of forming a companionship is becoming an alternative to the traditional family community. This phenomenon expresses the will to break away from the exhausting relationship between humans, as well as from the legal, economical rights and responsibilities granted to the family system. Donna Haraway mentions that the dogs are there to "live together."[1] In her point of view, dogs have evolved together with humans, and will continue to do so. If so, how does companion culture look like today? For instance, a companion plant is a living organism that grows and perishes. However, the companion plant culture does not address certain sensitive issues like the botanic industry and their carbon emissions. Of course, we must protect the right to life of plants, but it's difficult to make the sympathetic relationship between a human and the plant visible and sensible. Rather, the companion plant could be understood as a cultural trend, catering to those who are not in the condition to adopt an animal, or as a part of the home decoration industry, such as home gardening. Combined with the therapy craze, people also pay more attention to the beneficial effects of companion plants. This includes enhancing mental health or improving indoor environment.

Art museums: A part of our lives

An art museum cannot be limited to its role of exhibiting artworks because this public space itself is an organism that endlessly interacts within a certain cultural, social context. It is also an institution where information and knowledge gather, a site of cultural power that sets down our memory, history, recollection of the past, and vision of the future. Since the beginning of the 21st century, museums have tried to keep pace with the social phenomena of seeking for diversity and tolerance. There may be a slight time difference, but such effort can be found all across the world. In particular, while globalism proceeds on the one hand through the medium of money, an awareness of the global community is growing through environmental and ecological issues, and at this point art museums seem to be transforming into a platform that brings forth the aesthetics of the "political shores." The political shore refers to those who were deprived of their share up until now. Jacques Rancière questions whether these people really didn't have a share from the beginning. He claims that equality is not a value that

1
Donna Jean Haraway, *Manifestly Haraway*, trans. Hwang heesun(Seoul: chaeksesang, 2019), p. 122.

우리와 우리 사이의

must be gained through struggle, as it is a right given to all in the first place. To a certain degree, the transition of the identity of art museums is inevitably connected to the social demand. The activities carried out in museums these days are unpredictably diverse. A yoga class was held at MoMA (2010) and Rirkrit Tiravanija's Food/Still (1992/1995/2007/2011) was reenacted. At Palais de Tokyo, an exhibition tour was provided solely for naturalists (2018), while for his solo exhibition at the Centre Pompidou (2014) Pierre Huyghe suggested an intersection of civilization and nature, which included insects, marine life, and mammals. Abraham Cruzvillegas grew a garden inside the Turbine Hall at Tate Modern (Empty Lot, 2015).[2] Contemporary art always seeks a new challenge. Art is not a fixed form or a medium, but a gateway or a threshold that leads to imaginations of a different world. Since the 1960s, the emergence of performance and body art appropriated art's characteristic of representing the world and made the body a creative medium and a discourse itself, thereby raising issues like the mind and matter, perception and phenomenon, as well as gender and sexuality. It's also noteworthy to look into Land Art. Although the land has always been a living foundation for humans, modern states and capitalism reduced it to an object for development or fixed it as a genre by turning it into scenery. Land artists aesthetically appropriated the land and turned it into a material of life. Land artists, precursors who raised environmental issues that have become a global agenda today, carried out experiments that are closely linked with ideas of post-civilization. For instance, Robert Smithson suggests the notion of Site/Non Site, where Site refers to Land Art installed outdoors and Non Site refers to Land Art that installs elements of the outdoors inside an installation space. In other words, Non Site works can be understood as installation-sculptures made of earth and stones excavated and selected from a certain site. Such a conceptual setting emphasizes the fact that the presentation of art works can be modulated depending on the condition of the exhibition space. Smithson interprets this modulation as the irreversibility of energy based on the concept of entropy. What is interesting in Smithson's experiment is that he considers the relationship between the exhibition space and the artwork in terms of a living organism and energy, rather than on the level of mere visibility. Diversifying the medium, such as adopting photography or documentary films, can also be understood through the concept of entropy. In other words, art practices and exhibitions cannot be fixed in terms of form but must be considered as a constant process of interaction and intervention, reconciliation and repair, all the while in search of the specificity of art.

Jung Hyun considers art critic and curation as a practice of perceiving the world and putting knowledge into action. Since 2018 Jung is running Itja-itja, a non-profit social cooperative dedicated to disabled art. Based on the idea of 'cooperative art' that transcends the boundary between the disabled and the non-disabled, he is taking part in the subjectivity study of disabled artists. He is the Associate Professor of Fine Arts at Inha University.

2
For this exhibition, the artist went to parks around the exhibition space and filled the seed bed with soil. During the 6 months of exhibition period, the seeds and the microorganisms started to sprout, creating change.

어색한 공존

인간과 동물, 식물은 종과 종으로서 지구를 공유하며 함께 살아간다. 각자의
거리와 간격을 유지하며 공존하는 존재들인 것이다. 그러나 각자 살아가야 할
생의 터전이 다름에도 불구하고 지나치게 밀접해진 공간과 가까워진 거리는
낯선 곳에서 어색한 공존의 모습을 만들어낸다. 인간에 의해 조성된 인위적
공간에 존재하는 자연의 모습은 때로 감금과 통제의 형태로 나타난다. 인간의
입장으로 자연을 바라보고 판단하며 동식물의 삶과 죽음에 관여하는 어색한 공존
방식에 대해 생각하며 자연스럽다는 것이 무엇인지 질문해 볼 수 있을 것이다.

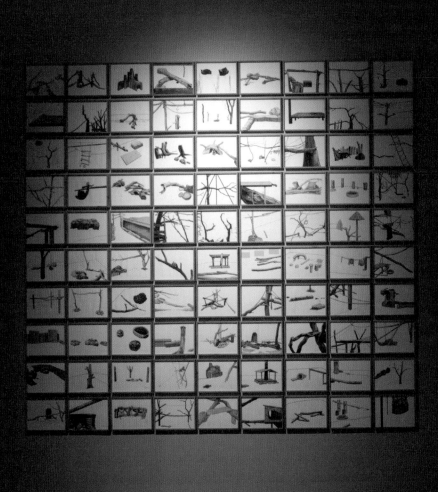

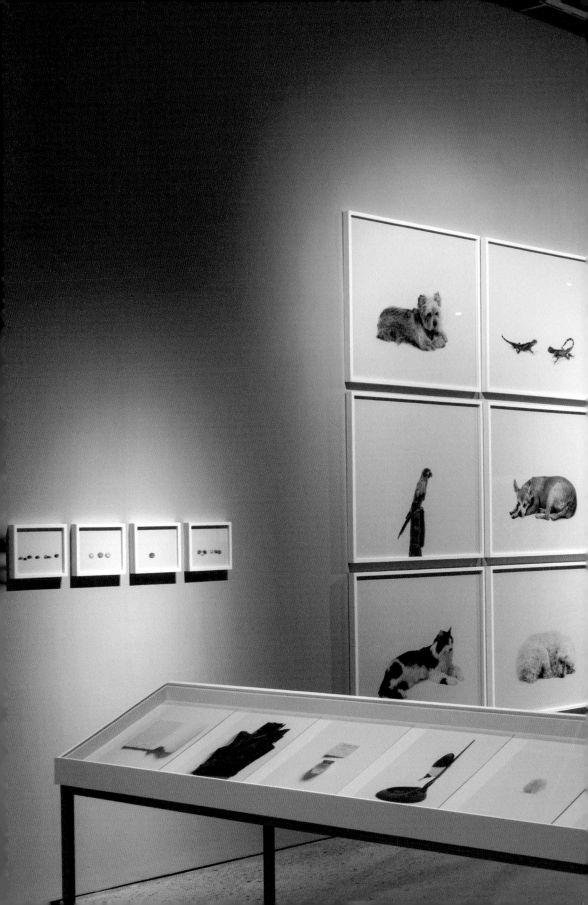

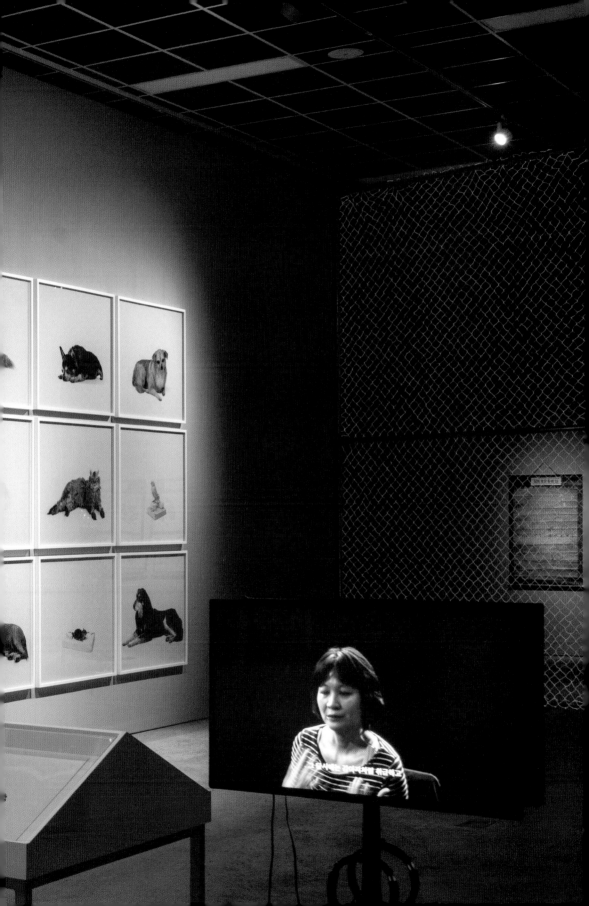

Awkward Coexistence

Humans, animals, and plants as species share and live together on the earth. All of us are living beings that coexist while keeping our distance from one another. However, even though each of us should live in our respective habitats, we are all living in an excessively overcrowded space in close proximity. This creates an uncomfortable coexistence in an unfamiliar place. Nature artificially made by humans sometimes takes the form of confinement and control. We can raise questions regarding what it is to be natural by thinking about the uncomfortable way of coexistence where humans understand and make decisions on nature from their own perspectives and interfere in the life and death of animals and plants.

금혜원
Cookie(쿠키)
2014, 디지털 피그먼트 프린트, 83×100cm

Keum Hyewon
Cookie
2014, Digital pigment print, 83×100cm

금혜원
Louie(루이)
2014, 디지털 피그먼트 프린트, 83×100cm

Keum Hyewon
Louie
2014, Digital pigment print, 83×100cm

금혜원
Floppy(플로피)
2014, 디지털 피그먼트 프린트, 83×100cm

Keum Hyewon
Floppy
2014, Digital pigment print, 83×100cm

금혜원
Hedwig(헤드윅)
2014, 디지털 피그먼트 프린트, 83×100cm

Keum Hyewon
Hedwig
2014, Digital pigment print, 83×100cm

97

금혜원
Tweetie(트위티)
2014, 디지털 피그먼트 프린트, 83×100cm

Keum Hyewon
Tweetie
2014, Digital pigment print, 83×100cm

금혜원
Aladdin(알라딘)
2014, 디지털 피그먼트 프린트, 83×100cm

Keum Hyewon
Aladdin
2014, Digital pigment print, 83×100cm

금혜원
Joy(조이)
2014, 디지털 피그먼트 프린트, 83×100cm

Keum Hyewon
Joy
2014, Digital pigment print, 83×100cm

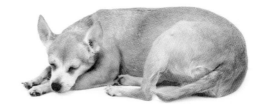

금혜원
Baby(베이비)
2014, 디지털 피그먼트 프린트, 83×100cm

Keum Hyewon
Baby
2014, Digital pigment print, 83×100cm

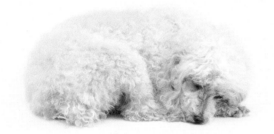

금혜원
Muffin(머핀)
2014, 디지털 피그먼트 프린트, 83×100cm

Keum Hyewon
Muffin
2014, Digital pigment print, 83×100cm

금혜원
Snookums(스누컴즈)
2014, 디지털 피그먼트 프린트, 83×100cm

Keum Hyewon
Snookums
2014, Digital pigment print, 83×100cm

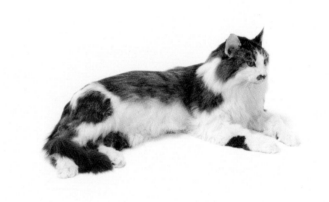

금혜원
Sugar(슈거)
2014, 디지털 피그먼트 프린트, 83×100cm

Keum Hyewon
Sugar
2014, Digital pigment print, 83×100cm

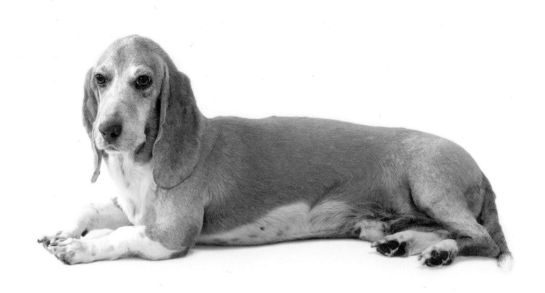

금혜원
Casey(케이시)
2014, 디지털 피그먼트 프린트, 83×100cm

Keum Hyewon
Casey
2014, Digital pigment print, 83×100cm

금혜원
Winkie(윙키)
2014, 디지털 피그먼트 프린트, 83×100cm

Keum Hyewon
Winkie
2014, Digital pigment print, 83×100cm

금혜원
Diamond(다이아몬드)
2014, 디지털 피그먼트 프린트, 83×100cm

Keum Hyewon
Diamond
2014, Digital pigment print, 83×100cm

금혜원
Chills and Chilly(칠스와 칠리)
2014, 디지털 피그먼트 프린트, 83×100cm

Keum Hyewon
Chills and Chilly
2014, Digital pigment print, 83×100cm

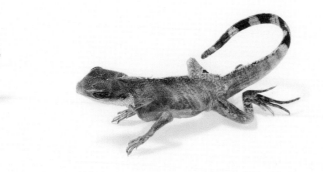

금혜원
아롱
2014, 디지털 피그먼트 프린트, 20×24cm

Keum Hyewon
A-rong
2014, Digital pigment print, 20×24cm

금혜원
미루
2014, 디지털 피그먼트 프린트, 20×24cm

Keum Hyewon
Miru
2014, Digital pigment print, 20×24cm

금혜원
구름
2014, 디지털 피그먼트 프린트, 20×24cm

Keum Hyewon
Cloud
2014, Digital pigment print, 20×24cm

금혜원
토토
2014, 디지털 피그먼트 프린트, 20×24cm

Keum Hyewon
Toto
2014, Digital pigment print, 20×24cm

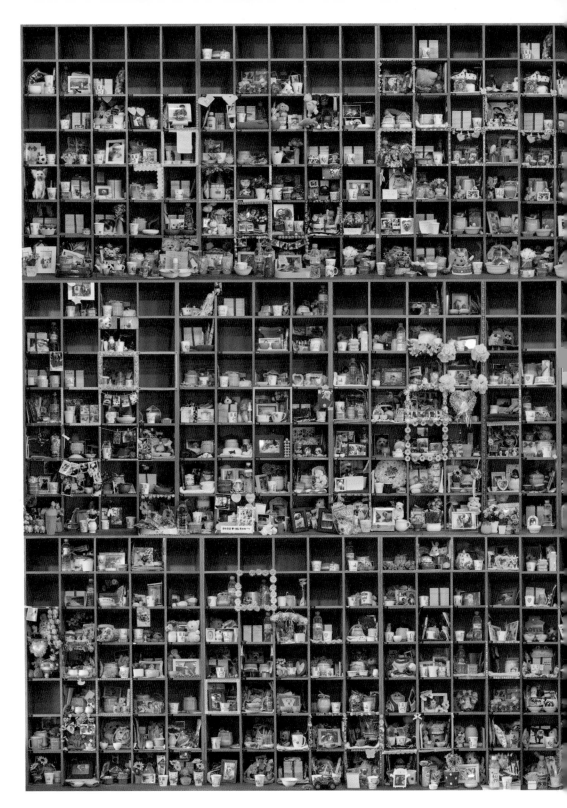

금혜원
Cloud Shadow Spirit-P05(구름 그림자 영혼-P05)
2013, 디지털 피그먼트 프린트, 300×400cm

Keum Hyewon
Cloud Shadow Spirit-P05
2013, Digital pigment print, 300×400cm

금혜원
별이
2013, 디지털 피그먼트 프린트, 100×83cm

Keum Hyewon
Byeol
2013, Digital pigment print, 100×83cm

금혜원
찡코
2013, 디지털 피그먼트 프린트, 100×83cm

Keum Hyewon
Jjing-co
2013, Digital pigment print, 100×83cm

금혜원
다롱
2013, 디지털 피그먼트 프린트, 100×83cm

Keum Hyewon
Da-rong
2013, Digital pigment print, 100×83cm

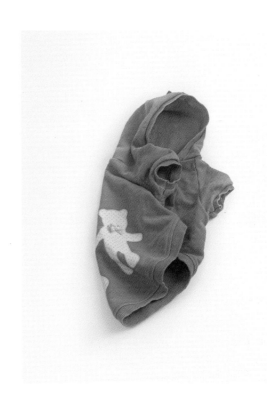

금혜원
마루
2013, 디지털 피그먼트 프린트,
42×32cm

Keum Hyewon
Maru
2013, Digital pigment print,
42×32cm

금혜원
마루
2013, 디지털 피그먼트 프린트,
42×32cm

Keum Hyewon
Maru
2013, Digital pigment print,
42×32cm

금혜원
로티
2013, 디지털 피그먼트 프린트,
42×32cm

Keum Hyewon
Lottie
2013, Digital pigment print,
42×32cm

금혜원
탄이
2013, 디지털 피그먼트 프린트,
42×32cm

Keum Hyewon
Tani
2013, Digital pigment print,
42×32cm

어색한 공존

금혜원
탄이
2013, 디지털 피그먼트 프린트,
42×32cm

Keum Hyewon
Tani
2013, Digital pigment print,
42×32cm

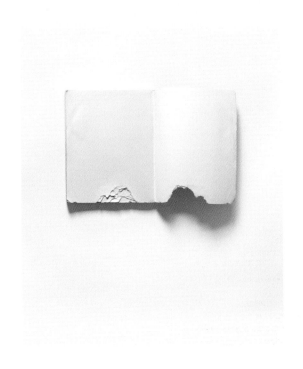

금혜원
Huan Huan(환환)
2014, 디지털 피그먼트 프린트,
42×32cm

Keum Hyewon
Huan Huan
2014, Digital pigment print,
42×32cm

금혜원
Huan Huan（환환）
2014, 디지털 피그먼트 프린트,
42×32cm

Keum Hyewon
Huan Huan
2014, Digital pigment print,
42×32cm

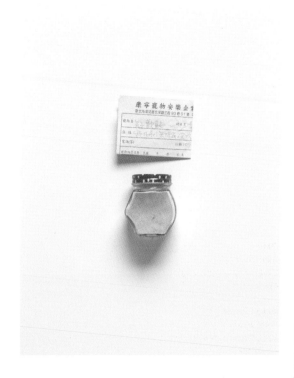

금혜원
Huan Huan（환환）
2014, 디지털 피그먼트 프린트,
42×32cm

Keum Hyewon
Huan Huan
2014, Digital pigment print,
42×32cm

금혜원
하루
2014, 디지털 피그먼트 프린트,
42×32cm

Keum Hyewon
Haru
2014, Digital pigment print,
42×32cm

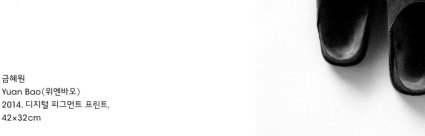

금혜원
Yuan Bao(위엔바오)
2014, 디지털 피그먼트 프린트,
42×32cm

Keum Hyewon
Yuan Bao
2014, Digital pigment print,
42×32cm

금혜원
Kiki(키키)
2014, 디지털 피그먼트 프린트,
42×32cm

Keum Hyewon
Kiki
2014, Digital pigment print,
42×32cm

금혜원
Kiki(키키)
2014, 디지털 피그먼트 프린트,
42×32cm

Keum Hyewon
Kiki
2014, Digital pigment print,
42×32cm

금혜원
Kiki(키키)
2014, 싱글채널비디오, 12분 25초

Keum Hyewon
Kiki
2014, Single channel video, 12min 25sec

금혜원
Huan Huan(환환)
2014, 싱글채널비디오, 12분 58초

Keum Hyewon
Huan Huan
2014, Single channel video, 12min 58sec

어색한 공존

123

동물원 동물의 삶과 죽음

최태규
수의사, 곰 보금자리 프로젝트

1. 동물원 동물의 태어남

코로나19로 전 세계의 동물원이 한동안 문을 닫았다. 그동안 동물원의 "경사"를
소개하는 언론 기사가 종종 눈에 띄었다. 그 "경사"란 바로 동물원에 사는
동물들의 출산/출생 소식이었다. 물론 출생 직후의 사망률이 높기 때문에 언론에
드러난 동물들은 갓난 새끼가 아니라 솜털도 나고 눈도 동그랗게 뜬 "귀여운"
모습이었다.

　　　동물원의 동물들은 방문객이라는 불특정하고 낯선 존재들에 어느 정도
익숙해져 있지만, 그 익숙해짐은 종(species) 수준이 아니라 개체(individual)
혹은 사적(personal) 수준에서 짧은 시간 안에 불균등하게 이루어진 일이다.
가두어진 시간보다 훨씬 긴 시간 동안 대부분의 종(species)들은 포식자인 인간을
피해야 생존할 수 있었다. 더 잘 생존하기 위해 인간을 더 잘 피하도록 진화했다.
그 결과로 야생동물이 인간이라는 종과 거리낌 없이 지내기란 어려운 일이 되었다.
자연스러운 진화다. 도망가거나, 혹은 도망갈 수 없을 때에 공격을 해야 하는
마음-공포는 유전자 깊이 각인되어 있다. 그래서 친숙하지 않기 때문에
더 공포스러운 '방문객'이 동물원 동물의 영역에서 완전히 사라지고, 상대적으로
덜 공포스러운 사육사들과 지내는 동물들의 일상은 대체로 더 편안했다.
그렇게 스트레스 정도가 낮아진 상태가 재생산의 성공으로 이어진 것이다.
비록 그 재생산의 의미는 생태계 안에서 찾을 수 없는 것일지라도.

　　　그 수많은 번식 성공이 동물원 동물들에게도 경사인지는 동물에게 물어보아야
알 수 있다. 새끼가 태어나서 좋아졌는지를 장/단기에 걸쳐 원래 살던 동물들과
새로 태어난 동물에게 물어야 한다. 당사자에게 묻는 것이 현대의 동물 윤리에 맞다.
물론 그들의 언어를 인간의 언어로 번역하는 작업이 필요하다. 동물에게 묻는다는
것은 동물복지를 측정한다는 뜻이다. 동물에게 물어본 연구 결과는 사실 부족하지
않다. 밖으로 한 발자국도 나갈 수 없는 제한된 공간에서, 새로 태어난 동물이
비록 제 자식이라 할지라도, 넉넉할 수 없는 공간과 자원을 나누어 가져야 하는 동물이
늘어나는 것은 적어도 경사일 수 없다. 출생이 경사라고 여겨온 이유는 새끼를
낳는 것도 길러내는 것도 어려울 정도로 삭막한 곳에 동물을 가두어 길렀는데, 기어코
그 역경을 이겨낸 동물을 어떤 사람들은 기특히 여기기 때문이다. 그리고 동물원의
입장에서는 태어난 동물이 방문객을 유인하는 데에 훌륭한 재료이기 때문에 기쁘다.
그러나 그 '어림'을 충분히 이용한 후에, 다 자라서 덜 귀여워진 동물이 기존의
동물과 경쟁하지 않게 하기 위해서는 다른 곳으로 보내야 한다. 다른 곳은 대개 다른
동물원이 된다. 전시할 동물을 필요로 하는 곳은 동물원 말고 없다.

　　　야생동물이니 야생으로 돌려보내면 좋겠다는 바람은 특별히 전문가가 아니라도
다들 한번씩 떠올린 아이디어일 것이다. 맞다. 각 종(species)이 살기에 최적화된
지역의 야생 생태계로 돌려보내는 것이 최선이다. 그러나 동물원에서는 이런
일이 매우 드물게 일어난다. 첫째로는 동물이 원래 살던 곳이 너무 멀고 보내는 데에
비용이 많이 드는데, 대개의 동물원이 그만큼의 의지가 없기 때문이고, 둘째로는
동물원에서 태어난 동물이 다시 자연 속으로 돌아갔을 때 자연에서 태어난 동물처럼
살 수 없기 때문이다. 야생에서의 생존 기술을 배운 적 없는 어미는 새끼에게도
생존에 필요한 기술을 가르치지 못한다. 그래서 세계 유수의 동물원들은 멸종위기종

동물을 자연으로 복원하는 일에 신중하고 장기적으로 접근한다. 어떤 동물을
야생으로 돌려보내는 것이 적절한지, 야생으로의 재도입(reintroduction)을 위해서
필요한 과정은 무엇인지를 동물원 안팎의 다양한 전문가들이 오래도록 연구한다.
동물원 수익으로 멸종위기종의 자연 생태계 연구와 복구를 위한 기금을 만들기도
한다. 전체 예산에서는 매우 작은 부분이지만 동물원의 존속을 위해서 수익의
일부라도 사용하는 모습을 보여준다.

　　　동물원에서 태어난 동물들을 자연으로 되돌려 보낼 수 없는 세번째
근본적 이유는 동물원 동물들의 유전적 비정상성 때문이다. 다양한 유전자들은
한 종 안에서도 자연환경과 상호작용하며 종의 신체적, 행동적 건강함을 유지하게
한다. 환경 변화에 적응하지 못하거나 질병에 취약한 유전자는 자연적으로
번식에서 탈락함으로써 종 보전에 기여한다. 진화는 항상 진행 중이다. 그러나
동물원 안의 동물들이 상호작용하는 환경은 우리(cage) 안의 인공적 환경이다.
본래 야생에서 필요하던 능력이 필요 없게 되고, 필요 없던 능력이 필요한 상황에서
방향이 잘못된 진화가 일어난다. 강력한 근육은 소실되고 인간과 친밀하게
지낼 수 있는 유전자가 발현된다. 이런 동물들은 생태적 능력과 가치를 동시에
잃어간다. 그래서 동물원 안에서 몇 대(generation)를 거친 동물들은 야생에서의
모습과 형태와 행동이 다른 경우가 많다.

　　　게다가 동물원에 사는 개체들로만 번식이 이루어지다 보니, 자연에서 동물을
계속 잡아 오지 않는 한, 번식이 이루어질수록 유전적 다양성이 급속히 떨어진다.
예컨대, 미국의 아프리카코끼리는 멸종위기종인데, 동물원의 역할이 멸종위기종
보전이라고 하지만, 아프리카에서 코끼리를 공수해 오기 어려워지자, 미국 동물원의
코끼리가 아프리카의 코끼리보다 먼저 멸종할 거라는 고민은, 우습게 들릴지
모르지만 미국 동물원 업계의 진지한 고민이다. 유전적으로 건강하지 못하고
전시만을 위하는 번식은 동물원 업계가 스스로 비윤리적인 관행으로 규정한
결과이기도 하다. 안타깝게도 한국에서는 이 문제에 대해 진지한 동물원조차 손에
꼽는다. 한국의 대표적인 동물원들에서도 유전자 풀(pool)을 더 좁게 만드는 번식이
지속적으로 이루어지고 있다.

　　　태어남, 혹은 생명은 그 자체로 축복이거나 아름다울 수 있을까? 태어나는
것조차 축복이 아니라면, 무엇이 더 아름다울 수 있는지, 무서운 질문이기도 하다.
그러나 맥락 안에서의 태어남을 생각해본 경험이 우리에게는 많지 않다.
한국 인구가 절벽에 섰다고 걱정하는 목소리는 많지만, 한반도에 역대 가장 많은
사람이 살고 있다고 걱정하는 목소리는 익히 들어보지 못했다. 인간이 기르는
동물이 새로 태어나면 인간들은 그 자체로 자원의 증가로 받아들여 기뻐해 왔지만,
그 동물성 자원의 증가가 원래 지구 생태계를 이루던 동물들에게 미치는
악영향의 논의까지는 충분히 연결되지 못하고 있다. 인간과 인간이 의도적으로
생산한 가축은 이미 지구를 뒤덮었고 야생동물의 터전을 대부분 잠식했다.
무섭게 늘어나는 이 생명들은 과생산을 본질로 갖는 자본주의의 작동에 의해
태어나고 있다. 인간 사회 안에서 포획한 야생동물(captive wildlife)의 증가
역시 생태 수준과 동물복지 관점에서 비판적으로 보는 시각은 학문적으로도
시민운동에서도 그 저변이 매우 취약하다. 태어남 자체가 축복이나 경사가 아닐 수
있다는 의심을 적극적으로 할 필요가 있다.

2. 우리에 가두어 기르는 야생동물의 '적정한' 수명과 삶의 질
인간 스스로 '문명'이라는 장벽을 만들어 생태계 밖에서만 살고 있다고 착각하면
야생이나 생태라는 세계를 대상화하고 동경하기 쉽다. 그 공간에 완벽에 가까울
정도로 적응한 야생동물에게도 야생은 낭만적 공간이 아니다. 마음껏 뛰어놀 수 있는

것처럼 보이지만 그들의 움벨트(Umwelt)는 무한하지도 자유롭지도 않다. 포식자와 경쟁자가 나타나는 시간과 장소를 피해야 하고 먹이와 짝을 구할 수 있는 시간과 장소를 찾아야 한다. 몇 모금 마실 물을 찾는 것만 해도 종일의 일과일 수 있다. 그 종일의 일과를 소화하도록 설계된 유전자를 품고, 그렇게 구성되는 하루를 보내야 몸과 마음이 건강함을 유지한다.

야생동물이 그 건강함을 잃는 시점은 언제가 될까? 우리는 인간 사회 속에서 생각하기 때문에 인간에게 일어나는 노화와 기대 수명으로 동물의 수명을 판단하는 오류에 빠지기 쉽다. 인간과 고래, 유인원 등은 늙어서 번식할 수 없는 개체를 무리에서 돌본다. 무리의 생존이 개체의 생존에 중요한 종이다. 적은 수의 새끼를 낳아 오랫동안 정성껏 길러야 하는 번식의 종특이성(species specificity) 때문에 한 개체의 중요성은 더 커진다. 무리의 생존을 위해 나이 든 개체의 경험과 지혜가 중요하고 집단 안에서의 학습이 중요하다. 그래서 인권이라는 개념이 생기기 전부터 인간은 힘 빠진 노인을 홀대하지 않고 숟가락 들 힘이 없어져도 끝까지 보호했다. 그러나 이 소수의 종들을 제외하면 대부분의 동물들은 뛰거나 날 힘이 있어도 경쟁에서 밀리면 죽는다. 무리를 이루어 사는 동물 종에서도 늙어서 약해진 개체는 무리에서 쫓겨나거나 직접 죽인다. 그래서 골골대며 길게 살 기회란 야생에서 찾기 어렵다. 야생동물의 수명은 생태계라는 환경 안에서 결정된다.

그러나 동물원 안에 사는 야생동물들은 생태계에서 뚝 떨어져 우리 안에서 '보호'받는다. 좁고 지루하고 두려워도 도망갈 공간이 없는 '대신' 천적도 경쟁자도 먹이 부족도 없다. 심지어 살균제와 살충제를 이용해서 감염될 기회도 훨씬 적다. 그래서 동물원 동물의 기대 수명은 야생에서 사는 그들의 동족보다 훨씬 길다. 과거에는 이 수명연장을 동물원 동물이 받는 혜택이라고 여기기도 했다. 그렇다면 우리는 다시 한번 동물들에게 물어야 한다. 그 '보호'가 야기한 수명의 연장이 좋냐는 물음이다.

또 다시 우리는 이미 답을 알고 있다. 세계의 동물원수족관협회들은 동물복지 연구 결과를 인용하며, 야생에서의 기대 수명이 지난 경우 안락사할 수 있다고 규정한다. 나이 듦으로 인해 생기는 삶의 질 저하를 '죽임'으로 예방하는 것이, 동물을 가두어 기를 때 필요한 윤리라고 판단하고 있다. 동물을 태어나게 한 책임은 살아있는 동안 뿐 아니라, 마지막, 죽이는 부담을 지는 성의가 있어야 다 할 수 있다.

최태규는 동물복지학 전공으로 박사과정을 밟으면서 대학에서 동물복지학을 강의하고 있다. 가축으로도, 야생동물로도 인정받지 못하고 복지의 사각지대에서 고통받는 웅담 채취용 사육 곰을 구하기 위해 '곰 보금자리 프로젝트'라는 단체를 만들어 활동하고 있다.

The Life and Death
of Zoo Animals

Choi Taegyu
Veterinarian: Project Moon Bear

1. The Birth of Zoo Animals

Over the past two years, all zoos across the world were closed due
to COVID-19. I often came across news reports introducing "good news"
from zoos, namely the birth of baby animals at the zoo. In this case,
because the mortality rate of newborn animals is high, the images
captured in the press were not of newborns, but of "cute" fluffy ones
with wide-open eyes.

 Animals living in a zoo are to a certain degree accustomed
to unspecified strangers visiting the zoo, but such a process happens
disproportionately on an individual level over a short period of time
rather than on the age of the species as a whole. For a much longer
period, most species have been escaping from human predators
to try and survive. They have evolved to better escape humans in order
to better survive. As a result, it has become difficult for wild animals
to live in companionship with human beings. This is a natural process
of evolution. The urge to escape or the urge to attack when escaping
is impossible, and the fear is deeply ingrained in the DNA of wild
animals. Naturally, as soon as these unfamiliar and therefore fearful
"visitors" disappeared from the territory, the zoo animals could enjoy
a relatively more comfortable life living with less fearful zookeepers.
Their decreased stress level led to successful cases of reproduction.
And yet, the meaning behind such reproduction cannot be found in
the overall context of the ecosystem.

 The question of whether multiple successful reproduction cases
are "good news" for the zoo animals can only be answered by
the animals themselves. On a long and short-term basis, we must ask
the existing animals and the newborns whether life has improved
after the birth of new lives. Contemporary animal ethics requires us
to direct the question to parties directly involved. Of course, the
process of translating their language into ours must follow. To ask
the animals is to measure the level of animal welfare. In fact, there are
quite a sufficient amount of research results derived from such
acts of asking the animals. For those who cannot step out a foot from
their restricted spaces, the increase of existences with whom they
have to share their space and resources—even if it is their own
young—cannot be simple "good news." The reason why birth has been
celebrated in zoos is partly because some take pride that the animals
managed to overcome the stark conditions of confinement, which
makes giving birth and raising a young a difficult challenge. Also, zoos
celebrate the birth of animals because newborn animals are
a fabulous attraction for visitors. However, once the youthfulness
of these newborns is fully exploited, they need to be sent away so that
they don't compete with other existing animals. They are often sent
to other zoos. There are no other places that need animals to exhibit.

 Whether you are an expert or not, anyone would have easily
thought of returning the animals in zoos back to the wilderness. Yes,
indeed. The best way would be to return each species to the respective
regions that have the optimized wild ecosystems for them. However,
this rarely happens. Firstly because the homes of these animals are too

어색한 공존

far and it is too costly to send them back, while the zoos have no will to incur this cost. Secondly, animals born in a zoo cannot live like animals born in nature even if they return. A mother that has never learned survival skills cannot teach her young the skills necessary to survive. Therefore, major zoos in the world take a cautious and long-term approach in returning endangered species to nature. Various specialists study over a long time to decide the appropriate species to return to the wild and the necessary process for such reintroduction. Some zoos use their income to establish a fund for the research and restoration of endangered species. Even if it's a small portion of the entire budget, zoos try to show that they are contributing part of their budget to such purposes in order to justify their existence.

The third fundamental reason why animals born in a zoo cannot be returned to nature is because of their genetic abnormality. Even within a single species, diverse genes interact with the natural environment, which enables the species to maintain its physical and behavioral health. Those genes that fail to adapt to environmental changes or are susceptible to diseases naturally drop out during the process of reproduction, contributing to the preservation of the species. Evolution is always in progress. In contrast, the environment, with which the zoo animals interact, is a confined, artificial one. The abilities they needed in the wild are no longer required and in turn, abilities they don't need in the wild are now required in the zoo, resulting in off-track evolutions. Strong muscles disappear while those genes that help the animals befriend humans express. These animals lose both their ecological ability and value. Those animals that have been bred in a zoo over a few generations tend to have different forms and behavioral patterns compared to those in the wild.

Moreover, because reproduction only takes place between entities living in the zoo—unless the zoo constantly captures and supplies animals from nature—the more reproduction takes place, the further genetic diversity decreases. For instance, the African elephant in the United States is an endangered species. Although zoos continue to claim that its role is to preserve the endangered species, as soon as it became difficult to supply elephants from Africa, it has become more likely that the elephants in American zoos will die out before elephants in Africa. It may sound ridiculous but this is a serious concern of the current American zoo industry. These zoos have already acknowledged that such practices are unethical—reproduction solely oriented towards exhibiting more animals and leading to genetic deterioration. Unfortunately, very few zoos in Korea even take such matters seriously. Even in major zoos in Korea, reproduction takes place in a way that narrows the genetic pool.

Can birth or life be a blessing or a beauty in and of itself? This is a frightening question; if even birth is not a blessing, what else can be? However, we are not accustomed to thinking about being born into a certain context. Many are concerned that Korea is facing a demographic cliff, but you rarely hear people worry about how the current population on the Korean peninsula is the largest ever. Humans have celebrated when their livestock gave birth because it meant the increase of resources. However, the negative consequences of such an increase in animal resources on existing animals in the global ecosystem have never been fully discussed. Humans and domestic animals purposely produced by humans have already covered up the earth and encroached most homes of wild animals. These rapidly increasing lives are given birth under the operation of capitalism, a system essentially based on

overproduction. Although there are perspectives that critically view the increase of captive wildlife within human society in terms of their low ecological standard and low level of animal welfare, such approaches still have a weak standing both academically and civically. We need to push forth the doubt that birth itself might not always be a blessing or "good news. "

2. The "reasonable" lifespan and the quality of life of captive wild animals

If we stick to the illusion that humans live apart from the Earth's ecosystem, protected by the walls of "civilization," it is easy to objectify and idealize the world of the wilderness. Yet, even for wild animals who have almost perfectly adapted to that world, wild nature is by no means a romantic space. Although it seems as if they can roam around freely in this world, their Umwelt is neither boundless nor free. They need to avoid the time and space visited by predators and competitors and need to find the time and space that provides them food and a mate. It might take them a whole day to find a few sips of water. Carrying the genes designed to perform these daily tasks, animals spend a busy day in order to maintain their mental and physical health.

When does a wild animal lose its health? Because we live in human society, we often fall into the fallacy of judging the lifespan of an animal based on our knowledge and expectation of human aging and human life expectancy. In human, whale, and ape societies, the pack takes care of aged individuals who no longer reproduce. For these species, the survival of the pack is essential for the survival of the individual. Due to their species specificity of giving birth to a small number of babies and putting in much effort to raise them, each individual bears great importance. For the survival of the pack, the wisdom and experience of the elderly is important as well as the learning process inside the group. Even before the concept of human rights was invented, humans did not neglect the weak and elderly and protected them even if they completely lost strength. However, except for these few species, regardless of their strength to run or fly, most animals die when they fall behind in the competition. Even in species that live in herds, the weak and aged entity is kicked out or killed. In the wild, very few have the opportunity to sustain life despite their weak conditions. The lifespan of a wild animal depends on the environment of the ecosystem.

However, wild animals living in a zoo are "protected" inside a cage detached from the ecosystem. "In exchange for" being kept in narrow, dull, unescapable space, they do not face any natural enemies or food shortage. Because zoos use germicides and pesticides these animals have a lower chance of getting infected. So the lifespan of zoo animals is much longer than their relatives living in the wild. In the past, people considered this extension in the lifespan as a privilege of zoo animals. But we must ask these animals once more. Do you like the extension of your lifespan resulted from such "protection"?

Again, we know the answer. Associations of Zoos and Aquariums across the world refer to research results on animal welfare, stipulating that animals may be euthanized if they live more than their usual lifespan in the wild. Such a decision is based on the idea that it is a necessary ethical question when breeding animals in captivity to prevent the degradation of life due to aging even if this entails killing the animal. The responsibility of having allowed an animal to be

born not only holds through their lifetime, but must continue until the end by bearing the weight of sincere killing.

Choi Taegyu majored in Animal Welfare Studies and is currently a PhD student and a lecturer in the same major. To save bears farmed for their gall bladders—neither considered as livestock nor wild animal and suffering at the blind spot of animal welfare—he founded Project Moon Bear.

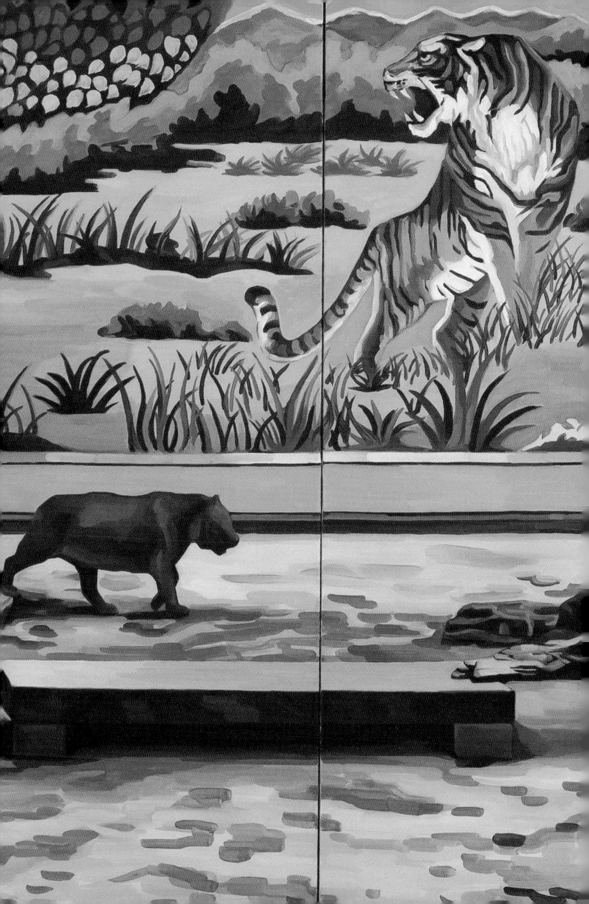

박용화
거짓과 진실의 경계
2020, 캔버스에 유채, 80.3×233.6cm

Park Yonghwa
The boundary between lies and truth
2020, Oil on canvas, 80.3×233.6cm

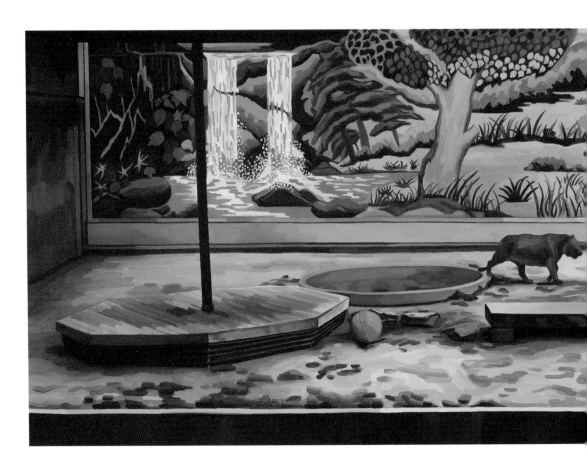

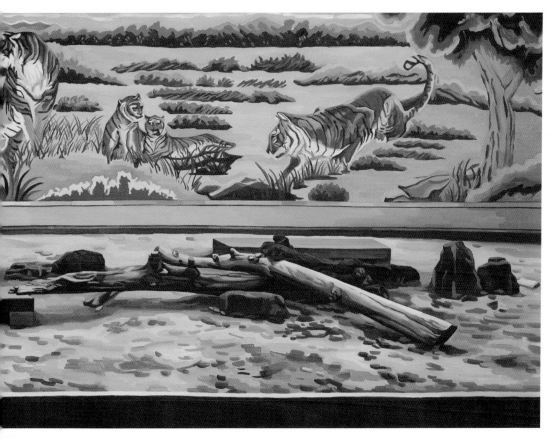

어색한 공존

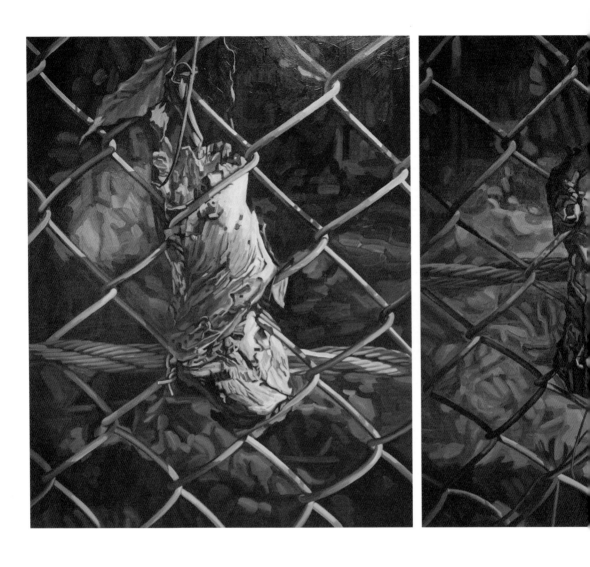

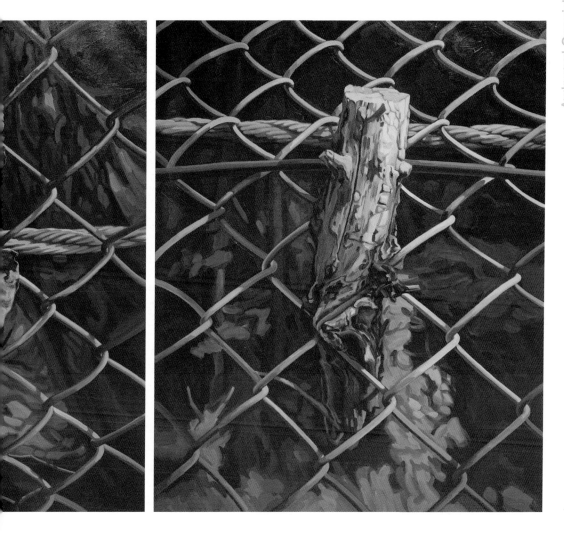

박용화
죽어서도 틀에 박힌
2020, 캔버스에 유채, 100×80.3×(3)cm

Park Yonghwa
Even in death, it's stuck in a rut
2020, Oil on canvas, 100×80.3×(3)cm

어색한 공존

박용화
미완의 기념비
2020, 캔버스에 유채, 34.8×27.3×(48)cm

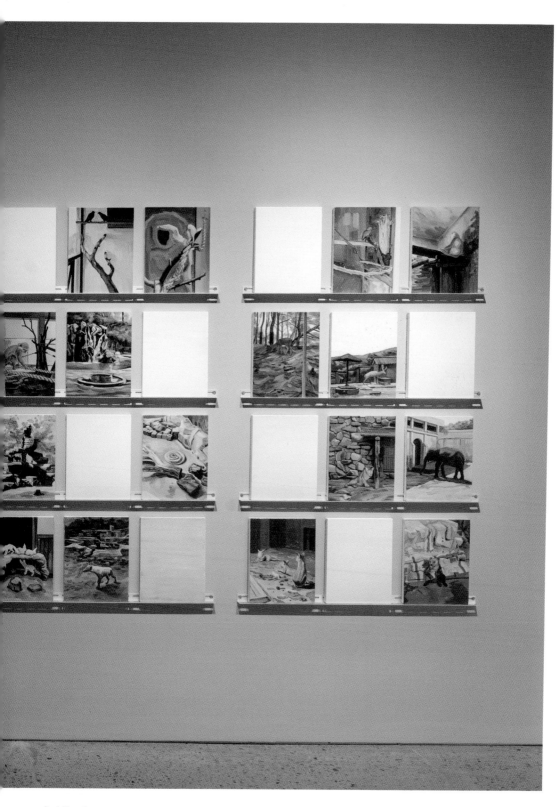

Park Yonghwa
An unfinished monument
2020, Oil on canvas, 34.8×27.3×(48)cm

이색한 공존

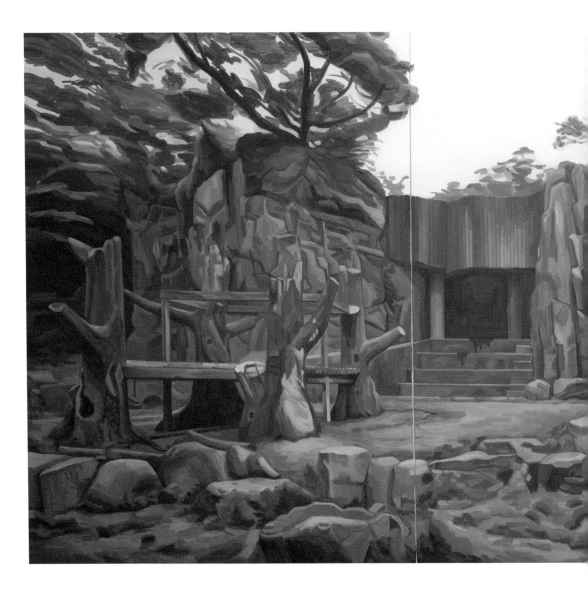

박용화
그들이 사라진 공간
2019, 캔버스에 유채, 145.5×336.3cm

Park Yonghwa
A place where animals disappeared
2019, Oil on canvas, 145.5×336.3cm

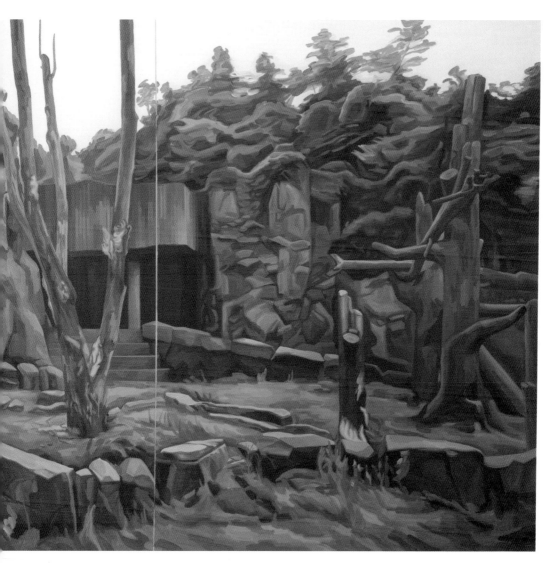

박용화
자연의 인공적 재구성
2019, 종이에 과슈, 20×30.5×(90)cm

Park Yonghwa
Recreate nature artificially
2019, Gouache on paper, 20×30.5×(90)cm

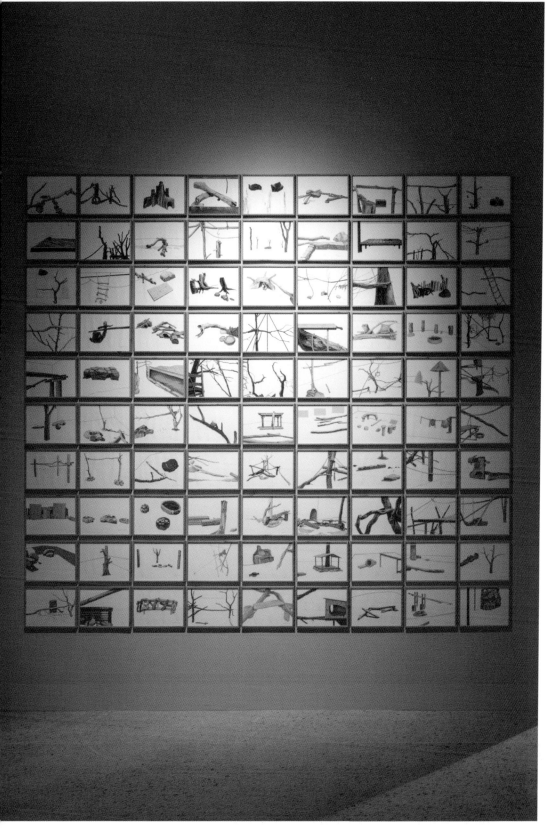

이창진
죽은 식물(내덕동)
2021, 죽은 식물, 와이어, 가변크기

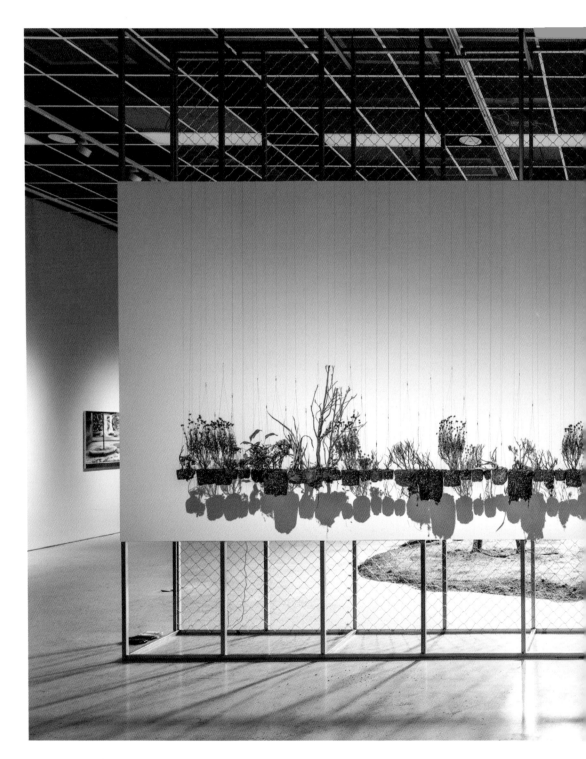

Lee Changjin
Hanging garden for dead Plant(Naedeok-dong)
2021, Dead plants, steel wire, Variable size

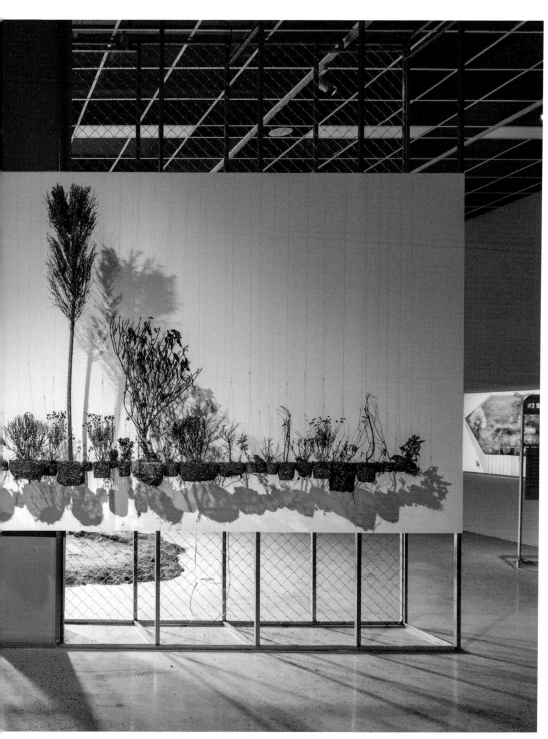

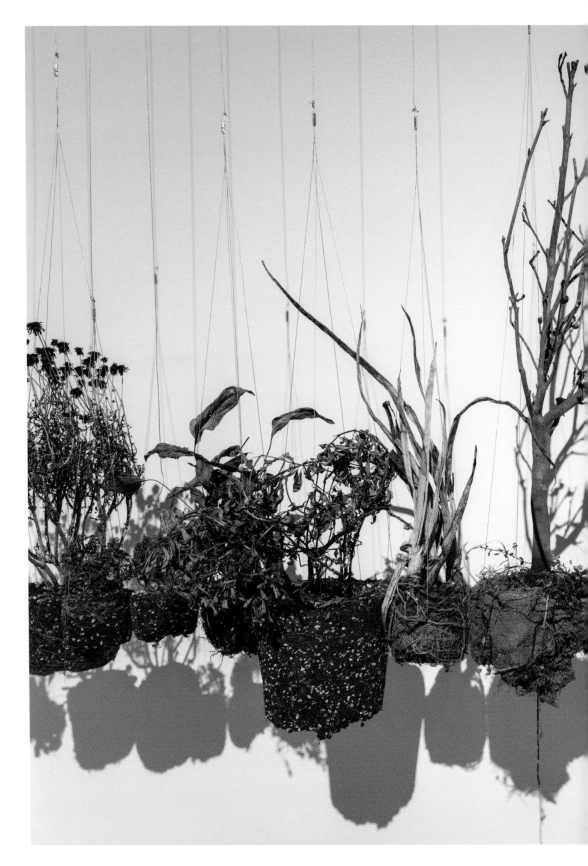

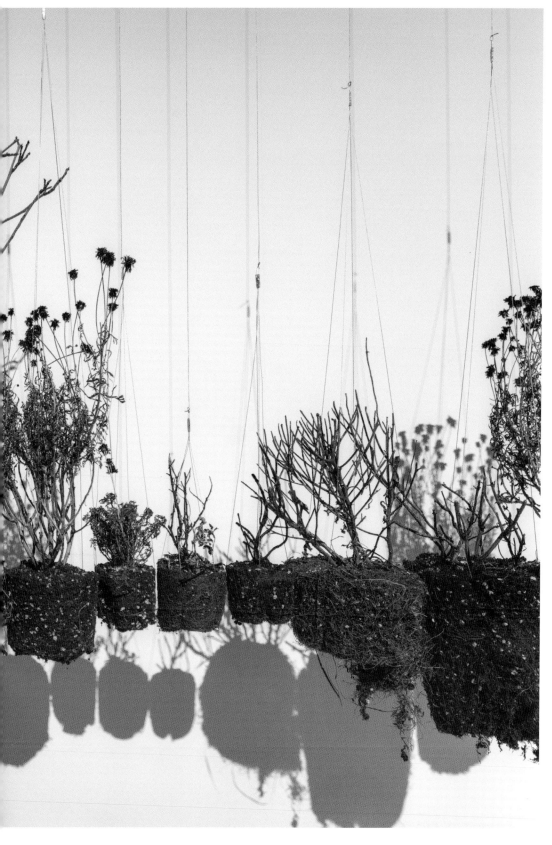

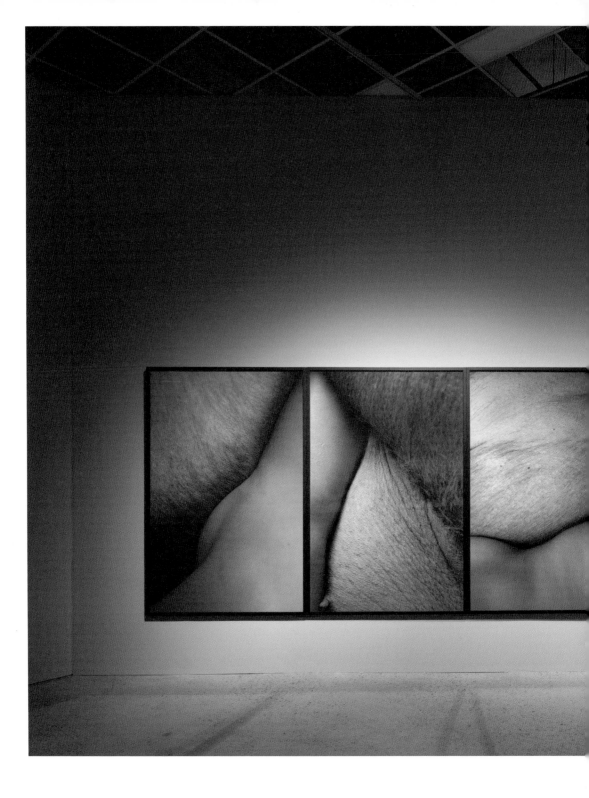

김미루
돼지, 내 존재의 이유_콤포지션 시리즈 5, 4, 3, 2, 1
2010/2012, 디지털 크로모제닉 컬러 프린트, 185×121×(5)cm
국립현대미술관 소장

146

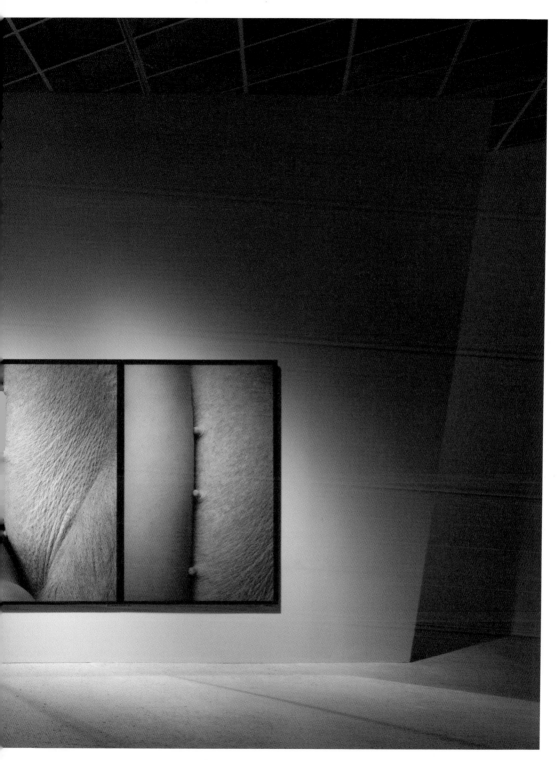

Kim Miru
The Pig That Therefore I Am_Composition Series 5, 4, 3, 2, 1
2010/2012, Digital chromogenic color print, 185×121×(5)cm
MMCA collection

147

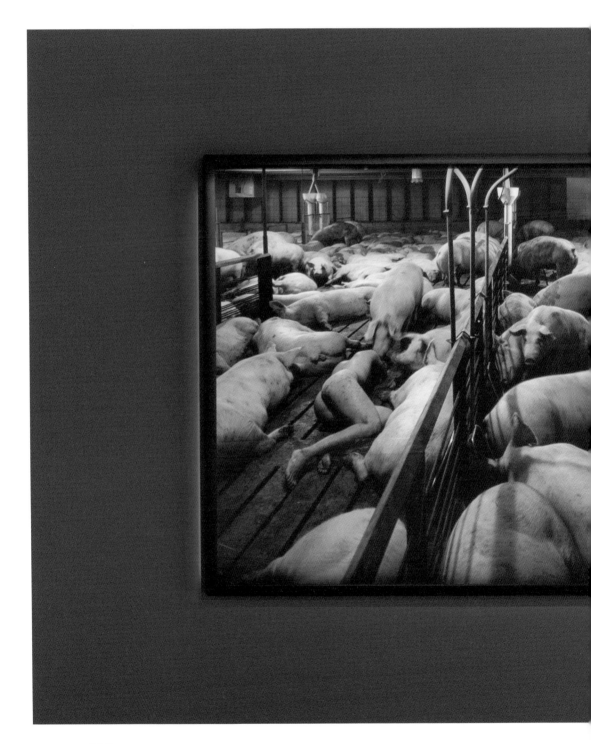

김미루
돼지, 내 존재의 이유_아이오와 5
2010/2012, 디지털 크로모제닉 컬러 프린트, 100×151cm
국립현대미술관 소장

Kim Miru
The Pig That Therefore I Am_IA 5
2010/2012, Digital chromogenic color print, 100×151cm
MMCA collection

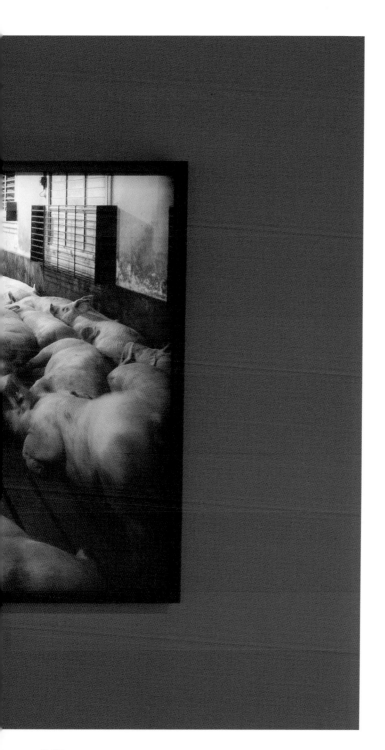

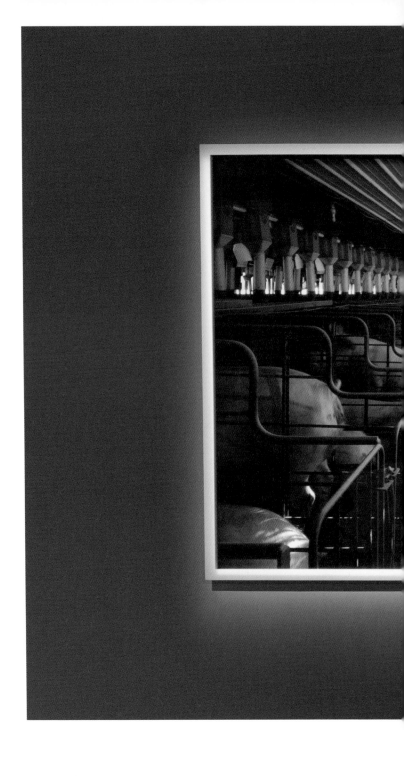

김미루
돼지, 내 존재의 이유_미주리 2
2010/2012, 디지털 크로모제닉 컬러 프린트, 99×148.7cm
국립현대미술관 소장

Kim Miru
The Pig That Therefore I Am_MO 2
2010/2012, Digital chromogenic color print, 99×148.7cm
MMCA collection

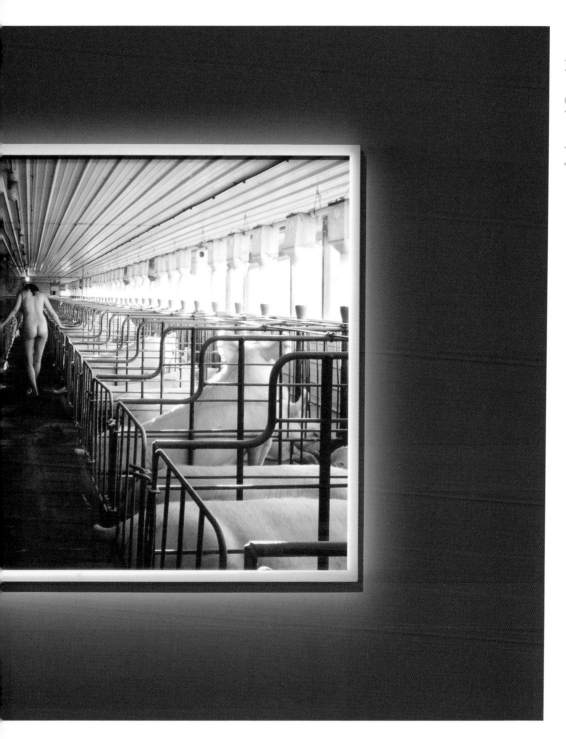

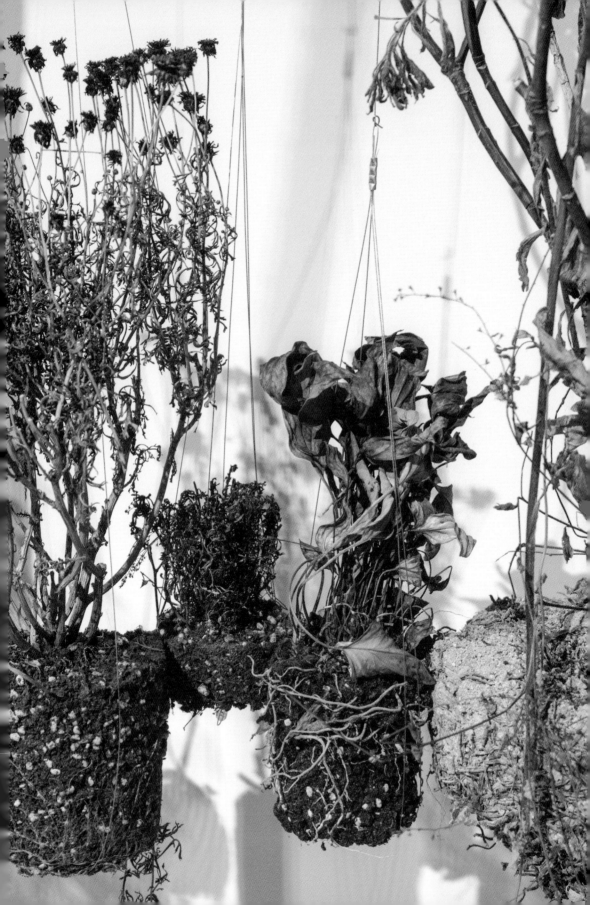

인간 중심적으로 생각해도....

김성한
전주교육대학교 윤리교육과 교수

1. 인간 중심적인 나

올봄에도 벚꽃나무는 화사한 연분홍 꽃을 흐드러지게 피웠다가 어느새 모두
초록색 잎으로 옷을 갈아입었다. 꽃의 아름다움에 흠뻑 빠져 유심히 살펴보며 탄성을
올리던 때와는 달리 이제는 어떤 나무가 벚꽃나무인지 유심히 살펴봐야 알아볼 수
있을 정도다. 그런데 이는 어제오늘의 일이 아니다. 그나마 최근 들어 벚꽃나무를
알아보는 것은 어느 순간 내 태도를 돌이켜 보며 나무에게 미안해졌기 때문이다.
한창 아름다움을 뿜낼 때는 알아보며 행복해하다가 막상 꽃이 지고 나면 새로운 봄에
다시 꽃을 피울 때까지 별다른 관심을 갖지 않는 나의 태도가 못마땅했고, 그 이후
의식적으로 벚꽃나무를 기억하려 하게 되었던 것이다. 그런데 그나마 이와 같은
반성으로 인해 벚꽃나무에 대한 태도가 조금 달라졌을 뿐, 나의 자연 일반을 대하는
태도는 여전히 '나' 중심인 편이다. 평소 나는 들판에 피어있는 이름 모를 풀들을
유심히 바라보며 미소 짓기보다는 이들을 잡초로 치부해 버리거나 아예 관심을
두지 않는 경우가 훨씬 많다. 이와 같은 태도로 살아가면서도 반성보다는 기존의
태도를 그냥 견지하면서 별다른 고민을 하지 않고 '나' 중심적으로 살아간다.

　　변명 같지만, 아니 실제로 변명이지만 평범한 사람들의 자연을 대하는 태도는
나의 모습을 그리 벗어나 있지 않은 듯하다. 인류의 역사를 돌이켜 보면 자연을
그 자체로 소중히 여겨서 보호했던 경우는 흔치 않았다. 자연 속에서 자연과 함께
살아가는 과거의 인디언이나 일부 원시 부족 등 예외가 없었던 것은 아니지만 대체로
인간은 자기 위주로, 자신에게 이익이 되는지의 여부에 따라 선택적으로 자연을
개발하거나 보호해 왔다. 대개 인간은 자연과의 관계에서 수세에 몰렸을 때에는
자연을 신격화하는 등 자연을 훼손할 엄두도 내지 못했지만, 자신들이 자연을 개발할
수 있는 힘과 이를 이용해 이익을 얻을 수 있는 길이 열리게 되자 현격하게 태도가
달라졌다. 이처럼 인류가 일관되게 자연과의 관계에서 인간 중심적인 태도를 취하게
된 이유는 무엇일까? 그리고 이러한 태도는 얼마만큼 정당성을 갖추고 있을까?

2. 자연과의 관계에서 인간 중심적인 태도를 취하게 된 이유

많은 경우 서구 사회가 자연과의 관계에서 인간 중심적인 태도를 취하게 된 원인으로
기독교를 지목한다. 성경에 따르면 인간은 신의 형상에 따라 창조된 존재이며,
이와 같은 이유로 만물의 영장이자 이 세계에 대한 지배권을 갖는다. 이처럼 차별적인
지위를 부여받은 인간은 영원불멸한 영혼을 가지고 있으며, 창조주의 세상에
다시 태어날 수 있는 지구상의 유일한 존재다. 이러한 기독교적 인간관으로 인해
서구 사회에서는 모든 인간의 생명, 오직 인간만의 생명이 중요하다는 생각이 널리
확산되었다고 일컬어진다.

　　그런데 이와 같은 생각이 일면 설득력이 있음에도 기독교 교리는 인간의 인간
중심적인 경향을 사후적으로 뒷받침해 줄 뿐, 이것이 인간 중심적인 생각을
주도한 것은 아니라고 생각해 볼 수 있다. 다시 말해 인간 중심적으로 생각하려는
경향이 있었고, 이를 기독교가 강화했을 뿐, 기독교로 인해 인간 중심적인 생각을
하게 된 것은 아닐 수 있다는 것이다. 만약 인간 중심적인 교리가 서구 사회에 깊숙이
영향을 미쳤고, 이로 인해 사람들의 생각이 바뀌었다고 한다면, 그들이 그토록
오랫동안 노예제를 방치하진 않았을 것이다. 물론 기독교의 영향 하에 노예해방이

153

이루어졌다고 설명할 수도 있다. 하지만 이는 기독교가 서구 사회를 지배하게 된 이래 실로 적지 않은 세월이 흘러서야 가능했던 일인데, 이러한 사실은 인간이 얼마만큼 자신의 현실적인 이익 앞에서 힘을 발휘하기 어려운 존재인지를 보여주고 있을 뿐이라고 생각해 볼 수 있을 것이다.

나는 인간중심주의가 자리 잡게 된 가장 커다란 이유를 생존의 욕구 내지 자기 이익에서 찾아볼 수 있다고 생각한다. 미국의 사회학자 윌리엄 그레이엄 섬너(William G. Sumner)가 이야기하고 있듯이 생존이나 자기 이익이 인간을 움직이는 가장 중요한 동인이라고 생각해보면 우리가 상황에 따라 자연에 대하여 어떤 경우에는 경외심을, 어떤 경우에는 보호를, 또 다른 경우는 개발이나 착취를 하려는 이유를 설명할 수 있는 것처럼 보인다. 동서고금을 막론하고 자연에 대한 인간의 태도는 인간이 얼마만큼 힘을 가지고 있고, 그 힘을 발휘했을 때 어떤 영향이 초래되는지에 따라 달라져 왔다. 우리는 이를 인간이 자기 이익 내지 생존에 미치는 영향에 따라 자연에 대한 태도를 바꾸어 왔다고 설명할 수 있을 것이다. 인간이 생존이나 자기 이익의 추동을 받는, 자기중심적인 태도로 자연을 대하는 것은 비교적 자연스러운 일이며, 일정한 도덕적 기준을 채택하여 생각을 정리해 보려는 사람이 아니라면 인간 중심적인 태도를 벗어나기가 어려울 것이다. 심지어 이는 기독교의 교리가 서구 사람들에게 영향을 미치지 않았다고 해도 마찬가지일 것이다.

그럼에도 이와 같은 인간중심주의가 생래적으로 우리에게 장착되어 있다고 생각하긴 어렵다. 다시 말해 우리가 인간이기 때문에 인간을 우선적으로 생각하려는 생래적이고도 자연스런 경향이 있는 것은 아니라는 것이다. 진화심리학에 따르면 우리가 가지고 있는 생래적인 이타성은 부모나 자식에 대해서 전형적으로 나타나는 혈연(kin) 이타성과 호혜적 관계에 놓인 대상에게 보이는 호혜적(reciprocal) 이타성, 그리고 비교적 소규모의, 자신이 소속된 집단에게 보이는 집단(group) 이타성 정도이지, 인간 일반에게 보이는 이타성은 생래적이라고 이야기하기 어렵다. 실제로 일정한 영역 내에서 이럭저럭 나쁘지 않은 관계를 유지하는 것은 생존을 위해 필요한 자원이 서로 다른, 상이한 종들이지, 서로 다른 집단에 속한 동일 종들은 적대 관계에 놓이는 경우가 비일비재하다. 이렇게 보았을 때, 인간 중심주의적 태도에 대해 많은 사람이 수긍하는 것은 이러한 태도가 인간종 사이의 갈등의 소지를 없애고, 나아가 호혜적인 관계를 유지하는 데에 도움이 되기 때문이지, 인간을 우선적으로 고려하려는 자연적인 경향이 우리에게 갖추어져 있기 때문은 아니라 할 것이다. 만약 인간 종보다 우월한 종이 이 세상에 공존하고 있다면 아마도 일부 사람들은 그와 같은 우월한 종과 더욱 친하게 지내고자 할 것이다. 그것이 자신들의 이익이나 생존에 도움이 된다면 말이다.

3. 인간중심주의: 경향인가 당위인가?

그럼에도 인간중심주의에서 '인간'에 대해 많은 생각을 해 본 사람이 아니라면, 그리하여 '인간'을 막연하게 인간종에 속해 있는 '나'라고 생각하는 많은 사람들은 자연과 인간의 관계에서 인간을 우선적으로 고려하려 할 것이고, 이것이 도덕적으로도 정당하다고 생각할 것이다. 그런데 과연 이러한 태도가 도덕적으로 정당한가? 여기서 유의해야 할 점은 우리가 '어떠어떠하게 생각하는 경향을 나타낸다고 해서 그러한 생각이 옳은 것은 아니라는 것이다. 가령 우리가 '도둑질을 옳다'고 생각한다고 해서 도둑질이 실제로 옳은 것은 아니다. 마찬가지로 우리가 인간 중심적으로 생각하는 경향이 있다고 해도 그것이 자동적으로 옳은 것은 아니다. 만약 인간 중심적인 생각을 옳다고 말하려면 우리는 이를 일정한 도덕적 기준을 통해 정당화할 수 있어야 한다. 그렇다면 인간중심주의가 옳다고 생각해야 할 이유는 무엇인가? 인간이 예외적인 지위를 인정받아야 하며, 그래서 자연을 편의에 따라

이용할 수 있다고 생각할 수 있는 이유는 무엇인가?

만약 기독교의 교리를 받아들인다면 문제는 간단해진다. 우리는 신에 의해
세상을 관장할 수 있는 권한을 부여받았으며, 이에 따라 인간 중심으로 생각하고
행동하는 데에 정당성을 부여받을 수 있는 것이다. 하지만 이는 종교적인 정당화일 뿐
비종교인, 좀 더 구체적으로 비기독교인을 설득시킬 수 있는 논리는 아니다.
인간의 예외적인 지위를 인정하고자 한다면 종교가 아닌 다른 방식의 정당화가
필요하다. 하지만 이는 그리 간단한 일이 아니다. 예를 들어 인간이 이성적
존재이기 때문에 차별적인 지위를 인정받을 수 있다는 주장은 인간 중에서 이성
능력을 갖추지 못한 인간의 경우는 어떻게 생각해야 하는가라는 반론이 제기될 수
있다. 심각한 정신지체 장애인, 심각한 치매인, 식물인간 그리고 영아 등은
이성 능력을 갖추고 있지 못한데, 우리는 이들을 차별할 수 있다고 생각하지 않는다.
만약 이와 같은 입장에 설득력이 있다면 우리는 이성 능력을 기준으로 인간의
예외성을 인정할 수 없을 것이다.

그렇다면 공리주의에서 말하는 쾌락과 고통을 느낄 수 있는 능력을 기준으로
인간 중심적인 태도를 정당화하는 것은 어떤가? 이 경우 앞에서 언급한
사람들은 배려의 대상이 될 것이다. 하지만 그렇다고 해서 인간이 어떤 경우에도
우선권을 갖게 되는 것은 아니다. 왜냐하면 쾌락과 고통의 양을 종합해 보았을 때
인간이 우선권을 양보해야 할 상황도 얼마든지 있을 것이기 때문이다. 한 예로 공장식
농장에서 평생을 고통 속에서 사육되다가 식탁 위로 오르게 되는 가축들이 겪게
되는 고통의 합계는 인간이 육식을 하지 못함으로써 느끼게 될 고통의 양을 크게
능가할 것이다(만약 동의하지 못한다면 입장을 바꾸는 사고 실험을 해 보라).
이러한 상황에서도 인간 중심적인 태도를 고수하여 인간이 어떤 경우에도 육식을
해야 하며, 이것이 정당하다고 주장하는 것은 육식욕으로 인해 쾌락과 고통의 양을
의도적으로 잘못 계산하고 있는 것이다.

생명, 혹은 전체로서의 생물권이나 생물권을 구성하는 생태계를 기준으로
어떤 존재에게 우월한 지위를 부여할 것인가를 따져 볼 경우 인간이 갖는
고유한 지위는 더욱 흔들리게 된다. 만약 생명을 기준으로 삼는다면 생명체에는
인간 외에 인간 아닌 동물과 식물들이 포함되기 때문에 모든 생명체들 간에 우위를
이야기하기 어려워지게 될 것이다. 생물권이나 생태계를 기준으로 삼을 경우
상황은 더 악화된다. 인간은 생태 건전성을 저해하는 가장 커다란 요인으로 지목될 수
있으며, 이에 따라 심지어 아예 지구상에서 사라지는 편이 낫다는 주장이 제기될
수도 있을 것이다. 코로나19 사태 이후 인간이 종전에 해 왔던 많은 활동을 멈추자
보이지 않던 동물들이 나타나는 등 생태계가 복원되었다는 소식이 들려오고
있다는 사실로 미루어 보았을 때, 인간이 생태계에 부정적인 영향력을 행사하고
있는 것은 엄연한 사실이다. 만약 생물권이나 생태계의 보존이 도덕 판단의 궁극적
기준이 된다면 이 경우 인간은 자칫 개미보다도 못한 존재로 전락할 수 있을 것이다.

4. 인간을 위해서라도...

앞에서 개괄적으로 확인한 바와 같이 예외를 인정하지 않는 인간중심주의는
도덕적 정당화가 이루어지기 어렵다. 인간중심주의를 정당화하려는 노력은 이런저런
어려움에 빠지기 십상이고, 다른 기준을 이용한 방식의 정당화를 고려할 경우
인간중심주의에서 멀어짐이 불가피하다. 상황이 이러하다면 우리가 인간중심주의를
포기해야 하는 것은 아닐까? 그런데 설령 우리가 인간중심주의를 고수하여
인간의 이익을 추구해야 생각한다고 해도, 현재와 같은 상황에서는 우리가 자연을
마땅히 고려할 필요가 있다. 인간이 생태 질서를 어지럽히더라도 그 영향이
국소적이어서 인류 전체가 피해를 입지 않는 시기까지만 하더라도 인간이 자연에

가하는 폐해는 크게 문제가 되지 않았다. 하지만 지금은 상황이 완전히 다르다. 방치할 경우 자칫 '인류'의 생존과 번영에 심각한 타격이 가해질 수 있는 것이다. 오늘날 인류는 결코 작지 않은 방식으로, 너무나도 명백하게 지구 생태에 대한 파괴를 자행하고 있다. 이것이 당장은 물론, 궁극적으로 어떤 영향력을 행사할지는 굳이 말할 필요도 없을 것이다. 바로 이와 같은 이유로 설령 동물이나 식물들을 그 자체로 위하지 않는다고 할지라도 우리는 자연에 관심을 기울이지 않을 수 없다. 인간의 이익을 위해서라도 우리는 자연을 보존하려는 노력을 경주해야 하는 것이다.

김성한은 전주교육대학교 윤리교육과 교수로 재직 중이며, 참교육, 함께 하는 삶, 동물의 도덕적 지위, 진화론 등에 관심을 가지고 살아가고 있다. 저서에는 『나누고 누리고 살아가는 세상 만들기』(연암서가), 『어느 철학자의 농활과 나누는 삶 이야기』(연암서가) 등이 있고, 역서로는 『인간과 동물의 감정 표현』(사이언스북스), 『동물해방』(연암서가) 등이 있으며, 관련 주제의 논문을 다수 발표했다.

Even if We Think Anthropocentrically....

Kim Sung-han
Jeonju National University of Education, Professor of Dept. Ethics Education

1. My human-centered mindset

This spring, as always, cherry trees blossomed in gorgeous pink and before one knew it, they changed their colors to green. When the flowers were blooming, I was absorbed in their beauty and gave my full attention to them. Now that the flowers are gone, I can barely distinguish the cherry trees from other trees. This is nothing new. The only reason I can even distinguish the cherry tree is that at a certain moment I looked back upon my attitude and felt bad for the tree. It made me uncomfortable that I only paid attention to the trees when they were at their beautiful peak, and as soon as the flowers fell I neglected them until next spring. Ever since I realized this, I tried to consciously recognize cherry trees. And yet, such a reflection only changed my thoughts about cherry trees, while my overall attitude towards nature still revolves around me. It is hardly ever the case that I look carefully into nameless plants in the meadow; I regard them as mere weeds or ignore them entirely. Despite this belief, rather than reflecting on myself, I stick to my standpoint and continue living a life centered around me.

Perhaps this may sound like an excuse, but my attitude towards nature seems to be not much different from that of other ordinary people. Looking back into human history, people have rarely cherished and protected nature in and of itself. Of course, there are a few exceptions, such as Native Americans or primitive tribes in the past who lived in harmony with nature, but in most cases, humans have selectively developed or protected nature depending on their profit and interest. When they were on the weaker side in relation to nature, humans deified nature and dared not destroy it. As soon as humans gained the power to develop nature and to profit from it, their belief system changed drastically. What made humans consistently take such an anthropocentric attitude in relation to nature? How far can this approach be justified?

2. Background of the anthropocentric attitude in relation to nature

Many people point to Christianity as the cause of Western society's anthropocentric mindset. According to the Bible, humans have been created according to the figure of God and thus become the lord of all creations acquiring supremacy over this world. A human being, bestowed with such privileged status, owns an immortal soul and is the only existence on earth that can be reborn into the world of the Creator. It is said that due to this Christian view on humanity, it has been considered in Western societies that all human lives—only human lives—have significance.

Although this view can be persuasive to a certain extent, Christian doctrine only supports the anthropocentric tendency of humans in hindsight and it cannot be considered as the leading agent. In other words, one could say that there has always been a tendency to think anthropocentrically, and although Christianity might have enforced such a tendency, it is not the cause. If the anthropocentric

어색한 공존

doctrine truly influenced Western society and changed the way people think, slavery would have not lasted for so long. Of course, some might claim that the emancipation of slaves happened under the influence of Christianity. However, this only took place after a long period of Christian dominance, showing how difficult it is for humans to take action when it comes to realistic interests.

I think the biggest reason behind the anthropocentric mindset lies in the inherent human desire to survive or pursue self-interest. According to the American sociologist William Sumner, if survival and self-interest are the most powerful driving forces that move humans, it explains a lot about how humans sometimes awe at nature, and try to protect themselves on other occasions, while sometimes they attempt to develop or exploit it. Across all times and places, human attitudes towards nature depended on how much power humans had and the impact of exercising such power. In other words, the perspective changed according to how much it affected human survival or their interests. Naturally, humans are propelled by survival and self-interest and therefore treat nature with a self-centered attitude. Except for those who orient their thoughts based on a particular moral criterion, it would be difficult to escape from an anthropocentric position. If you take this further, even if it were that the Christian doctrine did not have any impact on Western society, the result would have not been much different.

And yet, it's difficult to think that anthropocentrism is inherent to human nature. In other words, it's hard to say that we have a natural, inherent tendency to prioritize humans over other existences just because we are humans ourselves. According to evolutionary psychology, human altruism only manifests in forms of kin altruism, reciprocal altruism, or small-scale group altruism, and never extends to humans in general. In a limited territory, it is indeed different species feeding on different resources for survival that get along with each other, while the same species belonging to a different pack usually form a hostile relationship. Seen from this perspective, the reason why humans take an anthropocentric attitude is not that there is a natural human tendency to place the human being in priority over all others; rather, it is because such an attitude helps reduce potential conflict and help sustain a reciprocal relationship. If humans coexisted with another species that is superior to them, some humans would try to acquaint with that species over humans if this proved to be beneficial for their interest or survival.

3. Anthropocentrism: a tendency or an imperative?

Except for those who have deeply reflected on the human existence and their anthropocentric beliefs, most others, who vaguely think of the "human being" as "themselves" and part of the human race, would place humans in priority over nature and would consider this to be morally just. But is it really? What we need to remember is that "even if people show a strong tendency to think in a certain way, it doesn't mean that such thought is right." Let's suppose, even if most people thought "stealing is a correct behavior," it doesn't actually make stealing a correct behavior. As such, even if there is a tendency for us to think anthropocentrically, this doesn't make it automatically correct. For us to be able to defend anthropocentrism, we need to be able to justify it through a certain moral criterion. If so, what could be a criterion that justifies anthropocentrism? What allows humans to possess an exceptional status and authorizes them to utilize nature based on expediency?

If we accept the Christian doctrine, this becomes a simple question. God has endowed us with the authority to govern the world and humans can thus be justified to place humans at the center. However, this argument is a mere religious justification that cannot convince non-Christian, non-religious people. To be able to accept the exceptional status of humans, we need to find a different, non-religious way to justify this. But this is not an easy task. For instance, you could argue that humans are rational beings and thus must be granted special status, but such an argument can be countered with the following question: what about humans who do not have the ability to reason? Although people with severe mental retardation or Alzheimers, people in a coma, or infants do not have the ability to reason, we do not think t is correct to discriminate against them. If this counterargument sounds convincing, it means that we cannot justify the exceptionality of human beings based on their reasoning capacity.

So, what about justifying the anthropocentric perspective based on the human ability to feel pleasure and pain, as claimed by utilitarians? In this case, the above-mentioned people would be taken care of, but this doesn't guarantee that humans must be prioritized in every possible case because if you calculate the total sum of pleasure and pain, there might be cases when humans must give up their priority. For instance, consider the total sum of pain that the farm animals must go through since their birth in factory farms until their death to be served at our dinner table. The sum of pain will by far surpass the amount of pain humans will feel when they can no longer eat meat (if you cannot agree to this, imagine the opposite from the animal's perspective.) To insist on a human-centered attitude and to claim that humans need to eat meat in any case is to purposely miscalculate the quantity of pleasure and pain just because you want to eat meat.

When you start to weigh which creature must be bestowed with a more superior status on the level of the ecosphere as a whole, the privilege humans have claimed thus far becomes even more fragile. If the criterion was based on "life," it would be difficult to talk about the superiority of a certain entity because animals and plants would be also included in this group as living entities. If the criterion was based on the "ecosphere," the situation becomes even more difficult. Humans could be considered as the greatest factor deteriorating the well-being of the ecosystem and one could say that it might be better to wipe humans off this planet. Considering how animals have reappeared and the ecosystem has been restored ever since human activities have slowed down due to COVID-19, it's a fact that humans have a negative impact on the ecosystem. If the preservation of the ecosphere or the ecosystem is the criterion of a moral judgement, humans might be worth less than an ant.

4. For humans as well….

As we have briefly examined, it is difficult to morally justify unconditional anthropocentrism. Attempts to justify anthropocentrism face various obstacles and adopting other criteria for moral justification makes it inevitable for humans to move away from anthropocentrism. If such is the case, shouldn't we start thinking about giving up this mindset in the first place? Even if we insist on it and claim that we need to continue to pursue human interests, the current situation asks us to take nature into consideration. Up until when human activities disrupting the ecosystem had little impact and did not harm all of humanity, such a destruction of nature

was not a serious problem. But today we have a completely different situation. If we let things continue, there might be a serious impact on the survival and prosperity of "humanity." To a significant degree, the human race is clearly destroying the earth's ecosystem. There is no need to mention what the short and long-term impact of such destruction would be. For such reasons, even if we do not mind the animals or plants, we have to inevitably pay attention to nature. We need to devote our efforts to preserve nature even if it's just for the sake of human interests.

Kim Sung-han is a professor of Dept. Ethics Education at Jeonju National University of Education. His key interests are in true education, the moral status of animals, theories of evolution, and more. His writings include *A World of Sharing, Enjoying, and Living* (Yeonamseoga) and *The Story of a Philosopher Working for a Rural Community* (Yeonamseoga). He has also translated *The Expression of the Emotions in Man and Animals* (Sciencebooks), *Animal Liberation* (Yeonamseoga), and published several papers on similar issues.

도시와 자연, 그 경계에서

잘 정비된 도시는 인간 삶의 산물이다. 반면 자연은 '사람의 힘이 더해지지 않은' 곳이다. 도시와 자연은 그만큼 상반된 위치에 놓여있다. 그러나 우리는 도시 환경에서 사람의 힘이 더해진 길들여진 자연을 만날 수 있다. 삶의 편리함과 자연에 대한 갈망을 모두 누리려는 목적으로 조성된 인공적인 자연들은 모두 인간에 의해 선택된다. 함께하는 것도 파괴하는 것도 인간의 선택에 의한 것이다. 도시 건설을 위해 파헤쳐진 땅과 아스팔트 도로 틈에서 자라나는 식물, 재개발 현장의 한편에서 버려진 채 살아가는 동물 등 자연과 인공 사이, 그 경계에서의 삶을 생각해 볼 수 있을 것이다.

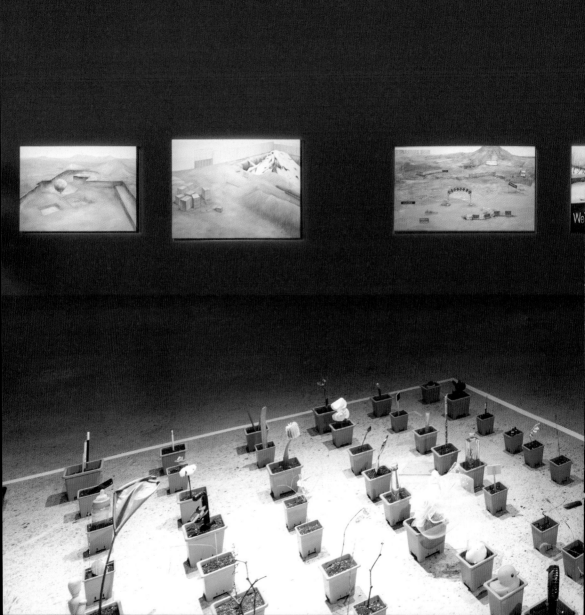

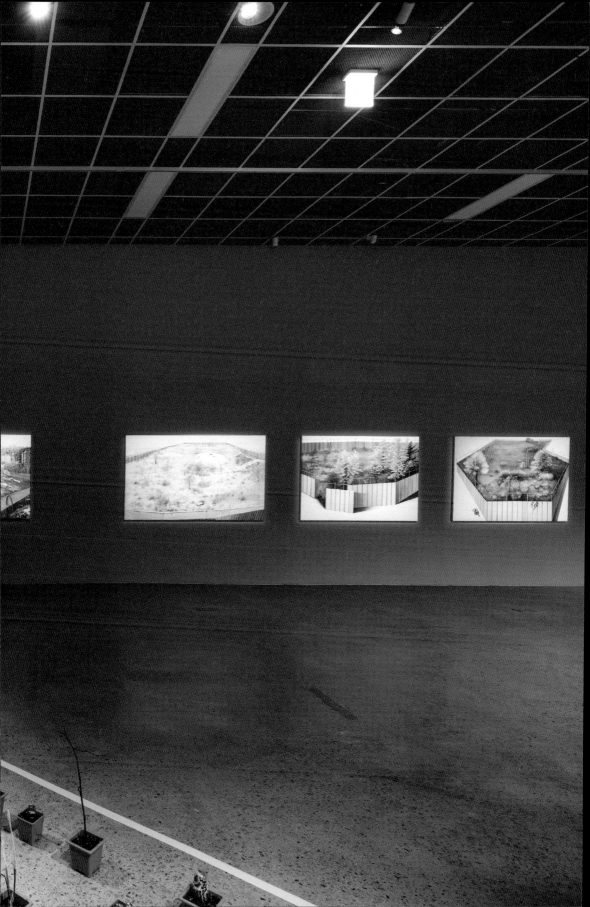

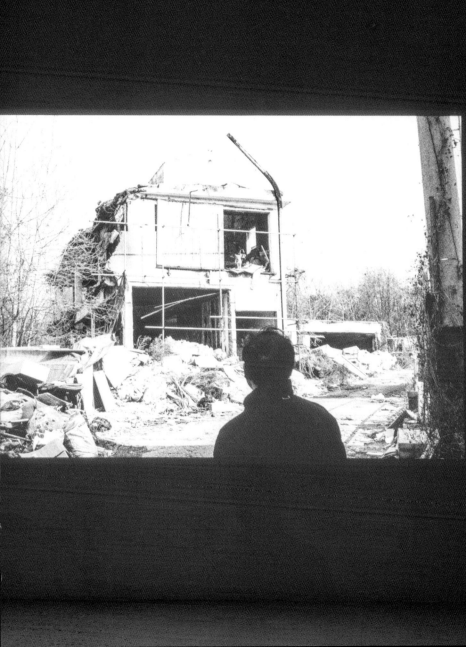

At the Border of City and Nature

A well-organized city is a result of human lives, whereas nature is a place 'beyond human touch.' As such, cities and nature are placed on two opposite sides. However, there is also nature tamed by human touch in urban areas. This kind of artificial nature, made with the purpose of enjoying both conveniences in life and born out of the desire for nature, depends on human choice. Human choice determines whether to live with it or to destroy it. We should think about life at the borderline between nature and artificiality - land upended by city construction, plants sticking out of an asphalted road, and animals abandoned at redevelopment sites.

공존의 자격과 조건

김산하
생명다양성재단 사무국장

영화에 등장하는 단골 장면이 하나 있다. 모든 영화가 그렇다는 것은 아니고 액션이나 슈퍼히어로 장르에서 주로 관찰된다. 주인공과 악당이 마주치고 세기의 대결을 펼치는 자리에서 거의 예외 없이 등장한다. 무엇인고 하니 바로 악당의 마지막 연설이다. 보통 주인공을 제압했다고 확신한 상황에서 죽이기 바로 직전에 늘어놓는 일종의 '변'이다. 죽을 때 죽더라도 이건 알고 죽으라는 어떤 최종적인 훈육의 메시지. 물론 이쯤 상황은 극적으로 역전되고 악당이 최후를 맞이하는 시나리오로 진행된다. 너무나 익숙한 플롯 아닌가.

보통 그동안 왜 자신이 지구 파괴나 인류 말살의 계획을 실행해 왔는지에 대한 설명이 넋두리의 주를 이룬다. 그런데 여기에서 흥미로운 점은 그 태도이다. 악당의 종류와 개성은 수도 없지만 이 점 하나에 대해서만은 모두 공통된다. 바로 자신이 옳다고 생각한다는 점 말이다. 그 어느 악당도 자신이 순수하게 악행을 저지르고 있음을 인정하지 않는다. 오히려 겉으로는 악으로 보일지 몰라도 그게 실은 지혜로운 결정이라는 점을 피력한다. 주인공의 순진한 윤리의식이 미처 보지 못하는 이 세상의 진실을 꿰뚫어 보는 눈은 오히려 자신에게 있다고 그는 외친다. 사람들이 악당이라 할지 몰라도 본인은 결단코 아니라는 것이다.

가장 악한(적어도 우리가 보기엔) 존재조차도 스스로를 정당화하고 싶다는 것. 아니 그냥 하고 싶은 정도가 아니라 승리가 임박한 순간에 그것을 반드시 자신의 숙적에게 표현해야만 직성이 풀리는 어떤 존재라는 사실은 시사하는 바가 크다. 누구나 옳고 싶다는 것, 올바른 가치를 추구하며 살고자 한다는 것이다. 너무나 반직관적인 노선을 걷는 바람에 엄청난 오해를 불러일으킨다 할지라도 말이다. 내가 그릇되거나 틀리지 않았음을 해명하고자 하는 매우 강력한 욕구가 우리 모두의 폐부에 자리 잡고 있는 것이다.

전 지구적 환경파괴와 기후변화, 여기에다 코로나19까지 가세한 작금의 현실에서 이대로는 안 되겠다는 최소한의 문제의식은 이제 보편적으로 나타난다. 사실관계를 아예 부정하는 세력도 여전히 있지만, 보다 생명 친화적인 방식으로 가야 한다는 당위의 큰 틀에 대해서는 어느 정도 공감대가 형성되었다고 볼 수 있다. 그래서 모두 이야기하고, 내걸고, 외친다. 얼마나 진심으로 하는 것인진 몰라도 공존과 상생이 여기저기서 언급되고 생물다양성이 심심찮게 회자된다. 말하자면 생태적 비전이 시대의 사명이 된 것이다.

타 생명과 조화롭게 사는 것이 새 시대의 핵심 가치가 되었다는 사실 자체는 고무적이다. 그러나 표방하는 가치 및 내건 기치와 실제 삶의 모습 간의 괴리감은 충격적이다. 생태계를 파괴해서 만드는 생태공원, 탄소저장량을 늘린답시고 숲을 통째로 베어버리는 산림정책, 자연을 훼손하며 설치되는 태양광 산업, 진짜 녹색이라고는 찾아볼 수 없는 그린 뉴딜. 아무것도 하지 않은 채 '지구를 지키는' 따위의 수식어로 자화자찬하는 수많은 기업과 제품들. 어떻게든 설악산에 케이블카를 설치하려는 자들조차 그것이 산을 그대로 보존하는 것보다 오히려 '친환경적'이라고 하니 무슨 말이 더 필요하랴. 왜 서두에서 영화 속 악당의 자기 정당화를 언급하며 본 글을 열었는지 재차 설명하지 않아도 충분할 것이다.

상황이 이렇기 때문에 공존과 상생과 생물다양성의 구호를 외치는 것보다, 그것을 진정으로 구현하기 위해선 어떻게 해야 하는 것인가를 말하는 것이 순서이다.

즉, 공존의 자격에 관한 논의가 우선되어야 한다. 이 주제에 대해 언급하기 위한
윤리적 자격을 말하는 것이 아니다. 공존이라는 문자 자체가 의미하는
'함께 존재하기'가 가능하려면 우리가 먼저 어떤 존재가 되어야 하는지에 대한
매우 실질적인 얘기이다.

무엇보다 먼저 이 모든 얘기는 우리가 스스로에게 해야 하는 것이라는 점부터
확실히 해야 한다. 공존이라 할 땐 당연히 둘 이상의 당사자를 염두에 두는 것이기에
그 공존을 위한 노력을 모두 공평하게 나눠 부담하는 것으로 이해한다. 하지만
그것은 그 당사자들 간의 관계가 비교적 평등할 때의 얘기이다. 전체적으로
인간의 존재감이 상대적으로 미약했던 과거 선사시대라면 그렇게 말할 수 있을지도
모른다. 인간조차 가끔씩 다른 동물의 밥이 되던 때에 공존을 논하라면 얼마간
자연의 희생에 대해서 생각해볼 순 있을 것이다.

하지만 지금은 그와 달라도 너무 다른 시대이다. 인간이 지구의 모든 공간을
전부 차지해버린 지금, 자연은 코너에 몰릴 대로 몰려 벼랑 끝에 매달려
있는 상황이다. 일례로, 지구상에 존재하는 모든 포유류를 저울 위에 올려놓는다면,
인간과 우리가 기르는 가축이 각각 36%와 60%를 차지한다. 즉, 고작 4%만이
야생 포유류라는 얘기이다. 여전히 안방에서 즐기는 자연 다큐멘터리에서는 마치
저 먼 곳에 있는 야생의 왕국이 굳건한 것처럼 보이지만 사실은 정반대이다.
자연은 이제 더 이상 갈 곳이 없을 정도이다.

바로 그렇기 때문에 공존의 자격의 운운은 전부 우리 인간에게만 해당되는
질문이다. 자연은 전부 통째로 면제된다. 지금까지 인간의 무자비한 손길과
발길이 숲을 짓밟을 때마다 자연은 한 번도 예외 없이 뒤로 물러섰다. 뒤도
안 돌아보며 모든 공간과 자원을 독식하는 이 특이한 영장류의 광란을 보면서도
자연은 조용히 좀 더 깊은 산속으로 점잖게 자리를 옮겨갔다. 수도 없는 생물이
죽고 종 전체가 멸종하는 사례가 부지기수에 이르자 그때서야 느지막이 뭔가
이상하다는 낌새를 차린 것이다. 그런 인간이 말하는 공존은 모두가 책임을
나눠 가지는 종류의 공존이 아니다. 자기만 잘 하면 되는, 그런 의미의 공존이다.

스스로에 대한 전면적인 반성과 변화의 의지를 발휘한다면, 그제야 비로소
공존을 약간이나마 언급할 자격과 의미가 생긴다. 그저 요즘의 트렌드라 해서
한 번쯤 건드려보는 수준의 시도라면 아예 처음부터 시작할 필요도 없다. 그것이
정책이든, 상품이든, 작품이든 공존을 언급하는 순간 엄청난 혁신의 의무가
수반된다는 것을 처음부터 알고 또 안고 가야 한다. 그렇지 않으면 이미 수 백 년
이상 지속되어 온 독존(獨存)의 관행을 연장시키는 것에 불과하며, 그 과정에서
생명과 터전을 잃은 수많은 생명에게 또 하나의 모독을 안겨줄 뿐이다.

이를 기본 전제로 굳건히 깔아둔 상태에서 이제 다시 공존을 이야기 해보도록
하자. 어찌 해야 뭇 생명과 함께 살아갈 수 있을까? 보기에 따라 아주 단순하거나
한없이 복잡하게 얘기할 수 있겠으나, 여기서는 그 중간 어디쯤 되는 논의의
노선을 채택해보기로 한다. 생물다양성을 유지하고 증진시키는 기술적인 사안들은
본 글의 주제를 벗어나는 것이기에, 그보다는 분야가 무엇이 됐든 갖춰야 할
기본적인 자세와 철학에 중점을 두도록 하겠다. 어차피 타 생명을 받아들일 마음이
되어있지 않다면 다 무의미한 말이기 때문이다.

첫째, 공존은 공간의 문제이다. 한쪽에서 존재의 물리적인 여건을 다 차지하고
있는 이상 공존이고 나발이고 없다. 현재 지구의 육상 면적 중 빙하와 사막 등
생명이 살기 거의 불가능한 곳을 제외하고 나면, 전체 대지의 딱 절반가량이
인간이라는 한 종의 음식을 재배하기 위한 경작지로 할애되어 있다. 여기에는 도시나
도로 등은 아직 포함되어 있지도 않다. 즉, 나머지 모든 생물은 나머지 반에 모두
욱여넣어 살든지 말든지 하라는 메시지이다. 내가 내 공간의 일부라도 자연과

공유할 마음이 없다면, 공존도 물론 없다.

둘째, 우리가 존재감을 줄여야만 다른 이들의 존재감이 늘어난다. 있는 대로 늘어놓고 시끄럽게 위세를 부리며 사는 이상 이미 저 구석으로 몰아낸 생명들이 다시 모습을 드러내는 일은 없다. 이쪽에서 한 발 거두어야만 저쪽에서 한 발 내딛을 여지가 생기는 것이다. 존재감을 최대한 과시하는 것이 지금까지 문명의 관성이었다면 이제는 그것을 가능한 가볍게 만들고 있어도 없는 듯한 새로운 존재론으로 탈바꿈하는 것이 오늘날의 과제이다. 그러기 위해서는 나라는 개인의 존재감은 물론, 나의 생활방식을 뒷받침하기 위해 작동되는 수많은 기전과 장치와 공급망에 대해서도 같은 변화의 노력이 요구된다.

셋째, 인간의 윤리와 미학을 자연에게 들이미는 것을 모두 멈춘다. 이것은 예쁘니까 보호하고 저것은 추하니까 없애는 식의 기준은 그야말로 가장 낮은 수준의 자연관인 동시에 생물다양성 파괴에 일등공신인 사고방식이다. 특히 소위 '깔끔함'에 대한 추구가 낳는 부정적 효과는 이루 말할 수 없을 정도이다. 자투리땅에 자생 식물이 겨우 조금 자리를 잡을라치면 발견하는 즉시 뽑아내려고 안달이다. 잔디가 자라나고 나뭇가지가 뻗는 식물생장의 이치를 조금도 허락하지 않을 것이면 애초에 왜 심고 키우는지 반문할 수밖에 없다. 특히 이 모든 만행을 미(美)의 이름으로 수행한다는 점이야말로 가장 본질적으로 추(醜)이다.

넷째, 곤충을 수용하지 않는 이상 다른 생물도 없다. 생태계는 무수히 많은 종으로 이뤄져 있지만 그중에서 유독 인간의 멸시와 증오를 한 몸에 받는 분류군이 바로 곤충이다. 그런데 곤충이야말로 생태계의 근간을 이루는 생물들이며 이들 없이는 식물도, 조류도, 포유류도, 양서파충류도 모두 살아갈 수 없다. '벌레' 한 마디에 박멸이 용인되는 곤충의 신세가 바뀌지 않는다면 공존에 대한 모든 논의는 공허한 수사에 불과하다.

다섯째, 야생성을 이해하고, 존중하고, 수용한다. 지구의 생명은 본래 야생이어서 굳이 야생이라는 표현조차 불필요했지만, 문명이 도래하면서 마치 이차적인 개념처럼 대상화된 것이 바로 야생이다. 인공적인 체계를 구축해야만 그 안에서 살 수 있는 우리의 생활방식은 전 지구적으로 봤을 때 너무나 독특하고, 예외적이고, 낭비적인 스타일이다. 대량 생산, 대량 소비, 대량 폐기와 전혀 무관한 삶을 구가하는 야생으로부터 배우고, 그 원초적이고 자유로운 삶의 방식을 무한히 존중하며 지속될 수 있도록 수용하는 것만이 유일한 공존의 길이다. 역설적으로 문명이 야생성을 되찾지 않는 이상 더 이상 문명으로도 머물지 못한다.

위와 같은 기본적인 조건들이 구비된다면, 이미 한참 돌아선 뭇 생명들의 마음을 조금은 돌릴 수 있을지도 모른다. 모든 관계가 그렇듯, 회복하기란 참 어렵고 오랜 노력과 시간이 든다. 하지만 공존의 가치와 당위를 깨닫고 그것이 우리에게 달렸다는 것을 안 이상, 이제 안 할 수는 없는 것이다. 남은 것은 행동, 그리고 변화이다.

김산하는 야생영장류학자, 저술가, 강연가, 활동가이다.
인도네시아에서 자바 긴팔원숭이를 연구한 국내 최초 야생영장류학자이다.
현재는 생명다양성재단의 사무국장을 역임하고 있다.

Qualification and Condition
for Coexistence

Kim Sanha
General Manager of The Biodiversity Foundation

There is a movie scene we are all familiar with. We don't see it in every movie, but usually in action or superhero movies. Almost without exception, when the protagonist and the villain come face to face for the fight of the century; it is the last speech of the villain. It is a kind of "closing argument" right before the moment of killing, confident that things are completely under control, sort of a final lesson for the opponent, something worth knowing even though death is just around the corner. Of course, things get dramatically overturned soon after and the villain comes to face his or her final moment. It is an awfully typical plot.

This tale of woe is mainly about why the villain had been undertaking the plans of destroying the planet or annihilating humanity. But what is interesting here is the attitude. Villains can be in infinite types and personalities, but this is something they all have in common: they think they are right. There is not a single villain who admits that (s)he is simply committing an act of evil. Rather, they insist that what could be seen as evil is actually a decision of wisdom. Villains argue that they are actually the ones equipped with an insight that pierces through the reality of this world, something the hero's naïve ethics fail to see. People might name them as villains, but they themselves would never agree.

Even the biggest evil (at least in our opinion) wants to justify itself. No, it is not a simple wish—villains simply have to state this to their opponent before enjoying the final victory, and this tells us a lot; it shows everybody wants to be right and to live by righteous values— even though the path you take can be so counterintuitive that it can cause a huge misunderstanding. An intense desire to explain we are not wrong or mistaken resides in all of us.

In the current reality of environmental destruction and climate change on a global scale along with the COVID-19 pandemic, the awareness that things simply cannot go on like this seems to have become the bare minimum. Although there is still a group of people that denies facts entirely, we can say there is a shared understanding that a general shift towards a more life-friendly system is required. So everybody discusses, advocates, and speaks up. We aren't sure how serious and sincere they are, but people frequently talk about coexistence and symbiosis, and the topic of biodiversity is brought up often. In other words, an ecological vision has become one of the missions of our age.

The fact that living in harmony with other organisms has become a core value of the new era is encouraging in itself. It is shocking, however, how big the gap is between the adopted slogans and values, and what is actually happening: ecological parks built by destroying ecosystems; forest policies cutting off entire forests saying they need to increase carbon storage; solar industries damaging nature for installing solar panels; and a Green New Deal in which you cannot find anything related to going green. There are so many companies and products that praise themselves with phrases like "save the planet," while in fact they are doing nothing. What would you say to those who

are desperate to set up cable cars in Seorak Mountain, when they say it is actually more "eco-friendly" than preserving the mountain? I believe I don't need to explain again why I opened this essay by talking about the self-justification of movie villains.

In such a situation, the priority is not to assert the values of coexistence, symbiosis, and biodiversity but to discuss the concrete things we need to do to truly realize them. I am not talking about the ethical qualification to bring up this topic; it is about something much more substantial, about what we need to become first, in order to make "co-existence" possible.

First and foremost, we need to make sure all this discussion is directed to ourselves. It is common to understand that, because coexistence presumes two or more parties involved, the effort required for it should be equally divided among them. This makes sense, however, only when the parties are in a fair and equal relationship. This might have been a reasonable thing to say in the prehistoric age when humans had relatively little influence. If we had discussed coexistence in a time when humans could be prey to other animals, we could have considered a little bit about what nature could sacrifice, too.

But the times we are living in couldn't be further from that. Humans have taken over the entire area of this planet, almost pushing nature off the cliff. For instance, if you weighed all the mammals living on the Earth, humans and cattle would take up 36% and 60%, respectively. It means wild mammals make up as little as 4% of the total mammal population. In nature documentaries we watch from the comfort of our homes, a faraway kingdom of the wild seems to be standing firm, but it is farthest from the truth: nature has almost nowhere to go.

That is exactly why the qualification for coexistence is a question entirely addressed to us humans. Nature is completely exempt from the equation. Every time the merciless hands and feet of humanity trampled on forests, nature has always stepped back without a single exception. Witnessing the frenzy of this unusual primates that keeps monopolizing all the spaces and resources without a hint of regret, nature has quietly and gracefully retreated deeper into the mountains. Humans have belated begun to sense something is wrong, at last, after countless deaths and the complete extinction of so many species. The coexistence brought up by such humans is not the kind for which all parties involved share its responsibility; it solely requires the responsibility of those who talk about it.

If we can practice a comprehensive reflection on ourselves and have a strong commitment for change, only then do we deserve to discuss coexistence. It is meaningless to talk about it in the first place if it is a weak attempt at something trendy nowadays. Whether it is policy, product, or a piece of art, we need to be aware of and take responsibility in the fact that an immense duty of innovation entails the moment we start talking about coexistence. Otherwise, it would simply be a mere extension of the centuries-long custom of selfish existence, during which countless organisms that have lost their lives and homes will suffer humiliation again.

Let us start our discussion on coexistence again with a basic premise that is firmly established: What is needed for us to live with other organisms? The answer could be very simple or terribly complicated depending on how you look at it, but here I'd like to take a view somewhere in the middle. Since technological issues regarding the maintenance and enhancement of biodiversity would be outside the purpose of this essay, I will focus on some fundamentally

required mindset and philosophy regardless of discipline, for nothing will have real significance unless one is ready to accept other organisms.

First, coexistence is a matter of space. As long as one party owns all the physical conditions for existence, it is nonsense to talk about coexistence. Out of the Earth's land area, except almost uninhabitable places such as icebergs and deserts, around the exact half of entire land is designated as farmland to feed a single human species —and this doesn't even include cities or streets yet. In other words, this is a message for all the other organisms to squeeze themselves into the other half or not. Coexistence is unthinkable if we are not willing to share our space, even a part of your individual space, with nature.

Second, to increase the presence of others means reducing ours. There is no way the lives already thrusted into the farthest corners of the world will reveal themselves again as long as we keep all our possessions laying around and loudly wield our power and authority. There must be a step back from our side so that there could be a step forward from the other side. If the utmost display of our presence has been the way of civilization, the work assigned for us now is to make it as light as possible and transform it into a new ontology of almost unnoticeable presence. In order to do that, the same level of effort is required not only of your individual presence but also of numerous mechanisms, devices, and supply chains that are operating to support your way of living.

Third, we must stop applying human ethics and aesthetics to nature. Protecting something beautiful and getting rid of something ugly is really an approach to nature at the lowest level and also the easiest way to destroy biodiversity. In particular, it is almost impossible to list all the negative effects of seeking so-called "neatness." Some people just can't wait to pluck out some native plants barely managing to settle down on a scrap of land. Why would you plant and grow seeds in the first place if you are not going to allow at all their full growth and development, grass growing and branches reaching out? The fact that all this brutality is committed under the name of beauty is ugliness in the most profound sense.

Four, unless we accept insects, there would be no other organisms. The ecosystem consists of an infinite number of species. but our hate and contempt are prominently directed at the category of insects. But it is the insects that constitute the foundation of our ecosystem, and no plant, bird, mammal, or herptile can continue to live without them. If their fate continues to be extermination so easily tolerated upon the mention of "bugs," any discussion on coexistence is no more than a hollow rhetoric.

Five, we need to understand, respect, and accept wildness. Life on the Earth is inherently wild and wouldn't need the word "wild" to describe itself; but as civilizations emerged, it became objectified as if it is a secondary concept. Our way of living, in which construction of an artificial system is the only way to ensure life, is—from a wider perspective of this planet—far too unusual, exceptional, and wasteful. The only way to coexistence is to learn from the wild, where life thrives without any relation to mass production, mass consumption, and mass disposal, and to accept this primitive and free way of life and help its continuation with unreserved respect. Ironically, civilization cannot continue to be one if it does not recover wildness.

With these basic conditions ready, we might be able to change the minds of other organisms that have already turned away so much from us. As any other relationships, recovery is difficult and takes a lot

of time and effort. But as long as we have come to realize the value and necessity of coexistence and learn that it depends on us, there is simply no way not to act. What is left is action and change.

Kim Sanha is a wild primatologist, writer, public speaker, and activist. He was the first Korean wild primatologist to carry out research on the Javan gibbons in Indonesia. He is currently the general manager of The Biodiversity Foundation.

사라지는 꿈,
유토피아로서의 자연

김아연
서울시립대학교 조경학과 교수

도시 園(원)의 계보

도시는 근대의 발명품이다. 현대인에게 비일상적 일상을 선사하는 공원(公園),
식물원(植物園), 동물원(動物園) 등의 각종 "園" 역시, 도시 속에 울타리를 치고
자연을 각색하여 제공하는 근대의 공간 발명품이다.[1] 공원(public park)은
시민사회가 성장하면서 특권층이 향유하던 도심 속 자연인 왕실 정원과 사냥터를
대중들에게 개방하라는 요구에 응하면서 시작한다. 나아가 급속한 산업화와
도시화가 초래한 끔찍한 주거 상황, 위생과 질병, 환경 오염과 범죄 등 각종
도시문제는 새로운 도시 계획적 대안을 모색하게 만들었는데, 특히 19세기
유럽을 강타한 콜레라 등 전염병의 원인으로 "나쁜 공기"가 지목되면서 신선한
공기를 제공하는 자연 접촉의 공간이 필요하다는 사회적 인식이 파급되었다.[2]
대표적으로 영국의 산업도시인 리버풀(Liverpool)의 배후지에 만들어진
버큰헤드파크(Birkenhead Park)는 시민들이 자발적으로 만든 최초의
시민공원이었고, 이곳을 방문한 옴스테드(Frederick Law Olmsted)는 큰 감명을
받아 뉴욕의 센트럴파크(Central Park)를 본격적으로 구상하기 시작한다.
당시 뉴욕의 도시 환경이 "공원을 만들지 않았다면 센트럴파크 규모의 정신병원이
필요했을지도 모르는" 상태였다는 점을 감안하면 공원은 근대화의 진통을 겪는
시민들에게 제공할 수 있는 가장 순진한 모습의 강력한 처방이었다.

식물원(Botanic Garden)과 동물원(Zoological Garden) 역시
18–19세기를 거치면서 유럽의 산업혁명으로 인한 상품경제의 폭발적 성장과
서구 열강의 식민지 개척 및 국제 교역이 생산한 공간 부산물이라고 할 수 있다.
식물원의 기원을 약용 식물의 연구와 재배라는 실용적 목적의 중세 약초원에서
찾을 수도 있지만, 근대적 의미의 식물원은 서구 열강이 열대나 동아시아를
점령하면서 발견한 식물의 수집, 분류, 보존, 연구, 전시 기능을 수행하기 위한
제도적 장치이다. 새로운 식물을 지배하는 것은 새로운 영토를 지배하는 것과 같은
의미를 지니기 때문이다. 유럽과 기후 조건이 다른 (아)열대의 식물을 보존하기
위해서는 기후의 통제가 필수적이었고, 산업혁명으로 대량생산이 가능해진
철골과 유리를 이용한 온실 건축은 이국적 자연을 길들여 실내화하는데 성공한다.
대표적 사례가 1851년 런던 만국박람회의 수정궁(Crystal Palace)인데,
수정궁을 설계한 조세프 팩스턴(Joseph Paxton)이 본래 건축가가 아닌 식물을
관리하는 정원사였다는 사실은 우연이 아니다.

보다 폭력적인 계보를 가지는 동물원 역시 야생에서 포획한 동물들을
궁궐에 전시하는 17세기 메나제리(menagerie)가 진화한 것이다. 메나제리는
유럽 각국의 왕궁에 경쟁적으로 만들어졌는데, 야생의 동물을 길들여 구경거리로
만드는 일은 자연을 정복할 수 있는 힘과 권력을 상징하기 때문이다. 그중
오스트리아의 쇤브룬(Schönbrunn) 궁에 만들어진 메나제리는 이후 대중에게
공개되어 근대 동물원의 효시가 된다. 19세기 말에서 20세기 초 제국주의에
힘입어 동물, 심지어 인간까지 세계 무역 상품으로 거래되기 시작하면서[3] 이를
효과적으로 전시하기 위한 공간이 만들어지기에 이른다. 당시 동물 국제 교역으로
막대한 부를 축적하던 하겐베크(Hagenbeck)의 이름을 딴 독일 하겐베크

1
도시공원을 근대의 발명품으로
전개한 풍부한 논의는 황주영,
「근대적 발명품으로서의 도시공원:
19세기 후반 런던과 파리를
중심으로」(박사논문, 서울대학교,
2014).

2
당시 전염병의 원인을 "나쁜
공기(미아즈마)"로 진단하는
독기설은 수인성 질병인 콜레라와
우물 펌프와의 공간적 관계를
입증하면서 부정된다. 이 과정을
담은 스티븐 존슨, 『감염도시:
대규모 전염병의 도전과 도시
문명의 미래』, 김명남 옮김(서울:
김영사, 2020).

3
식민지 토착민들의 전시는
주요 만국박람회의 인종 전시장으로
이어진다. 주강현, 『세계박람회
1851–2012』(블루앤노트, 2012),
박진빈, 『백색국가 건설사』
(엘피, 2006).

동물원(1907)은 우리와 창살을 없애고 비슷한 서식처에서 포획한 동물들을
한눈에 볼 수 있는 파노라마식 전시 방법을 도입하였고, 이후 현대 생태동물원의
선구자로 간주된다. 그러나 하겐베크의 전시기법은 당시 철창 속 동물을
바라보는 관람객의 도덕적인 불편함을 없애고 동물과 서식처를 풍경화처럼 구성하는
인간 중심의 미학적 이유로 고안되었을 뿐이라는 로스펠스의 지적[4]은 의미심장하다.
　　근대화 과정은 자연을 분해하는 동시에 이상화한다. 자연을 소유하고
향유할 수 있는 미적 대상으로 인지한 것은 과학과 기술의 발달로 자연을 통제
가능하며 과학 원칙으로 이해할 수 있는 대상으로 인식하게 되었기 때문이다.
불확실성과 공포감이 제거된 자연은 비로소 관조의 대상이 된다. 자연에 대한
과학적이고 계몽주의적 접근, 즉 '탈주술화'는 이에 대한 낭만적이며 심미적인 반동,
즉 '재주술화'를 동반하였는데,[5] 자연의 이상화는 두 가지 대척점에 위치한
자연관이 서로를 견제하며 상호작용하는 과정 속에 진행되었고, 이를 공간적으로
제도화하고 경관적으로 구성한 것이 도시의 '원'이다. 공원, 공공정원, 식물원,
동물원, 심지어 현대에 등장한 '생태원' 모두 자연의 구경꾼이자 산책자로 등장한
대중들이 도시 속 자연을 체험하며 자연에 대한 집단 표상과 지향점을 형성하는데
기여한다. 과학과 기술로 통제할 수 있는 자연, 자연을 가둘 수 있는 울타리,
그리고 자연의 감상자로 등장한 대중은 도시 계획적 자연 제공 시설의 공통점이다.
이러한 근대적 도시 '원' 유형들은 도시 안에서 도시 바깥의 낙원(樂園)을 개념적으로
구성하는 동시에 구체적인 실체로 물화하는 이중 기작을 가지고 있다. 자연에
투영된 낙원이라는 유토피아의 꿈은 크게 두 가지의 방식으로 전개되는데,
첫 번째는 풍경화가 구축한 이상적인 풍경을 실제 공간으로 만드는 풍경식
정원(picturesque garden)이다. 목가적인 고대 신화의 한 장면을 풍경으로
이상화한 아르카디아(Arkadia)는 근대화 과정에서 유럽을 풍미하며 풍경에 대한
새로운 개념을 형성하였다. 중세에서 근대로 이행하는 과정에서 봉건지주들은
고부가가치를 생산하는 모직 산업을 위해 공유지였던 토지에 울타리를 치고
사유화하는 인클로저(enclosure)를 강행한다. 지주와 신흥자본가 계급에게 양들이
뛰어노는 목초지는 소유할 수 있는 토지, 부를 생산하는 토지, 통제할 수 있는
자연을 의미한다. 반면 열악한 도시 환경을 맞닥뜨린 노동자들은 자신이 떠나온
시골을 원형으로 산업화 이전의 파괴되지 않은 자연을 욕망하는 회귀적 태도를
형성하게 된다. '그림과 같은'이라는 의미의 픽처레스크 양식은 부르주아와 노동자의
계급적 갈등이 희석되는 절묘한 중간적 자연을 만들었다. 소작농이 떠난
목초지에서 양들이 풀을 뜯는 평화로운 장면은 회화와 정원을 경유하여 공원을
통해 시민들의 일상으로 들어왔다.[6] 픽처레스크는 영국의 버큰헤드파크와 뉴욕의
센트럴파크 같은 시민공원의 조형 구성 원리, 평등이라는 민주사회의 이념,
그리고 도시 속 낙원으로서의 자연관을 동시에 제공한 셈이다.
　　또 다른 근대적 낙원의 유형은 과학 기술의 진보와 상품 자본주의 진화의
직접적인 증거물로 구현된다. 이때의 자연은 보다 극단적인 울타리인 건축물 안에
가두어지는데, 바로 식물원과 만국박람회장에 도입된 온실 건축물이다.
사계절의 변화를 겪는 유럽의 기후에서 겨울을 극복하는 일은 빈곤과 죽음을
극복하는 일이었을 것이다. 늘 푸른 열대의 식물은 풍요와 영속성을 상징하는
에덴동산의 중요한 지표이다. 중세 유럽 사람들은 '오리엔트' 어딘가에 낙원이
존재한다고 믿었다.[7] 여기에 없지만 어딘가에 존재하는 낙원[8]을 찾아 떠난 탐험에서
발견한 이국적인 식물들은 유럽 대륙의 기후적 핸디캡을 극복할 수 있는 불멸의
상징이자 정복자가 쟁취한 자연, 문명화된 야만이기도 하다.
　　열대의 식물이 유럽으로 끌려와 할 수 있는 최대의 복수, 죽어버리는 것조차
불가능하게 만든 거대한 인공호흡기로서의 온실은, 길들여진 열대가 상징하는

4
니겔 로스펠스, 『동물원의 탄생』,
이한중 옮김(지호, 2003).

5
David Harvey, 『Justice,
nature, and the geography of
difference』(Wiley-Blackwell,
1997). 진종헌,「경관연구의
환경론적 함의: 낭만주의 경관을
중심으로」,『문화역사지리』 21권
1호(2009), 149–160.

6
중세로부터 근대로 이행하는
시기에 목격한 사회의 극단적인
탐욕과 부조리와 폭력성과
불평등은 토마스 모어의
『유토피아』라는 대작을 탄생시켰다.
모어는 사람들을 죽이는
주범으로 양들을 지목하지만,
풍경식 정원에서 양들이 뛰어노는
목가적 풍경은 도시 속
유토피아를 조성하는데 중요한
역할을 한다. 뉴욕 센트럴파크의
"sheep meadow"는 이러한
측면을 잘 보여준다.

7
이종환, 『파리식물원에서
데지마박물관까지』(해나무, 2009).

8
유토피아는 땅 혹은 세계를
의미하는 'topos'에 '존재하지 않는'
혹은 '좋은'이라는 이중적 의미의
접두사 'eu'를 붙인 합성어다.

176

부와 불멸, 정복과 문명이라는 낙원의 이미지를 건축적으로 재현하였다. 유리 건축물은 실내와 실외, 안과 밖, 빛과 어둠, 벽과 천장이라는 전통적인 건축의 이분법을 지양하는데, 야생 자연의 불확실성과 공포로부터 보호받는 안식처로서의 건축물, 자연의 대립자로 존재했던 건축물은 내부에 야생과 자연을 기술적으로 끌어안음으로써 도시 속 낙원이라는 근대의 꿈을 현실화했다. 1851년 런던 만국박람회의 수정궁 내부에는 정원 디자인에서 풍요와 쾌락을 상징하는 각종 장치물, 분수와 야자수, 조형적으로 다듬은 식물들과 조각상이 설치되었는데, 더욱이 건물이 들어설 자리에 있던 거대한 느릅나무를 둘러싸는 방식으로 유리 건축물을 완성하면서 바깥의 자연을 간단하게 안으로 끌어들였다. 자연 상태에서는 불가능한 서로 다른 기후대의 식물들이 같은 공간 속에 존재하는 혼성적인 경관, 안과 밖의 경계가 모호해지고 자연의 한계가 사라진 낙원의 꿈은 공장에서 찍어낸 293,655장의 유리판[9] 구조 속에 만들어진 후 소비에트와 서구권에서 다양한 방식으로 진화한다.[10]

여전히 유효한 낙원의 꿈, 실천 도구로서의 생태학

자연에 대한 편안한 거리 두기와 향유의 대상으로 자연의 이미지를 소비하는 일은 동시대에도 다양한 형태로 재생산되고 있다. 젊은 세대를 겨냥한 식물원 같은 온실 카페나 오션뷰를 자랑하는 해변 카페가 호황을 누리고, 아름다운 자연 풍경은 "좋아요"를 유도할 수 있는 인스타그램의 강력한 이미지 중 하나가 되었다. 고급 호텔이나 쇼핑몰 건축주는 벽면녹화나 그린인테리어를 통해 그 내부의 상업적 논리를 착하게 만들어주는 식물 구매에 투자하며, 아름다운 자연을 조망하는 호텔이나 아파트는 그렇지 않은 경우에 비해 추가적인 비용을 요구한다. 최근 여의도에 개장한 초대형 백화점의 인테리어 콘셉트로 다시 등장한 온실 속 자연은 충실한 호객꾼 역할을 하고 있다. "숲세권"이라는 말이 나올 만큼 숲과 자연은 고급 주거단지의 품격과 미세먼지로부터 안전한 보호된 환경을 의미한다. 동시대의 보편적 현상으로 자리 잡은 자연의 상품화, 디지털 이미지화 과정에서 자연은 매우 파편적이고 시각적이며 추상적인 개념이 되는데, 이는 우리가 대중적으로는 여전히 수동적이며 회화적인 낭만적 자연관을 벗어나지 못했을 뿐만 아니라 최첨단 기술을 통해 강화되고 있음을 의미한다. 이상향으로서의 자연, 혹은 자연에 투사된 유토피아라는 근대의 꿈은 사라지고 장식과 형식만 반복되고 있다.

근대 도시에서 땅은 추상적이고 계량적인 존재, 좌표와 면적과 가격을 가진 거래의 대상이자 재산증식의 수단이다. 근대화 과정에서 땅의 의미는 사용가치에서 교환가치로 변화하는데,[11] 이 과정에서 특수해로서 존재하던 현실 세계의 땅은 서식처라는 맥락과 관계성을 상실한다. 크기와 형태 혹은 가격이 같더라도 산기슭의 땅과 도시 외곽의 개발 유보지, 하천변 범람원, 매립지의 땅은 그 위에서 자라나는 생태계가 다르고 그 생태계에 적응해서 사는 사람들의 삶이 달라진다. 땅을 둘러싼 관계성을 다루는 과학인 생태학(ecology)은 19세기 생물학의 파생 학문으로 시작하여 생리학, 형태학 혹은 분류학과 다른, 대상 자체의 특질에서 나아가 생물들 사이의 관계와 생물과 공간환경 간 상호작용을 탐구하는 학문으로 자리잡는다. 자연에서 "관계"와 "변화"에 주목하는 일은 세계를 인식하는 데 있어 중요한 전환점을 제공한다. 자연과의 일정한 거리, 그로 인한 관조적 태도가 주는 안정감은 자연과 나 사이에 발생할 수 있는 수많은 인과관계와 그로 인한 불확정성으로 인해 위협받는다. 생태학적 개념인 교란(disturbance)은 산불이나 기상 이변 같은 자연적 이유 혹은 개발이나 환경 오염처럼 사람이 개입한 어떤 사건에 의해 안정된 생태계의 구조와 종 구성이 크게 변화하는 현상을 의미한다. 밖으로부터 외삽된 극단적 이질성이 안정되었던 특정 세계를 흔들어 새로운 질서를 만들기 위한 자극을

9
http://tomchance.org/wp-content/uploads/2018/03/Glazing_the_Crystal_Palace.pdf
10
유리집에 구현된 유토피아의 계보에 관해서는 Soo Hwan Kim, "A Cultural Genealogy of The Glass House: Reading Eisenstein with Benjamin", e-flux journal #116 (March 2021), https://www.e-flux.com/journal/116/378537/a-cultural-geneology-of-the-glass-house/
11
Denis E. Cosgrove, 『Social Formation and Symbolic Landscape』(University of Wisconsin Press, 1998).

주는 것이다. 이러한 의미에서 교란은 기존 체계와의 단절 혹은 상호 간섭을 통해
외부적 자극에 반응하며 새로운 질서를 발생시키는 혁명적 속성을 갖게 된다.
교란은 생태계의 파괴라고 볼 수도 있지만 새로운 생태계를 만드는 생성의
과정이기도 하다. 생태계는 스스로를 갱신하기 위해 산불과 같은 내부적인 교란을
만들기도 하는데, 이러한 속성은 익숙한 세계에 대한 의심과 질문, 가치 전복, 새로운
인식과 발언 등 예술적 실천을 통한 세계의 자기 갱신적 속성과도 일치한다. 자연의
시간성, 불확정성, 유동성, 상대성, 복잡성은 한 컷의 정지 화면으로는 포착할 수
없는데, 이러한 사실은 자연을 인식하고 재현하는 매체의 변화를 요구하며 이는
나아가 인식과 재현의 주체가 개입하는 방식의 변화, 그로 인해 형성되는 자연관의
변화를 요청한다. "관계의 학문"인 생태학은 자연 인식의 주체를 단순한 구경꾼에서
개입하는 자, 자연의 새로운 질서를 만드는 행동의 주체로 만들 수 있는 계기를 만든다.
또한 생태학은 우리를 둘러싼 환경의 주체들을 동일한 위계에 위치시켜, 원근법이
작동하던 일방적인 시선에서 서로 마주 보는 시선으로 견인한다. 로스펠스가
『동물원의 탄생』에서, 근대의 식민지 인간 전시가 막을 내린 것은 "쇼에 전시된
사람들이 '환상적인 동물'로 보이기를 거부하기 시작하면서, 그들이 관객들과 마주
보며 동료 인간으로서 소통하기 시작"했기 때문이라고 지적한 대목은 중요한
영감을 준다. 자연의 소비자에서 자연의 공동생산자로, 일방적인 시선에서 마주
보는 시선으로, 재현이 아닌 실천으로 전환하는 데 있어 생태학적 상상력은 세계를
인식하고 변화를 실천하는 도구가 된다.

그렇다면 낙원이라는 이상향, 유토피아의 꿈은 여전히 필요한가. 유토피아의
본질은 현실 그 자체에 대한 엄중한 성찰과 비판에 있다. 바우만의 해석처럼,
근대의 유토피아가 앞으로의 세상에 대한 희망을 전제로 세계의 진보를
낙관적으로 표상하는 것이라면, 현대의 유토피아는 지금 세상에 대한 혐오에서
비롯한다.[12] 그렇기에 현대의 유토피아적 상상은 집단적이라기보다는 개인적이고
건설적이라기보다는 도피적이다. 기후변화와 팬데믹을 겪고 있는 우리에게는
포기와 비관이 더 익숙하게 느껴진다. 지구적인 위기를 겪고 있는 지금, 자연의
구체성과 총체성, 시간성과 복잡성의 의미를 회복하고 자연과의 관계를 재구성할
사건(들)이 필요한데, 이러한 변화의 계기를 만드는 원천에는 여전히 더 나은
세상에 대한 꿈과 상상이 있다. 우리 시대의 위험은 근대적 유토피아의 잔해보다
유토피아의 부재일지도 모른다.

김아연은 서울대학교 조경학과와 동대학원 및 미국 버지니아대학교
건축대학원 조경학과를 졸업하고, 조경 설계 실무와 설계 교육 사이를
넘나드는 중간 영역에서 활동하고 있다. 도시 속 다양한 스케일의
조경 설계와 연구 프로젝트를 담당해왔으며 동시에 자연과 문화의 접합
방식과 자연의 변화가 가지는 시학을 표현하는 설치 작품을 만들고
있다. 대표적 공공미술 프로젝트로 베니스 건축 비엔날레 한국관 설치작
〈블랙메도우: 사라지는 자연과 생명의 이야기〉(2021), 디에이치 아너힐즈
헤리티지가든 〈메도우카펫〉(2020), 녹사평역 공공미술 프로젝트
《숲 갤러리》(2018) 등이 있다. 자연과 사람의 관계에 대한 아름다운
꿈과 상상을 현실로 만드는 일이 조경이라 믿고, 이를 사회적으로
실천하는 일을 중요시 여긴다. 현재 서울시립대학교 조경학과 교수이자
스튜디오테라, 그리고 조경 플랫폼 공간 시대조경 일원으로 활동한다.

12
지그문트 바우만, 『모두스 비벤디:
유동하는 세계의 지옥과 유토피아』,
한상석 옮김(서울: 후마니타스,
2010).

A Disappearing Dream:
Nature as Utopia

Kim Ah-Yeon

Professor of Landscape Architecture at the University of Seoul

The Genealogy of Urban Gardens "園"

Cities are an invention of modernity. Different types of gardens "園", such as public parks "公園", botanical gardens "植物園", or zoological gardens "動物園", which offer something unordinary to modern man's everyday life, are also a spatial invention of modernity, setting up boundaries within a city to adapt and provide nature.[1] The beginning of public parks was a response to the demand of the growing civil society, to open to common people the royal gardens and hunting grounds that were nature within a city enjoyed by the privileged. Furthermore, a range of urban problems including horrible living conditions caused by rapid industrialization and urbanization, issues of hygiene and diseases, environmental pollution, and crime led to a search for new alternatives in urban planning; in particular, as miasma was specified as the cause of epidemics such as cholera, which struck Europe in the 19th century, it came to be widely understood that space is needed to provide contact with nature which provides clean air.[2] A telling example would be Birkenhead Park in the hinterland of Liverpool, an industrial city in England, which was the first citizens' park construction initiated by its citizens. Frederick Law Olmsted was deeply impressed by the park during his visit, which led him to conceive the idea for Central Park in New York. Considering New York's terrible urban conditions at that time that "might have needed an asylum the size of Central Park if the park hadn't been built," public parks were a strong prescription in the most ingenious appearance for citizens struggling through the consequences of modernization.

Similarly, we can say botanical gardens and zoological gardens were a spatial by-product generated by the explosive growth of the commodity economy and by colonization and international trade between Western powers through the 18th and 19th centuries following the Industrial Revolution in Europe. Although the origin of botanical gardens can be traced to medieval herbaries, which served practical purposes of research and cultivation of medicinal herbs, botanical gardens in the modern sense are an institutional device for collection, classification, preservation, research, and display of plants discovered by Western powers as they colonized tropical or East Asian regions, as taking control of new plants was equivalent to taking control of new territories. Control of climatic factors was essential in order to preserve (sub)tropical plants thriving in environments different from Europe. Through greenhouse architecture utilizing steel and glass—now mass-produced as a result of the Industrial Revolution—people succeeded in taming the exotic nature and bringing it indoors. A typical example is the Crystal Palace in the Great Exhibition of London in 1851, and it is not a coincidence that its designer Joseph Paxton was a gardener rather than an architect.

Zoological gardens with a more violent genealogy were an evolved form of the menagerie in the 17th century that were exhibited in palaces and featured animals captured from the wild. Palaces in many European countries competitively built menageries, since

[1]
See Hwang Juyoung (2014), "Urban Parks as a Modern Invention of London and Paris in the Nineteenth Century," Ph.D dissertation of the Graduate School of Environmental Studies, Seoul National University for a rich discussion on urban parks as modern invention.

[2]
Miasma theory, which believed "miasma" to be the cause of epidemics in those days, was debunked when the spatial relationship between cholera, a waterborne disease, and well pumps was proven. See Steven Johnson, *The Ghost Map: The Story of London's Most Terrifying Epidemic —and How It Changed Science, Cities, and the Modern World*, trans. Kim Myeongnam (Gimmyoung, 2020).

도시와 자연, 그 경계에서

conditioning wild animals into a spectacle represented
a power to dominate nature. Among all of these, the menagerie
at the Schönbrunn Palace in Austria was later opened to the public,
becoming the first modern zoo. In the late 19th and early 20th
centuries, not only animals but also humans became commodities
of international trade due to the influence of imperialism,[3] and
this eventually led to the invention of spaces for an effective display.
Around that time, Tierpark Hagenbeck (1907), named after Germany's
Carl Hagenbeck Jr., a man who had accumulated enormous
wealth from international animal trade, adopted a system of
panorama exhibits that allowed a panoramic view of the animals
by approximating their natural habitats without barred cages,
which is considered to be the forerunner of contemporary ecological
zoos. Rothfels makes a significant observation, however, in that
Hagenbeck's methodology of an exhibition was only conceived for
reasons of human-centered aesthetics, reducing the ethical discomfort
of visitors who needed to see animals in cages and arranging
animals and their habitats into a landscape.[4]

The modernization process disassembles and idealizes nature
at the same time. The reason why nature came to be regarded
as an aesthetic object that could be possessed and appreciated was
that scientific and technological development made it possible
to understand it as something controllable and intelligible by
scientific principles. With uncertainty and fear removed, nature could
now become something to contemplate. A scientific revolution and
Enlightenment approach to nature, that is, "disenchantment," entailed
"re-enchantment," a romantic and aesthetic reaction to it,[5] and the
idealization of nature progressed as a process of two opposing views
on nature containing and interacting with each other. Urban "gardens"
were institutionalized in terms of space and organized in terms of
landscape. Parks, public gardens, botanical gardens, zoological
gardens, and even "ecological gardens" that emerged in our age all
contribute to the building of collective representation and direction
towards nature by the public, essentially people who emerged as
nature's spectators and flâneurs. Nature that is controllable by science
and technology, boundaries that contain nature, and the public
that emerged as appreciators of nature are what urban planning
facilities that provide nature have in common. These modern forms of
urban "gardens" possess a double mechanism: they conceptually
form, inside a city, a paradise that exists outside the city and
materializes such paradise into a concrete entity. The utopian dream
of paradise projected onto nature unfolds mainly in two ways, the first
of which is a picturesque garden, which turns an ideal landscape
sought by landscape paintings into real space. Arkadia, an idealized
landscape of an idyllic scene from ancient myth, prevailed in Europe
during the modernization of urban gardens and formed a new idea of
the natural landscape. During the transitional period from the Middle
Ages to modernity, feudal lords pushed forward with enclosure,
a process of enclosing and privatizing common lands for the high
value-added wool industry. For landowners and the emerging capitalist
class, meadows with sheep meant lands you could own, lands that
produce wealth, and lands you could control. Workers, on the other
hand, faced poor urban conditions and came to develop a regressive
attitude of longing for unharmed nature before industrialization,
the countryside they had left behind being the archetype. The
"picturesque" style created an exquisitely middle-ground nature
where the class conflict of bourgeoisie and workers became diluted.

3
The exhibition of indigenous
people under colonization
lead to the human zoos at
major universal expositions.
See Joo Ganghyeon,
International Expositions
(Blue&Note, 2012), Park Jinbin,
The History of Building White
Nations(LP. 2006)
4
Nigel Rothfels, Savages and
Beasts: The Birth of the Modern
Zoo, trans. Lee Hanjoong (Jiho,
2003)
5
David Harvey, Justice,
nature, and the geography
of difference(Wiley-Blackwell.
1997), Jin Jongheon,
"Environmental Implications
of Landscape Research:
Focusing on Romantic
Landscapes," Journal of
cultural and historical
geography 21, no. 1(2009):
149-160.

A peaceful scene of sheep eating grass on meadows that peasants had left was introduced into the everyday life of citizens as parks via paintings and gardens.[6] In other words, the picturesque provided the figurative principle for citizens' parks, such as Birkenhead Park in England and Central Park in New York, the idea of equality in a democratic society, and the view of nature as a paradise within a city.

Another type of modern paradise is materialized as immediate evidence of the development of scientific technology and the evolution of commodity capitalism. Here, nature is contained in a more extreme form of fence, a piece of architecture: greenhouse architecture introduced in botanical gardens and universal expositions. In the climate of Europe with four seasons, getting through winter would have meant getting through poverty and death. The always-green tropical plants are an important mark of the Garden of Eden that symbolizes abundance and permanence. Medieval Europeans believed that paradise existed somewhere in the "Orient."[7] Exotic plants discovered in the expeditions for a paradise that is not here but somewhere[8] were both a symbol of immortality that could overcome climatic disadvantages continental Europe and of nature captured by the conquerors, of civilized savagery.

Greenhouse as an enormous respirator that disabled even the biggest revenge of tropical plants taken to Europe, that is, perishing, was an architectural representation of the images of paradise: wealth and immortality, and conquest and civilization symbolized by the tamed tropics. Glass architecture rejects traditional dichotomy in architecture, such as indoor/outdoor, inside/outside, light/darkness, and walls/ceilings; by technologically incorporating the wild and nature into them, buildings as shelters from uncertainty and fear of wild nature and buildings that used to be antagonist to nature realized the modern dream of paradise within a city. Inside the Crystal Palace at the Great Exhibition of London in 1851, a range of facilities that represented abundance and pleasure in garden design, fountains, palm trees, and figuratively polished plants and sculptures were installed. Moreover, a piece of glass architecture ended up surrounding the big elm tree that stood where the building was supposed to be erected, simply encompassing outside nature. The hybrid sight of plants from different climates sharing a space, something impossible in natural conditions, and the dream of paradise with a blurred border of inside and outside and with the limits of nature removed wasla produced inside the structure of 293,655 glass panels manufactured in factories.[9] This is then evolved in different ways in the Soviet and Western worlds.[10]

The Dream of Paradise is Still Valid:
Ecology as a Practical Tool

The attitude of comfortably distancing from nature and consuming its image as an object of appreciation is reproduced in various forms in the contemporary age as well. Greenhouse cafés similar to botanical gardens targeting young customers or beachside cafés with an ocean view are immensely popular, and beautiful landscapes have become one of the powerful images on Instagram that can attract many "likes." Owners of luxurious hotels or shopping malls invest in buying plants that will neutralize their commercial objectives, with green walls and green interior designs; hotels and apartment complexes looking over beautiful nature cost more than those without such a view. Nature in a greenhouse has reemerged as a concept for interior design, as seen in the new mega-scale department store

6
Extreme greed, absurdities, violence, and inequality witnessed during the transitional period between the Middle Ages and modernity led Thomas More to write his masterpiece Utopia. More indicates that what kills people is sheep, but an idyllic scene of sheep enjoying themselves in a landscape garden plays an important role in forming a utopia within a city. It is effectively seen in "sheep meadow" in New York's Central Park.

7
Lee Jongwhan, *From the Garden of Plants in Paris to Dejima Museum*(Haenamu, 2009)

8
Utopia is a compound of "topos (land, world)" and the prefix "eu," which has a double meaning of "absent" or "good."

9
http//tomchance.org/wp-content/uploads/2018/03/Glazing_the_Crystal_Palace.pdf

10
Soo Hwan Kim, "A Cultural Genealogy of The Glass House: Reading Eisenstein with Benjamin", *e-flux journal* #116 (March 2021), https//www.e-flux.com/journal/116/378537/a-cultural-geneology-of-the-glass-house/

recently opened in Yeoido, Seoul, and successfully attracting many customers. The newly coined term "forest district" shows that forest and nature stand for the class of luxurious residential complexes and a safe environment protected from fine dust. In the process of commodification and digital-imaging of nature, now a universal phenomenon of our times, nature becomes a very fragmented, visual, and abstract concept, which means that our popular understanding is not only still caught up in a passive, picturesque, and romantic idea of nature but also is intensified by state-of-the-art technologies. Nature as an ideal, or the modern dream of utopia projected on nature is gone and what is being repeated is only decoration and form.

In modern cities, the land is something abstract and quantitative, something that has a coordinate, dimension, and price as an object of trade and means of increasing property. The significance of land changes from use value to exchange value during the modernization process,[11] during which the actual land that used to exist as a particular solution loses its context and relationality as habitat. A piece of land at the foot of a mountain, a development reservation district at the edge of a city, a flood plain by a river, and a piece of reclaimed land can have the same size and shape but the ecosystems growing on them are different, which also affects the human lives that adapt to those ecosystems. Ecology, the study of relationalities around the land, began as a derivative field of biology in the 19th century before establishing itself as the study of relationships of organisms and interactions between organisms and their spatial environments, moving beyond the properties of organisms themselves, unlike physiology, morphology, or taxonomy. Focusing on "relationships" and "changes" in nature offers an important turning point in the perception of the world. A certain distance from nature and a sense of safety from the contemplative approach that f ollows can be threatened by countless causal relationships and the uncertainty they suggest. Disturbance as an ecological concept indicates a major change in a stable structure and species composition of an ecosystem due to natural causes such as fires or weather anomalies, or human-induced events such as development or environmental pollution. An external injection of extreme foreignness shakes up a particular world that used to be stable, giving stimuli for creating a new order. In this sense, a disturbance comes to take on a revolutionary quality that generates a new order by responding to external stimuli via severance from the established system or via mutual interference. It could be seen as the destruction of an ecosystem, but it is also a process of generating a new one. Sometimes the ecosystem produces internal disturbances like fire in order to renew itself, and such a property corresponds to the self-renewing quality of a world which uses an artistic practice to do so: doubts and questions for the world we are familiar with, subversion values, and new perceptions and statements. The temporality, indeterminacy, flexibility, relativity, and complexity of nature cannot be captured in a single still image, and this fact asks for changes in the media that perceive and represent nature, and further, in how the subject of perception and representation gets involved and in the views on nature it produces. In "The study of relationships," ecology generates an opportunity to turn the subject perceiving nature from a mere spectator to the one who intervenes and an agent of action for creating a new order. It also positions subjects in the environment surrounding us within the same hierarchy, transforming

11
Denis E. Cosgrove, *Social Formation and Symbolic Landscape* (University of Wisconsin Press, 1998).

the unilateral gaze within which the law of perspective operates into a mutual one. In *Savages and Beasts: The Birth of the Modern Zoo*, Rothfels provides us with an important inspiration when he wrote that modern human zoos came to an end because "the people on display began to refuse to be seen as 'fantastical animals' and come face to face with the visitors to communicate with them as fellow humans." In the transition from nature's consumer to its co-producer, from a unilateral gaze to a mutual one, and from representation to practice, ecological imagination becomes a tool for understanding the world and practicing changes.

So, do we still need the ideal of paradise, the dream of utopia? The essence of utopia lies in the rigorous reflection and criticism of reality itself. As Bauman observes, if the modern utopia is an optimistic representation of the world's progress based on the hope for its future, the contemporary utopia stems from hate towards this world.[12] Therefore, contemporary utopian imagination is individual rather than collective, and avoidant rather than constructive. For us who are currently facing climate change and pandemics, resignation, and pessimism feel more familiar. In this global crisis, we need event(s) that can restore the meaning of nature's specificity, totality, temporality, and complexity—then reorganize our relationship with nature; at the source of an opportunity for such a change lies a dream of imagining of a better world. The danger of our age may not be the debris of a modern utopia, but the absence of utopia.

Kim Ah-Yeon studied landscape architecture at Seoul National University and its Graduate School before graduating from the Graduate School of Architecture at the University of Virginia with a major in landscape architecture. Kim is currently working in the middle area of landscape architectural design and design education. She has worked on a range of design and research projects of urban landscape architecture of different scales and is creating installation works that demonstrate the ways of joining nature and culture and the poetics of changes in nature. Her major works in public art include *Black Meadow* (2021), an installation at the Korean Pavilion at the Venice Biennale of Architecture; *Meadow Carpet* (2020) of The H Heritage Garden; and *Forest Gallery*, a public art project at Noksapyeong Station. She believes what landscape architecture does is to realize the beautiful dreams and imagination about the human-nature relationships and values the social practice of it. She is currently a professor in landscape architecture at the University of Seoul and a member of Studio Terra and a platform called Space Epoch Landscape Architecture.

12
Zygmunt Bauman, *Liquid Times: Living in an Age of Uncertainty*, trans. Han Sangseok (Humanitas, 2010).

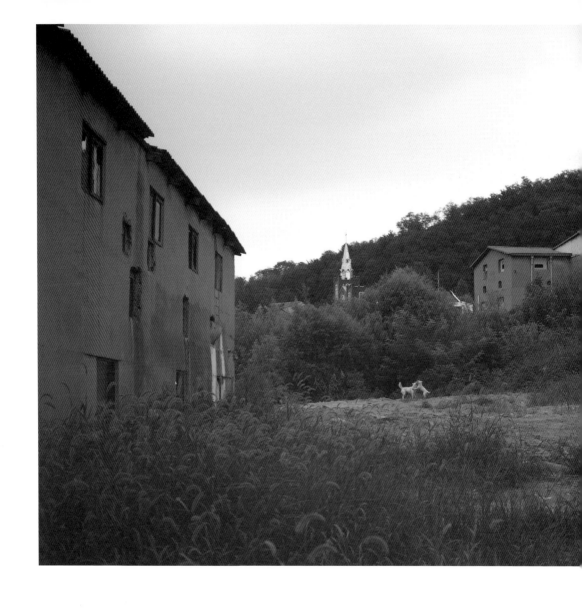

정재경
어느 마을
2019, 싱글채널 무빙이미지, 4K, 흑백, 사운드, 12분

Jung Jaekyung
A Village
2019, Single channel, moving image, 4K, monochrome, sound, 12min

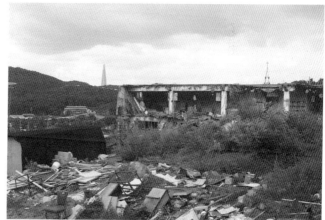

정재경
어느 집
2020, 싱글채널 무빙이미지, 4K, 흑백, 사운드, 12분

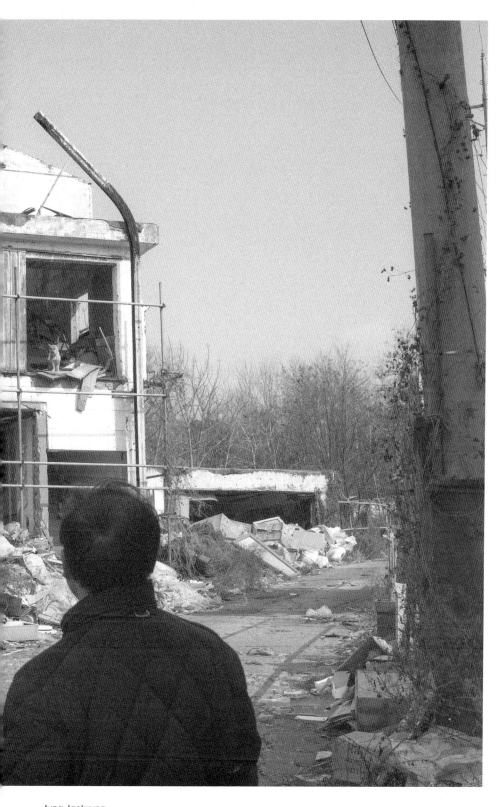

Jung Jaekyung
A House
2020, Single channel, moving image, 4K, monochrome, sound, 12min

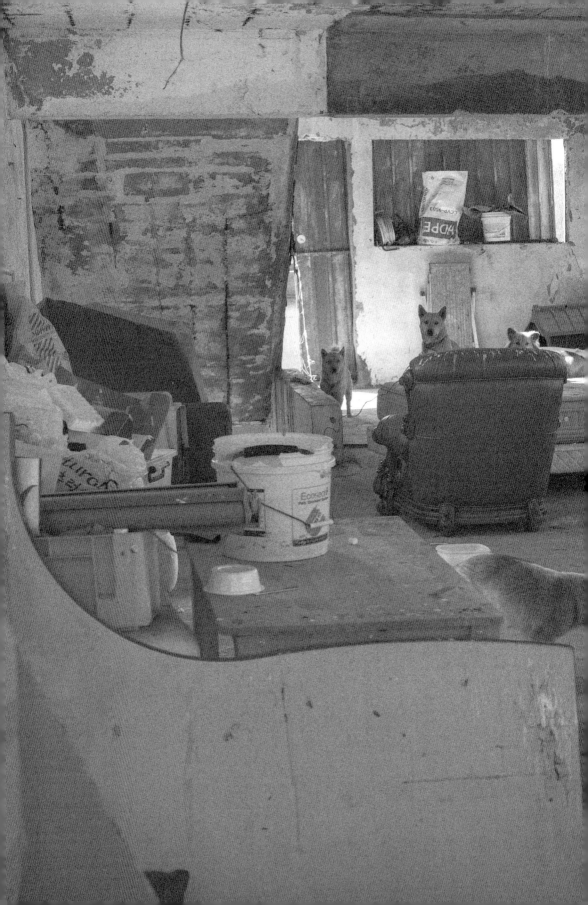

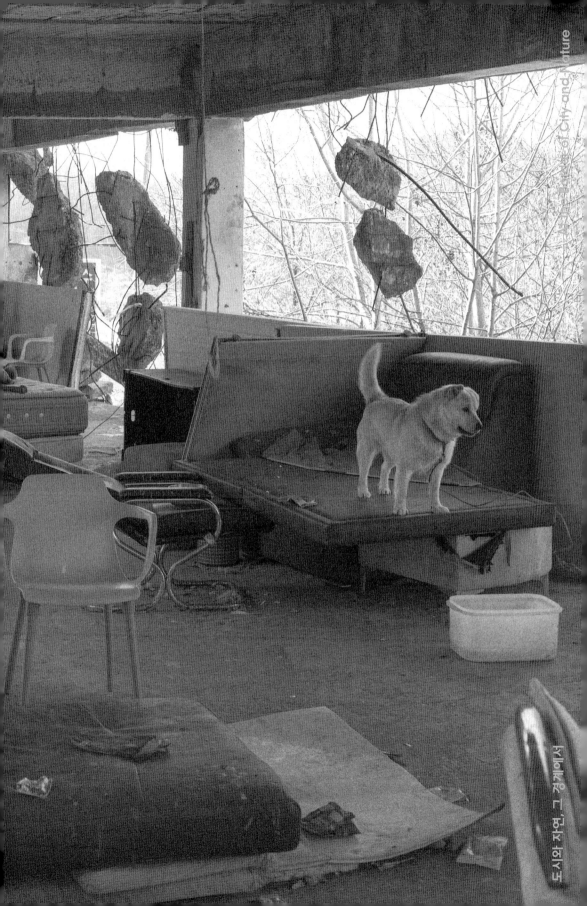

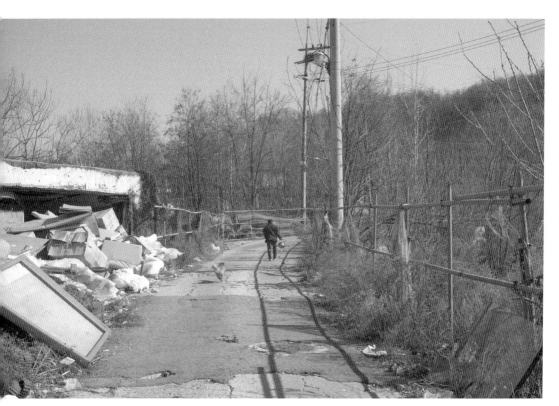

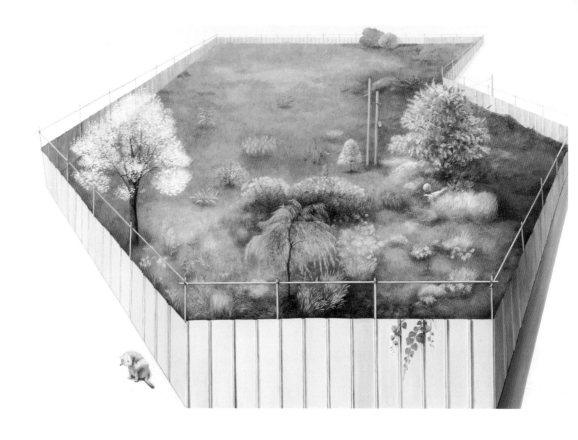

김라연
도시의 섬 I
2012, 캔버스에 유채, 112.1×162.2cm
서울시 소장

Kim Rayeon
Island of City I
2012, Oil on canvas, 112.1×162.2cm
Seoul City collection

194

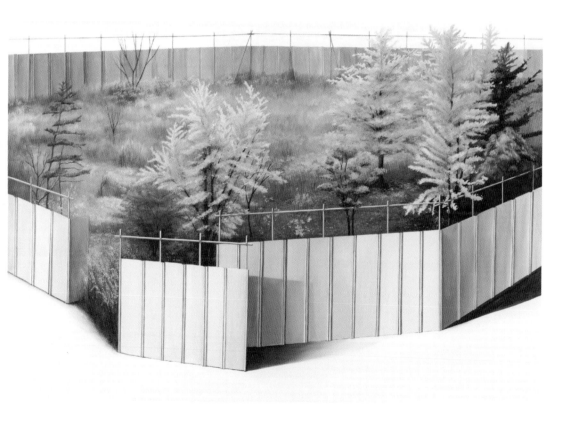

김라연
도시의 섬 II
2013, 캔버스에 유채, 112.1×193.9cm

Kim Rayeon
Island of City II
2013, Oil on canvas, 112.1×193.9cm

도시와 자연, 그 경계에서

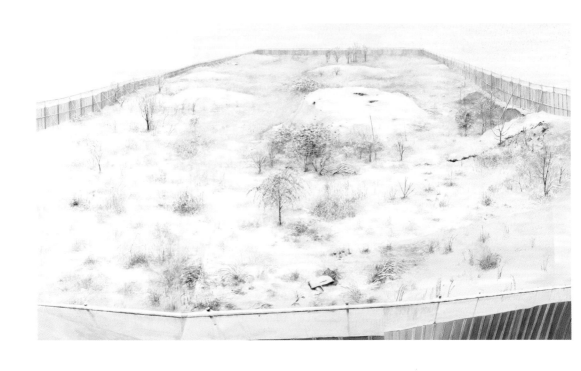

김라연
도시의 섬 III
2013, 캔버스에 유채, 112.1×193.9cm

Kim Rayeon
Island of City III
2013, Oil on canvas, 112.1×193.9cm

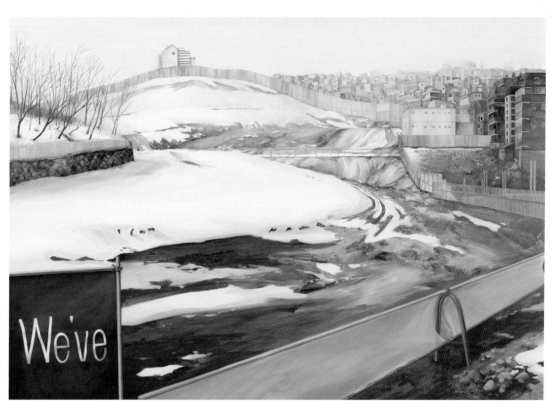

김라연
We've (위브)
2013, 캔버스에 유채, 112.1×162cm

Kim Rayeon
We've
2013, Oil on canvas, 112.1×162cm

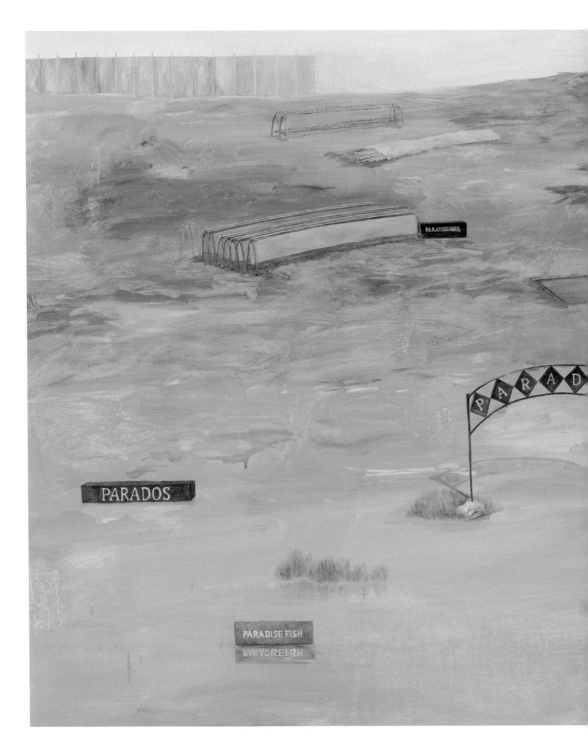

김라연
파라다이스의 거리 I
2016-2017, 캔버스에 유채, 112.1×193.9cm

Kim Rayeon
Fragments of paradise I
2016-2017, Oil on canvas, 112.1×193.9cm

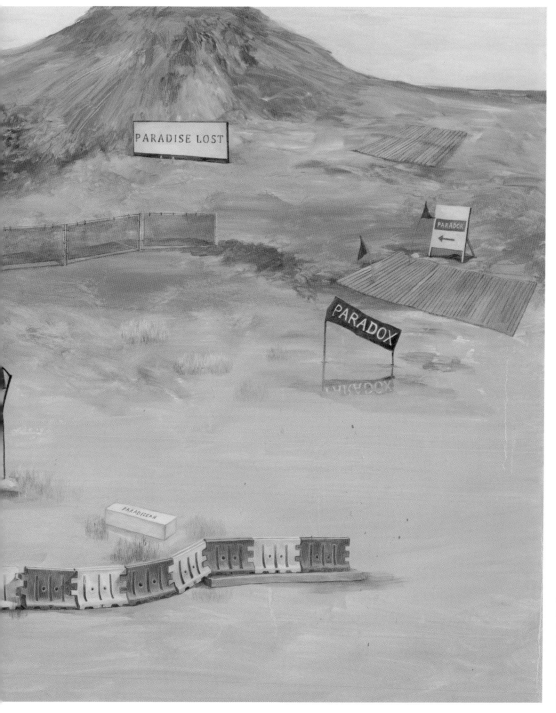

김라연
어느 곳을 기억하다
2019, 캔버스에 유채, 116.8×162cm

Kim Rayeon
To remember a place
2019, Oil on canvas, 116.8×162cm

At the Border of City and Nature

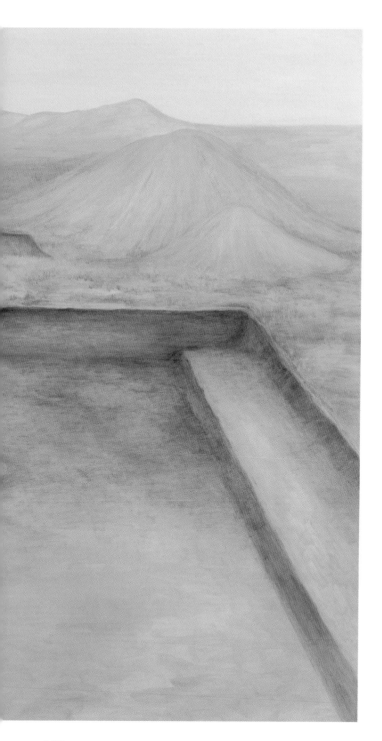

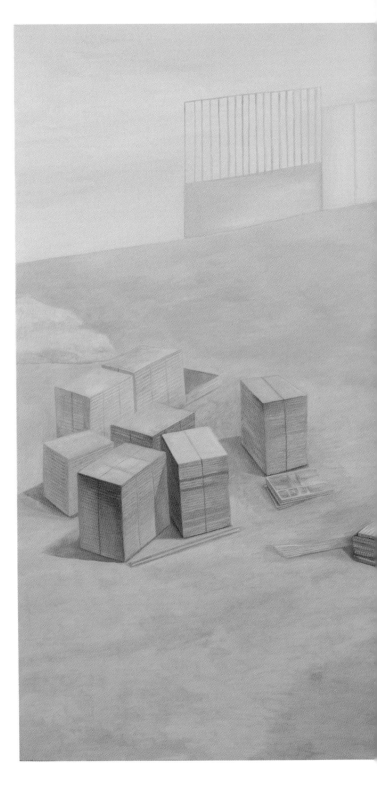

김라연
어느 산을 기억하다
2019, 캔버스에 유채, 130×176.5cm

Kim Rayeon
To remember a mountain
2019, Oil on canvas, 130×176.5cm

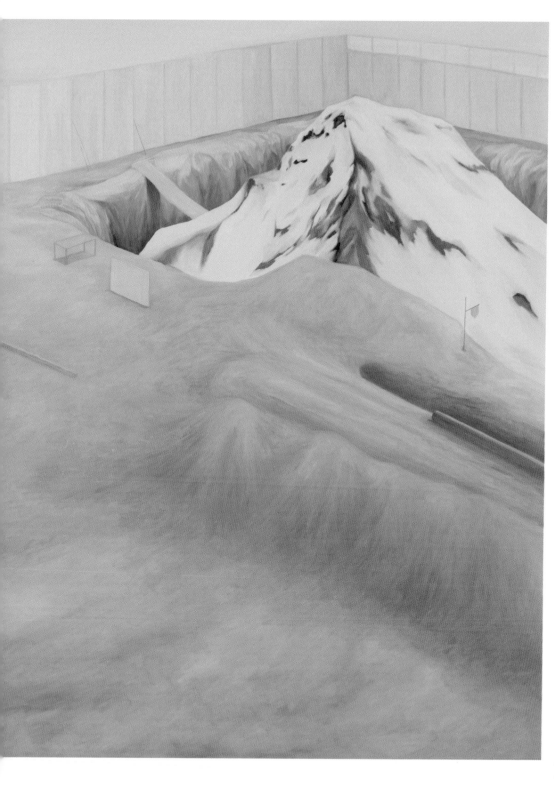

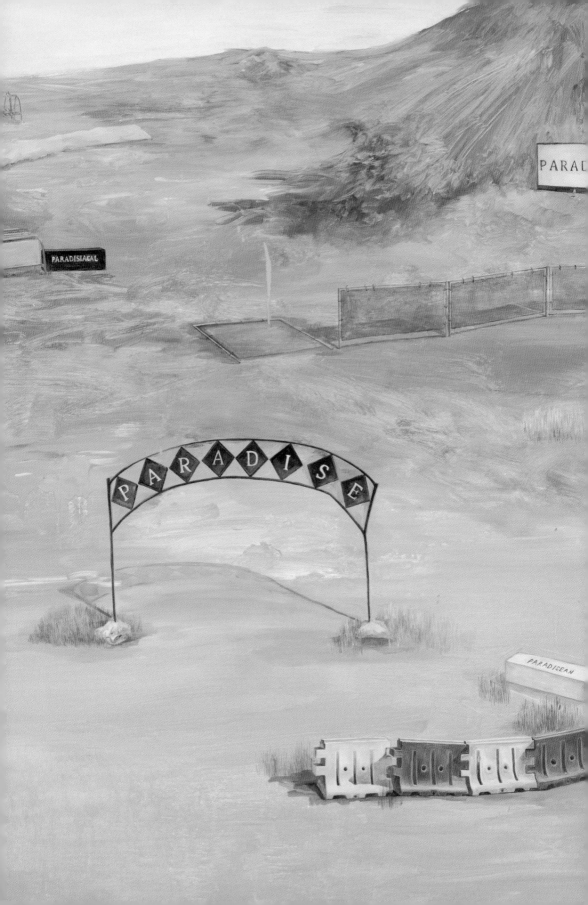

함께
살기 위해

우리가 동물과 식물, 자연과 함께 살기 위해서는 서로를 알기 위한 노력이 필요하다. 모습은 다르지만 차이를 인정하고 서로에 대한 존중 나아가 생명에 대한 존중의 자세는 공존을 위한 기본적 요건이다. 또한 인간이 가진 힘이 공존을 위한 이로운 방향으로 쓰일 때 변화의 시작을 발견할 수 있다. 여기에는 의도적으로 외면했던 타자의 고통이라는 진실을 직면하고자 하는 용기가 필요하다. 작은 관심과 새로운 시각으로 개별 존재를 발견해나가는 작품들을 통해 동식물, 자연이 인간에게 어떤 존재인지, 우리가 우리에게 어떤 존재가 될 수 있는지 그 관계성에 대해 생각해 볼 수 있을 것이다.

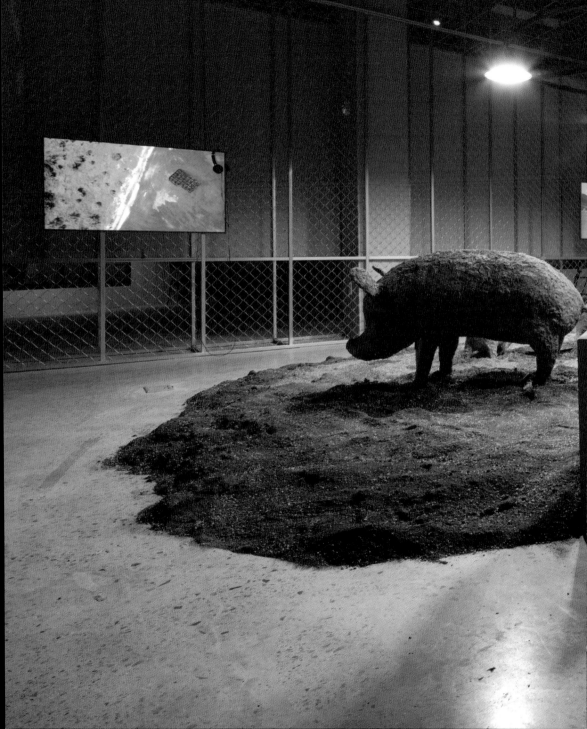

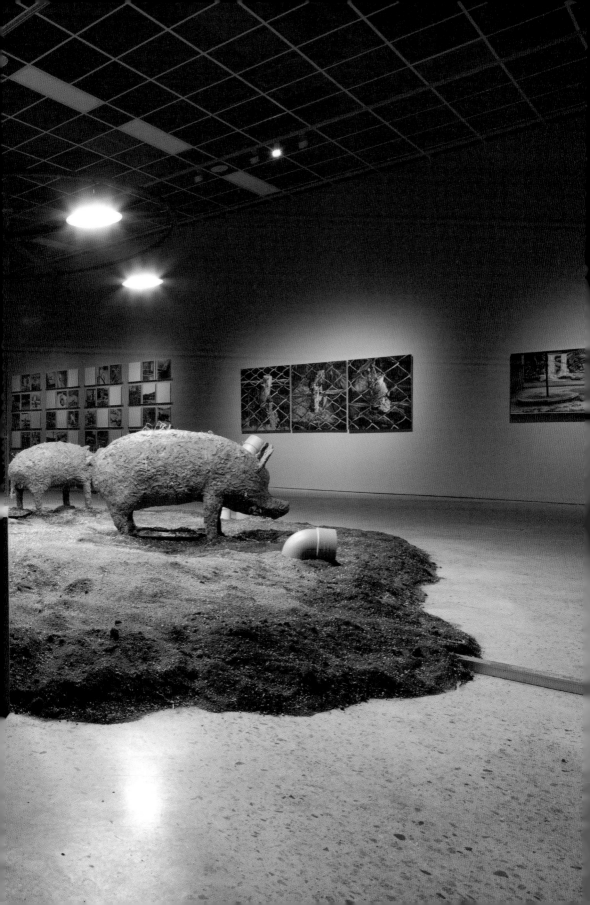

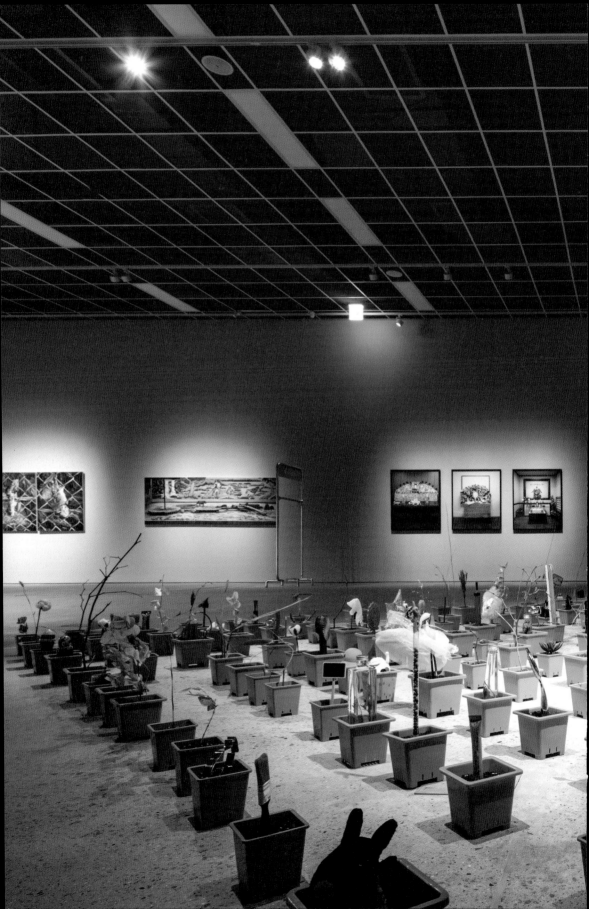

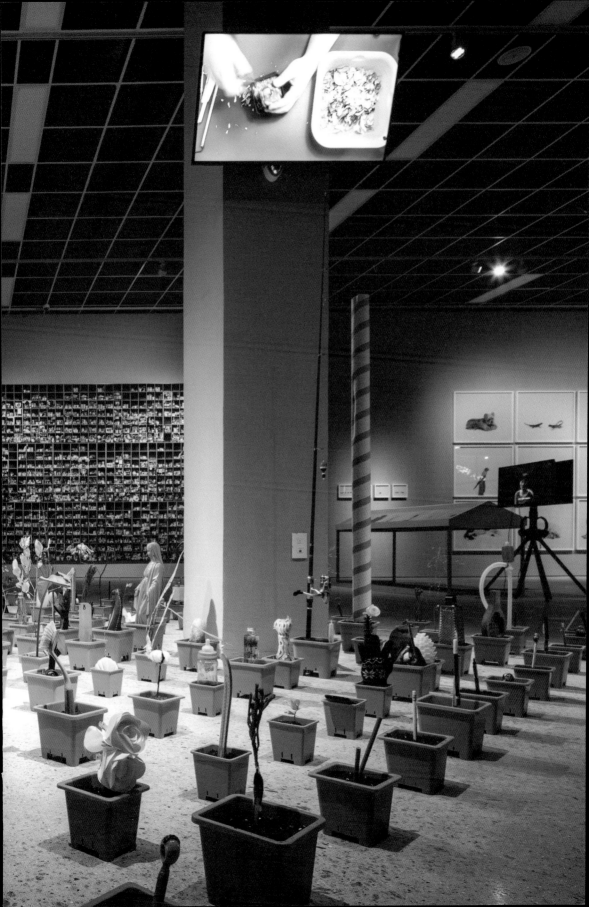

To Live Together

In order to live in harmony with animals, plants, and nature, we need to make efforts to learn about each other. The basic requirement for coexistence is the acknowledgment of differences and respect for each other and life itself. Furthermore, only when we humans use our power for a beneficial way for coexistence can we initiate change. This requires the courage to face the truth about the suffering of others that we intentionally chose to ignore. These works, which work towards acknowledging the existence of different beings by caring more and adopting new perspectives, exhibit an opportunity to ponder on our relationship with animals and plants; their meaning to us humans, and what we can be for each other.

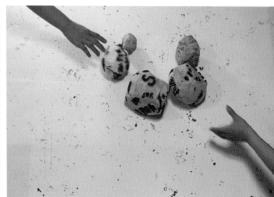

김라연
사라진 것들의 이름을 묻다
2015, 2채널 비디오, 3분 13초

Kim Rayeon
Call the name of the lost things
2015, 2Channel video, 3min 13sec

함께 살기 위해

김이박
식물 요양소
2021, 철제 선반, 선풍기, 온습도계, 식물재배 등, 식물 등
가변크기

KIM LEE-PARK
Botanical Sanatorium
2021, Steel shelf, fan, thermo-hygrometer, grow lights, plants, etc.
Variable size

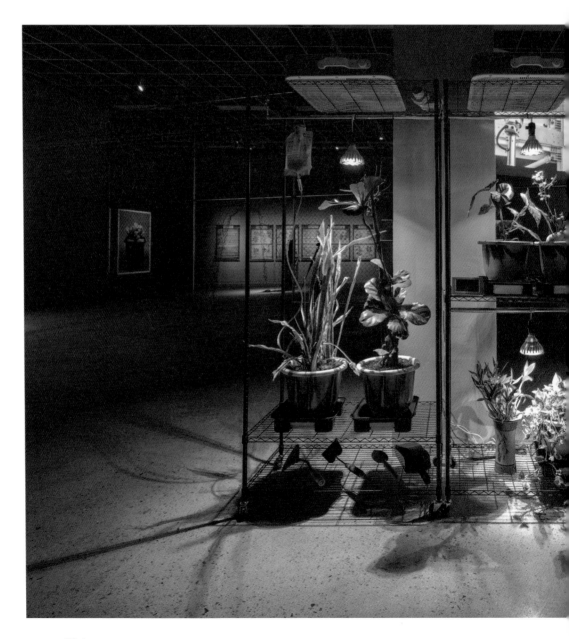

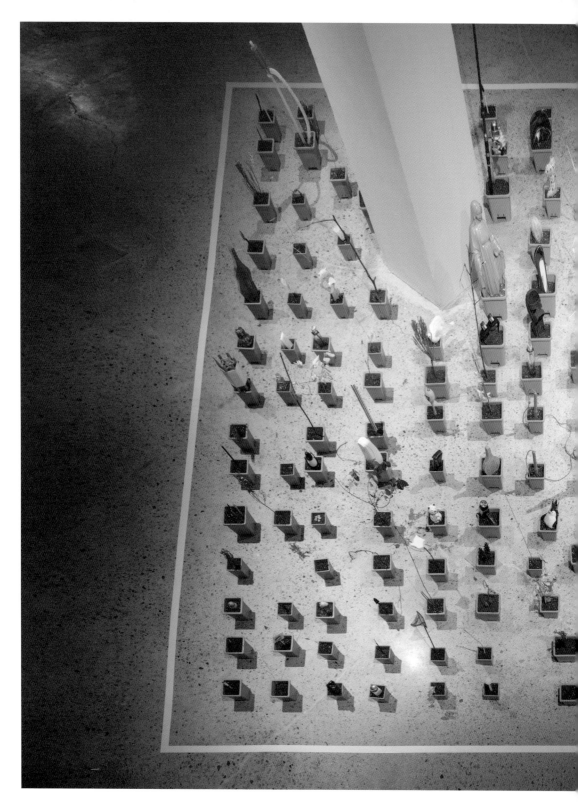

김이박
사물의 정원_청주
2021, 화분, 사물, 채집된 식물, 흙, 가변크기

216

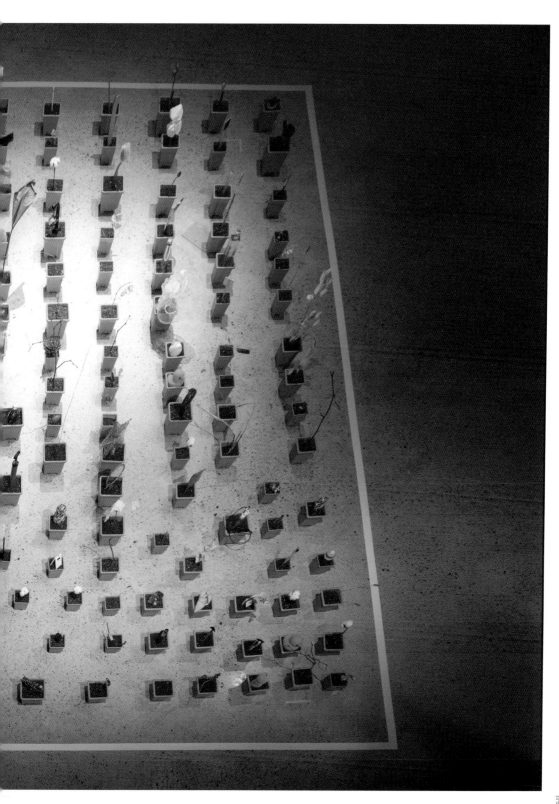

KIM LEE-PARK
Garden of Things_Cheongju
2021, Flower pots, objects, collected plants, soil, Variable size

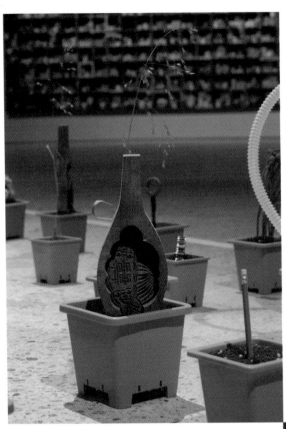

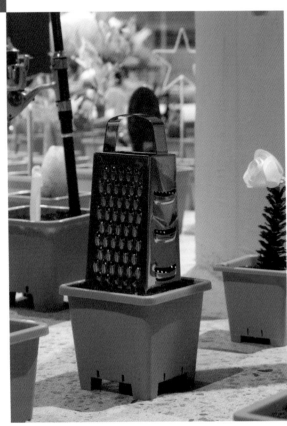

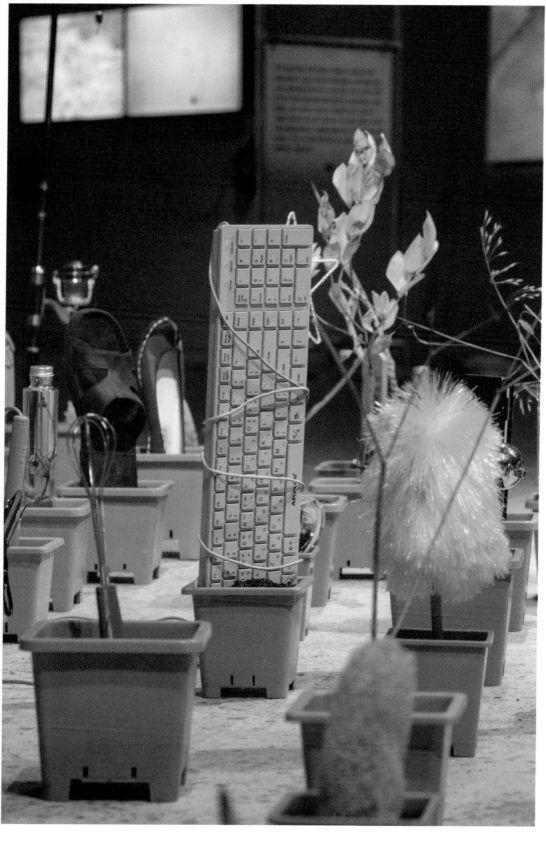

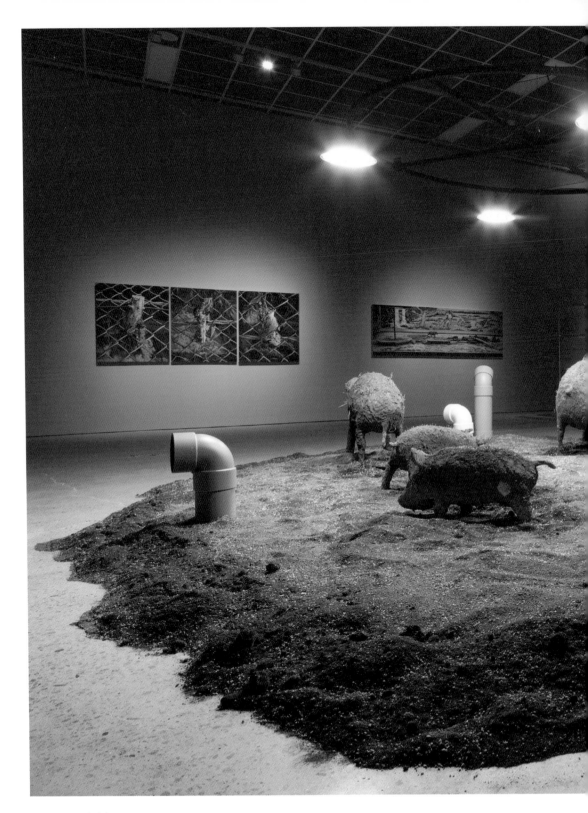

송성진
Reincarnation..일요일(다시 살..일요일)
2021, 흙으로 만든 돼지,채집된 흙, 식물 씨앗, 파이프, 영상, 사운드 등, 가변크기

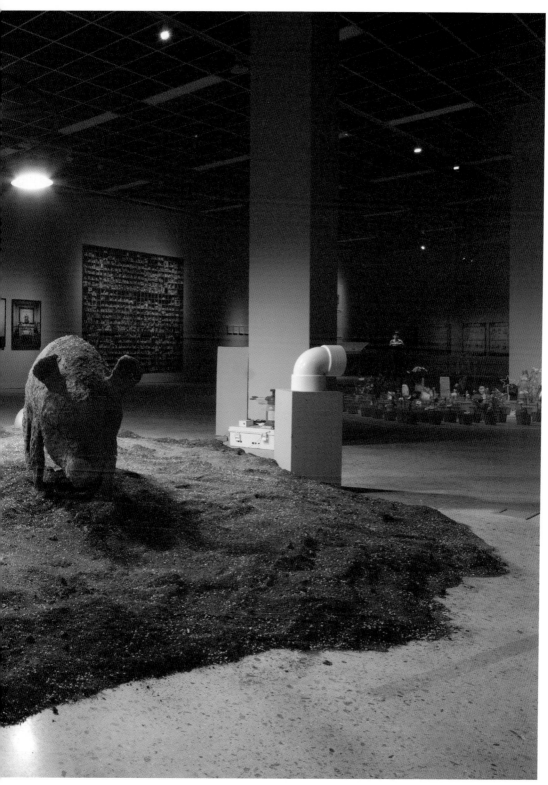

Song Sungjin
Reincarnation..Sunday
2021, Clay pigs, collected soil, seed, pipe, video, sound, etc, Variable size

221

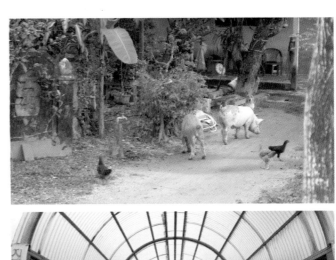

송성진
있으나 없는: 너머 2
2021, 싱글 채널 비디오, 4분 12초

Song Sungjin
Non-existent but-existent: beyond
2021, Single channe video, 4min 12sec

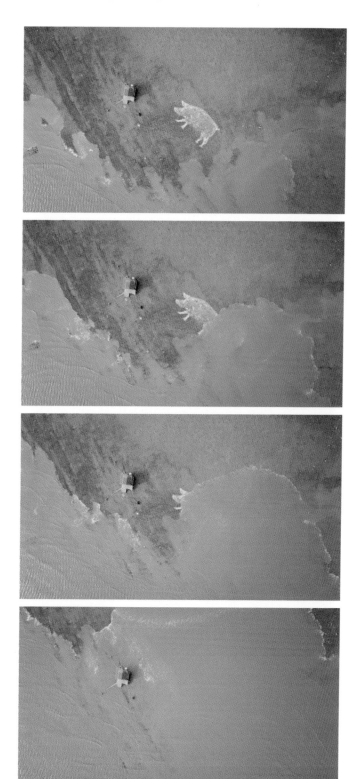

송성진
돼지는 없다
2019, 싱글 채널 비디오, 4분 12초

Song Sungjin
There is no the pig
2019, Single channel video, 4min 12sec

223

송성진
Reincarnation..일요일(다시 살..일요일)
2020-2021, 싱글 채널 비디오, 15분 47초

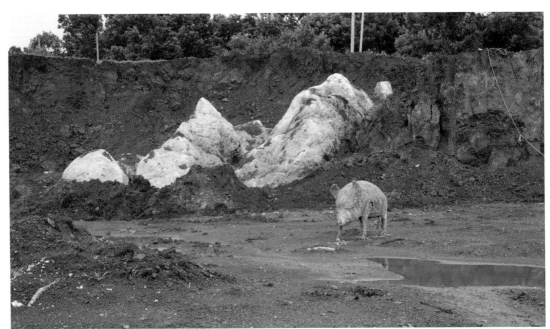

Song Sungjin
Reincarnation.. Sunday
2020–2021, Single channel video, 15min 47sec

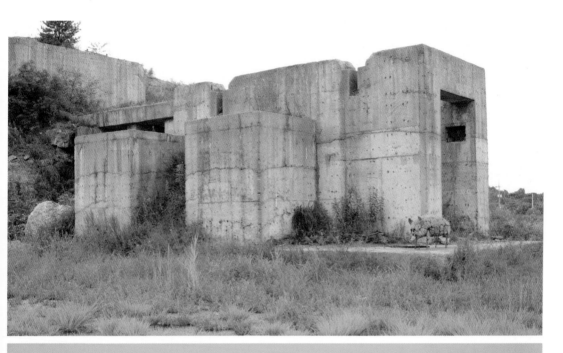

돼지/돼지고기.

소리를 내는, 살아 있는 것들을 아주 많이 땅에 묻은 일을
누군가는/당신은 여전히 기억한다. 매해 반복되고 있다.
그 장면들은 당신에게 충격과 상처를 주었을 테지만,
어쩔 도리없이 잊혀졌다. 하지만 사라지지 않았으며,
그것들/그들은 여전히 있다. 땅 위에서 땅 밑으로 밀어 넣었고,
덮었을 뿐이다. 2018년, 그 흔적을 찾아보기로 했다.
매몰지 정보는 '리' 단위 정도만 나와 있어 무작정 논두렁을
걸으며 표지판을 찾아다녔다. 매몰 당시 언론에는 잔혹한
보도 사진들, 비현실적으로 큰 숫자들, 트라우마의 후일담들이
쏟아져 나왔지만 실제 땅에는 그런 극적인 흔적들은
거의 남아 있지 않다. 한 매몰지에는 마른 땅에 잡풀이
우거져 있고, 밟아보니 물렁거렸다. 줄이 쳐진 가장자리에
다다르니 또 다른 표지판이 있었다. 그 지역에서는 해를 이어
살처분이 시행되었던 것이다. 밟고 서 있던 그 땅 아래 1만
8천두, 그곳에서 바라보이는 땅 아래 1만 6천두. 그리고
그 옆의 축사 안에도 돼지들이 가득 차 있었다. 쓸모를 벗어난,
문제가 일어난 그것들을 처리하는 방식으로 우리 사회는
'폐기'를 선택했다. 정확히 말해 완벽한 폐기가 아닌 장소를
옮긴 것, 은폐에 불과하다.

돼지/고기.

2019년 새로 찾은 작업실은 작은 공장들과 축사들이 섞여 있는
지역에 있었다. 돼지 분뇨와 소독제의 매캐한 냄새가 뒤섞여
공기 중에 늘 맴돈다. 현재와 같은 '고기' 유통 시스템에서,
'돼지'들에 밴 냄새는 '고기'가 되는 과정에서 배제된다.
거세를 하고, 약을 치고, 녹차 따위를 먹인다든지 하여 '돼지'는
'고기'가 되어 진열된다.

돼지고기. 돼지와 고기. 돼지와 고기는 전혀 다른
단어임에도 현대인의 뇌에서 돼지와 고기의 경계선은 흐릿하다.
돼지고깃집의 간판에는 귀여운 핑크빛의 돼지들이
웃고 있으나, 그들은 돼지가 아니라 돼지고기다. 돼지와 고기와
인간 사이에서, 고기를 빼내면 돼지는 인간에게 무엇인가?

이런 질문과 더불어 진행된 이 프로젝트는 '살'에 관한
이야기다. 그 살들은 고기로 생산되었으나 상품이 되지
못하므로 폐기되어 흙이 되었다. 묻혀서 물렁거리거나 마른
흙이 되었고 잡풀이 뻗어 나왔다. 그를 고기 아닌 '살'을 가진
이로 불러내어 보고자 했다. 매몰지에서 흙을 걷어내어 그
흙으로 도로 '살'을 빚었다. 흙으로 빚은 돼지는 이제 누구에게도
먹음직스러워 보이지 않으며, 누구도 그에게 '고기'를 붙여
부르지 않는다. 인간에게 고기가 아닌 돼지이기 위해서,
그것은 살아 있는 '살'이어서는 안 되는 것이다. 그를 육화하고
그와 동행한 이 작업은 일종의 제의적 여정의 기록이다.

— 송성진 작가노트

Pig/Pig meat.

Somebody/ you still remember(s) them—a whole lot
of them—buried alive, screaming. It is repeated every
year. As shocking and disturbing as those scenes
might have been for you, still, you could not help but
forget them. However, those things/they are not gone,
still there. Pushed from the ground above to beneath,
they are merely covered. In 2018, I decided to search
for their traces. The information on the locations of
burial was only indicated in li(unit) so I aimlessly
roamed around the rice paddies looking for boards.
At the time of burial, the media was awash with
horrifying photos, unrealistically high numbers, and
recollections of the trauma, however, almost no
noticeable traces were actually left on the ground.
One of the burial places I visited was dry and
overgrown with weeds, but it was soft when I stepped
on it. At one end of the place marked with ropes,
I found another sign. It indicated that a mass culling
was once again carried out there in the following year.
18 thousand were buried under the ground I stood
upon, and 16 thousand under which I could see from
there. And just next to the place I stood was a pigpen,
filled with pigs. Our society chose to 'discard' those no
longer useful or flawed. More precisely, it was a mere
cover-up, a relocation rather than a complete discard.

Pig/meat.

The new studio I got in 2019 was located in an area
with a mixture of small factories and pigpens. The air
was soaked with the pungent stench of pig manure
and disinfectant. In the current 'meat' distribution
system, such smell that permeates 'pigs' is removed
during the transformation process from 'pig' into 'meat.'
Castrated, disinfected, and allegedly fed with green
tea or whatnot, the 'pig' is turned into 'meat' and
displayed.

Pig meat. Pig and meat. Pig and meat are two
entirely different words but seldom viewed as two
separate concepts inside the brain of modern people.
Cute, pink pigs are smiling on pork restaurant signs,
but they are not the pig, they are meat. In the
relationship of pig, meat, and human, what would pigs
be for humans if they were no meat?

The project accompanied by this question deals
with 'flesh.' Their flesh was originally produced as meat
but could not be made into a product, thus it was
discarded and turned into soil. It was buried
and became a mushy or dry soil, weeds covering it.
I wanted to summon it not in the form of meat but 'flesh.'
I collected soil from the mass grave of pigs and formed
it to 'flesh.' The pig molded out of soil no longer looks
appetizing nor would anyone call it 'meat.' For humans
to view it as pigs than meat, it is not allowed to be
of living 'flesh.' This work, which gave shape to it and
accompanied it, is the record of some form of ritual
journey.

— Song Sungjin's Artist note

송성진
바다 개미 into the sea
2019, 싱글 채널 비디오, 5분 41초

Song Sungjin
Into the sea..Ant
2019, Single channel video, 5min 41sec

228

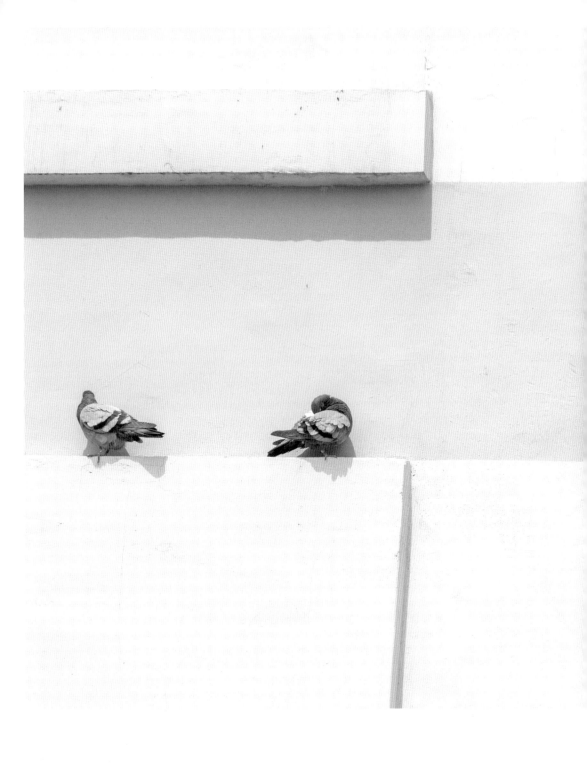

정재경
어느 기록소
2021, 싱글채널 무빙이미지, 4K, 흑백, 사운드, 10분

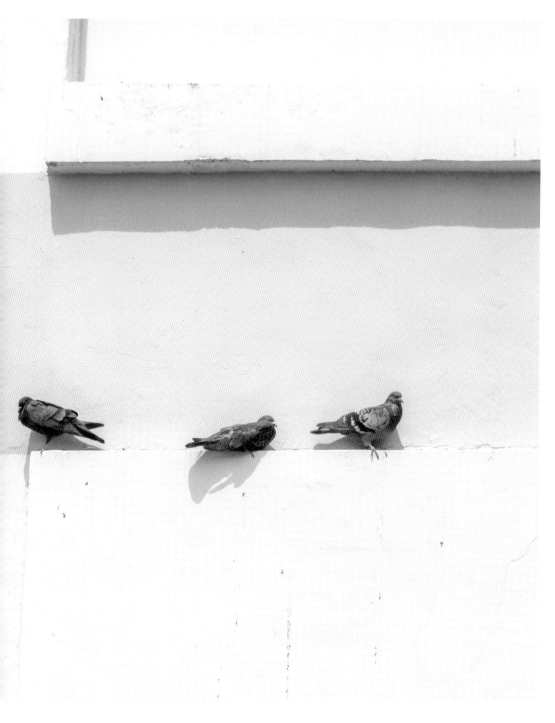

Jung Jaekyung
An Archive
2021, Single channel, moving image, 4K, monochrome, sound, 10min

231

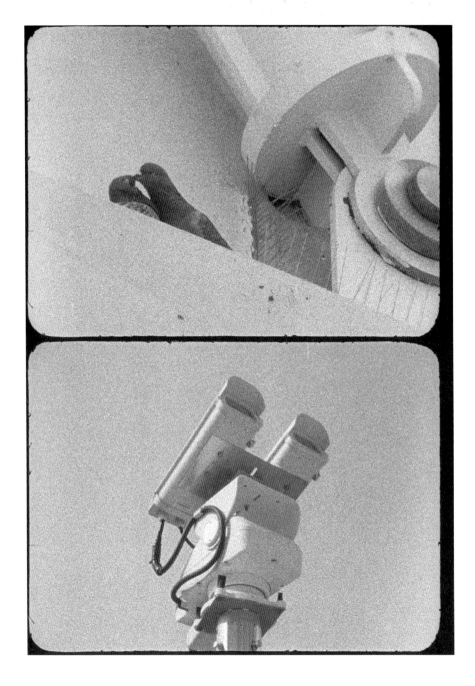

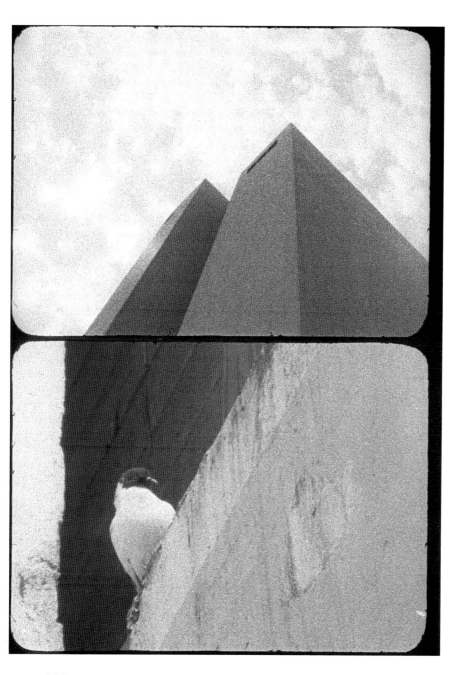

공존 또는 멸종,
그 '한 끗'의 함수

김기정
뉴스펭귄 대표

"자유를 갈망했다. 저 유리벽 너머 역겨운 도시를 도망쳐 넓은 초원과 대자연 위를
자유롭게 내달리며 살고 싶었다. 불안전한 잠자리와 시시각각 변하는 날씨와
계절, 쫓고 쫓기는 야생의 굴레도 언제 위험이 들이닥쳐 내 목숨을 앗아갈지 모르는
불안함도 나에게는 전부 '자유로움'이라는 말보다 하찮은 점이었다. 〈중략〉
얼마나 지났을까... 얼마나 달렸을까... 주위에는 거센 비바람이 계속되어 똑바로
서 있지도 못했지만 이것이야말로 내가 바라던 자유였다. 차갑고 두꺼운 철문과
이치에 맞지 않는 풍경은 더 이상 없다 이제야말로... 〈중략〉
타~앙! 하는 총성이 들리고 나는 차갑고 축축한 땅 위에 쓰러지고 말았다.
점차 가라앉는 흥분과 아득해지는 정신을 잡고 생각할 수 있었다. 아...이제 정말
끝이구나 이제 편안해질 수 있겠어... 더 이상의 두려움과 공포는 없겠지...
자유로워질 수 있겠지..."

 이 글은 뉴스펭귄이 지난 2월 8일 작성한 기사, '동물원 탈출하다... 멸종위기
수마트라호랑이가 맞이한 결말'에 한 네티즌이 단 댓글이다. 그냥 댓글이 아니라,
이 수마트라호랑이의 시점에서 쓴 짧은 탈출기다. 이 기사에는 100개 가까운 댓글이
달렸는데, 탈출기 형식으로 쓴 이 댓글에도 많은 네티즌이 공감을 표했다.

 수마트라호랑이 탈출 사건을 팩트로 재구성하면 이렇다.
인도네시아 보르네오섬 서부 칼리만탄 싱카왕시(市)의 싱카동물원(Sinka
zoo)에서 암컷 수마트라호랑이 두 마리가 동물원을 탈출했다. 며칠 동안 내린 폭우로
산사태가 나면서 호랑이 사육장이 파손되자 바깥으로 달아날 틈이 생긴 것이다.
동물원 측은 경찰과 함께 이 호랑이들을 뒤쫓았고, 다음 날 추적과정에서 사육사 한
명이 호랑이에게 희생됐다. 이 호랑이 역시 경찰이 쏜 총에 죽음을 맞았다. 경찰은
마취총으로 생포를 시도했다가 호랑이가 매우 공격적으로 나오는 바람에 결국
실탄을 쏴서 사살할 수밖에 없었다고 외신과의 인터뷰에서 말했다. 함께 탈출했던
다른 호랑이 한 마리는 '다행히' 경찰에 의해 생포됐다. 사살된 수마트라호랑이에게
인간들이 붙여준 이름은 '에카(Eka)'였다.
수마트라호랑이는 국제 멸종 위기 등급 '위급' 단계에 처해 있는 심각한
멸종위기종으로 야생에 남아 있는 개체는 400마리 미만으로 추정된다.
이 수마트라호랑이를 멸종의 벼랑 끝으로 내몬 것은 인간의 밀렵이다.
특정 국가에서 약재로 쓰기 위해 이 호랑이를 잡아들인다.

 어느 날 점심시간 직후 직원 한 명으로부터 전화가 걸려왔다.
코로나19 사태로 대부분의 직원들이 재택근무 중인데, 이 직원 역시 집에서 일하는
중이었다. 핸드폰을 통해 건너오는 목소리에 눈물이 가득했다. "앗, 집안에 좋지 않은
일이 생긴 건가? 혹시 누가 돌아가셨나?" 이 직원은 울먹이는 목소리로 오후에
반차를 써야겠다는 말부터 했다. 자신이 애지중지하던 반려동물 고슴도치가 갑자기
죽었기 때문이라고 했다. 2년 동안 아무 문제 없이 잘 살았는데, 영문도 모른 채
죽었다면서 도저히 오후 업무를 할 수 있는 심리상태가 아니라고 했다.
이 직원은 종종 이 고슴도치 얘기를 하면서 얼마나 귀여운지, 자신의 말을 얼마나
잘 알아듣는지, 자신과 심리적으로 공감하는 수준이 얼마나 높은지 등을 자랑하곤
했다. 가시에 찔릴까봐 겁난다고 하면 세상에서 가장 괜찮은 반려동물이 바로

고슴도치라고 할 정도였다. 그랬기에 함께 지냈던 고슴도치의 갑작스런 사망은 충격이 상당했으리라. 그 슬픔에 공감하노라는 말과 함께 너무 상심하지 말라고 위로했다.

모든 슬픔은 지극히 주관적이다. 우리는 타인의, 타자의 슬픔에 함께 슬퍼할 수는 있지만, 당사자 '만큼' 슬퍼할 수는 없다. 또한 어느 누구도 특정한 슬픔을 객관화하지는 못한다. 슬픔을 느끼고 감당하는 모든 일은 오롯이 각자의 몫이다. 공감도 마찬가지다. 전적으로 공감한다는 말은 그래서 형용모순이다. 인간 사이에서도 그렇거니와, 더구나 인간 아닌 동물들에 대해 같은 느낌을 나누기란 불가능하다. 같은 견종이라고 해도 '내 반려견과 당신의 반려견은 엄연히 다르다!'고 우리는 생각한다. 뱀을 반려동물로 삼는 일이 대부분의 사람들에게는 극도로 혐오스럽지만 애지중지 하는 사람들이 엄연히 존재한다.

우리 직원은 고슴도치와 함께 살았다. 어떤 사람들은 고슴도치와 함께 산다는 말에 소름이 돋을 수도 있지만, 우리 직원은 그 고슴도치의 죽음에 일을 못 할 정도로 충격을 받았다. 반려견이 죽자 한동안 우울증에 빠져 있었다는 사람들에게 반려동물로서 고슴도치 또는 뱀은 고려대상이 아닐 수도 있다. 오히려 혐오의 대상은 아닐까. 이들에게 우리 직원의 슬픔은 애초부터 공감의 대상이 아니다. 앞에서 소개한 수마트라호랑이의 죽음은 어떤가. 많은 네티즌이 그 탈출의 비극성에 공감했지만, 그 때문에 오후 반차를 내지는 않았으리라.

하지만 이 두 사건은 동물의 입장에서는 본질적으로 같다.

수마트라호랑이가 동물원에서 사육되기를 원치 않았듯이, 고슴도치 또한 반려라는 수식어를 달고 어느 청년의 방에서 함께 지내는 걸 원치 않았을 것이 분명하다. 고슴도치가 있어야 할 곳은 나무와 수풀이 있는 야생이지, 서울 한복판의 어느 현대식 주택이 아니기 때문이다. 고슴도치뿐 아니라 스컹크, 여우, 라쿤, 뱀 등 이색동물을 반려동물로 함께 하는 사람들을 주위에서 쉽게 볼 수 있는데, 그 동물들도 인간과 함께 생활하는 것을 좋아하고 있을까. 이를 '폭력'이라고 극단적으로 보는 시각도 있다. 동물의 습성을 고려하지 않은 채 사랑이라는 이름의 폭력을 저지르는 것이라고 말한다. 다양한 형태로 다른 동물의 '모습'을 분별없이 '소비'하는 것, 그런 폭력을 우리는 일상에서 쉽게 목도한다.

이런 폭력이 가능한 이유는, 우리가 '지배자'로서 인간이기 때문이다.

지구 역사상 특정한 하나의 종이 다른 모든 종들을 지배한 적은 인간을 빼고는 단 한 번도 없었다. 46억 년의 역사에 호모 사피엔스라는 종이 유일하다. 위대하다고 칭찬 받을 일도, 우쭐할 일도 결코 아니다.

지구상에 등장한지 불과 20만 년 만에 지구 생태환경을 완벽하게 뒤바꿀 정도로 막강한 힘을 갖게 된 우리 인류는 표범, 사자, 치타 등 가리지 않고 애완용으로 주물럭거린다. 치타는 지구상에서 가장 빠른 육상동물이지만, 그 속도만큼이나 빠르게 멸종으로 치닫고 있다. 아랍의 부호들 사이에서 치타 소유가 부(富)의 상징으로 치부되면서 치타 밀매가 기승을 부리는 탓이다. 치타 연구와 보존을 전문으로 하는 국제 비영리단체 치타보존기금(CCF)에 따르면 지난 한 세기 동안 전 세계 치타의 90%가 사라졌다. 현재 야생에 남아 있는 치타는 대략 7500마리 정도로 추산되고, 이런 추세라면 10년 이내에 동물원에서조차 완전히 자취를 감출지도 모른다.

여기서, 치타는 위험하지만 내 '반려동물'인 라쿤은 괜찮다고 말하지 말라. 아랍 어느 도시의 호화주택가에서 최고급 명차 보닛 위에 목줄이 묶인 채 앉아 있는 치타나, 서울 홍대 근처 이색동물 카페에서 호객행위의 도구로 전락한 라쿤이나 있어야 할 곳이 거기가 아니라는 점은 분명하지 않은가. 위험과 안전은 지극히 인간의 시각일 뿐, 되레 치타에게 라쿤에게 인간은 위험하기 짝이 없는 동물에 불과하다.

이처럼 지극히 인간중심주의적인 사고가 위험한 것은, 그것이 대멸종의

출발점이기 때문이다. 이를 비약이라고 생각할지 모르지만 명백한 사실이다. 인간중심주의 그중에서도 '폐쇄적 인간중심주의'는 인간이 자연을 지배하고 착취하는 것을 정당화하며 인간 이외의 존재를 타자화하고, 오직 자연을 도구로 사용하는 것을 합리화하는 태도를 일컫는다. 한약재로 쓰기 위해서는 '그깟' 수마트라호랑이쯤은 언제든지 밀렵할 수 있는 것, 유행 따라 미어캣 키우다가 싫증 나면 곧바로 유기하는 것, 이 둘은 생명이라는 가치로 경중을 가린다면 등가(等價)다.

인간 아닌 다른 종을 함부로 다루는 이런 사고는 필연적으로 어떤 종의 멸종을 불러온다. 우리나라로 따지면 여우, 수달, 삵 등이 대표적인 경우다. 물론 이들이 사라졌다고 해서, 한반도에서 완전히 자취를 감춘다고 해서 우리 인간에게 당장 특별한 문제가 생기지는 않는다. 하지만, 지구생태계를 구성하는 먹이사슬에서 하나의 종이 사라졌다고 티가 나지는 않지만, 비슷한 지위에 있던 종들이 비슷한 속도로 한꺼번에 사라진다면 차원이 다른 얘기가 된다. 이른바 생산자-소비자-분해자로 구성된 먹이사슬에 큰 구멍이 생기면서 균형이 깨지고 이는 심각한 먹이사슬의 손상을 야기한다. 생태계의 손상이 임계점을 지나 순식간에 기우뚱하면 그때는 호모 사피엔스도 손쓸 수 없게 된다. 현생 인류의 강력한 힘을 믿는 사람들은 쉽게 수긍하지 못할 수도 있지만.

지구 역사상 지금까지 모두 다섯 차례 대멸종이 있었다. 그리고 우리는 여섯 번째 대멸종을 걱정하고 있다. 물론 지금 과학자들이 우려하는 여섯 번째 대멸종은 지구 가열화에 따른 기후 위기 등 다른 요인들이 복합적으로 작용한 결과물이다. 지구 대멸종에 한 가지 원인만 작용하지는 않는다. 그러나 모든 원인의 한복판에는 인간이 도사리고 있다. 인간이 존재한다는 사실 자체가 원인이라고 지적하기도 한다. 현생 인류는 약 5만 년 전에 호주 대륙에 처음 정착해 거대 캥거루와 거대 악어, 거대한 뱀을 멸종시켰다. 1만 3000년 전에 아메리카 대륙에 도달해서는 코끼리와 사자, 치타를 절멸로 내몰았다. 생물학적으로 하나의 종에 불과한 호모 사피엔스는 바로 이런 종이다.

이제는 자신이 살고 있는 행성의 시스템을 뒤흔들고 있다. 여섯 번째 대멸종은 호모 사피엔스에 의한, 호모 사피엔스를 포함한 대멸종이다. 과도한 예측으로는 100년에서 500년 사이에, 낙관적으로는 길어야 1만 년 안에 인류는 대멸종을 맞는다고 한다. 과학자들의 일치된 견해는, 이미 여섯 번째 대멸종이 시작됐다는 사실이다. 이른바 '인류세'[1]의 시작점을 언제로 보느냐에 따라 1950년대부터인지, 아니면 산업혁명이 한창이던 1820년대부터인지, 혹은 그 훨씬 전부터인지 학자들의 견해는 갈리지만, 분명한 것은 우리가 여섯 번째 대멸종의 스케줄에 이미 올려져 있다는 사실이다.

몇 년 전 EBS가 방영한 다큐멘터리 '사라진 인류-멸종'은 "어떤 종의 마지막을 생각합니다"라는 간결한 메시지로 시청자들의 눈길을 얼어붙게 한다. 현생 인류의 조상과 같은 시대를 살다가 소멸한 다른 인류 종들에 관한 내용을 고증을 기반으로 깊이 있게 다룬 수작(秀作)으로, 왜 인류라는 나뭇가지에서 우리만 살아남았는지를 추적한다. 700만 년 전에 침팬지 계통에서 떨어져 나와 여러 종으로 진화했다가 100만 년 전에 4종만 남게 되고, 결국 호모 사피엔스만이 살아남은 이유는 무엇일까. 다큐멘터리는 영국 국립자연사박물관의 크리스 스티링어(Chris Stringer) 교수의 인터뷰를 이렇게 전한다. "과거에 존재한 거의 모든 종이 사라졌다. 우리 인간도 무적이 아니다. 우리가 예외일리 없지 않은가."

우리는 예외이고 싶어 한다. 예외일 것이라고 믿는다.

1
현재의 지질시대는 신생대 제4기 홀로세지만, 인류 등장 이후 지구가 짧은 시간에 급격하게 변했기 때문에 홀로세와 구별되는 지질시대를 명명하기 위해 붙인 이름. 호모 사피엔스라는 하나의 종이 지구환경 전체를 바꾼 시대, 인간이 만든 시대를 뜻한다. 홀로세는 약 1만 1700년전에 시작됐다. 인류세의 시작점은 의견이 갈린다.

그러나 자연의 법칙에 예외는 없다. 호모 사피엔스는 지구상에 존재하는 수천만 종 가운데 하나일 뿐이며, 다른 종들과 이 행성을 나눠 쓰고 있을 뿐이다. 인간 아닌 다른 동물과 공존을 모색하지 않는 한, 예외는 없다.

그나마 다행인 것은 인류는 스스로에게 이런 문제—폐쇄적 인간중심주의 따위—가 있다는 것을 알고 있으며, 그 문제들을 해결할 방법 또한 알고 있다는 점이다. 이 점이 바로 인간과 지구상의 다른 동물들을 구분 짓는 지점이다. 우리는 우리가 야기하는 그 문제들이 대부분 우리 스스로가 자초한 것이라는 것까지 인식하고 있다. 그렇기에 우리는 대멸종의 스케줄을 어떻게든 늦추기 위해 지금까지의 방식을 바꿀 필요가 있다. 다른 동물 또는 다른 종의 처지에서 그들을 이해하는 일은 불가능하지만 다른 종이 처한 환경을 고민하고 공존을 모색하는 일은 지금 당장이라도 가능하기 때문이다. 다른 동물과의 공존을 중시하는 태도에서 대멸종의 시계를 보다 천천히 가게 할 수 있다는 사실을 기억해야 한다. 지구의 진화 역사를 보면 대부분의 종이 500만 년에서 600만 년 정도는 존재했는데, 우리 호모 사피엔스가 겨우 20만 년 만에 사라진다면 좀 억울한 노릇 아닌가.

사족 하나. 지구 가열화에 따라 지구 온도가 지금보다 섭씨 5~6도 이상 높아져 인간이 도저히 살 수 없게 된다 해도(인류가 여섯 번째 대멸종의 실제 희생된다 해도) 그런 환경에서 여전히 건재한 동물들이 적지 않다. 새만 해도 그렇다. 그러니 '닭둘기'라며 비둘기 흉은 그만 보시길.

김기정은 지구의 지속가능성을 다루는 두 개의 뉴스매체를 운영하고 있다. 실천적 환경문제를 주로 다루는 그린포스트코리아가 그 하나고, 멸종 위기 및 기후 위기에 집중하는 뉴스매체 뉴스펭귄이 그 둘이다. KBS 기자로 출발, 국민일보 기자, 국민일보 쿠키뉴스 대표를 거쳤다. 2011년에 환경TV 대표를 맡으면서 환경문제를 본격적으로 끌어안기 시작했다. 지구와 생명에 대한 과학적 지식에 관심이 깊어지면서 독서목록을 인문에서 과학으로 급속하게 바꾸는 중이다.

The Thin Line Between Coexistence and Extinction

Kim Ki Jung
Head of News Penguin

"We yearned for freedom. We wanted to escape from the disgusting
city beyond the glass wall to run freely in the vast prairies of Mother
Nature. The danger of the night, the turbulent weather and season,
the endless loop of chasing and being chased after, the fear of
being killed at any moment…all of this was insignificant for me when
it came to the thought of 'freedom.'
…
How much time has passed? How long have I been running? Although
I could barely stand in the stormy wind, this was the very freedom
I had longed for. I no longer have to bear the cold and thick iron door
and the unreasonable landscape. I can finally…
Bang! I heard the gunshot and I fell to the cold, wet ground. My
excitement cooled down as I held on to my blurring mind. Now it's really
the end. I can finally rest…No more fear, no more terror…I can be free…"

This text comes from an online comment left to the news reported
by News Penguin on February 8, 2021: "The end of the endangered
Sumatran tiger that escaped from the zoo." It's not a simple comment,
but a short account of the escape written from the perspective of
the tiger. Around 100 comments were made in response to this article
and many have expressed their empathy to this one in particular.

The story of the escape incident of the Sumatran tiger goes as
follows:
Two female Sumatran tigers escaped from the Sinka zoo in Singkawang
city located in the province of West Kalimantan. Days of heavy rain
led to a landslide and damaged the tiger cage, creating a gap for
the tigers to escape. The zoo and the police chased after these tigers
and one zookeeper was sacrificed the next day during the chase.
This tiger was also shot and killed by the police. In an interview with
the foreign press, the police claimed they had initially tried to
capture the tiger alive with a tranquilizer gun, but as the tiger reacted
aggressively they had no other choice but to shoot it with live
ammunition. The other tiger was "luckily" captured alive by the police.
The name given to the killed Sumatran tiger was Eka.
The Sumatran tiger is listed as a "Critically Endangered" species
on the IUCN Red List; fewer than 400 are estimated to remain in
the wild. What drove the Sumatran tiger to the brink of extinction is
human poaching. In certain countries, this tiger is captured to be used
as medicine.

One day, one of our staff called me right after lunch.
She was working at home, as most of us were due to COVID-19.
Her voice was already filled with tears on the phone. "Is there something
wrong at home? Did somebody pass away?" With a tearful voice,
she said she needed to take the afternoon off because her hedgehog
—her beloved companion animal—had died. Apparently,
the hedgehog was doing just fine for two years but died suddenly
without any known reason. She said she was by no means in the mental
state to be able to work in the afternoon.
The staff used to often boast to us how cute the hedgehog was, how
well it understood her words, how emotionally empathic it was with her.

When somebody said he was afraid of getting pricked by the spines, she would argue that the hedgehog was the best companion animal you could ever have. So, she must have been severely struck by the news of the hedgehog's death.
I consoled her by telling her how much I understood her sadness and that she shouldn't take it too hard.

All sadness is highly subjective. We can grieve together over another person's grievance, but we cannot grieve as sadly as that person. Also, no sadness can be objectified. It's entirely up to oneself to feel and to bear sadness.
Sympathy is the same. The expression "I completely sympathize with you" is a contradiction. It's impossible to share the same feeling between humans, let alone with animals. Even if it's the same breed, my companion dog is different from yours. Many feel disgusted by the idea of a snake as a companion animal, but there are clearly people who cherish them.
The staff lived with a hedgehog. While some might be appalled to hear that one can live with a hedgehog, the staff was deeply shocked by the death of this animal, so much so that she couldn't work. For those who say they were depressed when their companion dog died, a hedgehog or a snake might not qualify as companion animals. They might abhor these animals. For these people, the grievance of the staff would be something impossible to sympathize with in the first place.
How about the death of the above-mentioned Sumatran tiger? Many people sympathized with the tragic nature of their escape, but not many would have taken a day off for it.

And yet, seen from the animal's perspective, these two incidents are inherently the same, Just as the Sumatran tiger didn't want to be kept in the zoo, it's clear that the hedgehog would have not wanted to stay together with a lady under the label of a "companion." The hedgehog should belong to the wild, where trees and bushes grow, not in the middle of Seoul in some modern housing. We often see people adopt unique animals as their companions, not only hedgehogs, but also skunks, foxes, raccoons, snakes, and more. But would these animals also enjoy living together with the human? Those with an extreme view see this as "violence." They argue that it's an act of committing violence under the name of love, with little thought of the animal's habit. In everyday life, we easily encounter the violence of "consuming" the "appearance" of an animal through various forms.

The only reason humans are allowed to commit such violence is that humans are the "masters." Throughout history, there has never been a case where one species dominated over all the others, except for humans. Homo sapiens are the only species in 4.6 billion years to do so. And this is nothing to be proud of or be praised for. Humans, having acquired the almighty power to completely change the earth's ecological environment, turn all kinds of animals into their pets, including the leopard, lion, and cheetah. Cheetahs are the fastest terrestrial animal on earth, but are equally fast on their way to extinction. This is because the Arabic rich consider owning a cheetah as a symbol of wealth and are busy trafficking them. According to the Cheetah Conservation Fund (CCF), an international, non-governmental organization dedicated to the study and preservation of cheetahs, 90% of cheetahs have disappeared over the last century. Around 7,500 are estimated to remain in the wild, and at this rate will completely go extinct—even in zoos—in 10 years.

Now, don't say that the cheetah is dangerous, but your "companion animal" raccoon is alright. A cheetah tied up to a luxury car in an Arabic mansion is by no means different from a raccoon merely used as a tool to attract visitors at an exotic animal cafe in Seoul; they both don't belong there. Danger and safety is purely a human-centered point of view, for it is precisely humans that are most dangerous for the cheetah and the raccoon.

Such an anthropocentric mindset is dangerous because it is the starting point of a Great Extinction. Some might consider this as an exaggeration, but it's a fact. Anthropocentrism— "exclusive anthropocentrism" in particular—refers to the attitude of justifying the human activities of dominating and exploiting nature, otherizing non-human entities, and rationalizing the act of using nature solely as a tool. Easily poaching the Sumatran tiger if it's needed for medicinal purposes, or adopting a meerkat when it trendy and abandoning them as soon as one got bored—these two cases hold equal weight when it comes to the value of life.

The attitude of thoughtlessly treating non-human entities inevitably leads to the extinction of certain species. In Korea, notable examples are foxes, otters, and wildcats. Of course, their disappearance from the Korean peninsula does not directly cause a major problem for humans. The extinction of one species in the food chain of the global ecosystem will not stick out in particular. However, when species of similar position start to disappear together at a similar speed, this becomes an entirely different story. A big hole is created in the food chain consisting of producers, consumers, and decomposers, and the system therefore loses balance, leading to severe destruction in the food chain. Even if those who believe in the mighty power of the human species might not easily accept it, if the damage level of the ecosystem exceeds its threshold, Homo sapiens will no longer be able to control the situation.

There have been five Great Extinctions in earth's history. Now we are concerned with the sixth Great Extinction. This potential extinction is the result of a combination of different factors, including global warming and climate change. There is no single cause for the global Great Extinction. However, at the center of every factor, there are human beings. As some point out, the presence of the human race is the very cause.

Homo sapiens settled on the Australian continent around 50,000 years ago, driving giant kangaroos, giant crocodiles, and giant snakes to extinction. Around 13,000 years ago they arrived in the Americas and annihilated elephants, lions, and cheetahs. Homo sapiens are biologically nothing more than a single species, and yet they are capable of doing all of this.

Humans are shaking up the system of the planet they are living in. The 6th Great Extinction will be led by Homo sapiens and will include them. Some extreme projections predict the extinction to happen in the next 100 to 500 years. Even looked at optimistically, the human race will go extinct within 10,000 years.

Scientists agree that the 6th Great Extinction has already begun. Although there are varied opinions on when it began, depending on when you consider the beginning of the "anthropocene" [1] —some consider the 1950s, while others point to the 1820s, when the industrial revolution reached its peak, and some argue that it began much earlier. In short, it is evident that we are already moving towards a 6th Great Extinction.

A few years ago, EBS aired a documentary called "The Disappeared

[1]
The current geographical age is the Holocene, the Quaternary of Cenozoic Era. However, since the appearance of humans, the earth changed rapidly over a short period time, and the term Anthropocene was created to distinguish a geographical age different from the Holocene. It refers to a period created by humans, where the single species of Homo Sapiens changed the entire environment on earth. The Holocene started 11,700 years ago. There are various opinions on the start of the Anthropocene.

Human Race: The Extinction". It captured the viewer's attention with the concise message "let's think about the end of a species." It was a masterpiece that delved into the extinction of other human species who lived in the same period as Homo sapiens through concrete historical evidence, questioning how we were the only survivors of the tree in the human race. Seven million years ago, the human race diverged from chimpanzees and evolved into various species; one million years ago, only 4 species survived and ultimately only Homo sapiens remained. The documentary quotes Professor Chris Stringer of the British National Natural History Museum: "Most species that existed in the past have disappeared. Humans are not invincible. We cannot be an exception."

We want to be an exception. We believe we are an exception. However, there are no exceptions to the laws of nature. Homo sapiens are merely one species among tens of millions of other species existing on Earth, simply sharing this planet with others. Unless we seek coexistence with non-human animals, there will be no exception.

The good thing is that humans know they have a problem —their exclusive anthropocentrism, etc.—and they also have the solution. This is what differentiates humans from other species. We are also aware that we brought up most of the problems ourselves. Thus, we have to change our way of living to delay the Great Extinction as much as possible.

While it might be impossible to understand other species from their perspective, we can still immediately start reflecting on the situation other species are living in and strive towards coexistence. We must remember that the very attitude of cherishing coexistence with all the other species will slow the possibility of the Great Extinction. Looking back into the history of evolution on earth, most species survived for about 5-6 million years. Wouldn't it be sad if humans couldn't even last for 200,000 years?

One additional comment. Even if the global temperature increased by 5-6 degrees due to global warming and humans couldn't possibly survive (so if humans actually die out during the 6th Great Extinction), quite a lot of animals are fit enough to survive in that circumstance. Birds are good examples. So you might want to stop looking down upon pigeons.

Kim Ki Jung is running two news channels dealing with the earth's sustainability. Green Post Korea deals with practical environmental issues, and News Penguin covers endangered species and the climate crisis. He began as a news reporter at KBS, the Kookmin Ilbo newspaper, and Kuki News. When he was appointed as the head of Eco TV in 2011, he started to actively deal with environmental issues. As his interest in scientific knowledge on earth and life deepens, his reading list is drastically shifting from the humanitiesto science.

인간동물과 비인간동물의
공존을 위한 자각과 변화의 시작

전진경
동물권행동 카라 대표

몇 해 전까지만 해도 '동물권'이라는 용어는 극단적이고 파괴적인 동물해방론자
혹은 그냥 개나 고양이 등 동물을 예외적으로 좋아하는 소수자들을 떠올리게
했다. 하지만 연일 동물들의 소식이 포털을 장식하고, 사람들의 핸드폰이 그들의
반려동물이나 길고양이들의 사진들로 채워지고 있는 지금은 '동물권'이라는
말이 더 이상 예외적이거나 낯설지 않다. 동물에 대한 관심이 증가하고 반려동물들을
키우는 사람들이 늘어나면서 시민들은 잔인한 동물 학대 사건에 분노하고
학대자를 강하게 처벌해야 한다며 동물보호법의 강화를 주장한다. 최근 우리나라
민법상 살아있는 동물이 장난감 인형과 동일하게 '물건'으로 간주되는 현실이
부당하다고 생각하며 선진국처럼 동물-인간-물건의 삼분법을 채택해야 한다는 말이
힘을 얻는다. 헌법에도 동물의 권리 즉, 국가가 인권을 수호해야 하듯 이제는
동물을 보호할 의무도 져야 한다는 주장에 공감을 표하기도 한다. 반려동물 유기에
분노하는 사람들부터 육식(소, 돼지, 닭, 오리, 양, 말 등 동물의 '고기')은 물론
아예 모든 동물 기원 식품(꿀, 새우젓, 달걀, 젤라틴 젤리 등) 일체를 거부하는
사람들까지 '동물권'은 관심에 비례해 표면적으로는 향상되고 있는 느낌이다.

그런데 사람들은 '동물권'에 대해 얼마만 한 이해의 깊이와 폭을 가지고 있을까.
동물권은 무엇이며 나아가 동물에게도 보호되어야 할 권리가 있다고 말할 때
그 '권리'는 어디까지일까? 이 질문에 앞서 우리는 '동물'은 어떤 존재인지 질문해 볼
필요가 있다.

아기들은 말을 익힐 때 '엄마', '아빠' 다음으로 '멍멍이'를 배운다. 지나가는
개나 고양이를 그냥 지나치는 어린이들을 찾아보기는 힘들다. 어릴 때 동화책
속에서의 모든 '동물'들은 나와 놀아주는 동등한 '친구'이며 이름을 가진 개별적
존재들이다. 어린이들은 동물원의 낙타나 상어를 보고 열광한다. 학교에서는
진화의 역사와 자연의 구성 요소로서의 동식물에 대해 배운다. 주변 어른들은 동물을
사랑해야 한다고 가르친다.

그런데 성인이 되어 살아가는 이 세상은 동물에 대한 몰이해와 학대 착취당하는
동물들로 가득하다. 인간의 끊임없는 개발행위로 야생동물들은 설 자리가 없다.
돌고래처럼 예쁜 일부 동물들은 어미로부터 유괴되어 전시와 쇼에 동원되다 작은
시멘트 수조에서 외롭게 죽어간다. 우리는 약 20년 전보다 대략 7배의 육류를, 3배의
버터와 6배의 치즈를 먹고 있어 그 식탐을 채우고 매일 식탁에 고기반찬을 올리기
위해 동물들을 평생 감금틀 속에서 고문하다 도살한다. 젖을 탈취하기 위해 아기
소는 태어나자마자 어미와 이별시킨다. 그들은 생명이 아닌 젖소, 비육우, 종돈, 모돈,
산란계, 육계로서 젖과 고기와 알을 내주는 존재로서만 평가된다.

얼마나 많은 수의 동물들을 사육하든지 그 불행한 동물들이 내뿜는 메탄은
기후변화의 주요 원인 중 하나로 작용한다. 북극의 빙하를 녹여 북극곰을 죽음으로
내몰며 대처 불가능한 수준의 가뭄과 홍수, 산불과 같은 대재난으로 다시 산속에 살던
야생동물들의 대재난을 불러온다.

2020년 초부터 1년이 훨씬 넘은 지금까지 우리나라를 포함해 전 세계는
코로나19로 큰 환란을 겪고 있다. 이전에는 중국발 황사 경보로 마스크를 써야
할 때 불평이 터져 나왔지만 생존을 위해 마스크가 일상이 된 지금은 황사나 미세먼지

문제는 열외로 밀려났을 정도다. 사람들은 처음에 WHO와 같은 국제기구에서 또는 국가에서 단칼에 문제를 해결해 줄 것을 기대했지만 결과는 딴판이었다. 전 세계 모든 사람들이 바이러스가 변이를 거듭하며 온 세상에 속절없이 퍼져나가는 모습을 보아야 했다. 매일매일, 이 바이러스로 몇 명이 죽었는지가 보고되며 서로를 질병 매개자 또는 잠재 감염원으로 바라보게 되며 거리 두기를 하는 지금 인간들끼리의 감정적 거리 또한 멀어지고 있다.

앞서 수백만 또는 수천만 마리의 돼지와 닭을 '잠재적 바이러스 감염원'으로 규정하고 대부분 생매장해 땅에 묻었어도 인간들은 자연과 동물 그리고 심지어 바이러스의 '관리자'로서 자신의 역할과 능력을 별로 의심하지 않았다. 여전히 인간은 동물과 분리된 존재이고 동물은 관리를 통한 이용의 대상일 뿐이라고 오만에 빠져 있었고, 수백 수천만 마리의 동물들을 땅에 묻어 죽이면서도 그런 끔찍한 일은 인간과는 무관하다고 자만했다. 인류를 숙주로 보란 듯 번져 나가는 바이러스 코로나19는 숙주로서의 인간이 어디에나 있었고 또 밀집해 있었기 때문에 무궁무진하게 증식해 나갈 수 있었다. 바이러스의 위력 앞에 인간이 할 수 있는 일은 줄을 서서 구입한 마스크에 의존하는 길뿐이었다.

이런 전대미문의 사건 속에서 이제야 사람들은 그간 조류독감이나 구제역으로 동물들을 집단 살처분해왔던 사실을 떠올린다. 비로소 인류는 힘의 한계를 절감하는 한편 인간도 갈데없는 '동물'로서 침과 같은 체액이나 분비물로 서로를 감염시키는 존재라는 '사실'을 인식해 간다. 인간은 인간동물(human-animal)로서 동물(animal)임이 분명하며 비인간동물(nonhuman animal)인 다른 동물(animal)과 마찬가지로 동물이다. 단지 이를 부정하거나 잊고 있었다.

인간을 포함하여 동물들은 지각력 있는 존재(sentient beings)들이다. 동물들은 주변 환경을 파악하고 느끼며 여기에 반응하는 본능적 지적 행동적 능력을 가진다. 영화 아바타에서 나비족은 생존을 위한 사냥임에도 자신이 속한 자연의 일부로서 존엄하고 신비로운 동물의 죽음을 애도한다. 예전 우리 선조들은 뜨거운 물을 버릴 때도 땅속 작은 벌레들의 생명까지 고려했다. 본능적 직관적으로 동물들이 고통을 느끼고 행복을 원한다는 면에서 인간과 그리 다르지 않음은 누구든 쉽게 알 수 있다. 인간의 필요에 의해 야생마를 길들여 종일 마차를 끌게 하고 동물실험으로 원숭이의 신체 일부를 제거하며, 더 많은 고기를 얻기 위해 돼지를 작은 감금틀에 가두어 키우는 자신들의 행위를 합리화하고 죄책감을 덜기 위해 인간과 동물을 다른 존재로 규정하게 되면서 파국은 시작되었다.

1980년대 중반부터 도킨스 등 동물행동학자들에 의해 동물들의 인지능력과 행동에 대한 놀라운 연구 결과들이 발표되고, 1975년 피터 싱어의 『동물해방』이 출간되며 촉발된 동물권 철학의 대중화에 힘입어 동물보호와 동물권에 대한 논의가 본격화되기 시작됐다. 1780년 제레미 벤담의 에세이 '쾌락과 고통을 느끼는 능력'에서 동물이 고통을 느끼는 존재임을 밝히고, 찰스 다윈이 1859년 『종의 기원』에서 인간과 동물의 경계를 허문 이래 수면 아래 머물러 온 변화가 그간 축적된 에너지를 발산하고 있다, 현재는 인간이 산업적 영역 등에서 동물을 이용할 때 그들의 신체적 정서적 복지를 최대한 고려해야 한다는 동물 복지론을 넘어 동물은 본연의 삶의 권리를 가진 주체적 존재로서 인간에 의한 동물 이용은 그 자체로 동물 권리의 침해라는 동물 권리론까지 동물보호와 동물권에 대한 다양한 논의와 실천들이 활발히 전개되고 있다. 동물보호 활동의 영역과 방법도 넓어져 야생동물의 보호에 집중하는 단체부터 농장동물의 권익을 위해 노력하는 단체 그리고 동물권에 대한 법적 논의를 위한 변호사 단체까지 각자의 영역에서 동물권 논의를 전개해 나가고 있다.

변화의 흐름 속에서 2009년 유럽연합은 "동물은 지각력 있는 존재"라며

그들의 복지를 충분히 고려할 것을 리스본 조약으로 규정했다. 또한 2012년 일단의 과학자들은 캠브리지 선언을 통해 "의식은 인간의 전유물이 아님"을 선언했다.

중요한 건 동물이 존중받아야 하고 그들의 권리가 확보되어야 한다는 것만은 아니다. 인간동물과 비인간동물은 그들이 살아가는 환경, 즉 자연 속에서 상호 의존적이며 서로 연결되어 있어 어느 하나가 망가지면 다른 존재들도 온전할 수 없다는 현실 인식이 절실하다는 점이다. 동물권은 결코 동물들의 이익이나 그들의 보호에 한정되는 개념이거나 인간의 이익에 배치되는 개념이 아니라 바로 인간 동물 우리들의 생존과 복지를 위한 것이다.

현재 지구상 총인구는 76억이 넘는다. 이중 약 8억의 인구가 지나친 탐식과 육식으로 비만과 대사성 질환을 앓는 반면 다른 8억의 인구는 영양 부족과 기아 상태에 있다. 굶주리는 인구의 과반수가 어린이들이다. 편의를 위해 사용하는 막대한 양의 플라스틱이 해양 동물들의 생존을 위협하고 자원과 생명의 보고인 바다를 망가뜨리고 있다. 결국 그 위험은 인간동물들에게 축적되어 부과될 것이 뻔한 엄연한 상식도 지금 당장의 작은 편리를 이겨내질 못한다.

너무 늦기 전 변화가 시작될 수 있을까. 개개인의 작은 변화가 파급되어 76억 인류가 한 걸음씩 변화하는 기적을 기대해 볼 수는 없을까. 많은 이에게서 일어날 그 작은 변화의 시작만이 인간 포함 모든 동물들을 구할 수 있는 가장 힘 있는 변화의 원동력이 될 것이다. 아직은 가시적인 변화의 조짐은 보이지 않지만 그래도 희망을 가져본다. 건강하고 소박한 식단으로 아침을 먹고, 유기동물 보호소에서 입양한 반려견과 산책을 하며 산책길에 만난 길고양이를 연민하고 내일의 만남을 기원하는 당신, 출근길에 텀블러를 챙기는 당신, 내일 하루는 육류 대신 채식을 해 볼까 고민하며, 두유를 넣은 라떼를 주문하는 당신이라면 이미 이 힘찬 변화와 희망의 시작점에 있다.

전진경은 동물권행동 카라의 대표로서, 동물권 증진을 위한 법과 제도 그리고 정책의 향상을 위해 노력하고 있다. 반려동물로 시작하여 길고양이와 농장동물로 확장되는 다양한 캠페인을 통해 동물을 연민하는 시민들의 마음이 구체적 실천과 행동으로 귀결될 수 있도록 가이드하며 큰 변화를 꿈꾼다. 개인적으로는 길고양이 연구자로서 아름다운 동물의 세상을 탐구 중이다.

Awareness and Change towards the Coexistence of Humans-Animals and Non-Human Animals

Cheon Chinkyung
Representative of KARA, Korea Animal Rights Advocates

Until just a few years ago, the term "animal rights" conjured up the image of a radical and destructive animal liberationist or a minority of people exceptionally fond of dogs or cats. However, ever since news reports on animals appeared on the front pages of web portals and photos of companion animals or street cats filled people's smartphones, the term is no longer so unfamiliar or exceptional. As more people take an interest in animals and adopt them as companions, people express their anger over cases of animal cruelty and insist on reinforcing animal protection laws to heavily punish abusers. More weight is put on the argument that the current Korean civil law is unjust to regard a living animal as an "object" equivalent to toy animals and that we need to adopt a three-way classification just like other advanced countries. Many sympathize with the argument that the constitution should not only stipulate the duty of the nation to guard the rights of humans, but also of animals. There is a wide spectrum of people, from those raging over animal abandonment cases to those who not only refuse to eat meat (beef, pork, poultry, lamb, horse, etc.), but also any sorts of animal-originated food (honey, salted shrimp, eggs, gelatin, etc.). This makes it feel that animal rights are proportionately expanding as people's interest in the issue grows.

However, how deeply do people understand animal rights? What are animal rights and how far does this "right" stretch when people argue that animals also have the right to be protected? Before asking this question, we must ask ourselves what an "animal" is.

In most cases, when babies learn a language, they first learn how to say "mama," "papa," and then "doggy." Not many children just pass by when they meet a dog or a cat on the street. For a child, all animals appearing in a fairy tale are equal friends to play with, individual entities with a name. Children go wild over camels or sharks in a zoo. At school, children learn about the history of evolution and about plants and animals as constituents of nature. Adults teach them to love animals.

But the world of adults is filled with misconceptions of animals as well as abused and exploited animals. Due to endless developmental projects, wild animals have no place to go. Pretty animals like dolphins are kidnapped from their mothers, mobilized for exhibitions and shows, and end up dying in a tiny cement water tank. Compared to 20 years ago, we eat 7 times more meat, 3 times more butter, and 6 times more cheese. To fill this greed—and to put meat on a dish for every meal— we torture animals in a cage for their entire lifetime and slaughter them at the end. To steal milk, calves are separated from their mothers immediately after birth. Animals are classified as dairy cattle, beef cattle, breeding pigs, breeding sows, laying hen, broilers, and more, only evaluated as entities that provide milk, meat, and eggs, but never as living creatures.

Regardless of the number of farm-bred animals, the methane gas these animals emit acts as a major cause of climate change. The gas melts the ice in the North Pole, leading to the death of polar bears. This also causes uncontrollable disasters like drought, flood, and forest

fires, bringing catastrophe to wild animals living in the mountains.

Since the beginning of 2020, the entire world has been experiencing the COVID-19 crisis. Before this time, people complained about having to wear a mask due to fine dust blowing in from China, but now the mask has become a part of our daily life and the issue of fine dust or yellow dust is pushed to the sidelines. In the beginning, people expected international organizations like the WHO or other nations to tackle and solve the crisis at once, but the results were disappointing. The entire world had to witness the virus mutate over and over and spread uncontrollably across countries. These days, the death toll from the virus is reported on a daily basis and people consider each other as a virus mediator or a potential infector. The distance between people is also creating an emotional distance.

Previously, even when millions or even tens of millions of pigs and chickens were labeled as a "potential source of virus infection" and buried alive, humans have rarely doubted their role and capability as a manager of nature, animals, and even the virus. Humans have been proud enough to think that they are separate existences from animals and that animals are merely tools to be utilized through management. While killing tens of thousands of animals in the ground, humans boasted their arrogance saying that none of this atrocity was relevant to humans. COVID-19 could easily and endlessly spread because it took humans as its host, as humans existed everywhere in packed clusters. Facing the mighty power of the virus, all humans could do was wait in line and rely on a mask.

Only after facing this unprecedented event, people remember how they have committed mass killings of animals in cases of avian influenza or foot-and-mouth disease. Only now do humans realize the limits of their power and the "fact" that they are no different from other "animals" who infect each other through bodily fluids like saliva or secretion. Humans are certainly an animal, equal to other nonhuman animals. We have just denied or forgotten this fact thus far.

Animals—including humans—are sentient beings. Animals have the instinctive, intellectual, and behavioral capacity to grasp and sense the surrounding environment, and to respond to it. In the film Avatar, the Na'vis mourn the death of dignified and mysterious animals that are part of nature, even if they have hunted them for survival.
Our ancestors even took into consideration tiny insects living underground when they poured away hot water. It's easy to understand on an instinctive and intuitive level that humans and animals are not much different in the sense that they both feel pain and pursue happiness. The catastrophe started when humans started to tame wild horses to pull a carriage all day long, removed parts of the monkey's body for animal testing, and caged pigs in tiny cells to gain more meat; humans started to define the human being as an entity different from animals to justify their actions and to lessen their guilt.

Since the mid-1980s, many animal behaviorists, including Richard Dawkins, presented surprising research results on the cognitive ability and the behaviors of animals. During the same period, Peter Singer published Animal Liberation (1975), which triggered the popularization of the animal rights philosophy, and discussions on animal protection and animal rights started to heat up. Since Jeremy Bentham stated in his essay "The Ability to feel pleasure and pain" that animals are entities which feel pain, and since Charles Darwin broke down the boundary between humans and animals in 1859 in On the Origin of Species, the energy for change has been dormant under the surface and is now erupting today. These days, various discussions and practices on animal

protection and animal rights are unfolding, stretching from those who argue for animal welfare—animals' physical and emotional welfare must be taken into account when humans use them in the industrial sector—to those who argue for animal rights—animals are independent entities possessing one's own right to life, so the utilization of animals by humans is in and of itself an infringement of the animal's right. The field and the method of animal protection have also expanded and various groups are developing the discussion on animal rights in their own fields: groups that focus on the protection of wild animals, those who strive for the rights of farm animals, or a group of lawyers who deal with the legal discussion on animal rights.

In this stream of change, the European Union declared in 2009 that "animals are entities with perceptive capacities" and prescribed in the Lisbon Treaty that their welfare must be taken care of. In 2012, a group of scientists announced in the Cambridge Declaration that "humans are not the only conscious beings."

What is important is not only that the animals must be respected and their rights must be protected. More important is the awareness that human-animal and nonhuman-animal relationships are interdependent and interconnected in the environment they live in—in nature—so if one is destroyed the other will not be able to survive intact. The concept of animal rights is neither limited to the benefit of animals and their protection nor runs counter to the interests of humans; rather, it is also a necessity for the survival and well-being of us human-animals.

Currently, the earth's total population has reached more than 7.6 billion. However, about 800 million people suffer from obesity and metabolic disease due to gluttony and a meat-based diet, while another 800 million suffer from malnutrition and starvation. The majority of the starving population are children. An enormous amount of plastic used for convenience is threatening the survival of marine animals and destroying the ocean. Despite the self-evident fact that these risks will accumulate and be ultimately levied upon human-animals, humans do not give up the immediate convenience.

Can change happen before everything is too late? Is it too much to expect a miracle where changes on an individual level expand and lead to a step forward for 7.6 billion people? Small changes by many individuals seem to be the most powerful driving force for the salvation of animals—including the human-animal. Although change is not yet visible, I still keep my hope. Eating a healthy and simple breakfast, taking the companion dog that you adopted from the animal shelter for a walk, feeling sympathy for the street cat met during the walk and wishing to meet again, carrying a tumbler for work, eating vegetarian food instead of meat for one day, ordering a soy-milk latte, you are already at the starting point of a powerful change and hope.

Cheon Chinkyung is the representative of KARA, the Korea Animal Rights Advocates, striving to improve the law, regulations, and policies for improving animal rights. Through various campaigns that lead people to start from adopting companion animals to helping street cats and farm animals, she guides the sympathetic minds of citizens towards animals into specific practices and actions and dreams of a significant change. On a personal level, she is a street cat researcher, exploring the beautiful world of animals.

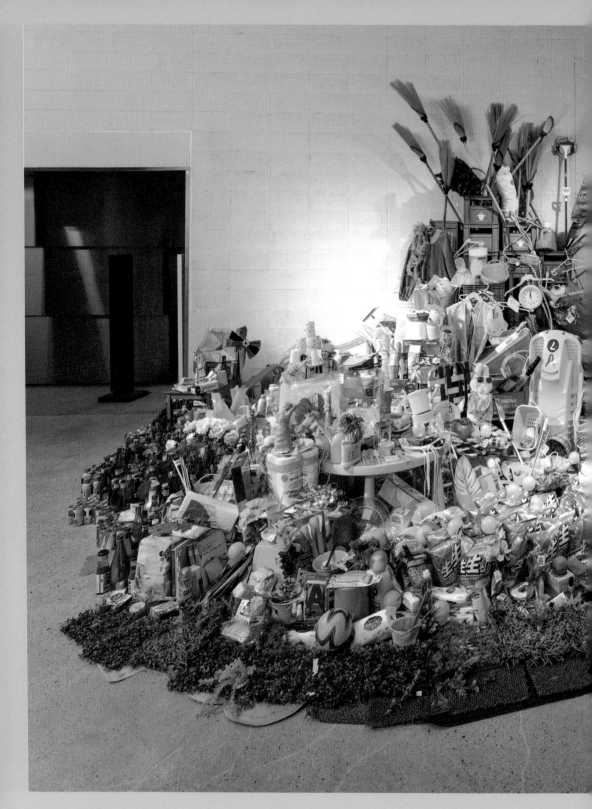

한석현
수퍼-내추럴
2011/2021, 혼합재료, 가변크기

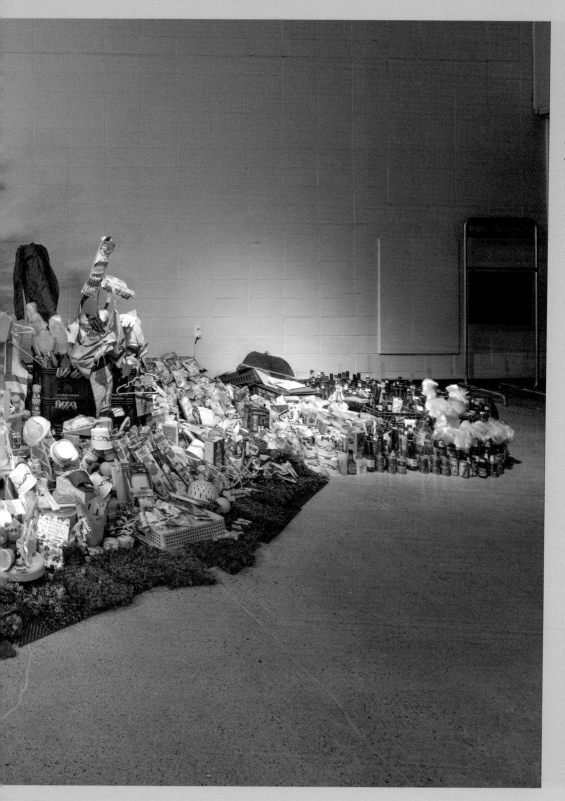

Han Seok Hyun
Super-Natural
2011/2021, Mixed media, Variable size

박지혜
nobody, nothing.(아무도, 아무것도.)
2021, 레진, 에폭시 등, 580cm

Park Jihye
nobody, nothing.
2021, Resin, epoxy, etc, 580cm

이색한 공존

한석현
다시, 나무 프로젝트
2021, 혼합재료, 가변크기

Han Seok Hyun
Reverse-Rebirth project
2021, Mixed media, Variable size

253

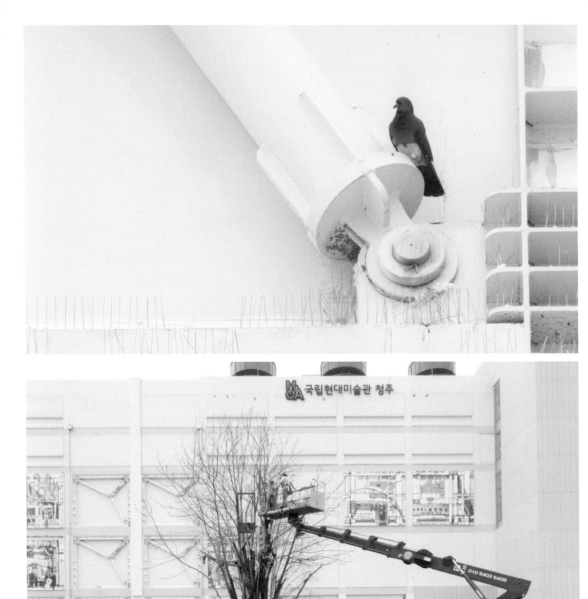

김준수
(카이스트 인류세연구센터 연구원)

차병진
(충북대학교 수목진단센터장)

이유미
(국립세종수목원장)

Kim Junsoo
(Center for Anthropocene Studies at KAIST)

Cha Byeongjin
(Chungbuk Univ. Tree Diagnostic Center)

Lee Youmi
(Sejong National Arboreyum)

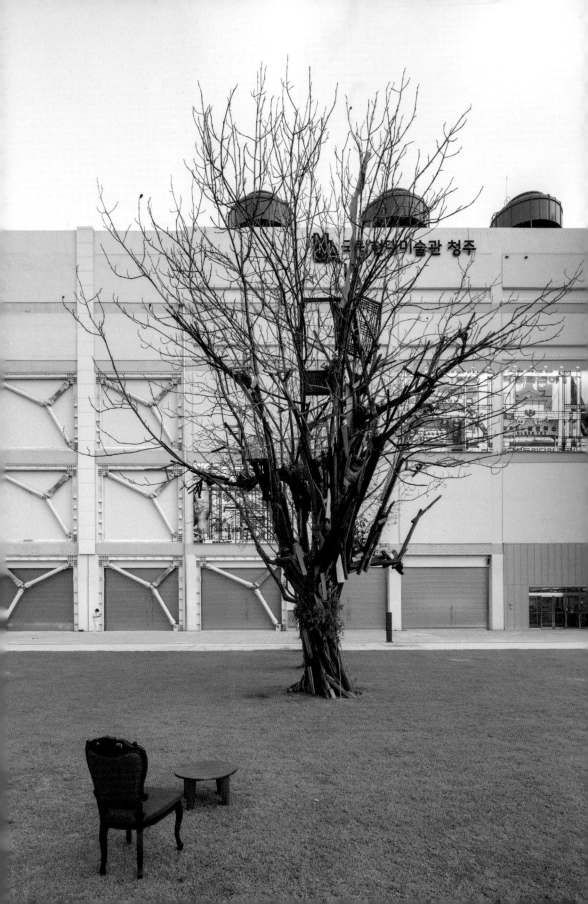

금혜원은 오늘날의 삶을 구성하는 환경, 사회, 역사에 대한 관심을 바탕으로 작업하고 있다. 주요 작품으로 급속하게 변화하는 도시 주거환경을 소재로 한 〈Blue Territory〉(2007-2010), 익숙한 일상에 가려진 도시의 이면을 드러내는 〈Urban Depth〉(2010-2011), 반려동물 장례문화를 조명한 〈Cloud Shadow Spirit〉(2013-2014) 등의 사진 시리즈가 있다. 최근에는 가족사를 중심으로 개인의 기억과 공공의 역사를 연결하는 글쓰기와 사진, 영상, 설치 등의 작업을 병행하고 있다. 아트스페이스풀(2018), 아트선재센터(2014), 일민미술관(2011) 등에서 6회의 개인전과 대구사진비엔날레(2018), 평창비엔날레(2017) 등 다수의 그룹전에 참여했다.

김라연은 도시의 표면적 변화와 생태 풍경에 대한 관심을 바탕으로 작업하고 있다. 우연히 발견한 도시 식물의 생성과 소멸 과정을 오랜 시간 관찰하며 자본에 따라 움직이는 대도시와 달리 자신의 호흡대로 살아 숨 쉬는 자연의 시간을 작품의 소재로 삼아 왔다. 또한 작가가 전시를 개최했던 서울의 유휴 공간이 그 용도를 변경함으로써 공간의 성격이 변화된 사건을 기점으로 기억으로만 남은 장소를 작품의 소재로 다루게 되었다. 하루가 다르게 변화하는 도시에서 물리적인 시간에서 비껴간 도시의 기억과 시간의 층위를 회화 작업으로 다룬다. 주요 개인전으로는 《희망상회》(OCI 미술관, 2019), 《1+10+12》(가라지가게, 2019), 《하나 그리고 두 개의 전시》(신한갤러리 광화문, 2018), 《사라진 것들의 이름을 부르다》(Space M, 2017) 등이 있으며, 주요 그룹전으로는 《지금은 과거가 될 수 있을까》(상업화랑, 2021), 《Outskirts: 경계의 외부자들》(스페이스 빔, 2016), 《Real DMZ Project 2015》(아트선재센터, 2015) 등이 있다.

김이박(본명:김현영)은 계원조형예술대학 화훼디자인과를 졸업하고 호텔에서 플로리스트로 일했다. 이후 성균관대학교 미술대학에서 서양화를 전공하고 동대학원 미술학과를 졸업했다. 경기도 고양시에서 타인의 식물을 치료하는 〈이사하는 정원〉 프로젝트를 진행하며 "의뢰자-식물-작가"의 정서적 유대와 의뢰자의 환경이 식물에 어떠한 영향

주는지에 대해 직접 찾아가는 작업을 시작으로 현재 전업 작가와 플로리스트로 활동하고 있다. 작가는 아픈 식물을 치료하는 것뿐만 아니라 식물과 의뢰자를 둘러싼 주변 환경을 두루 살핌으로써 식물과 관계 맺는 여러 요소들의 상호관계성에 주목한다. 또한 작업 과정에서 식물을 염려하고 걱정하는 치료사의 역할, 의뢰자와 식물의 상황을 인지하고 조사하는 연구자의 역할이 복합적으로 공존하는 흥미로운 이야기를 드로잉과 설치, 영상, 퍼포먼스 등 다양한 방법을 통해 작품으로 만들어낸다.

박지혜는 입체, 설치를 중심으로 활동하는 시각예술가다. 암묵적 합의를 매개로 하는 사회의 질서에 관심을 가지고 작업을 해온 작가는 우리가 최선이라고 믿는 가치 기준에 꾸준히 의문을 제기하고 있다. 작가는 실패를 줄이는 효율적인 예술 생산을 탐구하며 형식, 규격, 단위로 구분되는 공산품, 디자인, 생활양식을 작품에 차용한다. 2015년 발간한 예술노동 가이드북 『실전작업요가』를 비롯하여 2018년 소설 『표준의 탄생』까지 길고 짧은 글을 생산하고 있으며, 다양한 매체를 활용하여 작업 영역을 확대하는 중이다. 《영광의 상처를 찾아》(송은아트큐브, 2019), 《평범한 실패》(갤러리조선, 2018) 등의 개인전과 《텍스트, 콘텍스트가 되다》(의정부미술도서관, 2020), 《MINUS HOURS》(우민아트센터, 2019) 등 다수의 기획, 단체전에 참여했으며, 2019년 국립현대미술관 고양레지던시, 2016년 양주시립미술창작스튜디오 777레지던시에 입주하였다.

박용화는 주로 회화 작업과 공간 설치작품을 진행하고 있다. 여러 장소를 이동하면서 겪었던 경험과 이에 반응하는 감정으로 공간을 재해석하여 이것을 다양한 형식으로 표현하고 있다. 현재는 '동물원'이라는 장소를 소재로 회화 및 장소 특정적 작업을 진행하고 있다. 현존하는 동물원이 미래에는 사라져 기념비로 남게 될 것이라는 설정으로 2020년 가창창작스튜디오에서 《미완의 모뉴먼트》 개인전을 개최했으며, 2020년 성남문화재단 지원을 받아 복정동 분수공원 공간 설치 작업인 〈Human cage (인간 우리)〉 프로젝트를 진행했다.

여가생활을 즐기는 '공원'에 'Cage(우리)'를 설치하고 안과 밖이 동시에 보이는 공간에 시민들이 스스로 출입하는 행위를 통해 현대사회의 억압된 틀에 대한 고민과 현재의 동물원을 어떻게 바라봐야 하는지에 대한 고민을 시각적으로 표현했다. 인간이 만든 인위적인 동물의 집-동물원의 모습 속에서 '우리'가 사는 현시대의 본질적인 모습이란 무엇인지 보여주고자 한다.

송성진은 도시인의 거주 형태에 대한 단상을 특정 장소와 사람 그리고 집이라는 소재로 연결해 보여준다. 특히 디아스포라의 삶을 살고 있는, 드러나지 않는 도시거주자에 관심을 갖고 있다. 2019년부터 돼지 농가 옆 작업실에 머물며 냄새와 소리는 있지만 보이지 않는 돼지를 찾는 작업을 하고 있다. 보안여관 《혼종》(2020), 국립현대미술관 《광장》(2019), 안산 《한평조차》(2018), 파키스탄 카라치엔날레 《증인》(2017), 베를린 쿤스틀러하우스 베타니엔 《Postures》(2017) 등 국내외 여러 기획전과 중국, 일본, 독일, 미얀마 등 다양한 국가의 레지던시 프로그램에 참여했다. 국립현대미술관, 경기도미술관, 부산시립미술관, 부산현대미술관에 작품이 소장되어 있다.

이창진은 2008년 개인전 《채집된 물-채집된 형상》을 시작으로 작업을 시작했다. 2008부터 2010년까지 유기적 추상조각의 모습을 한 구상조각을 만들어 보려는 취지로 액체의 이미지를 카메라로 찍어 입체로 재현하는 작업을 하였고, 2012년까지 투명한 소재에 관심을 갖고 아크릴과 레진 등의 재료연구를 진행했다. 2014년 부산문화재단 프로그램에 참여하여 캄보디아 사사아트의 화이트빌딩 내 공간에서 투명용기를 매달아 용기 속의 물 수면을 맞추는 〈수평〉 작업을 시작했다. 2019년 개인전 《다소 시적인 풍경과 그렇지 않은 색상표》에서는 염료의 농도에 따른 물의 색 변화를 시도했다. 이 전시에 사용했던 물을 다시 캔버스에 부어서 말려 '염료의 밭'이라는 뜻의 〈염전(染田)〉 작업을 시작했고, 이것은 〈수평〉 작업의 폐수처리 방법이 되었다. 〈수평〉 작업의 연장선상으로 화분에서 죽은 식물을 들어내 지면을 정렬해 매다는 〈죽은 식물〉 작업을 시작했고, 2020년 개인전 《번개》에서 빛이 들어오는 티와이어와 9개의 스피커를 사용해 번개를 표현했다. 2021년부터는 〈번개〉 작업과 같은 재료인 티와이어로 철조망을 엮는 작업을 진행하고 있다.

정재경은 도시 일상 속에서 윤리적으로 옳고 그름을 명백하게 판단 내리기 어려운 지점을 추적하고, 이를 무빙 이미지와 아카이브 형식 안에서 드러내는 데 관심을 갖고 있다. 특히 사회적 질서의 언어 안에서 무질서가 드러나고 혼돈 안에서 이성적 사유가 발화되는, 즉 이성과 광기가 분별 되지 않고 서로 끊임없이 동요되는 지점을 탐구한다. 주요 참여 전시로는 《비엔나비엔날레 2021》(MAK, 비엔나, 오스트리아, 2021), 《새로운 유라시아프로젝트》(영상예술감독, 국립아시아문화전당, 광주, 2015-18), 《Public Space? Lost & Found》(MIT 미디어 랩, 보스턴, 미국, 2014), 《23회 브르노 국제디자인비엔날레》(모라비아 갤러리, 브르노, 체코, 2008) 등이 있다. 최근 개인전 《도깨비터》(신촌극장, 서울, 2020), 《코스모그라피아》(서울로미디어캔버스, 서울, 2019)를 진행하였다. 현재 서울시-문체부 공공예술 프로젝트 《리플렉트 프로젝트》(동대문구 답십리로209, 서울, 2021-24)를 총감독하고 있다.

한석현은 동시대 자연의 모습이 과거의 미묘하게 다른 지점을 관찰하며 작업하고 있다. 2016년 독일 베를린의 베타니엔 레지던스 프로그램에 참여하게 된 것을 계기로 서울과 베를린을 오가며 활동하고 있다. 일본 21세기 미술관(2018), 미국 파키스탄 카라치 비엔날레(2017), 보스턴미술관(2016) 등의 기획전에 참여했다. 2019년 남북의 야생화와 수묵화를 소재로 베를린 식물원(Berlin Botanicsche Garten)과 협업한 〈제3의 자연 (Das Dritte Land)〉 설치 작품이 2020년 독일 통일 30주년 기념 통일상에서 문화부문 은상을 수상했다.

국립현대미술관 소장 작가

김미루는 어린 시절 미국에서 교육을 받고 성장했으며, 의과대학에 입학했으나 불문학과 미술로 전공을 바꿨다. 작가의 작업은 퍼포먼스를 기반으로 한 사진, 영상 작업이 주를 이룬다. 도시의 버려진 공간, 사막의 한 가운데를 누드로 탐험하는 작가의 모습은 끊임없이 움직이며 존재와 주체의 의미를 사유하고 성찰하는 유목민 노마드의 모습과도 같다. 작가의 작업에서 몸은 세계와 접하고 소통하는 도구이자 세계를 이해하는 방식이다.

정찬영(1906-1988)은 경성미술전문학교에서
수학했고, 1926년 무렵부터 이영일(李英一,
1904-1984)에게 사사했다.《제11회
서화협회전》(1931)에서 입선하고, 같은 해
열린《제10회 조선미술전람회》(1931)에서
여성으로서는 최초로 동양화 부문 특선을 수상했다.
또한《제14회 조선미술전람회》(1935)에서
최고상인 창덕궁상을 받았다. 정찬영은
화조(花鳥)를 주요 소재로 삼아 대상을 세필로
채색하여 사실적으로 묘사했으며, 특히 식물학자인
남편의 연구를 돕기 위해 그린 식물 세밀화는
식물학을 기반으로 한 매우 사실적인 표현이
돋보이는 작품으로 평가받고 있다.

국립현대미술관 미술은행 소장 작가

이소연은 주로 자신의 모습을 담은 회화 작품을
그린다. 작가 스스로 그림 속의 주인공이 되어
흥미로운 세상을 탐사하는 모험담을 작품에 펼쳐
보인다. 작품 속 주인공은 매번 다른 의상과 머리
모양, 독특한 사물들과 함께 다양한 풍경을 배경으로
존재감을 뿜어낸다. 이소연의 작품은 전통적인
'초상화'와 달리 아름다운 풍경을 배경으로 셀카를
찍는 관광객들의 '기념사진'과 유사하다. 이소연은
자신의 모습을 투영한 작품 속 주인공을 통해 작가가
직접 경험한 세상은 물론, 현실에서 실현 불가능한
욕망과 환상의 세계를 탐험한다.

최수앙은 정교한 극사실주의 인체 조각 작품을
주로 제작해왔다. 평범한 사람들과 그들이
살아가는 사회에 주목하여 개별 존재의 다양한
모습을 작품으로 표현한다. 작가는 우리 사회에
내재된 여러 힘들의 역학 관계를 드러내고 그 관계
속에서 휩쓸리고 있는 개인들의 모습을 다양하게
형상화한다. 실제 크기보다 축소된 미니어처
조각들은 극사실적인 표현 방식과 더불어 변형,
과장, 생략 등의 방식을 통해 초현실적인 형상으로
나타나기도 한다.

Keum Hyewon's works are based on her interests in the environment, society, and history that shape present lives. Her major works of photography series include *Blue Territory*(2007–2010) which focused on the fast-changing residential environment in urban areas, *Urban Depth*(2010–2011) which revealed the hidden faces of cities beneath the surface of ordinary daily lives, and *Cloud Shadow Spirit*(2013–2014) which explored the pet funeral culture. In her journey of connecting personal memories centered on family history with public history, Keum employs various types of media such as writing, photograph, video, and installation to connect personal memories based on one's family history with public history. She held six solo exhibitions at multiple locations including Art Space Pool(2018), Art Sonje Center(2014), and the Ilmin museum of art(2011), and participated in multiple group exhibitions such as *the 7th Daegu Photo Biennale(2018) and PyeongChang Biennale*(2017).

Kim Rayeon's works are based on her interests in changing appearance of the city and changes in the ecological landscape. By chance Kim discovered the different life cycle stages of plants in urban areas, observing them for a long time, and made the natural passing of time inherent to nature which stands in stark contrast to the pace of cities determined by capital the subject of her work. Kim was left with a deep impression when the characteristics of an idle space in Seoul where Kim once held her exhibition changed with its new purpose. Since then, Kim started to select places that are only exist in memory as the subject of her works. Mainly in form of paintings, Kim explores a city's memories and multiple layers of time beyond the physical time of a city changing by the day. Kim's major solo exhibitions include *Hope & Co.* (OCI Museum, 2019), *1+10+12* (Garagegage, 2019), *One and another exhibition* (Shinhan Gallery Gwanghwamoon, 2018), and *Call the name of the lost things* (Space M, 2017) and her major group exhibitions are *The Continuous Present* (SAHNG-UP Gallery, 2021), *Outskirts: Outsiders of a boundary* (Space beam, 2016), and *Real DMZ Project 2015* (Art Sonje Center, 2015).

KIM LEE-PARK (real name: Kim Hyun-young) graduated from Kaywon University of Art & Design with a major in Floral Design and worked as a florist in a hotel. Later on, he went to Sungkyunkwan University to obtain a bachelor's degree and master's Degree in Western Painting. In his project *Moving Gardening* where he healed plants of other people in Goyang, Gyeonggi-do, Kim visited his clients' places to see how plants are affected by the emotional bond between "client-plant-artist" and the client's living space. The project marks the starting point of Kim's career as a full-time artist and florist.

The artist not only heals plants but also focuses on the interrelationship between plants and relevant factors by carefully looking at the environment surrounding the clients and their pants. Moreover, in his work process, Kim manages to tell fascination stories with the two roles; the role of the plan therapist who cares about the plants and the role of the researcher who perceives and studies the state of clients and plants. He turns his work process into artworks using drawings, installations, visual art, and performances.

Park Jihye is a visual artist and works on three-dimensional arts and installation. Park's works are revolving social orders established through tacit agreements, and she has been continuously questioning the values that we believe to be the best option. The artist explores the ways to produce arts efficiently with lower risks of failure and brings commercial products, designs, and ways of life to her works that are categorized by format, specification, and unit. She has been producing both short and long writings from Actual Yoga Practice, an art-labor guidebook published in 2015, to a novel Birth of Standards published in 2018, and expanding her work by leveraging multiple media. She has held solo exhibitions such as *To Find the Glory Scars* (SONGEUN ARTCUBE, 2019) and *An Ordinary Failure*(Gallery Chosun,

2018) and participated in multiple special exhibitions and group exhibitions such as *From Text, To Context*(Uijeongbu Art Library, 2020) and *MINUS HOURS*(Wumin Art Center, 2019). Park moved into Yangju City Art Studio 777 Residency in 2016 and MMCA Goyang Residency in 2019.

Park Yonghwa mostly does paintings and installations. Based on his personal experience of frequent movements from one place to another and emotional reactions to that, he reinterprets spaces and expresses them in many different ways. His recent works are painting and place-specific artwork with 'zoo' as the material. In his solo exhibition *Unfinished Monument* at Gachang Art Studio in 2020, Park set up a situation where the existing zoos will vanish and only remain as a legacy of the past. Park also proceeded with the installation project Human cage at Bokjeong-dong Fountain Square with the support from Seongnam Cultural Foundation in 2020. The project installed a 'cage', a place through which inside and outside of it are both visible, at 'park' where people enjoy their leisure time and visualized the thoughts on how we should view today's zoo and oppressive frame of modern society through letting citizens go into and out from the cage by themselves. The project aims to show what essential form of the modern era 'we' are living in through the figure of the zoo-the home of animals which is artificially made by humans.

Song Sungjin presents his thoughts on urban dwellers' types of residences by combining particular locations, people, and house. He takes particular interests in inconspicuous urban residents living in diaspora. Living in a studio near pigpens since 2019, Song started to search for the pigs, invisible to the eye but detectable by their smells and sounds. He participated in various special exhibitions in Korea and abroad including *Hybridity*(Boan Stay, 2020), *The Square*(MMCA, 2019), *1 Pyeong house between tides*(Ansan, 2018), *Witness*(*Karachi Biennale*, 2017), and *Postures*(Berlin Kunstlerhaus Bethanien, 2017), and joined residence programs of multiple countries such as China, Japan, Germany, and Myanmar. His works are in the possessions of the MMCA (National Museum of Contemporary Arts, Korea), Gyeonggi Museum of Modern Arts, Busan Museum of Art, and the MoCA Busan (Museum of Contemporary Arts, Busan).

Lee Changjin started his career as an artist in 2008 with his solo exhibition *Collected water-Collected shape*. From 2008 to 2010, Lee used pictures of fluids to create a figurative sculpture with an organic free-form shape. His interest in transparent materials led Lee to research materials like acryl and resin until 2012. Lee participated in the program hosted by the Busan Cultural Foundation in 2014 and initiated a project titled *Water always finds its own level* where he created a horizontal line with transparent water-filled bottles hanging from the ceiling inside the white building of Sa Sa Art Project in Cambodia. In his solo exhibition *A little poetic landscape, and a color chart that is not* in 2019, Lee experimented with different levels of dye concentration for changes in water color. After that exhibition, Lee started a project that resembles the work in salt fields, titled *the dye field 染田*, where he poured the water used in the prior exhibition on a canvas, letting it evaporate to create a 'dye field'. This became how he disposed of the used water produced in the Water always *finds its own level* project. He tried a new work titled *Dead Plants* as an extension of *Water always finds its own level*, raking dead plants out of a pot and hanging them from the ceiling to create a new horizon by positioning them parallel to the ground. In his solo exhibition *Thunder*(2020), he visualized lightning with luminous EI wires and nine speakers. Since 2021 he is creating barbed wire entanglements using EI wires of same material used in *Thunder*.

Jung Jaekyung is interested in tracing moments in our urban daily lives that make ethical judgments of right and wrong difficult and expressing them within the frame of moving images and archives. Jung examines the moments when disorder forms within the languages of social order and rational thoughts arise from chaos, in other words, the points where the line between reason and madness is blurred, both mutually influencing each other consistently. Jung has participated in numerous exhibitions including the 23rd International The Vienna Biennale 2021

(MAK, Vienna, Austria, 2021), Imagining New Eurasia Project by Kyong Park (video art director, The National Asia Culture Center, Gwangju, South Korea, 2015-2018), Public Space? Lost & Found (MIT Media Lab, Cambridge, United States, 2014), the 23rd International Biennial of Graphic Design Brno (Moravian Museum, Brno, Czech Republic, 2008). Jung recently held solo exhibitions, The Realm of Ghosts (Theatre Sinchon, Seoul, 2020) and Cosmographia (Seoullo Media Canvas, Seoul, Korea, 2019). Jung is currently working as the head director of Reflect Project (209, Dapsimni-ro, Dongdaemun-gu, Seoul, 2021-2024), a Public Art Project co-hosted by the city of Seoul and the Ministry of Culture, Sports and Tourism.

Han Seok Hyun creates his art observing the subtle differences of contemporary nature and the past. He is working as an artist traveling back and forth between Seoul and Berlin since 2016 when he joined the Bethanien Residency program in Berlin. He participated in the 21st Century Museum of Contemporary Art, Japan (2018), Karachi Biennale, Pakistan (2017), group exhibitions at the Boston Museum of Fine Arts (2016). In 2020, Third Nature (Das Dritte Land) (2019), his installation work on inter-Korean plants and ink-and-wash painting, jointly made with Berlin Botanischer Garten, won the Deutscher Einheitspreis in silver in the field of culture.

Artists in the MMCA Collection

Kim Miru was educated and raised in the U.S. as a child. Kim attended medical school but later changed her major to French Literature and Art. Kim's works mainly consist of photographs and video based on performances. The artist's image of her exploring abandoned places in cities and the middle of the desert in the nude resembles that of nomad people constantly moving around, contemplating and searching for the meaning of existence and agent. In her work, her body is an instrument to experience and communicate with the world and a way of understanding the world.

Jung Chanyoung (1906–1988) went to Kyungsung Art School and studied under Young-il Lee (1904–1984) from around 1926. Jung was awarded at the 11th Joseon Calligraphy Art Society Exhibition (1931) and became the first woman to receive a special prize in Oriental painting at the 10th Joseon Art Exhibition (1931). Moreover, she won the Changdeokgung Award, the first prize at the 14th Joseon Art Exhibition (1935). Flowers and birds were the main subjects of her work. She depicted them very realistically by coloring them with slender brush strokes. In particular, her botanical illustrations in miniature style painted to support the research of her husband who was a botanist were highly recognized for their realistic expressions based on botany.

Artists in the MMCA Art Bank Collection

Lee Soyeun's works mostly consist of drawings with herself in them. The artist herself becomes the main character of her pictures and her adventure stories exploring a fascinating world unfold in her works. The character in her work appears with different clothes and hairstyle every time and exudes her presence with unique objects and diverse landscapes in the background. Unlike traditional 'self-portraits,' her work is more like a 'commemorative photography' of tourists, selfies with beautiful sceneries as background. Lee explores not only the world she experienced herself but also the world of desire and fantasy which cannot be realized in the real world through the main character in her works who is the reflection of herself.

Choi Xooang has mostly produced sophisticated hyperrealistic human body sculptures. Choi pictures different individual beings in his works while focusing on ordinary people and the society within which they live. The artist sheds light on the power dynamics within our society and gives shape to the individuals affected by it in multiple ways who are affected by such relationships. Smaller-than-life miniature sculptures are often represented in a surreal way through modification, exaggeration, and omission as well as hyperrealistic expressions.

→

박용화, 나는 나의 삶과 죽음을
인정할 수 없다, 2018,
캔버스에 유채, 150×270cm
Park Yonghwa, *I cannot
accept my life and death,
2018, Oil on canvas,
150×270cm*

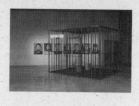

박용화, Human cage(인간
우리), 2018/2021, 나무,
300×300×260cm
Park Yonghwa, *Human cage,
2018/2021, Wood,
300×300×260cm*

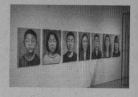

박용화, 눈을 감은 관람자,
2018, 캔버스에 유채,
90.9×72.7×(7)cm
Park Yonghwa, *Spectator
with eyes closed, 2018,
Oil on canvas,
90.9×72.7×(7)cm*

혜, 아시다시피, 2018, 합판,
, 스티로폼, 레진, 가변크기
: Jihye, *As you know,
8, Wood, styrofoam, resin,
able size*

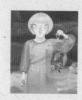

이소연, 새장, 2010, 캔버스에
유채, 145×120cm,
국립현대미술관 미술은행 소장
Lee Sayeun, *Birdcage, 2010,
Oil on canvas, 145×120cm,
MMCA Art Bank collection*

김라연, 나무와 사람, 2019,
캔버스에 유채, 53×45.5cm
Kim Rayeon, *A tree and a
man, 2019, Oil on canvas,
53×45.5cm*

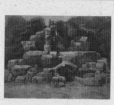

박용화, 동물원 들어간 사나이,
2014, 캔버스에 유채,
160×217cm
Park Yonghwa, *The man who
entered the zoo, 2014,
Oil on canvas, 160×217cm*

박, 식물 증명사진—금호,
, 피그먼트 프린트,
×150cm
LEE-PARK, *Identification
o-Petplant, 2017,
ent print, 200×150cm*

김이박, 식물 증명사진—축전,
2017, 피그먼트 프린트,
200×150cm
KIM LEE-PARK, *Identification
Photo-Petplant
2017, Pigment print,
200×150cm*

김이박, 경계의 모뉴멘타, 2021,
철제 프레임, 화분, 식물재배 등,
채집된 식물, 가변크기
KIM LEE-PARK, *Plant_Monument
2021, Iron frame, flower pots,
grow lights, collected plants,
Variable size*

정찬영, 한국산유독식물
(韓國産有毒植物), 1940년대,
종이에 채색, 103×74.5cm,
국립현대미술관 소장
Jung Chanyoung, *Poisonous
Plants in Korea, 1940s,
Color on paper, 103×74.5cm,
MMCA collection*

, 한국산유독식물
産有毒植物), 1940년대,
채색, 107×75cm,
대미술관 소장
Chanyoung, *Poisonous
s in Korea, 1940s,
on paper, 107×75cm,
A collection*

정찬영, 한국산유독식물
(韓國産有毒植物), 1940년대,
종이에 채색, 107.5×76.5cm,
국립현대미술관 소장
Jung Chanyoung, *Poisonous
Plants in Korea, 1940s, Color
on paper, 107.5×76.5cm,
MMCA collection*

정찬영, 한국산유독식물
(韓國産有毒植物), 1940년대,
종이에 채색, 107×75.5cm,
국립현대미술관 소장
Jung Chanyoung, *Poisonous
Plants in Korea, 1940s,
Color on paper, 107×75.5cm,
MMCA collection*

정찬영, 한국산유독식물
(韓國産有毒植物), 1940년대,
종이에 채색, 107×75cm,
국립현대미술관 소장
Jung Chanyoung, *Poisonous
Plants in Korea, 1940s,
Color on paper, 107×75cm,
MMCA collection*

정찬영, 한국산유독식물
(韓國産有毒植物), 1940년대,
종이에 채색, 107×75cm,
국립현대미술관 소장
Jung Chanyoung, *Poisonous
Plants in Korea*, 1940s,
Color on paper, 107×75cm,
MMCA collection

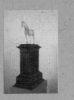

최수앙, Esquisse Over The
Autonomy(자율성을위한소묘), 2011,
크리스탈 레진, 석고, 나무,
100×35×47cm, 국립현대미술관
미술은행 소장
Choi Xooang, *Esquisse Over The
Autonomy*, 2011, Crystal resin,
plaster and wood, 100×35×47cm,
MMCA Art Bank collection

이창진, 철조망(내덕동), 2021,
EL-와이어, 450×1600cm
Lee Changjin, *Wire
net(Naedeok-dong)*
2021, EL-wire, 450×1600cm

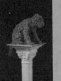

박지혜, blind(보이지 않는),
2019, 합판, 스티로폼, 레진,
마포걸레, 가변크기
Park Jihye, *blind*,
2019, Wood, styrofoam, resin,
mop, Variable size

박지혜, 네가 잘 되었으면 좋겠어,
정말로, 2019, 종이 위에 아크릴,
나무 액자, 47×47×(4)cm
Park Jihye, *I hope you're
gonna do well, sincerely*,
2019, Acrylic on paper,
wooden frame, 47×47×(4)cm

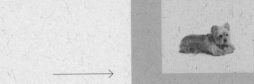

어색한 공존
Awkward
Coexistence

금혜원, Cookie(쿠키), 2014,
디지털 피그먼트 프린트,
83×100cm
Keum Hyewon, *Cookie*,
2014, Digital pigment print,
83×100cm

금혜원, Louie(루이), 2014,
디지털 피그먼트 프린트,
83×100cm
Keum Hyewon, *Louie*, 2014,
Digital pigment print,
83×100cm

금혜원, Floppy(플로피),
2014, 디지털 피그먼트 프린트,
83×100cm
Keum Hyewon, *Floppy*,
2014, Digital pigment print,
83×100cm

금혜원, Hedwig(헤드윅),
2014, 디지털 피그먼트 프린트,
83×100cm
Keum Hyewon, *Hedwig*,
2014, Digital pigment print,
83×100cm

금혜원, Tweetie(트위티), 2014,
디지털 피그먼트 프린트,
83×100cm
Keum Hyewon, *Tweetie*,
2014, Digital pigment print,
83×100cm

금혜원, Aladdin(알라딘),
2014, 디지털 피그먼트 프린트,
83×100cm
Keum Hyewon, *Aladdin*,
2014, Digital pigment print,
83×100cm

금혜원, Joy(조이), 2014,
디지털 피그먼트 프린트,
83×100cm
Keum Hyewon, *Joy*, 2014,
Digital pigment print,
83×100cm

금혜원, Baby(베이비), 2014,
디지털 피그먼트 프린트,
83×100cm
Keum Hyewon, *Baby*,
2014, Digital pigment print,
83×100cm

금혜원, Muffin(머핀), 2014,
디지털 피그먼트 프린트,
83×100cm
Keum Hyewon, *Muffin*,
2014, Digital pigment print,
83×100cm

금혜원, Snookums(스누컴스)
2014, 디지털 피그먼트 프린트,
83×100cm
Keum Hyewon, *Snookums*,
2014, Digital pigment print,
83×100cm

원, Sugur(슈거), 2014,
털 피그먼트 프린트,
00cm

n Hyewon, *Sugur*
, Digital pigment print,
00cm

금혜원, Casey(케이시), 2014,
디지털 피그먼트 프린트,
83×100cm

Keum Hyewon, *Casey*
2014, Digital pigment print,
83×100cm

금혜원, Winkie(윙키), 2014,
디지털 피그먼트 프린트,
83×100cm

Keum Hyewon, *Winkie*,
2014, Digital pigment print,
83×100cm

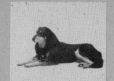

금혜원, Diamond(다이아몬드),
2014, 디지털 피그먼트 프린트,
83×100cm

Keum Hyewon, *Diamond*,
2014, Digital pigment print,
83×100cm

빙, Chills and
(칠스와 칠리),
디지털 피그먼트 프린트,
00cm

n Hyewon, *Chills and*
, 2014, Digital pigment
83×100cm

금혜원, 아롱, 2014,
디지털 피그먼트 프린트,
20×24cm

Keum Hyewon, *A-rong*,
2014, Digital pigment print,
20×24cm

금혜원, 미루, 2014,
디지털 피그먼트 프린트,
20×24cm

Keum Hyewon, *Miru*, 2014,
Digital pigment print,
20×24cm

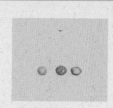

금혜원, 구름 2014,
디지털 피그먼트 프린트,
20×24cm

Keum Hyewon, *Cloud*,
2014, Digital pigment print,
20×24cm

, 토토, 2014,
피그먼트 프린트,
4cm

Hyewon, *Toto*, 2014,
l pigment print,
4cm

금혜원, Cloud, Shadow Spirit-
P05(구름 그림자 영혼-P05),
2013, 디지털 피그먼트 프린트,
300×400cm

Keum Hyewon, *Cloud,
Shadow Spirit-P05*, 2013,
Digital pigment print,
300×400cm

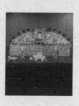

금혜원, 별이, 2013,
디지털 피그먼트 프린트,
100×83cm

Keum Hyewon, *Byeol*,
2013, Digital pigment print,
100×83cm

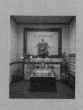

금혜원, 찡코, 2013,
디지털 피그먼트 프린트,
100×83cm

Keum Hyewon, *Jjing-co*,
2013, Digital pigment print,
100×83cm

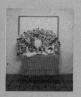

, 다롱, 2013,
피그먼트 프린트,
83cm

Hyewon, *Da-rong*,
Digital pigment print,
83cm

금혜원, 마루, 2013,
디지털 피그먼트 프린트,
42×32cm

Keum Hyewon, *Maru*,
2013, Digital pigment print,
42×32cm

금혜원, 마루, 2013,
디지털 피그먼트 프린트,
42×32cm

Keum Hyewon, *Maru*,
2013, Digital pigment print,
42×32cm

금혜원, 로티, 2013,
디지털 피그먼트 프린트,
42×32cm

Keum Hyewon, *Loftie*,
2013, Digital pigment print,
42×32cm

금혜원, 탄이, 2013,
디지털 피그먼트 프린트,
42×32cm
Keum Hyewon, *Tani*, 2013,
Digital pigment print,
42×32cm

금혜원, 탄이, 2013,
디지털 피그먼트 프린트,
42×32cm
Keum Hyewon, *Tani*, 2013,
Digital pigment print,
42×32cm

금혜원, Huan Huan(환환),
2014, 디지털 피그먼트 프린트,
42×32cm
Keum Hyewon, *Huan Huan*,
2014, Digital pigment print,
42×32cm

금혜원, Huan Huan(환환),
2014, 디지털 피그먼트 프린트
42×32cm
Keum Hyewon, *Huan Huan*,
2014, Digital pigment pri
42×32cm

금혜원, Huan Huan(환환),
2014, 디지털 피그먼트 프린트,
42×32cm
Keum Hyewon, *Huan Huan*,
2014, Digital pigment print,
42×32cm

금혜원, 하루, 2014, 디지털
피그먼트 프린트, 42×32cm
Keum Hyewon, *Haru*, 2013,
Digital pigment print,
42×32cm

금혜원, Yuan Bao(위엔바오),
2014, 디지털 피그먼트 프린트,
42×32cm
Keum Hyewon, *Yuan Bao*,
2014, Digital pigment print,
42×32cm

금혜원, Kiki(키키), 2014,
디지털 피그먼트 프린트,
42×32cm
Keum Hyewon, *Kiki*, 2014,
Digital pigment print,
42×32cm

금혜원, Kiki(키키),
2014, 디지털 피그먼트 프린트,
42×32cm
Keum Hyewon, *Kiki*, 2014,
Digital pigment print,
42×32cm

금혜원, Kiki(키키), 2014,
싱글채널비디오, 12분 25초
Keum Hyewon, Kiki, 2014,
Single channel video,
12min 25sec

금혜원, Huan Huan(환환),
2014, 싱글채널비디오,
12분 58초
Keum Hyewon, *Huan Huan*,
2014, Single channel video,
12min 58sec

박용화, 거짓과 진실의 경계,
2020, 캔버스에 유채,
80.3×233.6cm
Park Yonghwa, *The boun
between lies and truth*,
2020, Oil on canvas,
80.3×233.6cm

박용화, 죽어서도 틀에 박힌,
2020, 캔버스에 유채,
100×80.3×(3)cm
Park Yonghwa, *Even in death,
it's stuck in a rut*, 2020, Oil on
canvas, 100×80.3×(3)cm

박용화, 미완의 기념비,
2020, 캔버스에 유채,
34.8×27.3×(48)cm
Park Yonghwa, *An unfinished
monument*, 2020, Oil on
canvas, 34.8×27.3×(48)cm

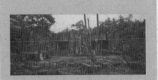

박용화, 그들이 사라진 공간,
2019, 캔버스에 유채,
145.5×336.3cm
Park Yonghwa, *A place
where animals disappeared*,
2019, Oil on canvas,
145.5×336.3cm

박용화, 자연의 인공적 재구
2019, 종이에 과슈,
20×30.5×(90)cm
Park Yonghwa, *Recreate
artificially*, 2019, Gouac
paper, 20×30.5×(90)cm

!, 죽은 식물(내덕동),
죽은 식물, 와이어,
기

Changjin, Hanging
en for dead Plant
deok-dong),
Dead plants, steel wire,
ble size

김미루, 돼지, 내 존재의 이유
_콤포지션 시리즈 5, 4, 3, 2, 1,
2010/2012, 디지털 크로모제닉
컬러 프린트, 185×121×(5)cm,
국립현대미술관 소장
Kim Miru, *The Pig That Therefore I
Am_Composition*, Series 5, 4, 3, 2,
1, 2010/2012, Digital chromogenic
color print, 185×121×(5)cm,
MMCA collection

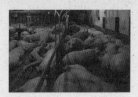

김미루, 돼지, 내 존재의
이유_아이오와 5, 2010/2012,
디지털 크로모제닉 컬러 프린트,
100×151cm, 국립현대미술관 소장
Kim Miru, *The Pig That Therefore
I Am_IA 5*, 2010/2012, Digital
chromogenic color print,
100×151cm, MMCA collection

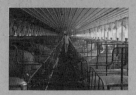

김미루, 돼지, 내 존재의 이유_미주리
2, 2010/2012, 디지털 크로모제닉
컬러 프린트, 99×148.7cm,
국립현대미술관 소장
Kim Miru, *The Pig That Therefore
I Am_MO 2*, 2010/2012, Digital
chromogenic color print,
99×148.7cm, MMCA collection

와 자연, 그 경계에서
e Border
ity and Nature

정재경, 어느 마을, 2019,
싱글채널 무빙이미지, 4K, 흑백,
사운드, 12분
Jung Jaekyung, *A Village*,
2019, Single channel,
moving image, 4K,
monochrome, sound, 12min

정재경, 어느 집, 2020,
싱글채널 무빙 이미지, 4K, 흑백,
사운드, 12분
Jung Jaekyung, *A House*,
2020, Single channel,
moving image, 4K,
monochrome, sound, 12min

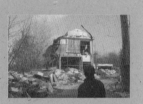

김라연, 도시의 섬 I, 2012,
캔버스에 유채, 112.1×162.2cm,
서울시 소장
Kim Rayeon, *Island of City I*,
2012, Oil on canvas,
112.1×162.2cm,
Seoul City collection

, 도시의 섬 II, 2013,
에 유채, 112.1×193.9cm
ayeon, *Island of City II*,
Oil on canvas,
×193.9cm

김라연, 도시의 섬 III, 2013,
캔버스에 유채, 112.1×193.9cm
Kim Rayeon, *Island of City III*,
2013, Oil on canvas,
112.1×193.9cm

김라연, We've(위브), 2013,
캔버스에 유채, 112.1×162cm
Kim Rayeon, *We've*, 2013,
Oil on canvas, 112.1×162cm

김라연, 파라다이스의 거리 I,
2016-2017, 캔버스에 유채,
112.1×193.9cm
Kim Rayeon, *Fragments of
paradise I*, 2016-2017, Oil on
canvas, 112.1×193.9cm

, 어느 곳을 기억하다,
캔버스에 유채,
×162cm
ayeon, *To remember a
, 2019, Oil on canvas,
×162cm

김라연, 어느 산을 기억하다,
2019, 캔버스에 유채,
130×176.5cm
Kim Rayeon, *To remember
a mountain*, 2019, Oil on
canvas, 130×176.5cm

함께 살기 위해
To Live Together

김라연, 사라진 것들의
이름을 묻다, 2015, 2채널 비디오,
3분 13초
Kim Rayeon, *Call the name
of the lost things*, 2015,
2Channel video, 3min 13sec

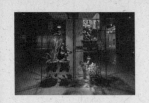

김이박, 식물 요양소, 2021,
철제 선반, 선풍기, 온습도계,
식물재배 등, 식물 등, 가변크기
KIM LEE-PARK, *Botanical
Sanatorium*, 2021, Steel shelf,
fan, thermo-hygrometer,
grow lisght, plants, etc,
Variable size

김이박, 사물의 정원_청주, 2021,
화분, 사물, 채집된 식물, 흙,
가변크기
KIM LEE-PARK, *Garden of
Things_Cheongju*, 2021,
Flower pots, objects,
collected plants, soil,
Variable size

송성진, Reincarnation..
일요일(다시 살..일요일), 2021,
흙으로 만든 돼지, 채집된 흙,
식물 씨앗, 파이프, 영상,
사운드 등, 가변크기
Song Sungjin, *Reincarnation..
Sunday*, 2021, Clay pigs,
collected soil, seed, pipe,
video, sound, Variable size

송성진, 있으나 없는: 너머 2,
2021, 싱글 채널 비디오,
4분 12초
Song Sungjin, Non-existe
but-existent: beyond
2021, Single channe vide
4min 12sec

송성진, 돼지는 없다,
2019, 싱글 채널 비디오,
4분 12초
Song Sungjin, There is
no the pig, 2019, Single
channel video, 4min 12sec

송성진, Reincarnation..일요일
(다시 살..일요일), 2020-2021,
싱글 채널 비디오, 15분 47초
Song Sungjin,
Reincarnation..Sunday,
2020-2021, Single channel
video, 15min 47sec

송성진, 바다 개미 into the sea,
2019, 싱글 채널 비디오,
5분 41초
Song Sungjin, *Into the
sea..Ant*, 2019,
Single channel video,
5min 41sec

정재경, 어느 기록소,
2021, 싱글채널 무빙이미지,
흑백, 사운드, 10분
Jung Jaekyung, An Arch
2021, Single channel,
moving image, 4K,
monochrome, sound, 10

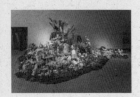

한석현, 수퍼-내추럴, 2011/2021,
혼합재료, 가변크기
Han Seok Hyun,
Super-Natural, 2011/2021,
Mixed media, Variable size

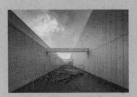

박지혜, nobody,
nothing.(아무도, 아무것도.),
2021, 레진, 에폭시 등, 580cm
Park Jihye, *nobody, nothing.*,
2021, Resin, epoxy, etc,
580cm

한석현, 다시, 나무 프로젝트,
2021, 혼합재료, 가변크기
Han Seok Hyun,
Reverse-Rebirth project,
2021, Mixed media,
Variable size

《미술원, 우리와 우리 사이》
2021.7.13.–11.21.
국립현대미술관 청주 기획전시실

Art(ificial) Garden, The Border Between Us
July 13 – November 21, 2021
MMCA Cheongju Special Exhibition Gallery

관장
윤범모

Director
Youn Bummo

전시기획
김유진

Curated by
Kim Yujin

학예연구실장
김준기

Chief Curator
Gim Jungi

전시보조
허동희

Curatorial Assistant
Huh Donghee

미술품수장센터운영과장
임대근

Head of Curatorial
Department
of National Art
Storage Center
Lim Dae-geun

전시운영
장수경

Coordinator
Jang Soogyeong

학예연구관
김경운

Senior Curator
Kim Kyoungwoon

그래픽디자인
박현진

Graphic Design
Park Hyunjin

작품출납
권성오, 김진숙

Collection
Management
Kwon Sungoh,
Kim Jinsook

교육
이승린, 박소현

Education
Lee Seungrin,
Park Sohyeon

작품보존
임성진, 권희홍, 김미나,
김영석, 한예빈, 김영목,
신정아, 차순민, 최남선,
김태휘, 강금만, 배건민,
신재림

Conservation
Lim Sungjin,
Kwon Heehong,
Kim Mina,
Kim Youngseok,
Han Yebin,
Kim Youngmok,
Shin Jeongah,
Cha Sunmin,
Choi Namseon,
Kim Taehui,
Kang Geumman,
Bae Geonmin,
Shin Jaelim

홍보
정원채, 진승민
이성희, 윤승연, 채지연,
박유리, 김홍조, 김민주,
이민지, 기성미, 신나래,
장라윤, 김보윤

Public
Communication
and Marketing
Jung Wonchae,
Jin Seungmin,
Lee Sunghee,
Yun Tiffany,
Chae Jiyeon, Park Yulee,
Kim Hongjo, Kim Minjoo,
Lee Minjee, Ki Sungmi,
Shin Narae,
Jang Layoon,
Kim Boyoon

행정지원
이향순, 최정현, 채지윤,
송한일, 이양선, 구혜연

고객지원
연상흠, 이소연

Administrative
Support
Lee Hyangsoon,
Choi Jung-hyun,
Chae Jiyun,
Song Hanil,
Lee Yangsun,
Koo Hyeyeon

조성공사
디자인투이

Space
Construction
Design TWO-E

운송설치
선진아트

Shipping and
Installation
Sunjin Art

Customer Service
Yeon Sang-heum,
Lee Soyeon

사진 및 영상
프랙탈 ST

Film and
Photography
Fractal ST

영상설치
멀티텍

Equipment
Installation
Multi Tech

《미술원, 우리와 우리 사이》

발행처 국립현대미술관
28501 충청북도 청주시 청원구 상당로 314
T. 043-261-1400
www.mmca.go.kr

Art(ificial) Garden, The Border Between Us

Published by National Museum of Modern
and Contemporary Art, Korea
314 Sangdang-ro, Cheongwon-gu, Cheongju-si,
Chungcheongbuk-do, 28501, Korea
T. +82-43-261-1400
www.mmca.go.kr

발행일
2021년 7월 13일

발행인
윤범모

편집인
김준기

제작총괄
임대근

기획·편집
김유진

공동편집
장래주

편집보조
허동희

Publishing Date
July 13, 2021

Publisher
Youn Bummo

Production
Director
Gim Jungi

Managed by
Lim Dae-geun

Editor
Kim Yujin

Co-editor
Jang Raejoo

Editorial Assistant
Huh Donghee

글
김기정, 김산하, 김성한,
김아연, 김유진, 전진경,
정현, 최나욱, 최태규

영문번역 감수
김신우, 리처드 해리스,
이서영

사진
우종덕

디자인
프론트도어

인쇄
세걸음

제작 진행
국립현대미술관 문화재단

Text by
Kim Ki Jung, Kim Sanha,
Kim Sung-han,
Kim Ah-Yeon, Kim Yujin,
Cheon Chinkyung,
Jung Hyun, Choe Nowk,
Choi Taegyu

English Translation
and Revision
Kim Shinu,
Richard Harris,
Lee Seoyoung

Photography
JD Woo

Design
Front-Door

Printing
Seguleum

Published in
association with
National Museum
of Modern and
Contemporary Art
Foundation, Korea

ISBN 978-89-6303-271-9 (93600)
가격 32,000원

ISBN 978-89-6303-271-9 (93600)
Price 32,000 KRW

크러쉬 시트러스 252 250g
Crush Citrus 252 250g

만화용지 70g
Comic Book Paper 70g

인스퍼 M 러프 고백색 100g
Insper M Rugh Extra White 100g

국립현대미술관
National Museum of
Modern and Contemporary Art, Korea